THE
DEATH
OF THE
ARTIST

藝術家之死

How Creators Are Struggling to Survive in the Age of
Billionaires and Big Tech

WILLIAM DERESIEWICZ

威廉‧德雷西維茲 ——著

游騰緯——譯

給吉兒（Jill）

PART

I

基本問題
THE BASIC
ISSUES

序論
Introduction

　　這是一本探討藝術與金錢、上述兩者之間的關係，以及這種關係的變化如何反過來改變藝術的書；這也是一本關於藝術家的書，包括音樂家、作家、視覺藝術家、電影與電視製作人，探討他們如何在二十一世紀的經濟體系中生存，或者說，掙扎求生。

　　以下是幾段小故事：

　　馬修・羅斯（Matthue Roth）身兼哈西迪派猶太回憶錄作家、青少年小說作家、兒童讀物作家、短篇小說作家、擂台詩人（slam poet）、電玩設計師、部落客、小誌出版人＊、專欄作家與編劇。他曾與非猶太裔的性工作者交往、在百老匯與「戴夫詩歌擂台」（Def Poetry Jam）一同演出，並成為舊金山女性主義口語表演†團體「姐妹嘴砲」（Sister Spit）的唯一男性成員，為暴女們準備安息日晚餐。他的著作包含《贖罪日》（*Yom Kippur a Go-Go*）、《別甩郭登堡一家》（*Never Mind the Goldbergs*），以及兒童讀物《我的第一本卡夫卡》（*My First Kafka*）等。羅斯和藹可親、幾乎像個孩子，他利用前往曼哈

＊　zine 是獨立出版雜誌的一種，也稱小誌。

†　口語（spoken-word）主要指的是口頭詩歌藝術表演，重點放在口頭朗誦與語調等聲音變化的表現，形式廣泛，朗誦、詩歌擂台、說唱表演都包含在內。口語詩和中文寫作定義下的白話詩並不相同，但時常為人所混淆。

頓工作的一小時通勤時間在小筆記本上進行創作，與妻子及四個孩子住在布魯克林。如果在安息日靈感來了（靈感隨時都可能會來），他必須等到天黑才有空寫下。

羅斯做的大部分事情都賺不到什麼錢，甚至完全沒賺錢。他在二〇〇四年以一萬美元的價格賣出第一本小說時，這筆收入大約是他前一年收入的兩倍。羅斯曾為猶太網站製作影音內容、為教育科技公司製作電玩，也曾為芝麻街工作室*編寫科學相關小品。二〇一六年，他在臉書（Facebook）頁面上回覆了紐約區一個小型遊戲編劇團體的匿名廣告，結果後來發現那是谷歌（Google）底下的工作，職位是創意寫手。他的第一個職位是谷歌智能助理的「個性化團隊」成員，負責撰寫對話與設計「彩蛋」，也就是額外驚喜與笑話。

「我一被谷歌錄取，就有很多朋友說：『喔，你找到很涼的工作了。』」羅斯告訴我，「然後我這個想法大概維持了一個半星期吧。」不過，到頭來，這份工作只是約聘，沒有福利。對他的年輕單身同事來說，這樣的收入很好；不過對一家子整年要在健保上花費大概三萬美元的人來說，可就不是那麼一回事了。根據州法，他的職位每次可續簽三到六個月，總計只能續簽兩年。我們對談時，他這份工作已經做了一年半，也正要面臨另一個臨界點。我問他的年齡，他回我：「差不多三十九歲半。」「我每天都在一點一滴變老。」羅斯進一步把自己比作「概念之海」，也就是

* 芝麻街工作室（Sesame Workshop）一開始的名稱是兒童電視工作室（Children's Television Workshop），乃美國非營利性組織與節目製作公司，曾製作許多國際知名的教育性兒童節目，包括它們最有名的作品《芝麻街》。

薩爾曼・魯西迪（Salman Rushdie）的兒童小說《哈倫與故事之海》
（*Haroun and the Sea of Stories*）中的說書人，總有一天，他的「思源會乾
涸」。「我真他媽的有夠怕我的大腦會關機，或是因為太害怕而無
法一直想出全新、令人振奮的點子。」他說──然後因為如此，
在即將步入中年之際，他在創意產業就要找不到工作了。

　　莉莉・科洛德尼（Lily Kolodny，化名）是成功的年輕插畫家，
根據任何合理的標準來看，這件事都能成立。她迷人的童趣風格
使她獲得企鵝藍燈書屋（Penguin Random House）、哈潑柯林斯（Harp-
erCollins）、《紐約時報》（*New York Times*）、《紐約客》（*New Yorker*）以及
其他許多知名出版社和出版品的創作委託。「我的朋友們總是對
我說，『你太幸運了，已經找到適合你做的事，』」她告訴我。「而
當我確實覺得自己很有才華，而且覺得自己跟上潮流，我就想
著：這我真的很拿手，我就該做這行。」

　　同時，科洛德尼深陷於財務焦慮。「我一直以來都只有勉強
溫飽而已，」她說。「我沒有任何儲蓄，真的。」我問她，心目中
每年需要達到的數字是多少，她說，「我沒有一個數字，但那是
因為我一直拖延著，不去想我該要有個數字。我一直很難去想像
未來。」我們對談時，科洛德尼的情況其實已經有些好轉。最近
幾個月，她進行了幾次「放縱的外食」並「買了些東西」，而且
不用再時常檢查她的銀行帳戶以確保租金都有結清。此外，她還
與一位經紀人合作了一個計畫，期許能使她的事業更上一層樓。
那是一本「印象派風格的半虛構插圖回憶錄」，她如此描述。「我
一直把它當成我的快速致富方案，」她說。「但它並不快，」她笑
著說，「它非常緩慢。」

　　「對我來說，那就是金雞母，」科洛德尼解釋道。「如果最後一敗塗地，那麼，我就必須評估所有事情。」而她的評估會是什麼樣子？她還有什麼替代方案？B計畫是教書，理想狀態是教藝術，但如果有必要的話，教什麼領域都可以。C計畫則是任何工作都無所謂。「我認識的每個人，」她說，「他們要不是朝九晚五或不愁吃穿的嬉皮，就是瑜伽老師、優步（Uber）司機，或保姆。」對她來說，很難在這麼多年後「轉向那種職業，跟我原本的職業太脫節了。」不過，我們對談時科洛德尼已三十四歲，她也知道自己正面臨關鍵時刻。談到自己的情況時，她表示「並不穩定」，「特別是如果我想生小孩的話。嗯，其實，如果我想要小孩的話──我確實想生小孩。」

　　馬丁・布拉斯特里（Martin Bradstreet）得以實現音樂夢想時，他二十九歲。他在澳洲長大，現居蒙特婁，是搖滾樂團艾列謝・馬托夫（Alexei Martov）的創團人。（最適合他們音樂的形容詞就是吵。）樂團透過臉書宣傳演出，在蒙特婁附近建立了一批粉絲。後來，布拉斯特里在二〇一五年決定舉辦巡演。他告訴我，對他這樣的音樂家而言，成功就是「開著廂型車四處巡迴，表演你與朋友一起創作的歌曲」，向完全陌生的群眾傳達某些有意義的東西。

　　於是，布拉斯特里上網搜尋與他們相似的樂隊，查看數以百計的巡演時間表，找出這些樂隊曾經演出的場地。然後，他到場地資料庫「Indie on the Move」尋找聯絡資訊。他說，如果你帶著完整的節目去找他們，也就是你的樂團再搭配幾個當地樂團，那麼這些場地就更有機會為你安排演出。因此，他大概查找了路易斯維爾（Louisville）的八十幾個樂團、聽他們的音樂，找出最合適

的來接洽。他接著說,「你得想辦法在你從未到過的城市、從未演出過的場地,和你不認識的樂團合作,好推廣一場表演。」他這樣做的部分原因是要讓場地提供媒體聯絡方式,如此一來,他就可以直接聯絡後者。

布拉斯特里同意這是個大工程,不過拜網路所賜,只要努力就能巡迴。一開始你會賠錢,他解釋,但錢對他來說並不是重點。(布拉斯特里靠著線上賭博與所謂「其他投資」贏來的錢養活自己。)他希望能更上一層樓,成為樂團公關、歌手經紀、簽訂一紙唱片合約。但是,他說,「外頭還有很多個我,真正有才華的那種。」我們對談之際,布拉斯特里的人生目標已轉往其他方向。「以音樂為生看來確實是一件很棒的事,」他越說越惆悵,「但隨著年紀越來越大,你要把所有事情都安排在一起真的很難,尤其身處現代生活之中。」儘管如此,他並不後悔。他表示,大約五十場的巡迴演出,「在我生命中最美好的一百個夜晚裡頭,它們占了一半。」

麥卡・凡・霍夫(Micah Van Hove)來自加州奧亥(Ojai),是自學出師的獨立電影人。凡・霍夫沒有念過電影學校,甚至沒上過大學。他告訴我,他的作品「完全藉由網路」還有他在線上所能學習到的資源打造而成。對他來說,如果電視像小說,電影就像詩。「電影是在最短的時間內盡其可能地表達,」他說。「生活中有某些特定時刻看似包羅萬象,或者某事某物的渺小暗示著人類經驗的無限延伸,我一直都對這些時刻感興趣,因為它們出現在最奇怪、最隨機的時間點。」

他告訴我,他透過實踐、透過「跌跌撞撞」來學習。拍攝第

一部短片的第一天，他帶來了相機，卻忘了帶鏡頭。他在群眾募資網站「Kickstarter」上集資的第一部電影耗費五年、以大約四萬美元的「微預算」製作。凡・霍夫從小家境貧寒，在過去十年內多半借住在朋友家，現在還是常常借睡地板。他本來很樂意與母親一起生活，但母親比他更窮。「一切取決於你能犧牲什麼，」他說。「我可以犧牲一個能遮風避雨的家。大多數人無法犧牲這件事，使得自己裹足難行。」

我們對談時，凡・霍夫剛完成他的第二部長片，前一天晚上他熬夜剪輯到凌晨五點。他正打算用這部電影去報名盡可能越多越好的影展，只要他負擔得起參與的費用，可能有十到二十個影展吧。「我即將目睹我所學到的一切是否能行得通。」然而，他覺得自己已經準備好邁出下一步——寫出一部可靠的劇本，並湊齊可用的資金，約五十萬美元，「你準備好時，大家感覺得出來。」我問讓他堅持下去的原因是什麼。「我馬上就要三十歲了，」他回答。「九年前我決定把這件事當成畢生的志業。那時我就全心全力投入，現在也是一樣。」如今他要做的，是找出自己能貢獻什麼。「因為我確實把電影視為一種系譜，」他說。「我們觀察前人的藝術，並以我們自己的方式將它分泌出來，作為談論世界與塑造世界的一種方式。」

・ ・ ・

關於在數位時代以藝術家的身分謀生，你會聽到兩種截然不同的說法。一種來自矽谷及其媒體中的積極擁護者。它會告訴你，現在是成為藝術家的最好時代。如果你有一台筆記型電腦，

你就有一座錄音室；如果你有一台 iPhone，你就有一台電影攝影機。GarageBand、Final Cut Pro——所有工具都唾手可得。而如果說製作費用低廉，那麼發行也是免費的，亦即所謂的網路，包括：YouTube、Spotify、Instagram、Kindle 自助出版。每個人都是藝術家，只要挖掘你的創造力，把你的作品放上來。不久之後，你也可以仰賴你喜歡做的事情來維生，就如同你讀到的那些一夕爆紅的明星。

另一種說法則來自藝術家本人，尤其是音樂家，但也有作家、電影製片與喜劇演員。他們會說，你當然可以把作品放上去，但誰會為此付錢給你？數位內容已經被去貨幣化（demonetized）：音樂是免費的，文章是免費的，影片是免費的，甚至連你放在臉書或 Instagram 上的圖片也是免費的，因為人們可以（也確實會）直接下載。大家都不是藝術家。藝術創作需要投入多年，而這需要財力支持。如果現況不改變，很多藝術將不復存在。

我傾向於相信藝術家這邊的說法。首先，因為我不信任矽谷。他們有無數理由來宣傳那一套論述，而如今看來很明顯的是，他們並非自己口口聲聲宣稱的那種模範企業公民。此外，數據證明藝術家的論點，畢竟他們也最清楚自己的經歷。

儘管如此，人們「仍」在創造藝術。事實上，正如科技人士所指出的，現在的創作者比以往來得多。那麼，他們是如何辦到的？新的環境條件能讓人生存嗎？能永續發展嗎？網路本該為我們提供「公平競爭的環境」——這些環境是否更加民主？藝術家如何調適、如何抵抗？蓬勃發展的藝術家是如何做到的？在具體的實踐中，作為二十一世紀經濟體系中的藝術家具有什麼意義？

　　二十一世紀經濟體系，代表的是網際網路，以及它所帶來的一切利弊，但它也代表了飆漲速度比通膨率還要快的住宅與工作室租金。它代表了大學與藝術學校學費飆升，造成學生債台高築；代表零工經濟的增長加上工資的長期停滯，尤其是年輕藝術家長期以來所從事的那種低階服務業正職。它代表全球化：全球化的競爭，全球化的資本流動。我們多半不是藝術家，也都正在或即將面對這些事實，或許應該說我們大多數人皆是如此。藝術家首當其衝，受到的打擊也最嚴重。

<p style="text-align:center">• • •</p>

　　有人可能會認為，要當藝術家一直都是很困難的事。某種程度上，所謂「一直」不過是最近的事，但究竟是對誰而言很困難？對於仍在努力建立自身地位的年輕藝術家；對於那些從來沒少過、不是特別出色的藝術家；對於那些優秀但從未設法尋找觀眾與成功的藝術家。現在不同的是，即使你成功了，生存也很困難：很難觸及聽眾或讀者、很難贏得評論人與同行的尊重，也很難在這個領域有穩定全職的工作。我與硬蕊龐克樂團 Fugazi 和 Minor Threat 的主唱伊恩・麥凱（Ian MacKaye）談到這些問題，他自八〇年代初以來就是獨立音樂界的代表人物。「我認識一大票電影導演，」他說，「在網路出現之前，將自己的心血與所有的資金都投注在拍攝計畫裡，結果賠到脫褲，因為想看他們電影的觀眾不夠多。」而事情就該是這樣。不過現在的問題是，即使有夠多的人想看你的電影、讀你的小說、聽你的音樂，你往往還是會賠到脫褲。

　　當藝術家一直都很困難，但困難還是有等級之分。事情有「多」困難，這一點非常關鍵，困難的程度會決定你有多少時間去做你的藝術，而不是消磨在你的正職上，因此也決定了你會變得多出色，還有你能賺進多少錢。困難程度首先決定了誰會去做藝術。你能從作品中賺到的錢越少，你就越必須仰賴其他的支持來源，比如說父母。藝術領域的錢越少，就越是成為富家子弟的遊戲，而財富又與種族和性別息息相關。如果你在意藝術的多樣性，你就必須關心經濟問題。那種「人們一定會創作」的想法，認為如果是一名真正的藝術家就無論如何都會創作，可能只是天真、無知或特權享受下的產物。

　　許多人對藝術家在當代經濟中的困境視而不見，有一個非常明顯的原因。大量的藝術被製造出來，數量之多前所未有，成本也更低。對於藝術消費者來說，這真的是最好的時代——如果你不把質與量等同視之，也不去過度擔心供應鏈另一端的工人，那麼事情至少是如此。我們首先有了速食，然後有了快時尚（由越南和孟加拉等地低薪工人製造的低成本、一次性服飾），現在則迎來了快藝術：快音樂、快文字、快影片、快攝影、快設計與快插圖，廉價製造，匆匆消費。我們可以隨心所欲狼吞虎嚥，而我們需要捫心自問的是：這些產品有多少營養？它們生產系統的永續性有多高？

．　．　．

　　藝術家獲得報酬的方式（與多寡）會影響他們創作出來的東西：那些我們所體驗到的、標幟我們的時代，並形塑出吾輩意識

的藝術。一直都是如此。藝術可能是永恆的，得以超越時代。但藝術也像其他人造的事物一樣是在時間中產生，也受其產出的環境制約。人們傾向於否認這一點，但每位藝術家都明白這個道理。我們越支持什麼，就會獲得越多，反之則越少。真正原創的實驗性、革命性、嶄新創作向來處於邊緣。在藝術的黃金年代，更多的原創藝術被拉過生存線之外──在那裡，藝術能夠存活下去，藝術家能夠堅持繼續創作，直到受到認可。在黑暗時代，更多的原創藝術則被拖往另一個方向。在二十一世紀，我們要給自己什麼樣的藝術？

為藝術買單的人，會以直接或其他方式決定產出什麼樣的作品：文藝復興時期的贊助人，十九世紀的中產階級劇院觀眾，二十世紀的大眾、公共與私人基金會、贊助商、收藏家等。二十一世紀經濟不僅從藝術中吸取大量的資金，還以無可預測的方式轉移資金，但這並非都是壞事。新的資金來源已經出現，最引人注目的是群眾募資網站；舊的資金來源捲土重來，像是直接的私人贊助；現有的資金來源要不正逐漸壯大，如潮牌藝術與其他形式的企業贊助，要不更加式微，例如學術就業。所有這一切也都在改變藝術的產出。

我在本書中的首要關注點就是描述這些變化。網路使得觀眾與藝術家之間無需其他中介。若說它使得專業的製作匱乏，它也助長業餘的製作。網路青睞快速、簡潔與重複；要有新穎度，但也要有辨識度。它重視藝術的彈性、多變與外向性。所有這些（以及更多其他）因素也正在改變我們對藝術的**看法**：改變我們認為什麼是好的、什麼才是藝術。

　藝術能生存下去嗎？我指的不是創意，或演奏、畫畫、說故事等等的創作與演出。這些事情我們一直在做，而且永遠都會繼續。我指的是一種十八世紀才出現的特殊藝術概念，「大寫的藝術」（Art）：藝術作為一種製造意義的自治領域，不從屬於教會與國王的舊勢力，也不從屬於政治與市場的新權力，不受制於任何權威、意識形態與主人。我的意思是，藝術家的作品不是為了娛樂觀眾或奉承信仰，不是為了讚美上帝、某個團體或某家運動飲料，而是為了吐露新的真理。這樣的作法能生存嗎？

　我曾與另一位獨立音樂界屹立不搖的偶像、音樂人金・迪爾（Kim Deal）對談，她曾創立小妖精樂團（Pixies）和飼主樂團（Breeders）。迪爾在俄亥俄州的代頓（Dayton）成長，五十多歲時再次回到那裡生活。她將自己與（現在已逐漸後工業化的）中西部工業地區一起長大的那些工人相比，語氣並不自怨自艾。「我就像汽車工人，」她告訴我。「就像鋼鐵工人。世界歷史上有許多人任職的產業變得過時、沒落，我不過是其中之一罷了。」只是，音樂並非煤礦業，也不是輕便馬車業。我們現在不需要輕便馬車，也已找到煤炭的替代品，但音樂無法被取代。你平均每天花多少時間消費藝術？不僅僅是視覺藝術、登大雅之堂的藝術──而是所有的藝術：書中的敘事、電視上的故事、音響播放的爵士樂、耳機裡的歌曲、繪畫、雕塑、攝影、音樂會、芭蕾舞、電影、詩歌、戲劇。毫無疑問，每天都有幾個小時。不過，有鑑於現在人們聽音樂的習慣，可能所有清醒的時刻都在消費藝術。

　我們的生活可以沒有專業的藝術家嗎？技術傳教士的說法

會讓我們這麼想。他們堅信，我們已經回到業餘愛好者的黃金時代。民間生產，如同過去的美好時光。那麼，在你消費的所有藝術中，有多少是真正由業餘愛好者創造的？除了你室友的樂隊之外，可能並不多吧。你看過你表親的即興演出嗎？你會希望那是除了你的人生外，也包括可預見的歷史之中，唯一能夠接觸得到的藝術嗎？當然，你有管道接觸到所有一切，但你會接觸到什麼呢？別人室友組成的樂隊？偉大的藝術，甚至是好的藝術，都仰賴能夠將大部分精力投入到創作的人——換句話說，就是專業人士。對於業餘者而言，他們投身創作無疑是件好事，但不該與上乘之作混為一談。

· · ·

　　極度樂觀技術主義（techno-Pollyannaish）路線更惡劣的一個例子（在音樂圈也是最臭名昭彰的例子）是一篇出自科學與媒體理論界的著名作家史蒂文・強森（Steven Johnson）的文章，二〇一五年發表於《紐約時報》雜誌。這篇題為〈沒有的創意啟示錄〉（The Creative Apocalypse That Wasn't）[1]的文章奠基於一些非常普遍（且解釋得很差）的資料集來論證，你猜他怎麼說？現在是當藝術家最好的時代。在一篇題為〈沒有的資料新聞〉（The Data Journalism That Wasn't）的回應中，研究與倡議組織「音樂未來聯盟」（Future of Music Coalition）的主任凱文・艾力克森（Kevin Erickson）一步一步拆解強森的論點，然後繼續說：「如果你想知道音樂家的情況如何，你就必須去問音樂家，最好問一大堆音樂家。你會從不同的音樂家那裡得到不同的答案，而就他們自身的經驗而言，答案都是正確

的。但你的整體理解會更清楚地反映出事態全貌的複雜性。」[2]

於是，我就這麼做了。我問了一大堆音樂家，還有小說家，回憶錄作家，詩人，劇作家，拍攝紀錄片、劇情片、電視節目的人，畫家，插圖繪者，漫畫家與概念藝術家。這本書由大約一百四十場冗長的正式訪談以及許多非正式的對話所組成，採訪對象包括：教師、記者與運動人士；製片人、編輯以及藝術經紀；顧問、行政人員與學院院長──不過，大部分還是以藝術家為主。

藝術家的個人故事往往有兩種形式。一種是矽谷用來宣傳的爆紅傳說：例如沒有唱片合約就贏得了三項葛萊美獎的饒舌者錢斯（Chance the Rapper）；或是把自己的《暮光之城》同人小說寫成《格雷的五十道陰影》（*Fifty Shades of Grey*）的E・L・詹姆絲（E. L. James）。然後還有另一種，便是長期以來一直存在的各種成功藝術家傳記與簡介，或是關於他們的採訪。後者是絕對地無可非議，我們都想更了解這些出色的藝術家，包括他們的普通出身背景以及早年的奮鬥過程。但無論是這兩種中的哪個類型，我們聽到的每一個關於藝術家的故事都是成功故事，而在每一個故事中，成功似乎都是必然的，因為他們已經成功。我們對藝術家生活的看法被巨大的選擇性偏誤所扭曲了。絕大多數的藝術家，甚至是終身都在工作的那些──他們已經是群體中為數不多的部分──都沒有變得富有或出名。我要找來訪談的正是這類藝術家：不是那些大紅大紫的獨角獸，而是像作家馬修・羅斯、插畫家莉莉・科洛德尼、音樂家馬丁・布拉斯特里與電影導演麥卡・凡・霍夫。此外，我的大部分採訪對象是年輕的從業者，年齡介於二十五歲到四十歲之間。他們正在當代經濟中開創自己的事業，因此，他們的故事

最能說明這樣做所面臨的挑戰。

　　我想談談這些採訪，這是書寫過程中最有收穫的，當然也是最感人的部分。我決定通過電話而不是當面進行採訪，因為我判斷前者能使受訪者擺脫面對面時的自我意識，使得互動更加直率誠實，降低戒心。事實也證明如此。我請研究對象抽空一小時，不過對談時間總是拖得很長。通常，隨著他們揭露了財務生活中最敏感的細節，我們會聊上一個半小時，甚至兩個小時。而最後，往往是他們向我表示感謝。人們希望被傾聽，他們想要講述自己的故事。這些陌生人給予的信任使我感到謙卑，而我只能希望在接下來的篇章能證明自己當之無愧。

<p align="center">● ● ●</p>

　　我同時以局外人與局內人的身分來進行這個計畫。我是作家，但我不是藝術家。（我喜歡把自己的作品形容為「非創意的非小說」〔noncreative nonfiction〕，這僅僅是因為我相信在「創意」這個詞被每個人掛在嘴邊的此刻，世界上至少要有一個人驕傲地站起來宣布：「我沒有創意。」這一點很重要。但在過去的十二年來，我也是一個全職的自由工作者。從廣義的實際情況來看，我的處境與我的受訪者很相似。

　　我接近藝術的人生始於一九八七年某一天，我走進托比・托白斯（Tobi Tobias）在巴納德學院（Barnard College）的舞評課，當時我在對街的哥倫比亞大學攻讀新聞學碩士。托比的第一項作業沒有要我們去劇院，她將我們送入這個世界，純粹看看人們的一舉一動。看，接著描述。這門課改變了我的人生。我發現自己從未

看過這個世界，因為我從未用心去看，我也學到這就是藝術與熱愛藝術的意義：不愛慕虛榮，不分散自己的注意力，注視你面前的事物，找出真相。

那門課真的改變了我的人生，也成了我在那年稍後決定回到研究所攻讀英國文學的理由，因為這是我一直想做的事（我以前讀理科），而這也讓我成為評論家：我在紐約寫了十年的舞評，然後在過去二十年來都在撰寫書評，而其中的前十年，我也是一名英文教授。我的整個成年人生都在思考藝術問題。

當我開始著手進行這本書時，我才意識到它延續了我上一本關於菁英大學教育以及引導學生進入大學制度的著作。兩者都在談論當今殘酷、不平等的經濟迫使年輕人採取了什麼行動、成為什麼樣貌；兩者都是關於人類精神在這種經濟體制下的生存問題。然而，這兩項計畫之間有一個很大的差異。在關於大學的前一本著作中，我基本上迴避了金錢的問題，因為我希望讀者思考教育還有什麼其他作用，但現在談到大學時，金錢是人們唯一考慮的面向。這本書面臨的問題恰恰相反，一切都跟金錢有關，而金錢卻是人們談到藝術時最不願意考量的事情。為什麼會這樣？我們就是要從這個現象開始談起。

藝術與金錢
Art and Money

　　根據一般的思維，標題如此的章節應該非常簡短。真的，一言以蔽之：藝術與金錢無關，必須與金錢無關，與金錢牽連會受玷污，一旦想法涉及金錢，就會降低格調。

　　這些信仰條款其實是最近才誕生的。在文藝復興時期，藝術家仍被視為工匠，沒有人對用藝術換取現金感到猶豫。正如社會學家艾莉森・格伯（Alison Gerber）在《藝術作品》（*The Work of Art*）所述，藝術家根據合約工作，其中規定了「主題、尺寸、顏料、交貨時間與裝裱」等細節。[1]直到現代迎來「大寫的藝術」，也就是藝術作為一種自主的表達領域，才出現藝術與商業互斥的概念。隨著傳統信仰在十八、十九世紀為現代科學與啟蒙運動的懷疑論批判所打破，藝術繼承了信仰的角色，成為進步階級的一種世俗宗教，人們在此滿足精神需求：尋找意義、指引，以及昇華。藝術就如之前的宗教，被認為高於世俗事務，你不能同時服侍上帝與財富。

　　藝術如此，藝術家亦然，他們是新的祭司與先知。正是現代性給了我們波希米亞人、飢餓的藝術家以及孤獨的天才這三種形象——分別代表幸福的不落俗套、僧侶式的奉獻與精神的選擇。藝術的貧窮生活令人嚮往，是內在純潔的外顯徵兆。

在二十世紀，這些想法添上了明顯的政治面向，明確來說，是反資本主義。藝術不僅僅處於市場之外，它還註定要反對市場：投身社會革命，甚至位居領導地位，首先要發起的是一場意識的革命。而正如奧德麗・洛德（Audre Lorde）*的名言：「用主人的工具永遠無法拆除主人的房子」，在市場上尋求肯定就是「被收編」，追求物質回報就是「背叛」。

時至今日，情況依舊。藝術圈普遍對「職業」（career）和「專業」（professional）這樣的詞彙存疑，更不用說「知識財產權」（intellectual property）中的「財產」。在音樂圈，大家談的是「獨立準則」，[2] 其中包括蔑視金錢與成功；布拉斯特里告訴我，根據定義，如果你的樂團成功了，就不再是獨立樂團。嚴肅的視覺藝術，也就是屬於「藝術界」的藝術，自視為一種反霸權的批評論述。《巴黎評論》（Paris Review）是美國旗艦文學雜誌，它發行的文集收錄了近年來刊登的作品，時任總編輯的洛林・斯坦（Lorin Stein）在序言中對於鼓勵新手作家把自己當成專業人士的想法表示遺憾；事實上，該文集的標題就是《非專業人士》（The Unprofessionals）。路易士・海德（Lewis Hyde）在其研究著作《禮物的美學》（The Gift）中堅信，藝術作品屬於「禮物經濟」，而非商品交換體系。這本現代經典在出版近四十年後，仍是藝術家的試金石。

這種想法在藝術家之間跟在外行人之間一樣備受擁護，甚至有過之而無不及。正如我的一個訪談對象所說，我們不希望所愛的音樂家考慮錢的問題，我們也不希望想到他們考慮錢的問題。

* 美國知名女同志作家、女性主義者、人權活動家。

藝術作品確實存在於精神領域。它們以純潔、非物質性與強烈的存有，帶給我們伊甸園的況味，我們相信那尚未墮落的狀態是靈魂適得其所的家園。因此，我們希望藝術家如他們創造的藝術一樣純粹，我們希望他們的舉止宛如市場與其瓜葛並不存在，或者，也許此刻這樣說更貼切，宛如它不再存在：就好比我們已來到許多人現在夢想的狀態——資本主義的終結。

$$\bullet \quad \bullet \quad \bullet$$

這些都是美麗的理想，但正因為是理想，進入世界時難免必須妥協。藝術可能存在於精神領域，但藝術家並非如此，他們有身體也有靈魂，而身體有其令人不快的需求。簡單說，藝術家得吃飯。《禮物的美學》是啟發人心的著作，許多人讀了它之後對於這個問題的思考模式都受到影響。但明顯地，海德的舉例完全來自民間故事、人類學、詩歌與神話，涉及藝術與金錢之間的史實幾乎隻字未提。

海德的書掩蓋了事實：禮物經濟總是由潛在的支持系統來維持，而此系統最終取決於市場，至少在現代社會是如此。這包括海德所在的、也是我曾經所在的學術界。海德認為，科學是一種禮物經濟（推而廣之，一般的學術也是如此），因為科學家在發表他們的研究時並沒有收到報酬。[3] 不過，他們當然有報酬：他們的學術產出，使其得以在大學謀得一席職位，或以加薪與升遷的形式間接給予報酬。聲望是在檯面下由冷冰冰的硬幣談判而成的——學者越傑出，他或她得到的報酬往往就越多。另一方面，大學的資金來自學費、補助、稅收與其他款項，所有這些追本溯

源都是由市場產生的。

我在學術界經常看到這種神祕化的現象，特別是當我所在的機構的研究生試圖成立工會的時候（因為，他們跟藝術家一樣被耍了）。一位擁有兩棟豪宅的終身職教授，只要談及與學術工作有關的金錢時，就會表現出欲蓋彌彰的震驚。錢？什麼錢？錢！多麼庸俗！他認為我們是為愛工作，而大學出於其高尚的慷慨而獎勵我們。跟市場完全無關。

藝術圈也是如此，這個領域也充滿左派專業人士和他們賴以為生的非營利機構。透過資歷系統積累而來的地位，再進一步即可轉換成現金。作家可能無法從她的詩集獲利，可能是由非營利性出版社出版，但這將幫助她取得教職。雕塑家在博物館的展覽沒有任何收入，但能讓經紀人幫他提高作品的售價。補助、獎勵、駐村、講座、委託，這些都是機構為藝術家洗錢的方式，金錢通常來自非常富有的捐贈者，而他們可不是靠玩玩拍手遊戲得到這些財富的。你不是因為**販賣**東西而得到報酬，老天保佑，只是因為你的身分，以及你在做的事。

虛假意識（false consciousness）*，也被稱為否認作用（denial），漸漸轉變成偽善。年輕攝影師卡特里娜・弗萊（Katrina Frye）後來成為洛杉磯地區各類藝術家的顧問，實際上就是職涯教練。她告訴客戶：「不要再自欺欺人了，」她說。「不要假裝你在出賣自己的靈魂，嘗試做商業化的作品。你知道嗎？你早就在做商業化的東

* 虛假意識一詞常由馬克思主義者所提出，雖然概念由各不同學派學者加以延伸，但通常是指資本主義社會向無產階級灌輸有關物質性、意識形態和體制的誤導性想法，隱瞞無產階級正受到剝削的事實。

西了。」關於好萊塢物色新人的主要場合，電影導演米切爾‧強斯頓（Mitchell Johnston，化名）告訴我：「日舞影展大多數人都是希望能變得不獨立的獨立藝術家。」有鑑於革命性的言論與成堆的現金密切相關，金錢問題尤其令人不安，這樣的姿態在藝術界特別普遍，「這不是一門生意，以及你的人際關係不是為了服務於你的事業，塑造這樣的錯覺非常重要。」在獨立藝術出版社「紙本紀念碑」（Paper Monument）出版的小冊子《我喜歡你的作品：藝術與禮儀》（*I Like Your Work: Art and Etiquette*）中，一位匿名撰稿人如此表示。[4]安迪‧沃荷（Andy Warhol）與傑夫‧昆斯（Jeff Koons）以吊兒郎當的態度誇耀他們對金錢的興趣，展現出一種共通的、琢磨得更加精緻的典範，荷蘭經濟學家漢斯‧艾賓（Hans Abbing）在《藝術家為何貧窮？》（*Why Are Artists Poor?*）中寫道：「藝術界透過對藝術核心抱持嘲諷的態度，俏皮地鞏固了對經濟的否定作用。」[5]

你也可以直接撒謊。如果藝術家們不談錢，那往往是因為他們不願意討論自己的錢，尤其當金源來自父母或配偶之時。整個藝術圈，無論在經濟或其他層面都有大量特權人士，同時也存在掩蓋特權的強烈欲望。在安大略省倫敦長大的中產階級作家莎拉‧妮可‧普里克特（Sarah Nicole Prickett）談及她進入紐約文壇後發現的那種生活，這些人擁有「祕密的金錢」和「冷靜的期望」。[6]小說家安‧鮑爾（Ann Bauer）在她的文章〈我的「贊助人」丈夫：作家從不談論錢從哪裡來是個問題〉（'Sponsored' by My Husband: Why It's a Problem That Writers Never Talk about Where Their Money Comes From）中提到兩位著名作家，一位是「巨額財富的繼承人」，另一位在優渥的文學環境中長大。[7]兩位都在大批讀者面前以及回答

易受影響的年輕提問者時，以省略來隱瞞幫助他們獲得成功的優勢。談論你的家族財富或親密關係，或者你不得不努力工作、建立人際網、汲汲營營，感覺似乎都會破壞你是藉由自己出色的特殊性來贏得這一切的印象。

在最虛偽的形式中，藝術純潔性的形象被部署為行銷策略。至少從一九六〇年代起，這種巧妙的掩飾在音樂圈中就很常見。貧窮就是真實，而真實就是一切。樂團會搭著豪華轎車去拍寫真，他們會在現場打扮成波西米亞風格的流浪者。至於藝術圈，艾賓寫道：「反商業化往往是商業化的舉止。表達反市場價值可以提升藝術家在市場上的成功。」8 金錢在藝術中並不缺席，而是被分解了。

• • •

這種虛偽幻象陰謀的主要受害者是藝術家，通常是年輕的藝術家，他們過於單純，無法察覺這種雙面遊戲。如果說藝術家在金錢方面往往很天真，那是因為有人告訴他們別去想這個問題；他們對於管理自己的事業時常束手無策，那是因為有人指示他們將「事業」視為髒話。弗萊告訴我，她需要教導客戶（他們往往在二十多歲時就來尋求協助，由於長期被蒙在鼓裡，已經厭倦不已）的事情主要是降低他們以藝術家身分賺錢為生的心理障礙，讓內心的聲音消失。「所有關於金錢和藝術的評價，」她告訴他們，「全都是假的，都是捏造出來的。」

我想不出來還有哪個領域的工作者會對自己以工作獲得報酬感到內疚──甚至只是為了想獲得報酬就感到內疚。作家艾黛

兒・瓦德曼（Adelle Waldman）的首部小說《紐約文青之戀》（*The Love Affairs of Nathaniel P.*）意外大受歡迎，她告訴我，儘管她創作這本書的這麼多年來都沒有拿到任何一毛錢，而且儘管她仍繼續寫作，她還是覺得自己暫時靠出書收益過活很懶散。薩姆斯（Sammus）是三十出頭的非洲未來主義（Afro-futurism）主持人與饒舌歌手。她告訴我，她的專輯第一次受到歡迎、在線上音樂平台 Bandcamp 上賣出約三百張時，她對於收費感到極度焦慮，因此一週後她把它放在另一個線上音樂平台 SoundCloud 讓人免費收聽。露西・貝爾伍德（Lucy Bellwood）在十六歲時體驗空檔年，乘坐一比一複製的美國獨立戰爭時代帆船出海。她後來以一本迷人的長篇漫畫《纜繩護套：菜鳥水手海上生存指南》（*Baggywrinkles: A Lubber's Guide to Life at Sea*）記錄了這段經歷，開啟職業漫畫家生涯。貝爾伍德曾發表演說談論她與金錢之間的苦痛：她對終生貧困的恐懼、她對領取食物券的羞愧，還有她得來不易的自我實現，「你獲准追求……合理收入的穩定生活，」[9]她講出這些字句的方式就好像這種想法是禁忌。她認為，身為藝術家不可能占上風：要嘛人們說你是騙子，因為你沒有從作品中賺到足夠的錢；要嘛就說你很貪婪，因為你賺得太多。「太胖、太瘦，太高、太矮」[10]——無論你走哪條路，世界都會用評價來轟炸你。

　　這種情況的影響不僅止於藝術家的心理層面。貝爾伍德提到，她為了洽談收取更高的費用感到羞愧，而她絕非孤例。插畫師安迪・J・米勒（Andy J. Miller）的筆名為安迪・J・比薩（Andy J. Piz-za），他致力於透過他的播客節目《創意信心喊話》（*Creative Pep Talk*）還有課程、講座與書籍，教育藝術家了解職業的現實。他告訴我，

他在自己的行業中看到「所有背負著金錢包袱的藝術家都賤賣自己，而精於打算的聰明人卻從他們身上獲利」。獨立音樂的準則似乎包括接受我為魚肉的事實——沒有演出報酬，或者報酬低於承諾。（嘿，你不是為了錢，對吧？）電子書發行平台 Smashwords 創始人馬克·寇克（Mark Coker）告訴我，作家以及其他藝術家確實並非為了物質生活而創作，因此「剝削這些人的時機已經成熟」。剝削的形式五花八門，從徹底的剽竊、如貝爾伍德般的自我糟蹋、在沒有適當報酬的情況下將數位內容貨幣化，到藝術組織（包括非營利組織）支付過低的報酬給為其工作的藝術家。但追根究柢，主要還是因為大家認為藝術家不應該追求金錢——正如我的另一位訪談對象所說：「藝術應該只是藝術。」

• • •

藝術是工作。人們出於愛、自我表達或政治理念而創作，都不會減損這個事實，也不會因此使得藝術不算一份工作或正式職業。廚師通常熱愛下廚，但不會有人期望可以白吃白喝。組織成員因為政治理念而投入工作，但他們付出的時間會有酬勞。自雇也依然是就業，即使你沒有老闆，這還是一種工作。

如果藝術是工作，那麼藝術家就是工人。大家都不喜歡聽到這個說法。一般人不喜歡，因為這打破了他們對創作者生活的浪漫想法；藝術家也不喜歡，正如那些試圖組織他們成為工會的人告訴我的狀況。他們也對這些神話買帳，也想認為自己很特別。身為工人就好比跟一般人沒什麼兩樣。然而，就其應該要有報酬的特定意義而言，接受藝術是一份工作是很重要的事，可以自我

賦權，也能自我定義。由記者轉行當木匠、再提筆書寫回憶錄的妮娜‧麥克勞林（Nina MacLaughlin）為《刮劃：作家、金錢與謀生的藝術》（Scratch: Writers, Money, and the Art of Making a Living）撰寫的〈免費的讚美〉（With Compliments）一文中提到，她學會拒絕將讚美、機會與曝光視為足以支付寫作的酬勞形式，正如這些行為也無法用來支付建造房屋的費用。「人們想知道什麼時候可以自稱為作家。」她總結，「我想答案也許是，當你將寫作視為工作的時候。」[11]

　　藝術是困難的，它永遠不會無緣無故降臨，輕鬆獲得靈感是另一則浪漫神話。對業餘愛好者來說，藝術創作可能是一種娛樂，但無論是業餘或專業，只要曾以任何程度認真嘗試過創作，都不會相信藝術很容易。「作家，」托馬斯‧曼（Thomas Mann）說，「是寫作對他比對其他人而言更困難的人。」更困難，因為你要做的事情更多、知道的方法更多，也因為你以更高的標準要求自己。要我畫一幅畫給你很容易，因為我不會畫畫，成品不會是什麼好東西，而且我也不會指望你為此付錢給我。隨著薩姆斯（前面提到的那位非洲未來主義饒舌歌手）越來越投入音樂產業，她對收費的想法改變了。「我開始衡量自己藝術的價值，」她告訴我，「為我的作品定價，」為那些「不眠的夜晚與焦慮，以及投入大把時間創作音樂所犧牲的感情生活」找到等值的價碼。「現在，我絕對可以問心無愧地為我的作品標上金額。」

　　藝術是有價值的。它應當有經濟價值。當然，人們不應該因為做自己喜歡的事情而得到報酬——這個論點與盜版等問題相關，時有所聞；但他們確實應該因為做你喜歡或其他人喜歡的事而得到報酬。透過對其他形式的價值進行定價，這就是市場的運

作方式。希望獲得報酬並不代表你是資本家，甚至不代表你同意資本主義，只是表示你活在資本主義社會。「提升在職藝術家工資」（Working Artists in the Greater Economy，以下簡稱 W.A.G.E.）負責人莉絲・索斯孔恩（Lise Soskolne）是最優秀的左派人士，該組織為藝術家、工作室助理與藝術界其他工作者爭取公平的報酬，但它們的宣言要求「以資本價值來支付文化價值的酬勞」。[12] 另一位左派的典範作家、視覺藝術家莫利・克拉貝柏（Molly Crabapple）在〈骯髒的金錢〉（Filthy Lucre）一文中如此說明：「不去談論金錢，就是階級鬥爭的工具。」[13] 身為左派並非要假裝市場不存在，而是只要市場存在，就要在其中為經濟正義奮鬥──讓人們得到報酬，不是他們的老闆或觀眾輕輕鬆鬆支付就得以擺脫的那麼微薄，而是他們的辛勞所值得的那麼多。

　　藝術家創作不是為了發財。（如果是的話，那又怎樣？什麼時候動機成為決定給他多少酬勞的理由了？）只有那些新手與妄想靠藝術成名的人才會夢想發大財，其他人知道，真相是：成為藝術家通常是一種比你本來可以賺的錢賺得更少的選擇。儘管經濟困難，藝術家仍然堅持不懈，因為對他們來說自主性與成就感比財富更有價值（這也不能當作不付他們酬勞的理由）。即使在職涯中，他們也經常做出不使收入最大化的決定──放棄有利可圖（至少與其他人相比）、不過似乎有點無趣的機會。藝術家主張自己應該得到報酬，而且是公平的報酬，是因為他們想謀生，不是因為想獲取暴利。他們希望有足夠的錢來繼續創作。藝術家就像其他出於理念而工作的專業人員，如教師或社工，他們選擇心靈富足而非財富。但他們仍有帳單要付。你不必然要以某件事

為生，才會希望做這件事有償。

• • •

　　但是藝術家，或說其中某些人，對於一件事的認知是錯誤的。有些與我對談的受訪者認為，藝術家（指的是所有藝術家）應該受到大眾援助：就實際狀況而言，他們認為這能解決藝術領域的經濟危機，同時也因為這是藝術家應得的。但這並不是他們應得的——不是因為他們是藝術家就該獲得大眾支持。莫妮卡‧伯恩（Monica Byrne）是受文學獎項肯定的劇作家與科幻小說家，她的作品包括《每個女孩都該知道》（*What Every Girl Should Know*），一部關於爭取合法節育的戲劇，以及《女孩在路上》（*The Girl in the Road*），一部以印度、非洲和阿拉伯海為背景的近未來小說。「我們認為這是理所當然的，」她告訴我，「沒有人寫短篇小說為生。怎麼會？這是全職工作。」但這不是一份工作，不是那種任何人會要求你做的工作。人們應該因為寫出別人想看的故事而得到報酬，而不是因為寫故事而得到報酬。藝術家的工作得按一套規矩來。你寫出一則故事，然後你希望有人會付錢給你、將它出版。或者，像現在，你可以自己出版，並期望讀者直接付錢給你。你正在滿足的是一個無法確定是否存在的需求，而如果它並不存在，你就要倒楣了。沒有任何人應該因為做出大家不買單的東西而得到大眾或其他來源的支持。就此而言，藝術家與開餐廳或經營商店並無二致，許多開餐廳或開店的人也會失敗。身為藝術家不是一份工作。從經濟學的角度來看，這是一門生意。

　　以一份工作來說，你的報酬來自你的時間：每天、每週或每

月,根據時薪或年薪,視情況而定。與工作有關的開支通常不多,除了通勤費可能是個例外。而如果你是受委託工作,或你是獨立承包商,你會根據事先協議的條款進行工作,並且在成功完成工作的前提下保證付款。

藝術創作就不一樣了。它始於一筆投資——通常為數不少,且往往由藝術家全額負擔。首先,這是種時間投資:一個月完成一幅畫、兩三年編寫製作一張專輯、三到五年完成一部小說。當然,時間就是金錢——在這段時間內養活自己(也許還有你的家庭)所需的金錢。投資通常也指更狹義的財務。別忘了,就算只是一部「微預算」電影,也可能斥資四萬美元(而且其實往往還需要更多)。以任何認真方式錄製一張專輯,代表要支付錄音室租金、工作人員、伴奏樂手、製作母帶所需的費用;與我對談的一位音樂人表示,她通常支付的總額為兩萬美元。在視覺藝術領域,你要支付所費不貲的工具和材料,還必須支付要價更高的工作室租金。而付出這一切時,你還不知道自己的投資是否有所回報。

這些錢——亦即所謂資本——是從哪裡來的?這始終是關鍵問題。文化產業透過扮演外部投資的來源提供解答,這是它們所做的最重要的事情。出版商提供預付金換取未來利潤的份額,唱片公司也是。影視工作室則會簽署開發合約。這些公司還支付生產成本——編輯和書籍設計師,錄音室和工程師,演員、攝影師與拍攝團隊,以及行銷與曝光的費用。當然,文化產業也有問題,主要是將許多人拒之門外。大公司只能簽下市場上眾多音樂人中的極少數。即使把那些在任何情況下預付金都很低的獨立製作納

入考量，絕大多數的音樂人仍被排除在外。在網路出現之前，這些人無處可去。現在我們有了群眾募資網站，特別是著眼創意計畫的Kickstarter平台，旨在以另一種預付金的形式，提供種子基金，也就是創業投資。

但是，藝術的新創資金還有一個關鍵來源：藝術。在職的藝術家用他們從先前計畫中賺到的錢，或至少部分的錢，來進行他們現在的計畫。音樂圈稱之為專輯週期（album cycle）：創作、錄音、發行、巡演；休息、再來一次。每張專輯都為下一張專輯提供資金，資助未來兩三年的生活，在此期間，你可以探索與實驗、反思與成長，在你身為作曲家與器樂演奏家的發展旅途中邁出下一步。成功的音樂家並不會像反版權派的老套說詞那樣「輕輕鬆鬆坐收版稅」。他們一直在努力嘗試新元素。如果真的發財了，他們也很可能從事各種形式的公益活動：公益演出、參與社會運動、指導年輕音樂人，甚至資助其他音樂家的工作。

但是，如果音樂是免費的，獨立電影遭人盜版到無法生存，或者圖書預付金因為亞馬遜而萎縮，那麼資金循環就會中斷。如果創作成果一無所獲，或幾乎血本無歸，就無法提供任何資助。當你購買一張唱片時，並非「付費買塑膠」，這是反版權的另一種老套說詞，暗示數位音樂無需付費；你是在為下一張唱片、下一次下載、下一張專輯——那張尚不存在的專輯——付費。作家兼教育家愛咪‧惠特克（Amy Whitaker）的工作涉及藝術與商業的中介。「當我向藝術家傳授商業知識時，」她在《藝術思維》（*Art Thinking*）中說，「我經常告訴他們，人們要求他們慷慨大方，在得到回報之前把作品拿出來。」[14]身為免費內容時代的觀眾，我們

也被要求慷慨大方。如果你給藝術家錢，他們會把錢變成藝術。

· · ·

在得到回報之前先把作品拿出來，這描述的不是禮物經濟（禮物的概念是你不會得到回報），而是市場經濟。這就是所有餐廳老闆在做的事，早上購買食材，下午準備餐點，直到晚上才知道會有多少人前來用餐。這也是農民耕種作物時在做的事。沒錯，藝術是市場經濟的一部分，是投資與回報的循環。我們需要停止以幼稚的態度面對這一切。我們需要停止一提到和藝術有關的「促銷」、「現金流」、「商業模式」、「律師」等詞彙就驚恐地退縮。我自己經歷過這個教訓，當我剛開始著手這個計畫時也是純粹主義者。我也在否認。但是，在所有東西幾乎都是這樣製造出來的社會中，我們還能以為藝術是用什麼樣的方式製造的？由鸛鳥直接叼來嗎？是時候放下天真的想法了。

市場並不邪惡，是我們滿足需求的方式之一。市場也不是資本主義的同義詞，它們比資本主義的出現早了幾千年（金錢也是如此）。但即使你自認反對資本主義，你可能也其實並不反對（這是我自己的另一個教訓）。如果你是伯尼·桑德斯（Bernard Sanders）*或羅斯福新政（New Deal）†的支持者，或者是今天人們常說的社會主義者，那麼你並不反對資本主義，這就是伊莉莎白·華倫（Elizabeth Warren）‡稱自己「骨子裡是個資本家」[15]時的想法。

* 佛蒙特州聯邦參議員，二〇一五年宣布以民主黨人身分參與角逐二〇一六年美國總統選舉，後敗給希拉蕊·柯林頓。二〇一九年，桑德斯再次參與競逐二〇二〇年美國總統選舉的民主黨初選，敗給了拜登。

你反對的是不受控制的資本主義。你反對貪婪、可憎的不平等、暴利，反對億萬富翁與企業控制政府，反對將所有價值簡化成貨幣價值。你認為需要透過立法、監管、訴訟，或是藉由社運人士與工會以及大量提供的公共服務來控制、管理市場。我也是。但如果你不承認市場存在，就無法將之馴服。

我在此提到的一切並非意圖暗示藝術與金錢的關係一點也不緊張，或永遠不會緊張。海德在《禮物的美學》中提出，這兩者在根本上是不協調的——從形上學來看，可說是不可共量的（incommensurate）。與其說它們不應相提並論，不如說它們無法相提並論。即使我們有時必須將藝術作品視為商品，它們也永遠不可能是商品。它們是精神的容器，我們可以購買容器，但永遠買不到精神。我們說藝術屬於市場，並不是認為它應該屬於市場，只是鑒於世界的現況，它必須如此。

甚至海德最後也承認了這一點，他在結論中寫道：「這本書的大部分內容都暗示，禮物交換與市場之間水火不容。」[16] 但在他闡述想法的過程中，他繼續說，「我的立場已經改變。」他後來發現這兩者「不必是完全獨立的領域，有方法可以達成和解，而……這正是我們必須尋求的和諧狀態」。海德說，藝術必須進入市場，但不能生於市場——也就是說，不能著眼於市場、著眼

† 小羅斯福總統在任時對經濟大蕭條的應對政策，採取「以消費刺激經濟繁榮」的理論，以期經濟回到穩定發展的狀態。主要內容以三R來概括：復興（Recovery）、救濟（Relief）、改革（Reform）。

‡ 麻薩諸塞州資深聯邦參議員。二○一九年宣布參加二○二○年美國總統選舉。華倫認為大型科技巨頭如谷歌、臉書、亞馬遜等應受政府監管，以免它們濫用權力無限制地併吞收購小型公司。

於消費者買單的事物。藝術家必須利用他們的天賦來製作禮物，唯有如此，他們才能用創意勞動的成果來交換使他們得以繼續創作的金錢。

這也是我的立場。藝術與藝術家必須進入市場，但不屬於市場。這種想法包含了無法化解的緊張關係，我們只能忍受它。對市場的矛盾情緒並非暫時性的、也無法補救，它是我們在市場中運作的方式，或者說，這至少是我們應該採取的方式。純潔不是一種選擇，唯一的另一種選擇是純潔的對立面：以憤世嫉俗之姿（近來通常飾有一抹自我反省的諷刺）勸人們欣然投降。昆斯就走上這條路，把蒙娜麗莎放上LV手提包。然而，隨著內容的去貨幣化、租金與學貸激增、非營利與營利文化機構皆衰敗倒閉，現在的挑戰是，藝術家越來越難維持這種必要的緊張關係：「身處於」市場但不「屬於」其中，不考慮什麼才會大賣，不向市場屈服。對此，紀錄片導演莉莎・派婕（Lisanne Pajot）如此向我形容：「我認為你在這本書中所探索的確實是整個困境的核心——今日，你能夠做出只來自你自己、只來自你的靈魂、只是你想要的作品」，並以藝術家的身分存活下來嗎？

• • •

越來越多的藝術家認識到談論金錢的重要性，特別是在同行之間，這並非巧合。有些訪談對象談到自己在職涯早期受苦，因為他們輕信飢餓的藝術家那類迷思——從不考慮錢、寧死也不願為五斗米折腰。很多受訪者願意透露他們財務生活的私密細節，他們解釋，這是因為他們相信這對年輕的藝術家來說極其重要，

特別是獲知真相。

　　從更宏觀的角度而言，二○○八年金融危機似乎成了藝術圈金錢問題的討論與社運的分水嶺。索斯孔恩的團體W.A.G.E.就是在這一年成立的。二○一一年的「占領華爾街」運動催生了「占領博物館」，主要關注的是學貸與藝術界其他經濟問題。二○一二年，另類搖滾樂團蛋糕樂隊（Cake）主唱約翰・馬克雷（John Mc-Crea）成立音樂家倡議團體「內容創作者聯盟」（Content Creators Coalition），是為「藝術家權利聯盟」（Artist Rights Alliance）的前身。二○一三年，作家兼編輯曼朱拉・馬丁（Manjula Martin）創立網站「刮劃」（Scratch）作為寫作與金錢的對話場域，後來的同名文集就是來自這個網站。藝術家兼教育家莎倫・勞登（Sharon Louden）出版《生活和維持創意生活》（*Living and Sustaining a Creative Life*），這是視覺藝術家散文書系的第一本作品。二○一四年，媒體公司、勞工團體和藝術家個人組成的聯盟發起倡議團體「創意未來」（CreativeFuture）為影視產業發聲（目前還包括其他創意領域人士）。二○一五年，藝術記者史考特・提伯（Scott Timberg）出版《文化崩潰：謀殺創意階級》（*Culture Crash: The Killing of the Creative Class*），記錄數位經濟對音樂家、記者、書店、唱片行以及其他個人與機構的災難性衝擊。

　　我的這本書奠基於這些以及其他類似的努力之上。藝術可以被定義為使不可見之物變得可見的一種嘗試，而本書則試圖讓人看見藝術界長期以來對自身隱瞞的兩件事：工作和金錢──不被認為是工作的工作，以及不被認為應該支付的報酬。

最好的時代
（科技烏托邦主義的論述）
Never-Been-a-Better-Time
(the techno-utopian narrative)

　　本書的重點是討論藝術家在二十一世紀經濟中處理金錢的具體方式，但在切入正題之前，我們需要談談那些由矽谷以及它的粉絲與盟友流傳出來的故事。或者說故事們，因為這些說詞有各式各樣的拐彎抹角，隨之暴露出其中的謬誤與虛假。

　　首先，他們告訴你一切都很棒。「跟過去任何時候相比，現在要透過創作開始賺錢從未如此容易，」史蒂文・強森在《紐約時報》雜誌上那篇一竅不通的資料新聞〈沒有的創意啟示錄〉中寫道，「你的興趣有了關鍵的躍進，從純粹業餘嗜好變成兼職收入來源。」[1]（變得**更容易**，不代表就是容易；**開始**賺錢，但減去開支之後不一定剩下很多。）九〇年代起，這類說詞滲入各種「創意創業」商業大師（business-guru）的溢美式新聞報導中。「大家都有機會脫穎而出，」湯姆・彼得斯（Tom Peters）在《你就是品牌》（*The Brand Called You*）中寫道，他在一九九七年《快速企業》（*Fast Company*）雜誌的文章中創造了這個口號。當然，根據定義，並非所有人都能辦到。蓋瑞・范納洽（Gary Vaynerchuk）用《衝了！：熱血玩出大生意》（*Crush It!: Why NOW Is the Time to Cash In on Your Passion*）告訴我們現在正是時候。提摩西・費里斯（Timothy Ferriss）承諾大家可以《一週工作4小時》（*The 4-Hour Workweek*）；克里斯・古利博（Chris Guille-

beau）則保證《3000元開始的自主人生》（*The $100 Startup*）。看吧，從未如此容易。

這些論點通常搭配有利於說服眾人的精選成功故事——往往都是相同的故事，因為沒有太多故事可以拿來說。如果主題是音樂，肯定很快就會提到沒有唱片合約便贏得三座葛萊美獎的饒舌者錢斯，而阿曼達‧帕爾默（Amanda Palmer）絕對也會名列其中，她在Kickstarter集資一百多萬美元發行專輯《劇院是邪惡的》（*Theatre Is Evil*），隨之而來的還有迷人的年輕夫婦檔Pomplamoose，他們因在家錄製的名曲翻唱影片而爆紅。如果談的是寫作，我們會遇上安迪‧威爾（Andy Weir）與詹姆絲。前者是暢銷小說《火星任務》（*The Martian*）的作者，該書最初發表在他的個人網站上；後者如上一章所述，將她的《暮光之城》同人小說變成《格雷的五十道陰影》。而說到影視影集，就會提到《大城小妞》（*Broad City*）中的伊拉娜‧格雷澤（Ilana Glazer）和艾比‧雅各布森（Abbi Jacobson），該劇最初只是粗製濫造的網路劇，也會提到《女孩我最大》（*Girls*）的莉娜‧丹恩（Lena Dunham），她第一次受人矚目是大學時發布自己身穿比基尼、用噴泉刷牙的影片。

記者也喜歡報導這些自立自強的故事。每個人都能自我感覺良好。每個人都可以懷抱小小的夢想。我們會讀到關於在推特（Twitter）上爆紅的幽默大師、[2] Instagram上爆紅的詩人，[3] 在家賺進六位數美元的歌手。[4] 與上述相關的是知名藝術家開創新發行模式的故事，其中往往與免費內容、自動繳費或其他直接面向觀眾的交易有關。路易‧C‧K（Louis C.K.）以五美元的下載檔或線上串流形式自行發布喜劇特別節目。爵士音樂家愛絲佩藍薩‧斯

伯汀（Esperanza Spalding）在臉書直播專輯《展露無遺》（*Exposure*）長達七十七小時的錄製過程，並以限量七千七百七十七張實體專輯作為行銷賣點。知名作家兼漫畫家尼爾‧蓋曼（Neil Gaiman）將他的小說《美國眾神》（*American Gods*）免費放在網上一個月。大家全都忘記這些實驗能夠成功，只是因為藝術家已經很有名。

但事實與邏輯並非重點。當我閱讀科技擁護人士書寫諸如盜版、版權、免費內容等文化經濟問題時，有兩件事特別令我震驚。第一是他們愚蠢而語帶威嚇的自鳴得意（不過這也是科技評論界普遍的真實寫照）。他們認為任何不同意的人就是「不懂」，一定是個笨蛋或反科技人士，也許是焦慮的悲觀主義者。不喜歡科技對世界造成的影響？那就適應它吧。你知道嗎？當初人們對於印刷機、勝利牌留聲機（Victrola）、錄影機也是這麼說的。你知道誰懂嗎？小孩。他們會用，他們才是未來。這是引人反應激烈的論點，部署著可怕字眼與流行語彙。「專家」，不好。「評論人」，不好。「代理人」，不好。「公司」、「財產」、「專業人士」（顯然在矽谷這些都不存在？），不好、不好、不好。另一方面，他們說「今天的孩子」的「DIY」「創意」「在世界各地」「蓬勃發展」。

閱讀科技專家的文章時，另一件讓我震驚的事情是，他們對於文化究竟是什麼及其如何產生皆一概不知。尤查‧班克勒（Yochai Benkler）在《網絡財富》（*The Wealth of Networks*）中以捐血活動（提供報酬會降低血液品質）的類比來證明業餘生產的優越性，彷彿創造藝術就像切開靜脈一樣簡單。[5]班克勒以及其他書寫相關主題的作家都對業餘者讚譽有加，雖然他們知道「業餘」的英文單詞源自拉丁文的「愛」，但這也大概就是他們所知道的全部了。

網路布道主義權威克雷‧薛基（Clay Shirky）認為，愛是業餘藝術家與專業藝術家之間的界線，在他的想像中，後者是為了錢而創作。[6]他沒有理解的是，正是愛激勵著專業藝術家忍受他們必須面對的一切，包括這種愚蠢至極的爭論。薛基還認為維基百科以及其他群眾外包內容是「新時代的創作典範」[7]——彷彿小說或電影只是模組結構，其整體並沒有比各部分的總和來得出色，能夠透過一群互不相識的陌生人在零碎的休息時間就組裝起來，而不是複雜且一體成形、只能透過持續而強大的想像統整能力創造出來的作品。

在藝術與其他領域，科技布道主義者都距離現實十萬八千里遠。他們深信什麼是真實的，更確信什麼將會成真，以至於不屑去探究真實是什麼。難怪他們總是提出自信滿滿的預言，結果卻大錯特錯。二〇一四年，部落客、記者馬修‧伊格萊西亞斯（Matthew Yglesias）宣布，出版業很快就會因為亞馬遜而「從地表上消失得無影無蹤」。[8]二〇一〇年，麻省理工學院媒體實驗室（MIT Media Lab）創辦人尼古拉斯‧尼葛洛龐蒂（Nicholas Negroponte）宣布，實體書就算沒有在五年內滅亡，也即將遭到淘汰。[9]藝術家也免不了提出這種看法，尤其是具有未來主義傾向的人。二〇〇二年，大衛‧鮑伊（David Bowie）說，他「很有把握版權……將在十年內消失」。[10]二〇一五年，時任《高客網》（Gawker）資深編輯的漢密爾頓‧諾蘭（Hamilton Nolan）說，「預測是給傻瓜看的」[11]——隔年該網站破產證實了這個看法。

但是，科技預言家在談論矽谷對文化健康的衝擊這個最主要的問題時，卻犯下最大的錯誤。二〇〇九年出版的《免費！》

（*Free*）一書中，《連線》雜誌（*Wired*）的資深總編輯克里斯·安德森（Chris Anderson）認為，在眾多記者失業後，大量的兼職業餘人士將會拯救新聞業。[12] 在二〇〇八年的《REMIX，將別人的作品重混成賺錢生意》（*Remix*）中，哈佛大學教授、反版權倡導者、前總統候選人勞倫斯·雷席格（Lawrence Lessig）預示，部落格文化讓大家能夠以書寫形式表達他們的意見，這將使數百萬人學會以更嚴謹周延的方式思考。[13]「壟斷型企業已是今非昔比，」[14]安德森表示，雖然他承認現在說這些企業「在網路上不再令人恐懼」是「言之過早」。雷席格說，亞馬遜和其他科技巨頭一樣，「可能會濫用手上的數據」，但「亞馬遜有很大的理由避免濫用」，因為「我可以把我的業務帶去其他地方經營」。[15]預測確實是做給笨蛋看的：給那些信以為真的人。在本書談論的脈絡中，預測的作用是一種洗腦宣傳──科技業透過它們在新聞界與學術界裡那些有用的白痴，兜售繁榮解放的空洞承諾。

　　藝術家更了解實際狀況。當我向訪談對象轉述矽谷式的說詞，像是：現在就是最佳時刻、只要把作品秀出來──幾乎每一個人都會說這是廢話。「那樣做真的很有效，」某人說。「我可以告訴你，當我開著自己的勞斯萊斯時，那樣做的效果真的很好。」只要把你的文章放在免費平台Medium上──另一個人問道：「那你要怎麼賺錢？」第三位從事電視工作的人說，最終的問題還是預算：「現在大家都有同樣的工具，」他說，「但這就像是在說任何人都可以當總統。」知名藝術慈善機構「創意資本」（Creative Capital）的創辦人魯比·勒納（Ruby Lerner）說：「我實在無法從他們的說法中看到經濟面的問題。」「你不可能用3D列印做出一千

對耳環，然後就搬離父母家的地下室。」不過，當我告訴訪談對象矽谷的說詞時，他們最常有的反應是一笑置之。

• • •

好吧，也許一切都不是很好，科技烏托邦的故事還在繼續說著，但相信我們，它會變好的。市場會拯救我們，或者，小孩會拯救我們。我認為這是「別擔心，快樂點」的論調。勞倫斯·雷席格說，市場會調整，「看不見的手」將會確保內容製作者能賺得到錢。[16]對獨立搖滾歌手兼製作人史蒂夫·阿爾比尼（Steve Albini）和其他批評版權的人來說，「觀眾會想辦法獎勵」他們最喜歡的藝術家。[17]「音樂不會消失，」獨立音樂界的代表人物麥凱告訴我。「前景一片光明，相信我，」戴夫·艾倫（Dave Allen）如此寫道，他從龐克搖滾樂手轉任為科技、廣告與音樂產業界主管。這樣的宣告讓我想起那幅著名的漫畫：兩名科學家在黑板前，其中一人記下一系列公式，可能是某種過程的概述，在這中間他寫道：「**然後奇蹟發生**。」（「我認為你在第二步應該要說得更明確，」另一人說道。）這似乎是這裡的一種思維。一切都爛透了——**然後奇蹟發生**——接下來一切都很棒。藝術界是如此，而在科技經濟界也是如此。幾十年來，矽谷持續講述讓我們聽得津津有味的烏托邦故事，但這種幸福狀態的出現總是延遲多年，而同時，大家都失業了。

就個人層面而言，「別擔心，快樂點」的想法以「只要……」的句型充斥於四面八方：只要做出好藝術、只要把你的作品拿出來、只要訂定自己的遊戲規則、只要提出請求。現在，提出這種

鼓舞人心的金句已成為一種家庭工業，對那些想方設法在新條件下獲得成功的藝術家而言尤其如此。「創造好的藝術」（make good art）與「訂定自己的遊戲規則」（make up your own rules）這兩句話最主要來自尼爾‧蓋曼，[18] 他於二〇一二年在費城的藝術大學（The University of the Arts）畢業典禮演講中提供了這些與其他老生常談，一時之間蔚為流行。提出「請求」概念的，最知名的是阿曼達‧帕爾默。她曾有段時間聲名狼藉，因為她在 Kickstarter 上的專輯意外成功後，在隨之而來的巡演要求音樂家免費演奏。後來，帕爾默的名氣又因 TED 演講「請求的藝術」（The Art of Asking）而更加響亮，她將這場演講改寫成一本暢銷書。一旦你成功了，就很容易覺得成功很簡單。喬‧米勒（Jo Miller）曾經是研究生，後來成為薩曼莎‧比（Samantha Bee）的節目《與薩曼莎‧比正面交鋒》（Full Frontal with Samantha Bee）編劇與製片人，她曾在美國公共廣播電台（NPR）的脫口秀節目《新鮮空氣》（Fresh Air）中這樣說：「正在收聽的所有研究生……試看看，把你的東西放到網路上、推出YouTube 影片。放上來——在網路上發表你有趣的作品，在推特發表有趣的推文。會有人發現你的。」[19]

　　這樣的宣告，無論立意多麼良善，都是荒謬而不負責任的。而且，有些人並非心懷好意。很多人十分樂於向你推銷少之又少的美好未來——像 Author Solutions 這樣的公司就是，目前持有它的是一家避險基金，而它的商業模式主要是掠奪個人出版的作家；或是像 MasterClass，這家公司販賣由史提夫‧馬丁（Steve Martin）等知名人士拍攝的預錄課程，只要每年一百八十美元的超低價格就可以任你看到飽。馬丁在宣傳影片中說：「知道嗎，」

喜劇界「還有你的空間。」[20] 吃屎吧，史提夫。很多職業喜劇演員在喜劇界根本沒有舞台。

「勝利無法衡量。」[21] 正如作家兼視覺藝術家克拉貝柏在〈骯髒的金錢〉一文中所言。「我們很容易說，如果一個人夠好、夠努力、請求夠多，信念夠強，」那麼他們就會成功。「但這是謊話。」[22] 演員布拉德利・惠特福德（Bradley Whitford）也更加誠實，他在喜劇演員馬克・馬隆（Marc Maron）的播客節目《什麼鬼》（WTF）中表示事情並非如此，天賦、努力工作與「渴望」對經營演藝事業來說是不夠的，你還需要運氣。在《連根拔起：二十一世紀音樂與數位文化之旅》（Uproot: Travels in 21st-Century Music and Digital Culture）中，DJ賈斯・克萊頓（Jace Clayton）表示，他不相信那些口裡說著「訂定自己的遊戲規則」的人，「他們很可能有安全網。」[23] 克萊頓補充，「創作高品質的音樂（亦即，好的藝術）與藝術家受歡迎的程度並沒有直接關係。」我的其中一位訪談對象是獨立電影導演，作品曾於日舞影展放映，但仍過著勉強餬口的日子，他表示：「你做出一些作品就能傳遍四海的想法，是資本主義的極致陷阱。這是謊言，是霍瑞修・愛爾傑（Horatio Alger）筆下的世界。」

愛爾蘭作家愛爾傑代表了美國早期鍍金時代（Gilded Age）白手起家的寓言。「只要……」和「你能辦到……」等說詞最殘酷之處在於，它利用人們早已樂於輕信的迷思。艾賓在《藝術家為何貧窮？》中列舉了一系列迷思：獻身於創作便能通往成功，但藝術圈實際成功的機率就如從懸崖一躍而下的存活率；人們相信大器晚成，使得大家「騙自己騙到八十歲」；[24] 自學成才頂多在流行音樂界可能有一定的真實性，但在其他形式的藝術中卻少之又少。

在這些長久以來的誤解之外，還要加上一些因網路而發展
到極致的錯誤觀念。比如，一夜成名的迷思（一名Kickstarter高
階主管告訴我，「一夜」成名需要三到五年的時間，她說的還只
是建立受眾，不包括一開始學習創作的時間）。或是，隱沒天才
的神話。即使在卡夫卡與梵谷的時代，這也已非常事，在文化產
業（與教育系統）變得龐大、多層次、日益全球化，發掘人才已
成為其中業務的時代，這種神話基本上已經絕跡。還有一種迷思
是：如果你失敗，那是你自己的錯（你「不夠想要」），這種想法
不僅責怪受害者，而且也犯了典型的美式錯誤，亦即從個人而非
系統的角度看待經濟。而如果你失敗，那你就是沒有那個命，這
種迷思當然是一種循環論證（有人告訴我：「找得到方法的人，
就會找到方法」）。艾賓是經濟學家，也是視覺藝術家。他說，藝
術家之所以窮，是因為人數太多，而太多的原因是其中有很多人
都痴心妄想。

• • •

也許情況不是很好，也許接下來的發展甚至不會變得更好，
但至少比過去「代理人」與「守門人」當道的黑暗時期來得好。
我認為這是「邪惡高階主管」（evil suits）式的論點，他們摧毀藝術
家，忽視創意才華，只在乎錢。邪惡高階主管的存在已是無處不
在的信念問題，是我們對藝術與商業的基本想法之一。我也曾
相信他們很邪惡，直到我真正見到一些高層。我第一次在紐約市
的眾多出版社之間打轉、期望能讓一本書被簽下時，我以為會
遇到很多拿著電子試算表的庸俗之人。結果，我遇到的人熱愛書

籍、投身閱讀（順帶一提，大多數是女性），竭盡所能出版最好的書籍。認為文化產業「忽視天才」或「扼殺原創聲音」，是嚴重的誤解。編輯彼得・吉納（Peter Ginna）告訴我，「大家都想出版原創聲音。」他自一九八二年起就投入這個領域，著有《編輯在幹嘛：書籍編輯的技藝日常》（*What Editors Do: The Art, Craft, and Business of Book Editing*）。對於像吉納這樣的編輯而言，出版具有原創性的聲音是他們的目標，也是謀生方式的一部分。他補充說，編輯當然也會犯錯，他曾拒絕過約翰・葛里遜（John Grisham）*，但那是因為他們容易犯錯，並非出於惡意。事實上，遭忽視的天才，如當年的赫曼・梅爾維爾（Herman Melville），或遭忽視的書，如亨利・羅斯（Henry Roth）現在被奉為經典的移民小說《宛如睡眠》（*Call It Sleep*），在大多數情況下，並非被出版商忽視，而是被大眾忽視（畢竟，那時《白鯨記》已經出版了）。我們自己正是透過忽視原創聲音來扼殺藝術家的人。與此同時，每當你「發現」一本偉大的新書時，幾乎可以確定這是因為有編輯（與經紀人及出版社）率先發現了它。

針對高階主管的敵意（尤其是在音樂圈情況最糟），有許多似乎源自於無法或拒絕承認文化事業是一種商業行為。我們經常聽說音樂家被迫「簽字放棄他們的權利」，或者後來才發現自己已經簽字放棄權利。但我不明白，難道他們沒有看合約嗎？還是有人強迫他們簽署合約？交出發行權以換取預付金與版稅，這正是唱片合約的內容。不然他們以為公司給這些錢是用來幹嘛的？

* 約翰・葛里遜是知名的法庭推理小說作家，著有《黑色豪門企業》、《失控的陪審團》等暢銷作品，並改編為電影。

這裡頭有某種程度的資格感在運作。我曾聽到藝術家（演員、作家）抱怨說，他們要演出或出版必須「請求工作許可」，這不公平。但他們要求的不僅是工作機會而已，還要求得到報酬，而除非人們認為你值得（而且比別人更值得），否則不會有人給你報酬。許多藝術家厭惡高階主管的真正原因似乎出自他們對藝術家的無視，就像十幾歲的男孩討厭無視他們的漂亮女孩。即使現在個人出版與製作已是可行的選項，大家不再需要「請求許可」，但藝術家幾乎還是會尋求從屬於文化產業之下的管道。獨立樂隊想要表演場館的採購經紀人（booker）*、經理人（manager）、唱片合約；獨立電影導演希望獲得好萊塢青睞；甚至 E・L・詹姆絲與安迪・威爾在爆紅後也與大出版社簽約。我曾與一些沒有經紀人也出了書的作者聊過，但我不確定我是否曾碰過不想要經紀人的寫作者。

不過，當人們說起這些高階主管時，實際上在談話中運作的思維似乎正是那種反對藝術與金錢混為一談的禁忌。我想起了前現代歐洲的猶太放債人，像《威尼斯商人》（*The Merchant of Venice*）中的夏洛克，他的基督徒鄰居認為自己非常純潔，不願玷污雙手，鄙視猶太放債人，卻又仰賴他們從事的各種交易。西裝革履的高階主管是處理金錢的人，成為藝術家們對金錢有罪惡感的代罪羔羊，象徵性地乘載人們認為金錢所代表的邪惡。

我並非認為文化產業是完美的，一點也不。文化產業可能不會扼殺原創的聲音，不過它確實將很多聲音拒之門外，但願這

* booker 並非隸屬於藝人或樂手的經紀人（agent），而是隸屬於音樂表演場館（music venue）的經紀人，負責為場館預訂樂手前來演出。

只是因為它不能承擔太多風險。文化產業產出大量垃圾，因為這就是大眾願意買單的東西。我得知在音樂圈，確實有試圖剝削藝術家的邪惡高階主管（但是我也得知，音樂圈每個人都試圖剝削藝術家──大型唱片公司、獨立唱片公司、經紀人、承辦人、表演場地的老闆，甚至連舉辦家庭演出〔house show〕的人也是，所以音樂圈的問題可能代表了整個文化，而不只是邪惡高階主管而已）。

　　我也不認為舊的體系代表了任何黃金時代的樣貌──特別是在網路出現後。舊體系是小型的獨立企業，往往致力於尋找、培養人才，像是艾哈邁德・艾特根（Ahmet Ertegun）創辦的大西洋唱片（Atlantic Records）或史克萊柏納出版社（Scribner's）的編輯麥斯威爾・柏金斯（Maxwell Perkins），他們將第二次世界大戰前後幾十年來最偉大的藝術作品帶給我們。但自一九七〇年代起，至今仍未停歇的整合浪潮迎來了由媒體企業集團主導的全新舊體系。毋庸置疑，網路及其他數位工具拓展了觸及管道，降低了成本。但是，這並不代表現在的情況整體而言比較好。情況頂多只能說是好壞參半，而且肯定比科技救世派（他們認為「舊的壞，新的好」）希望我們相信的樣貌還要更加複雜，我將會在下一章解釋這一點。

● ● ●

　　此外，一旦他們不再向我們訴說過去的壞日子，他們就開始跟我們保證將會回到過去的美好時光。回到音樂家以表演為生的遊唱詩人時代。回到鄉村工作坊，依據需求量來印刷出版物，那時商品都是由當地生產。他們提醒我們，音樂家在上個世紀才有

機會過上體面的生活。而歷史上多數時間，點子都是免費的。

首先，我們不會「回到」任何時代。儘管我們可以輕易類比，但歷史只會往單一方向發展。遊唱詩人生活在截然不同的社會，不必繳納所得稅、不必在洛杉磯租屋，也不必供孩子上大學。他們可以仰賴社群與大家庭組成的稠密社會網絡來過活。再者，在過去的好日子裡，很多好東西都和壞東西一起出現，密不可分。點子是免費的，而創新的速度緩慢得如冰川前行。點子是免費的，所以這些點子的創造者承蒙權貴人士的支持，主要來自皇室與教會，這代表前者不敢挑戰後者。那些高談闊論「鄉村」的人？我倒想看看他們能不能在其中生活。從什麼時候開始，「過去是這樣的」成為所有事情的論點？二十世紀起，婦女才有機會投票，我不確定我們是否該捨棄這項權利。飢荒與流行病也是過去常見的（我們要回到霍亂時代！），大規模剝削與種姓制度也是如此──在這兩件事上，我們確實正在回到過去。

然後，為了完成相互矛盾的歷史論證三部曲，仗勢欺人的技術專家告訴我們：事實上，情況一直都是這樣。藝術家總是遭人利用。音樂家總是不得不努力工作。作家一直在抱怨。你反對技術？書籍也是一種技術！他們像犯罪現場的警察對眾人說：沒什麼好看的，快走吧。

這些爭論最令人惱怒的是他們純然而虛張聲勢的懶惰。他們不屑起身行動去進行比較、關注細節、認真探究，一點也不在乎。沒有人反對科技本身，只是反對有時特定科技的用途（以及一些使用者的傲慢行為）。至於「藝術家總是被人利用」或「作家總是在抱怨」，如果我們抽換詞面，聽起來會如何？「女性總是

被人利用」、「黑人總是在抱怨」。不太好。情況一直以來都很糟，並非繼續擺爛的理由——更別說還放任情況惡化。如果你承認情況很糟，藝術家過去求生艱難而且依舊如此，那麼看在上帝的份上，最起碼不要試圖告訴他們現在當藝術家很容易。

• • •

行文至此，我們開始接近最後的論點，真正的爭論。最溫和的版本如下：無法再以藝術家的身分謀生了？你不該企圖把藝術家當作職業，就當成副業、就為愛而做吧。我們又回到了業餘優於專業的說法，同時針對藝術家與藝術本身。然而，很難想像有人會在其他任何一個領域認真對待這個概念。業餘運動員比專業運動員優越嗎？你會去找業餘醫生看診嗎？運動員或醫生不拿錢會更高興嗎？有人會厚顏無恥地建議他們不應該拿錢嗎？

既然技術專家喜歡引用「業餘」（amateur）的詞源，他們應該多走一步，查閱《牛津英語詞典》（*Oxford English Dictionary*）中這個詞的使用歷史。他們會發現，「業餘」及其衍生詞乃於十八世紀末出現在英語中，一開始就帶有次等與半吊子的含義——如「外行、笨拙的」（amateurish）和「缺乏專業與技巧的行為」（amateur hour）。同時，也代表奢侈的獨立財富，如「業餘紳士」（gentleman amateur）。從來沒有人認為業餘人士比專業人士厲害，因為他們確實沒有。

但是，如果像《網絡財富》的作者班克勒這樣的人真的相信不拿錢更好，他們便應該要有勇氣相信自己的信念。你認為免費工作成效會更好？請便吧。班克勒是哈佛大學法學院的教授。我

相信他一定會說，他熱愛自己的工作。真棒！那麼，為什麼哈佛要付他薪水呢？如果他只為愛而工作，那麼，他為什麼要從學生那裡剝奪他毫無疑問會提供的卓越教學，以及他自己毫無疑問會感覺到的卓越成就感？值得重申的是，專職藝術家不是為錢而創作。他們賺錢是為了能夠為愛創作，他們很想全心全意為愛創作，但沒有錢來支持他們。

「只為愛工作」有個更憤世嫉俗、更誠實的版本。我讓吉蓮・威爾許（Gillian Welch）來為各位解釋，她錄製了一首歌回應音樂分享平台 Napster 的出現，歌名為〈一切皆免費〉（Everything Is Free）。

有人中大獎了	Someone hit the big score.
他們想通了	They figured it out.
我們無論如何都會創作	That we're gonna do it anyway,
即使沒有任何報酬	Even if it doesn't pay.

確實有人說過這種話。如果作家無論如何都會寫作的話，幹嘛還要付他們錢？對此，唯一合理的反駁是：因為，去死吧！這就是原因。或者像威爾許在歌中的說明，她可以待在家裡對自己唱歌。

如果你有想聽的音樂	If there's something that you want to hear,
你可以自己唱出來	You can sing it yourself

在憤世嫉俗的最後階段，我們迎面碰上了矽谷真實的、不加

修飾的論點。在亞馬遜強硬打擊出版社時，谷歌強迫音樂家接受剝削條款才能加入 YouTube 時，臉書向你收費以增加觸及率時，都會這樣對你說。這種說法是：試試看阻止我們吧。要我們去死？不，你才去死。

・・・

　　而這基本上就是我訪談的藝術家們對當前情勢的理解。事實就是如此，你無能為力。有人說，你還不如抱怨氣候——這是相當尖銳的比喻，因為氣候正是人類作為一個物種所面臨的最大危機，而我們最終必須喚醒自己去解決。習得無助感是能夠、也必須要屏棄的，藝術家及其他任何關心藝術的人都可以先從理解以下幾點開始：數位經濟演變成今天的模樣，並非必然的局面；市場絕非自然發生的現象，而是由法律與規則構建而成；壟斷型企業可以打破，而且也已有先例。近年來，我們都逐漸明白，在大型科技公司的資助哲學與誇大其辭報導的掩飾之下，他們並非自己口口聲聲宣稱的友善巨頭。他們不是任何人的朋友；他們是自己的朋友。

PART

II

大局

THE BIG

PICTURE

新環境
The New Condition

　　如果身為藝術家一直都很艱難，那麼對他們而言，如今情況真的更艱難嗎？簡單說，確實沒錯。收入減少，成本上升。若說昔日「飢餓的藝術家」收入很少、生活簡樸，那麼，現在的收入更是少之又少，而日常開銷則是再也不便宜了。唱片銷量是音樂事業長期以來的支柱，現在銷量持續直線下降。圖書預付金和接案撰稿稿費急遽下跌。除了強檔電影，其他好萊塢與獨立電影的預算都削減了。當然，現在有更多賺錢方式——而且有更多的人在競爭。過去的機會往往報酬微薄；新的機會通常報酬更少。現在，大學、管弦樂團、出版品、電視節目的全職工作逐漸變成約聘制、甚至更糟的待遇。

　　關於成本，如今生產與發行可能很便宜、甚至免費，但這兩項不是藝術創作的主要成本，主要兩項成本是在你創作的同時要能夠活下來，還有，先成為一個藝術家，而這些花費都在飆升。要能活下來首先表示你付得出租金，而自二〇〇〇年以來，租金中位數經通膨調整後上漲了大約百分之四十二。[1] 再加上藝術家常常以多份兼職拼湊收入，這些工作都沒有津貼，使得他們比其他工作者更容易受到持續上漲的醫療費用影響。要成為藝術家，最起碼得有時間——來學習、磨練你的技藝的時間，而時間又再

次意味著你得活下來，意味著你要付租金（以及食物、衣服與交通工具的費用），也代表你要有設備：創作工具與藝術用品，軟體也不便宜。最重要的是，除了音樂家（通常對他們而言也是一樣），要成為一名專職藝術家幾乎肯定是要讀書的：至少要有大學學歷，然後或許再拿個藝術創作碩士學位。而眾所皆知的是，學費多年來持續攀升。

總而言之，結果就是導致「中產階級」藝術家持續流失。絕大多數嘗試成為專職藝術家的人都沒有成功；絕大多數能從他們的創作中獲利的人都只能賺到很少的錢。這樣的情況幾十年來、甚至幾個世紀以來都相同。但現在不同的是，即使是相對成功的藝術家，那些能夠把藝術創作當成主要職業，定期產出，能夠出版、展示、發行、演出以贏得一點點認可的人，也無法讓自己的生活維持在中產階級的水準。能負擔合適住宅的費用、可靠的醫療健保，而且每隔一段時間去度假——而不是勉強收支打平的月光族，永遠處於財務深淵的邊緣。除了贏者全拿的最大贏家之外，這種生活模式的可能性逐漸從藝術圈中消失。

根據美國作家協會（Authors Guild）調查，自二〇〇九至二〇一五年，全職作家寫作相關的收入平均下降百分之三十。[2]根據美國勞工部勞動統計局（Bureau of Labor Statistics）的數據，自二〇〇一至二〇一八年，受雇為音樂家的人數下降了百分之二十四。[3]為「音樂未來聯盟」（Future of Music Coalition）進行在職音樂家調查的瑞貝卡・蓋茲（Rebecca Gates）表示，「我看過一些音樂家的剛性數據，他們來自成功的樂團，也就是『音樂節的壓軸樂團』，他們在不錯的零售業職位會賺更多的錢。」[4]幾乎每個我問過的人，包括那

些仍然認為現在是成為藝術家的好時機的人都說,很多同儕都過得不好,年輕藝術家的日子比二、三十年前更加艱辛,狀態不好不壞的藝術家正逐漸消失。金泰美(Tammy Kim,音譯)是在紐約藝術圈人脈極廣的記者,她寄給了我一份內含二十名藝術家的潛在訪談清單,其中有些人已經五十多歲了。「名單上的每個人都在困境中掙扎奮鬥,」她說。另一名交遊廣闊的作家克莉絲汀・斯默伍德(Christine Smallwood)告訴我,她認識的創意人士之間「瀰漫著恐懼和焦慮」。

經歷過去二十年變化的年長藝術家成了一種實驗對照組。根據美國作家協會的調查,與寫作相關的收入在擁有十五至二十五年書寫經驗的作家中下降了百分之四十七,在二十五至四十年書寫經驗的作家中下降了百分之六十七。[5]協會執行董事瑪麗・羅森伯格(Mary Rasenberger)告訴我,那些在世紀之交能夠每幾年出一本書並靠收益過活的作者,基本上都已經失業了。當我詢問將自己比擬為鋼鐵工人的獨立搖滾偶像金・迪爾現在如何謀生,她猶豫沉默了約二十秒。「我還是可以拿到一些,」她最後終於開口,指的是舊作的版稅。當你還在尋求認可時,知道生活將會變得很糟糕是一回事;而知道生活將會一直這麼糟,又是另一回事。「創意未來」執行長露絲・薇塔雷(Ruth Vitale)告訴我,下一代仍會做音樂,但是「他們爛透了的餘生只會睡在父母的沙發上度過」。

• • •

那麼,導致二十一世紀藝術家財務困境的主要新狀況是什

麼？在數位時代，藝術領域最明顯且強而有力的事實就是內容的去貨幣化。一旦音樂、文本與圖像可以數位化並透過網路傳送，點對點文件分享（peer-to-peer file sharing）及其他盜版形式就趁虛而入。最初的點對點服務於一九九九年首次亮相，由Napster公司提供。那一年的音樂產業全球收入達到三百九十億美元的高峰。[6]到了二〇一四年，數字已降至一百五十億美元。[7]由於下載速度加快與檔案品質提高，盜版蔓延至影視圈。根據學術研究估計，盜版導致的電影銷售損失了百分之十四到百分之三十四之間的收入。[8]而隨著電子書的出現，出版領域的盜版也隨之而來。

在強制去貨幣化的過程中，自願者誕生了。當內容創作者明白使用者無論如何都會竊取作品，他們便開始贈送作品，或將價格訂得低到消費者願意購買。因此，出現了免費或訂閱制串流媒體服務（Spotify、Hulu等）、免費與低成本個人出版的電子書，報社與雜誌也在沒有付費牆的情況下發布內容。

免費數位內容的普及轉而導致人們期望一切免費，包括實體物品與委託作品。創作型歌手尼娜・納斯塔西亞（Nina Nastasia）告訴我，在她的演出結束後，人們走到商品販售桌前，當著她的面詢問是否可以「要」一張CD，或者乾脆拿了一張就走。Smash-words執行長馬克・寇克則提到，旗下一位奇幻小說作家將電子書訂價為三・九九美元，結果收到一封讀者的惱人電子郵件，信中宣誓除非小說家免費提供電子書，否則將停止購買他的小說（當然，在這種情況下，這位讀者無論如何都不會買）。在免費時代，厚顏無恥（chutzpah）已晉升為一種經濟原則。

藝術家們遭人要求免費創作已成例行公事，這是二十一世

紀創意生活的禍害之一；或者要求以「曝光」作為回報，這就是「無薪」的同義詞。正如作家兼漫畫家提姆・克雷德（Tim Kreider）所寫，「那些把期望有人免費幫忙理髮或免費給一罐汽水視為奇怪的侵權行為的人，會板著臉、無愧於心地問你，是否願意免費為他們寫一篇文章或畫一幅插圖。」[9]年輕藝術家特別容易受到這種剝削的傷害，他們被告知要「建立觀眾群」，他們比其他藝術家更容易低估自己的作品或對要求付款感到愧疚，而且談判能力絕對很差。插畫家潔西卡・希許（Jessica Hische）甚至製作了精巧的流程圖〈我應該免費工作嗎？〉（Should I Work for Free?），幫助創作者回答這個永無止盡的問題。（「他們有沒有向你承諾過『未來有很多工作』？→是→……好耶。承諾提供薪水更低廉／無薪的工作。」）[10]

屏棄舊有的財務準則、破壞現有的雇傭關係，這些大家都相當深知的「顛覆」，皆為各種精心策劃的詭計鋪好了路。在沒有規則的情況下，規則似乎是：竭盡所能，多多規避。企業以資源匱乏作為藉口，或者試圖讓你同病相憐。「『新創公司』這個詞，」希許指出，「企業使用得相當寬鬆，目的是要你減少收費。」此外，還有徹徹底底的盜竊。為數不少的網站似乎已把自己的商業模式（或至少部分模式）建立在這樣的認知上：自由工作者不會記得、沒有精力追討公司積欠的款項。有些國際時尚品牌則因竊取獨立藝術家線上發表的設計而臭名遠播。[11]

或許，免費內容最陰險也最令人沮喪的一面，是它使藝術在觀眾眼中貶值的程度。價格是價值的徵兆。我們往往更看重那些付出更多或更努力才獲得的事物；只需輕輕一點就能免費

獲得的,我們通常根本不重視。現在有了臉書、Instagram、You-Tube,音樂、文本與圖像就像自來水,只需轉動水龍頭即可獲得源源不絕而相似的內容之流。在《連根拔起》中,克萊頓講述了一則故事,他向一家藝術用品店的店員詢問音響播放的音樂,「『哦,』他聳了聳肩,『在播 Spotify。』」[12] 我們曾經以書架上的書籍、專輯與電影為榮,它們既是個人的試金石,也是永遠的夥伴。如今,我們甚至不會在硬碟上儲存任何東西,藝術在這一分鐘出現,下一分鐘就消失。

這種貶值也並非純粹是心理上的。藝術創作無法自動化,科技也不能使過程更有效率。因此,品質會隨著價格下降。在其他條件相同的情況下,報酬較低的藝術家將被迫花更少的時間來製作任何表定的作品。獨立搖滾歌手迪爾說,她記得音樂從某個時刻開始「不僅被認為是免費的,而且還被視為垃圾,是一種令人舉步維艱的麻煩」。大致上,我們仍然非常重視藝術,但對任何特定作品的重視程度越來越低。

• • •

現在另一個拖累藝術家收入的主要因素是文化產業的衰敗,其中包括生產與銷售大量藝術家作品的營利或非營利機構,而這個問題本身就與網路興起有關。在商業方面,主要的罪魁禍首還是去貨幣化,它蠶食了公司的利潤,削減了唱片公司、出版社、工作室等機構的人才培育資源——因此不僅預付金減少,而且「名單」(lists,出版界的行話,指的是公司所能支持的藝術家與作品的名冊)也萎縮。

因此，整個藝術領域的開發系統都處於匱乏狀態。文化產業不再投資於藝術家，而是越來越期望他們投資自己，再精選率先脫穎而出者。唱片公司在指標上沖浪，等待年輕的音樂家靠自己爆紅來證明他們的商業潛力——不再有人去煙霧瀰漫的鄉村俱樂部或孟菲斯酒吧＊中挖掘人才了。好萊塢與獨立電影製作人之間的競爭不分軒輊，仰賴各大影展來網羅人才。出版社解雇編輯來降低成本，而他們本來有個重責大任是指導新手作家。隨著藝術界以高古軒（Gagosian）†和大衛·卓納（David Zwirner）‡等幾家全球畫廊巨頭為首進行合併，為志向遠大的藝術家提供早期曝光和銷售機會的中級畫廊正遭到扼殺。

文化產業透過分散風險來運作。藝術圈的成功無法預測，大多數書籍與專輯永遠無法打平預付金，大多數電影都無法收回製作成本。公司將賭注押在一系列書稿與劇本上，希望偶爾能獲得《哈利波特》般的成功。獨立藝術家沒有來自公司的支持，只能選擇非常糟糕的賭注：押在自己身上。

儘管文化產業的形象是無情吸血經紀人的巢穴，但還是有其他理由可以為其衰落感到遺憾。文化產業能夠完成藝術家不能做或不願做的事情，而且比他們更有效。推廣行銷不過是最明顯的例子而已。在眾聲越趨喧嘩的環境中，大型商業機構有足夠的

＊ 美國田納西州孟菲斯市的比爾街（Beale Street）以藍調聞名，被視為藍調音樂發跡之地。

† 頂級畫廊，目前在全球共有二十一個展覽空間，創辦人賴瑞·高古軒於二〇二一年「藝術權力百大排行榜」（2021 Art Power 100）名列第二十五位。

‡ 當代藝術畫廊卓納畫廊負責人。

資金與影響力來讓你的作品受到注意——美國公共廣播電台會介紹你的書、邦諾書店（Barnes & Noble）將之擺在門面，廣播電台與Spotify列表上會播放你的歌曲。現在行銷管道分裂成數以萬計的部落格與播客，使得行銷實力的重要性不減反增。

書籍還需要編輯、校對、封面設計，有時也需要法律審查。專輯需要音響工程師、封面藝術、影片；音樂家需要授權、發行、票務。當然，電影需要一整個團隊的專業技術人員，即使是規模最小的電影，它的片尾名單也能證明這一點。這些中間人的存在有其道理，而在預算緊縮的時代，奢侈的支出帳目早已消失時，體制中沒有剩下多少利潤。任何嘗試自力更生的藝術家都會發現，自己正在創設自己專屬的文化產業，並在能夠負擔的情況下盡可能擁有多位中間人。

當然，普遍衰落的傳統產業之中有個明顯的例外：電視。過去二十年，這種媒體以前所未見的方式蓬勃發展——更多的節目，更好的節目，以及原創、大膽的新節目。雖然因為觀眾分化，終結了《歡樂單身派對》（Seinfeld）那種高額盈收，但也讓「中產階級」創作者和表演者人數倍增，是強大的藝術生態圈的關鍵。

但是，如果電視產業是例外，那麼正是例外闡明了市場規則。去貨幣化並不是電視產業依然欣欣向榮的原因，而是因為它極力避免了去貨幣化。當你每次支付網飛（Netflix）、Hulu、HBO Go、Amazon Prime、ESPN+ 等訂閱費用（更不用說有線電視帳單），你正是在為持續貫穿系統的現金巨流河注入點滴錢財。電視曾是娛樂業的「繼子」，資深製片人琳達・奧布絲特（Lynda Obst）於《好萊塢夜未眠》（Sleepless in Hollywood）一書中寫道，而電影

帶來最高的利潤。現在情況正好相反。截至二〇一二年，電視為當時的五家大型媒體集團維康公司（Viacom）、迪士尼（Disney）、時代華納（Time Warner）、新聞集團（News Corp）以及NBC環球（NBC Universal）創造了約兩百二十億美元的收入，約為其電影部門的九倍。[13] 如果有人有辦法做出電視版的Napster與Spotify（而且似乎無可避免一定會發生），如此一來，電視的黃金時代就會像《錦繡天堂》（*Brigadoon*）＊中的小鎮般消失。也許要到大家的網飛和HBO變得一文不值時，他們才會開始意識到藝術界正在發生什麼變化。

・ ・ ・

若說比較流行的藝術仰賴商業機構的財務生存能力（financial viability），那麼更高深的藝術則依靠非營利組織。後者正是所謂的「SOB」領域，亦即交響樂（symphony）、歌劇（opera）與芭蕾舞（ballet），包含博物館與劇場。在此，故事也很殘酷。老牌機構持續試圖適應新的觀眾與習慣，人們希望這些藝文活動在他們的裝置上隨點隨看，而不是週四晚上八點，在他們必須移動才能抵達的場所，還要打扮一番，靜靜坐著。至少，正如城市理論家理查·佛羅里達（Richard Florida）所指出的，他們希望將藝術融入都市新生活的「街道層級」（street-level）紋理之中，[14] 像是酒吧裡的音樂、

＊ 又名《蓬島仙舞》，一九五四年歌舞片，由金·凱利主演。故事描述兩名紐約客在蘇格蘭高地旅遊時因濃霧而迷路，結果發現百年才出現一次的世外桃源小鎮布列加敦（Brigadoon），其中一人與小鎮居民墜入愛河，決心定居布列加敦，隨愛人消失於世間。

咖啡館裡的藝術、當地書店裡的朗讀會，而不是區隔在大理石宮殿內。他們希望藝文活動存在於流動、社交的場合或「體驗」裡——那些不斷增加的節日、街頭集市與戶外藝術展覽。他們希望藝文活動能夠分享、拍照上傳，不要嚴肅莊重、自我封閉，也不希望需要很多先備知識才能享受它。

　　不出所料，如巨獸般遲鈍的古老機構正深受其害。從二〇〇三至二〇一三年，報告前一年至少參觀過一次博物館的美國人比例下降了百分之二十；受訪表示曾參加過現場表演藝術活動的人則下降了百分之二十九。[15] 截至二〇一三年，美國交響樂團從慈善捐款獲得的收入超過售票——正如《紐約時報》所說，這使他們實際上成了慈善機構。[16] 自二〇一〇年以來，至少有十六個樂團受罷工或停工的影響。[17] 承擔大量固定成本的博物館，持續試圖以宏大的翻新與擴建來重新贏得觀眾的芳心，增加了更多支出。近年來，整個產業都出現財務困境，[18] 包括大都會藝術博物館（Metropolitan Museum of Art）、現代藝術博物館（Museum of Modern Art）、洛杉磯當代藝術博物館（Museum of Contemporary Art in Los Angeles）以及芝加哥藝術博物館（Art Institute of Chicago）等旗艦機構。[19]

　　至於慈善事業本身以及公共資金都在持續減少。人們不斷告訴我，個人捐助者與基金會已將他們的優先考量轉移到其他社會需求，這些領域似乎更有可能比藝術產生更大、更直接的「影響」。新生代慈善家已經崛起，他們要求的那種可量化的成果是藝術無法提供的，而且無論如何，他們都不具備那股驅動了他們的前人的文化使命感。在美國，企業因為重組而出售、合併、關閉、搬遷，地方慈善捐贈也因此而減少。[20] 過去在聖路易斯或巴

爾的摩等帶頭贊助藝術的企業與執行長，現在已搬到紐約或西雅圖了。

與此同時，截至二〇二〇年，美國國家藝術基金會（National Endowment for the Arts）的預算總額為一億六千兩百二十五萬美元，[21] 此金額不到軍方在樂隊上支出的三分之一，[22] 且經通膨調整後，與一九八一年的最高值相比，下降了百分之六十六，人均消費支出粗估約為四十九美分（同時，經人口增長調整，下降幅度為百分之七十七）。截至二〇一九年，各級政府單位的藝術基金總額為十三億八千萬美元，[23] 自二〇〇一年以來實際美元下降了約百分之二十三（經人口增長調整後為百分之三十四），大約占國內生產毛額的百分之〇點〇〇六六——不到百分之一的三分之二。

但是，藝術界最重要的非營利組織根本就不是藝術組織，而是大學。二戰結束後，學術就業就一直是美國支持高級藝術（high arts）從業人員的主要方式。幾十年來，對詩人和文學小說家、視覺藝術家、古典音樂作曲家、劇作家以及其他戲劇專業人士來說，在學院或大學從事教學工作一直是典型的職業目標。人們追求藝術創作碩士學位的主要原因（而研究所多年來持續在增加）就是為了獲得學術就業的證書。[24]

然而，終身教職的綠洲，即使只是專任教職，也越來越像海市蜃樓了。整個學術界的真實情況是：長期趨勢都是臨時、低薪的教學工作，在藝術學校系所中更是如此。如今，在美國大專院校任教的兼任師資、博士後、研究生及其他教師之中，只有不到百分之三十是真正的教授，他們要不是擁有終身職位，就是正在走向終身職的路上。[25] 在視覺藝術院所，這個數字大概只有百

分之六。[26]任何類型的專任教職，甚至是短期職位，通常都會吸引至少大約兩百名申請者。「終身教職超級難找，」一位詩人告訴我，他正好又在參加一年一度的就業市場輪盤學術儀式（現在可能開始感覺更像是俄羅斯輪盤）。他嘗試應徵的職缺吸引了八百名申請者。伊利諾大學芝加哥分校藝術與藝術史學院副院長珍‧德羅斯‧雷耶斯（Jen Delos Reyes）表示，現在要求得一席教職「就像中樂透」，是「美夢一場」。畫家、藝評家羅傑‧懷特（Roger White）在《當代藝術》（*The Contemporaries*）一書中暗示，想要像過去的從業者「透過各種機構關係展開」視覺藝術職涯，已是不切實際的期待。[27]

至於那些兼任教職，通常薪水很少，甚至極其微薄。跨領域藝術家、作家與策展人可可‧福斯柯（Coco Fusco）曾於幾所藝術學校擔任教授職位，她告訴我：「你如果有十萬或五萬美元的債務，而你教一個班的收入在三千至六千美元之間，而且沒有福利，你要跑三、四間學校來維持生計。這種生活方式不太可行。」然而，德羅斯‧雷耶斯也告訴我，申請人「來勢洶洶」，試圖贏得這項工作，部分理由肯定是因為沒有太多其他選擇。屢獲殊榮的小說家、散文家亞歷山大‧契伊（Alexander Chee）以巡迴「訪問作家」（他稱之為「一種高級兼任」）為生，他寫道：「在我的職涯中，我只能眼睜睜地看著教學與寫作都遭遇收入減少的雙重危機。」[28]學術教學曾是經濟不穩定的藝術家的解方，現在卻只是同一問題的另一種形式。

• • •

　　所以，這就是壞消息，或者至少稱得上頭條新聞。對數位時代的藝術家來說，也有些非常好的消息。首先，網路讓藝術家無需中介就能接觸觀眾。守門人仍相當活躍，但你可以繞道規避。你真的可以把你的作品秀出來，發布到網路上讓全世界聆聽、閱讀或觀賞——雖然這絕非發展永續職涯的終點，但可以是它的起點。對於視覺藝術家來說，最佳平台是 Instagram。對於作家來說，有適合寫故事的 Wattpad、適合論文與新聞的 Medium 以及許多電子書網站，包括 Smashwords、Kobo Writing Life 和 Kindle Direct Publishing。音樂家則有 SoundCloud、Bandcamp、Spotify 和 YouTube。錄影師可以選擇 Vimeo，當然也可以用 YouTube。而上述這些不過是主要的選擇而已。

　　這個概念確實是藉由發布免費內容來建立觀眾群，然後將他們「貨幣化」，以當前藝術圈的說法來講就是：向觀眾出售其他非免費的東西。線上獨立藝術家的生存指南之一是《連線》雜誌的創始編輯凱文·凱利（Kevin Kelly）發明的詞彙「一千位鐵粉」（1000 true fans），因為你可以直接銷售商品，保留百分之百的收益，而不是，比方說，收到出版社百分之十的版稅，所以你不再需要龐大的觀眾群。如果你能聚集一群「超級粉絲」，熱愛你作品的程度大到願意買下任何你想得出來要賣給他們的東西，你就可以過上好日子。而且由於網路無遠弗屆，這一千名粉絲可能來自任何地方：托雷多（Toledo）兩名、保加利亞一名、馬尼拉五名。

　　那麼，一旦你的粉絲愛上了你的作品，他們還會購買的其他東西是什麼？一般來說，不是數位化的東西，是實體物品或體驗。以音樂家而言，始於演出，終於「周邊商品」（merch），比如

T恤、帽子、海報、貼紙、徽章，以及專輯CD或黑膠唱片等實體媒介，這些在演出現場賣得最好。對畫家、插畫家、平面設計師、漫畫家這些視覺藝術家來說，貨幣化可以是線上或實體課程與工作坊，各種插圖書籍（兒童讀物、日曆），再加上任何可以放置圖像的物品：卡片、杯子、海報、筆記本、鑰匙圈、別針。對作家而言，他們的選擇有實體書、演講活動、駐地作家；至於對專門寫非小說的作者來說，大概就是工作坊了。此外，藝術家還有更多創意的策略。自二〇一一年起，音樂家喬納森·庫爾頓（Jonathan Coulton）每年都會進行為期一週的巡演。

這種策略有利於具有明確定義的「品牌」或「小眾」藝術家，像是凱爾特重金屬音樂、青少年美眉文學（chick lit）、食物插圖。庫爾頓曾當過程式設計師，自稱是怪咖（geek），創作以科技與科幻小說為題材的歌曲。由於這種策略取決於你是否能維持與觀眾的關係，與鐵粉保持互動、滿足他們，所以還需要不斷地產出。完整的作品是最好的，但新畫作或新歌之間的空檔通常會以各種非正式交流的形式來填補：部落格貼文、推特推文、播客節目，或是任何能展顯你的「創作過程」的東西都特別有價值，像是章節草稿、卡通影片製作的幕後花絮。現在「粉絲」不僅止於過去單純只是聽眾或讀者，他們不只想要享受作品，還希望在個人層面上感受到與你連結，感覺自己了解你，感覺是這場創作冒險的一分子。

• • •

有意識且系統性地去建立、吸引以及貨幣化你的觀眾，對二

十一世紀初的藝術家而言，正是最重要的資金來源、一種金融創新背後的概念：群眾募（集）資。這個概念指的是粉絲直接透過專屬的線上平台以資金支持藝術家。群眾募資現在已成為獨立創作者的生命線；對於大多數我訪談過的年輕藝術家而言，這是他們財務狀況很重要的一部分。雖然現在有很多群募網站，但多數都沒有特別關注藝術創作，包括Indiegogo或GoFundMe，對藝術家來說最重要的兩個，則絕對是Kickstarter與Patreon。

Kickstarter原意是機車的「踩發桿」，顧名思義，該公司協助人們啟動特定計畫。平台上的專案其實可看成一種預付金，它取代了工作室或唱片公司進行的那種投資，進而解決「創意人才的現金流問題」，正如數位媒體策略師理查・奈許（Richard Nash）告訴我的——生活裡沒有太多經濟利潤的藝術家很難拿出兩萬美元來錄製一張專輯，或四萬美元來製作一部微預算電影。專案基本上是全有或全無，有截止日期，使得整個過程具有一定的戲劇張力。如果你達標，就得到資金；如果沒有，你的支持者就會拿回他們的贊助金。根據負責該平台出版部門（書籍、漫畫、新聞）的瑪歌・艾特薇（Margot Atwell）所說，每年集資總金額穩定落在六億美元左右。雖然這些資金並非全數供藝術計畫或身處美國的創作者使用，但仍然值得注意的是，這大約是美國國家藝術基金會預算的四倍。

艾特薇強調，建立周全的回饋結構很重要。當你在集資網站上贊助時，不會只有虛無縹緲的感受，你會得到回報。最低的程度通常是某種感謝；中等的級別則會獲得實體物品（往往是成品的版本之一）；而大手筆的贊助者則會獲得某種艾特薇所謂的「體

驗」。她說，Kickstarter 是「一個價值交換平台」──換句話說，它不是慈善機構。艾特薇的專案（該公司鼓勵員工開展自己的專案）是關於競速滑輪的著作《滑輪人生》(Derby Life)，她告訴我，贊助五美元送你一張感謝明信片，二十五美元可獲實體書一本，一百美元則可以搶先閱讀書稿、提供回饋。最後一個級別「幾乎立即」售罄。

　　如果說 Kickstarter 近似於一家媒體公司，Patreon 則更新了（這一點也不讓人意外）私人贊助的概念。針對某個專案，捐贈者並非單次捐贈，而是每月贊助一筆款項──類似一種訂閱模式，只不過你訂閱的是一個人，這代表藝術家獲得的不是預付金，而是薪水（有些人選擇按作品而非按月接受捐贈）。同樣地，這種模式有不同的級別，也會給予回饋。因為是持續的一段關係，回饋內容往往更加個人化，像是創作過程的材料（日記、速寫本、部落格文章）、影音紀錄、現場問答。截至二〇一八年，該平台（與 Kickstarter 一樣，收取百分之五的佣金）每年籌得約一億四千萬美元。[29]

　　群眾募資不是萬靈丹。要產生報酬需要時間與金錢，一開始建立專案或集資頁面也是如此。（一位音樂家告訴我，你最後有可能會在 Kickstarter 上虧本。）根據二〇一七年的一項分析，在 Patreon 上只有百分之二的創作者收入超過每月一千一百六十美元的聯邦最低工資。[30] Kickstarter 上的專案經常失敗。無論群眾募資多麼重要，充其量只是藝術家財務投資組合中的一部分，也不能取代建立觀眾群要下的苦工。艾特薇告訴我，要想一夜成名，需要三到五年的時間。她說，當你在 Kickstarter 上「看到一

個計畫爆紅」，募得比目標高出十倍的資金，那是因為背後的個人或團隊已經「建立起社群、聚集關注他們作品的支持者」。

群眾募資可能有點過時了。Kickstarter剛成立時，紀錄片導演詹姆士・史威斯基（James Swirsky）與莉莎・派婕在二〇一〇年（該平台推出第二年）成功完成專案，他們當時告訴我，「與藝術家建立連結並觀看其創作歷程，是全新的概念。」現在他們告訴我，因為這種體驗已經變得稀鬆平常，而很多藝術家都試圖複製這個模式，「人們對Kickstarter感到厭倦，網路上很多人的倦怠才剛緩解而已。」這或許可以解釋為何他們的年度財務收入停滯不前。

群眾募資也可能變得有點僧多粥少。「一千位鐵粉理論之前可能還有效，」獨立創作歌手瑪麗安・卡爾（Marian Call）解釋，但現在她認為，要達到一萬位鐵粉比較有可能成功。而小眾品味的粉絲文化往往藉由社交網站來傳播。「Kickstarters與Patreons的問題在於，」她說，「我的粉絲，那些大部分時間都會參與我的專案的相同幾百人，也是最常參與我所有朋友的Kickstarters專案的人。所以你不能對粉絲過度索求。」

儘管如此，群眾募資以及整體閱聽人參與模式的回報，並非僅止於金錢。建立線上手寫服務的馬拉・哲皮達（Mara Zepeda）如此解釋：「你會建立起各種關係——這是最重要的事。突然間，人們會開始回應你的作品，『哦，我喜歡這個、我想做這個委託、你能跟我合作嗎？你能來參與科莫湖（Lake Como）的這場照片拍攝嗎？』你會脫離完全孤立的狀態而（成為）社群的一分子。」十六歲出海的漫畫家貝爾伍德順利完成三項規模逐漸擴大的Kickstarter專案，每月藉由Patreon獲得約兩千美元。「我的讀

者真他媽的棒，」她告訴我。「我有幸在網路上結識的人通常都非常優秀，我很幸運有他們在身邊。」她特別提到Patreon，「但如果我停下來太認真思考，只會讓我流淚，我不知道如何證明其中任何一項贊助是合理的。」

・・・

「建立—參與—貨幣化」的新模式確實有助於藝術民主化，也促進了藝術的多樣性。這兩種說法你常常聽到。當藝術家能夠直接吸引觀眾時，我們對藝術家和觀眾的概念也隨之改變。有些人將出版社視為扼殺原創聲音的庸俗之輩，雖然編輯吉納對此看法嗤之以鼻，但他承認這個行業中確實存在偏見，而且人們通常毫無自覺。「出版業白得令人尷尬，」他告訴我，「編輯部甚至比其他業務部還要更白，這說明了一些事情。」非男性作者最終會被拒之門外，而非白人作者遭拒的人數又更多，因為「白人、郊區氣質、常春藤盟校出身」的編輯不知道如何找到這些作者，或者「不了解他們的寫作」——有時更糟的是，因為他們判定這些作品對於主流讀者來說「太黑人了、太菲律賓了」。

但讀者究竟是誰呢？他們是什麼樣子，想要的是什麼呢？艾特薇告訴我，「傳統出版社經常說，哎，我們不能賣這個。」進入Kickstarter之前，她就在其中工作。「我只認為這代表他們還不夠有創意。」艾特薇提到了《賓果之戀》（*Bingo Love*），一部關於中年黑人女同志在賓果遊戲廳相遇的中篇圖像小說，這部作品募得了目標兩倍的資金。「很多人都想要讀這樣的故事，」她說，「市場上卻什麼都沒有。」

　　新模式並不適合所有人，無關乎年紀。對於三十出頭的小說家兼詩人吉娜・戈布雷（Gina Goldblatt）來說，Patreon 和其他群眾募資平台「就好比，你先來為我表演個十次歌舞並與這另外十七個人競爭一番，然後也許我就會給你一些錢」。但網路也為舊模式開啟了可能性。藝術家仍然渴望得到文化產業的關注，不過現在他們有更多方式可以達成。群眾募資本身通常是一種將作品引導到下一個層次的策略：比如說，你在 Kickstarter 完成你的電影專案，然後把它帶到影展，希望能引起代理商或製片人的興趣。不過，也有其他方式。雖然藉由 YouTube 影片或推特推文（更有可能是一系列推文）被發現的可能性仍是微乎其微，不應該成為任何人職涯規劃的全部，但有時確實以這種方式發生。

　　產業核心人士持續在尋找人才，甚至可能探索社群媒體這樣廣闊的場域。作品包括《魔法奇兵》（Buffy the Vampire Slayer）、《奇異果女孩》（Gilmore Girls）和《星際大爭霸》（Battlestar Galactica）的電視製作人簡・埃斯本森（Jane Espenson），因為一位朋友在推特轉推布拉德・貝爾（Brad Bell）自製影片的連結而找到他，兩人協力製作出《夫夫們》（Husbands），是第一部被認真視為電視節目的網路連續劇。「我找到布拉德是因為他在 YouTube 上傳搞笑影片，就只是他在網路攝影機前講話而已。我當時想，這孩子能寫。這孩子開的玩笑聽起來就像我的笑話。」埃斯本森告訴我。「創作者從自己能夠創作的方式起步，」她繼續說，「他們引起觀眾的注意，更上一層樓；他們合作創作吸引更多觀眾，再上一層樓，」如此持續下去。她說，建立關係仍然有用，而且舊途徑如創作待售劇本也仍然可行，但是「創作者現在正以許多嶄新不同的方式在體

制中一一浮現」。

　　藝術圈有各種類似的故事：畫家在Instagram上引起關注後被畫廊相中；作家因為在推特上發表他們獨特的聲音而贏得注意，最後獲得出版合約。相對於爭奪機會的人數來看，這種情況非常罕見，而且幾乎無法讓你的生活變得優渥。經紀人或合約並不是財富與名聲的同義詞，而只是可能（可能！）能夠通往穩定職涯的一步。「大家都在碰運氣，」哥倫比亞唱片公司前總裁、音樂製作人史蒂夫‧格林伯格（Steve Greenberg）告訴我，他曾發掘一長串知名歌手，包括韓氏兄弟合唱團（Hanson），巴哈人（Baha Men），喬絲‧史東（Joss Stone）、強納斯兄弟（Jonas Brothers）、安迪‧葛瑞墨（Andy Grammer）以及AJR樂團。但是，「現在你的音樂比過去更有可能會被對的人聽到，並開始傳播出去。在這樣的情況下，是比以前容易的。三十年前，你真的只能寄一捲錄音帶到我的唱片公司，我們就只是坐在一大堆錄音帶之間，可能根本沒有打開來聽。」

<div align="center">• • •</div>

　　「建立小眾粉絲群」以及「利用數位工具在既定產業中贏得一席之地」，這兩種極端可能性幾乎沒有消耗掉新經濟為藝術家創造的機會。當今藝術經濟學最正面的事實也許就是，選擇很多：有很多可能的路徑供人選擇，更重要的是，你有多種組合可以規劃專屬於你個人的路徑。

　　目前，藝術創作的商務需求量之高前所未見。每間公司都希望建立自己的內容——因為他們希望「吸引」他們的觀眾，尤其

是利用「影片」這種最佳大眾媒體——因此現在需要更多知道如何操作攝影機的人。至於音樂方面，所有影片都需要配樂，所有廣告與電玩也都是如此（當然了，所有歌曲也都需要搭配一部影片）。公司行號也持續雇用更多寫手與編輯來潤飾其官網上的文字。而目前，在一個充斥著「創意」城市空間、零售商及其他場所（文青咖啡廳、科技人工作空間），還有無所不在的「獨一無二」、「手作」消費品的世界，這些正是富裕階層（以及試圖模仿的人）越來越常用於定義他們自己的事物，現在對所有形式的視覺設計需求量是前所未有的高。我們現在完全浸泡在創意之中。你看過維珍美國航空的機上安全影片嗎？那根本就是一齣百老匯音樂劇。

文化產業一直在餵養網路這個無底洞，對材料的需求大大倍增：電視節目將「特別內容」放在網路上，報社委外為其網站製作影片，現在的紙本雜誌只是內容的冰山一角而已。動漫粉絲大會如「Comic-Con」構成了各種貨幣化的巨大新場所；Etsy和其他線上平台則形成手作藝術品的巨大新市場。網路激發業餘者發揮創意的熱情，這不難理解，因為對於許多投入其中的人來說，這更像是一種娛樂形式，而非生產，這種熱情為專業藝術家創造了擔任教師、顧問以及成為小名人的機會。

在這各種選擇背後，最重要的意義是獲得自由的可能性：擺脫老闆與守門人的束縛，無拘無束構建自己的職涯。「這真的太誘人了，」哲皮達告訴我。「我在二〇〇九年開始手寫生意，我記得第一年我賺了四萬美元，那時我想，我永遠不會再回到以前的模式了。我再也不會回去為某人工作。而對於網路上的這群獨

立創作者而言，」她繼續說，自己動手做的「龐克態度」，當你到達成功的那一刻，「你就來到應許之地，因為你永遠不必為老闆工作了。一旦你意識到自己能做到，你可以經營Etsy商店或其他不管什麼東西，你可以擁有遍布世界各地的客戶，你可以養活自己——我知道很少人會回到以前的工作方式。」

<p align="center">• • •</p>

　　所以這是個好消息。但好消息中也帶有壞消息。好消息是，你可以自由追求新的機會；壞消息是，其他人也是如此。好消息是你可以自己做；壞消息是你必須這麼做。同樣地，這一切都只有在回顧的時候才會看來容易。從成功者的角度來看，一切都行得通。

　　我將在下一章討論，在二十一世紀自己動手、管理專業藝術職涯的狀況為何。現在，讓我們思考另一個令人不安的事實：其他人也都在嘗試這樣做。回想一下，艾賓說藝術家之所以窮是因為人數太多了——他是在二〇〇二年寫作的，當時還沒有社群媒體呢。「也許皇后樂團（Queen）賺這麼多錢的原因是皇后太少了，」有位詩人朋友告訴我，「但現在有一千名皇后。」如果只有那麼少就好了。華盛頓龐克音樂家伊恩・斯維諾尼斯（Ian Svenonius）有一首名為〈六十萬個樂團〉（600,000 Bands）的歌曲：

六十萬個樂團	600,000 bands.
每團都發出一種聲音	Each one makes a sound.
每團都希望你聽見他們	Well everybody wants you listen to theirs,

但現在你無法，因為你正在聽這團

But you can't right now 'cause you're listening to this.

　　然而，即使是斯維諾尼斯的數字也太樂觀。截至二〇一七年，SoundCloud已承載了一千萬名藝術家的音樂。[31] 僅在二〇一六年，Kindle商店就增加了一百萬本書。[32] 全球每年大約拍五萬部電影，其中大部分是獨立電影，而日舞影展會收到其中大約一萬部。[33]

　　當格林伯格說藝術家等待成功的機會是在買樂透時，他沒有在開玩笑。Kindle上現有的圖書數量已經超過六百萬本，[34] 其中百分之六十八的圖書每月銷量不到兩本。[35] 這六百萬本絕大多數是自行出版的，而在這其中，所有的獨立作者裡頭每年只有不到兩千人在網站上獲得至少兩萬五千美元的收入。[36] 每年日舞影展接受的影片約一百多部。難怪製作低成本電影的導演中只有不到百分之三的人會繼續拍攝至少兩部以上的作品；[37] 低成本電影的編劇狀況也是如此。在Spotify上的兩百萬名藝術家中，不到百分之四的人占據了超過百分之九十五的串流。[38] 在平台上大約五千萬首歌曲中，[39] 有百分之二十從未播放過，[40] 連一次也沒有（花點時間理解這個數據的意義吧）。我想起了作家弗蘭·利波維茲（Fran Lebowitz）說過的一句話：無論你買或不買，贏得樂透的機率都是一樣的。

　　我也想到了另一種比喻方式：諾曼第登陸日（D-day）。如果我們多數人都沒有意識到，數位時代藝術家的流失率高得嚇人，特別是年輕藝術家，那是因為每一波抵達海灘並減少的同時，另

一波緊緊跟隨其後。所以人們身邊從來不乏前景看好的年輕藝術家，只是年復一年的面孔不同。內容創作者聯盟前主席梅爾文·吉布斯（Melvin Gibbs）是出過近兩百張專輯的知名貝斯手，他這樣告訴我：「你厭倦連續上兩個班次的服務生人生，於是跑去搞藝術，最後你放棄了，然後又有人來替補你。」從安大略搬到紐約的作家普里克特告訴我，「說到有多少人想成為一名藝術家——對於這件事，藝術家比任何人更有感，我持續有一種自己隨時都可能被替換的感覺。」

這種藝術市場極度供過於求的邏輯不僅關乎達爾文主義（生存之爭）與霍布斯主義（所有人對所有人的戰爭），也關乎馬爾薩斯主義：人口的增長超過資源。長久以來的情況在當今變得更糟：藝術家拒絕表現得好像標準經濟規則同樣適用於他們身上。特定部門的擴張通常是對需求增加的回應，或至少有預期的需求量。你不會因為越來越多人想要製造汽車，就直接將汽車製造業的規模擴張三倍，而會先弄清楚是否有人想要開車。然而，現在每個人都可以成為藝術家，每個人都如此嚮往。資深而出色的專業人士如今很難被聽見，不過每一位渴切的新手、思想奇異之人以及平庸之輩都必須加倍努力讓自己更突出。無論藝術市場這塊大餅是否變得越來越小，它都已粉碎成一百萬片小碎屑了。我們正以普遍貧困的代價，來換取接觸藝術的普遍管道。

不過，人們常說那句英文諺語：乳脂總會浮上來（cream always rises to the top），優秀的人才一定不會被埋沒，事情真是如此嗎？在獲取管道和供過於求的問題方面，今天的藝術界可以跟評論界相提並論。每個人都可以在網路上表達自己的意見，每個人都表

達了。乳脂有浮上來嗎？任何領域都不會以拋開一切、讓網路篩選來作為認可傑出者的公式。正如我的許多採訪所證實的，當今職業藝術家覺得自己的作品被埋沒在一大堆業餘垃圾之下，這是他們正在經歷的苦痛之一。

這種現象背後的假設也是如此：確切來說就是，任何人皆能成功。文學經紀人克里斯・帕里斯—蘭姆（Chris Parris-Lamb）曾這樣說：「我讀到的稿件，大多感覺像是有人在他們人生清單上的『寫小說』這一項打了勾。」[41] 一般人無法透過寫交響樂來留下自己的印記，他繼續說，因為他們不懂音樂記譜，但是，嘿，反正我們平常都已經在打字了嘛。而正是那些讓創作變得易如反掌的工具導致人們無法分辨優秀與平庸之作。「你可以在家用正確的軟體工作一週，就會得到聽起來專業的東西，」格林伯格如此說道，但是「聽起來專業的音樂與真正優秀而有趣的音樂很容易混為一談」。因此，觀眾不再重視創作好作品所需的時間與精力。

而如果我們不那麼重視創造能力、認為創作對專業人士跟業餘愛好者一樣容易，而且無法分辨高度拋光的糞塊與金塊的差別，我們花錢買金的機會就小得多。因為，請記得，當藝術家在嘈雜眾聲中揮手、大喊時，他們不只是需要你注意他們的作品、不只是需要你聆聽或欣賞，因為這種方式不再賺得到錢了。他們需要你積極支持，需要你成為「鐵粉」，需要你訂閱他們的Patreon、贊助他們的Kickstarter專案、追蹤他們的Instagram、轉發他們的推特推文，並訂閱他們的YouTube頻道。斯維諾尼斯的歌繼續唱著：

六十萬個樂團	600,000 bands.
都希望你幫他們一把	All want you to give them a hand.
他們難以呼吸	They're struggling to breathe,
拜託他們需要你	And they need you please.

• • •

　　而且，他們不僅是在與世界上其他樂團、其他藝術家競爭，也要與「注意力經濟」（attention economy）中的所有其他實體競爭：每間企業、每位政治家、每一支狗狗影片。此外，他們的競技場地嚴重傾斜。網路受到網絡效應支配——也就是科技投資人尤里‧米爾納（Yuri Milner）所說的：「大者吸走小者的流量。」[42]這就是網路如此強烈傾向於壟斷的原因。大家都用臉書，因為其他人都用臉書（還有Amazon、Google及其擁有的YouTube，以及臉書旗下的Instagram）。內容遵循相同的規則，尤其瘋傳現象是由演算法所驅動，讓已經很流行的內容受歡迎的程度翻倍成長，而這些公司使用這種方法來建立我們的搜尋結果、新聞推播以及推薦列表。

　　這個系統是為具有規模的作品而設計的。作為一名音樂家，你實際上可以透過串流媒體賺到很多錢，但前提是你要能獲得大概一億次的播放次數。微不足道的一百萬次只會讓你獲得大約七百至六千美元。沒有規模的作品就沒有機會。理論上，我們身為觀眾可以從歷史記載中的一切選擇，發現奇特的電影，探尋冷門的樂團；現實中，我們則傾向於坐下來讓演算法為我們處理。舉例來說，亞馬遜的出現實際上縮小了傳統讀者能夠「探索」的範

圍，因為在網路平台上瀏覽比在實體書店中還要困難得多。在書店裡，你只消瞥一眼就能看到很多書，你也可以在互不相關的類別之間輕鬆移動。

根據科技烏托邦主義者的說法，事情本不該如此的。他們最珍視的概念之一，是由《免費！》的作者安德森所發明的術語「長尾理論」（long tail）。如果你根據一種類型中不同產品的銷售量（舉例來說，不同芥末的銷售量）來繪製圖表，最終會得到一條大致類似於圓型左下四分之一的曲線（準確來說是雙曲線）——左邊是一些暢銷品項，而一條尾巴會隨著商品越來越不受歡迎而向右邊越來越細。傳統實體商店大部分沒有貨架空間存放銷量不多的非人氣商品，但安德森認為，網路可說是無限的貨架，這表示它可以承載無數不同的商品（亞馬遜上的六百萬本書持續增加中），而這也因此代表分布曲線可以向右無限擴展。這就是所謂的「長尾」。

安德森相信，當人們瀏覽無限的貨架時，尾巴不僅會變長，而且會變粗，正如阿斯特拉‧泰勒（Astra Taylor）在《人民平台》（*The People's Platform*）一書中所提到的另一種說法：「大者變小，小者變大。」[43] 在長尾中，那些擁有一千名鐵粉的小眾藝術家都會蓬勃發展。現實中卻是相反的情況。「胖頭」變得更胖了。暢銷書賣得更好，商業大片票房屢破紀錄；排行榜暢銷單曲穩坐冠軍，占據寶座時間越來越長。一九八〇年代初期暢銷專輯《顫慄》（*Thriller*）大賣的時代，音樂產業百分之八十的收入都流向前百分之二十的內容，現在則是流向前百分之一。[44] 長尾不僅越來越長，而且越來越細，無限貨架上還有很多東西，幾乎都在積灰塵。這種安

排運作良好,但僅適用於聚合商(aggregator)、經銷商,亞馬遜和谷歌——那些擁有貨架的人。

. . .

　　這些現象都代表在現實中,觸及並不公平、不普遍,也無法以「非中介」的方式直接從藝術家抵達觀眾。如果觀眾找不到你,你就無法接觸觀眾,而除非他們知道你的存在,否則沒有人會搜尋你。對藝術家來說,體系越是嘈雜,成為殺出重圍者就越有價值,而這意味著能達成的就是文化產業中的新舊大企業。對觀眾而言,則是能夠過濾、執行「策展」、以及挑選分類的人變得更有價值。無論我們怎麼想,守門人都沒有消失(策展人只是你剛好喜歡的守門人),而且也無法想像他們可能如何消失。

　　無論如何,守門人的人數都在倍增。每當有人創造新的機會——新的喜劇俱樂部、新的閱讀系列、談論音樂的新播客、新的視覺藝術網站,他們都建立起一道新的大門,並任命自己為守門人。而且,當場地、平台、進入點越來越多,其中最有名的就變得越來越重要——知名雙年展很重要,因為現在有數百個雙年展;各大影展很重要,現在有上千個影展;享譽盛名的藝術創作碩士學位很重要,因為這類系所持續在成立;還有最受歡迎的Spotify播放列表、網飛的一頁式網站、群募網站上的「特色」列表。獲選變得更加重要,而這也可以說是取得了進入這些知名場地、平台、進入點的權限。守門人把人們拒於門外是很殘酷的事,但是導演米切爾・強斯頓告訴我,現在「人們認為」守門人已經消失了,這對藝術家而言「可能更加殘酷」。

在這樣的環境中，不公平的優勢有助於藝術家——而且非常有用。其中一種優勢是先前的成就。最有可能在新的注意力經濟中取得成功的人物，是那些之前就確立地位並且能夠利用既有名聲的人。這就是為何舉U2為例來說明免費提供你的音樂或許有利可圖是如此愚鈍的事。部落客兼記者馬修‧伊格萊西亞斯在一篇題為〈亞馬遜正在幫助世界粉碎圖書出版商〉（Amazon Is Doing the World a Favor by Crushing Book Publishers）的文章中，以幸災樂禍的口吻舉《冰與火之歌：權力遊戲》（Game of Thrones）系列的作者喬治‧馬丁（George R. R. Martin）為例，來說明現在無需仰賴出版業的那些作者。[45] 沒錯——他們的成功是拜出版業所賜。這個論調就如同指著一個顯然可以自己把生活打理得很好的四十歲男人，作為人們不需要父母的證據。就這方面及其他許多層面而言，藝術是整個經濟的縮影，中老年人在更富裕的時代積累了財富（與其他形式的資本），鞏固了承襲給年輕世代的資產。

另一項有關優勢是電影業所說的「預先知名度」（pre-awareness）*，搭上現有品牌的便車比從頭開發新品牌要容易得多。這就是為何好萊塢出品以系列電影為主，那些沒完沒了的續集，尤其是以漫畫中大家熟悉的角色所拍攝的續集。這就是為何電視似乎正重新製作所有過去的節目，包括那些他們一開始就不該製作的節目。這就是為何芭黎絲‧希爾頓（Paris Hilton）可以發行暢銷專輯、湯姆‧漢克（Tom Hanks）可以出版暢銷短篇小說、麥可‧摩爾（Michael Moore）可以有百老匯單人秀，亞歷‧鮑德溫（Alec Baldwin）可以在

* 電影商業術語，指的是觀眾對某個概念、品牌或某系列的熟悉感，因此幾乎可以保證票房成功。

公共廣播電台做播客節目，萊諾・李奇（Lionel Richie）可以推銷系列寢具。我們的時代是「全方位收入模式」，名人能夠在各種平台上自我複製。

奪得先機則是另一優勢。那些在我們其他人甚至還未聽說過某個平台之前就比較早開始大膽嘗試在上面創作的人，只不過是受益於缺乏競爭。比如說，部落客安德魯・蘇利文（Andrew Sullivan）或播客主持人馬克・馬隆。當這個模式爆紅，他們也會隨之爆紅。正如科技遠見家暨評論家傑容・藍尼爾（Jaron Lanier）在《誰擁有未來》（Who Owns the Future）中所解釋的，當一個新平台出現時，在「網路發生網絡效應轉瞬即逝的神奇時刻」，「默默無聞的參與者可能會獲得千載難逢、驚人的竄紅機會。」[46]事實上，藍尼爾的例子之一是我們的老朋友帕爾默。正如藍尼爾所說，她是在Kickstarter的「蜜月年」發起她的募資專案。尚恩・布蘭達（Sean Blanda）是創意專業人士網站及會議99U的前主席，他告訴我二〇〇〇年代初期網路正在分裂，那是部落客與其他線上媒體「搶地」的時代。這句話很貼切，因為正如他解釋，一旦「我們進入自己的內容泡泡之中」，也就是我們所選擇的必訪網站或播客節目，我們往往會留在那裡。被奪走的「土地」是我們的注意力。

奪得先機是我的訪談中最常出現的話題，尤其是那些最成功的藝術家：搶先使用YouTube或Etsy、率先製作線上影集、最早開始直接由自己的網站銷售作品的人。這些受訪者一致認同，若要在今天做他們當時所做的事情，難度會高上許多。麗莎・康頓（Lisa Congdon）是自二〇〇七年起第一批完全將自己的事業建立在網路上的插畫家之一。她提及另一位更早開始的插畫家時

告訴我：「如果我們兩個現在才開始努力，那我們就只會是數百萬個具有某種時尚美學、試圖建立觀眾並出售作品的人之一。」YouTube於二〇〇五年推出。二〇〇六年，平台影片的平均觀看次數約為一萬次；二〇一六年，上升至八萬九千次。[47]這時，人們開始看到成功的播客，認為是一種新模式。不對，模式是新的，一直都是新的。但隨著網路的成熟定型，不再是過去待人拓荒的西部，平台也不再以同樣的頻率出現，我們不知道自己還能獲得多少「新」的事物，也不知道在逐漸封閉的疆界中還會有多少搶地行動。「我在想，」布蘭達說，「下一個在哪裡？有下一個嗎？還可能會有下一個嗎？」

• • •

　　不過，財富才是最大的優勢，這絕對是所有訪談中最普遍的話題。一位導演告訴我，獨立電影是「菁英遊戲」，具有「高度的信託基金主義」，「你必須知道自己至少有一個安全網。」根據榮獲奧比獎（Obie Award）及進入二〇一九年普立茲獎決賽的劇作家克萊爾·巴倫（Clare Barron）所說，在劇場界也是如此。「倘若你注意一下最成功的年輕導演，每一位都來自有錢的家庭，」她說。「這是個大問題。這個狀況改變了誰能夠實際創作，以及大家所看到的戲劇類型。很多前衛劇團的創辦人都很有錢，在劇團獲得知名度之前就能夠演出十場戲。」藝術學校的學生往往來自富裕背景，這或多或少被視之為理所當然。「什麼樣的父母會同意為藝術學士學位支付二十萬美元？」長期擔任藝術系教授的福斯柯問道。「大多數中產階級專業人士不會支持他們的孩子學習藝術。那麼

這些人都是誰呢？他們只不過是美國人口的一小部分。」

　　此外，還談到藝術家視為敲門磚的各種入門級職位。年輕作家擔任助理編輯，有抱負的影視導演擔任製作助理，年輕的視覺藝術家擔任工作室和畫廊助理。這些工作是建立人脈、學習技巧、觀察工作中的專業人士以及讓自己沉浸於該領域的方式。唯一的問題在於，雇主通常只會支付微薄的薪水，亦即發薪水時他們會這樣說：「你應該不是真的需要這筆錢，對吧？」工作室助理時薪最低只有十一美元；製作助理則是十二至十五美元。我教過的一位學生在某家大型獨立出版社擔任編輯第七年時，「你年收入大概多少？」我問她，「大約六萬美元嗎？」她哼了一聲：「不到四萬。」一名《紐約客》前員工告訴我，截至二〇一七年，在租金輕易就會占去薪水一半的城市中，《紐約客》編輯助理的年收入只有三萬五千美元。「『享有特權』這個說法根本不足以形容富家子弟的家庭。」他說。

　　但是，與薪水幾乎無法維持生計的工作一樣普遍的，是不支薪的工作，這一點在媒體與藝術圈確實隨處可見，而且通常是必要的起點：也就是，實習工作。根據其定義，實習工作幾乎就是專屬富人的優惠性差別待遇（affirmative action）＊。吉瑪・席夫（Gemma Sieff）離開了《哈潑雜誌》（Harper's Magazine）的高級職位，薪水是理由之一，她如此評價紐約文化產業：「這實際上是階級體系。這是這些自由派組織不會注意的事情。他們無法去注意，因為這樣只會讓他們看起來很寒酸。」

＊　優惠性差別待遇原本旨在支持幫助少數及弱勢族群。

　　財富的優勢也是間接的。視覺藝術家諾亞・費雪（Noah Fischer）所撰寫的宣言促使「占領華爾街藝術與文化」（Occupy Wall Street's Arts and Culture）建立，該行動小組後來發展為「占領博物館」（Occupy Museums）。「所有這些圈子──寫作圈、電影圈、視覺藝術圈──的運作模式仍然建立在你的人脈基礎之上，」他告訴我。「這跟參加測驗不同。」曾為《紐約時報》、《紐約客》及其他知名出版物撰稿的記者金泰美告訴我，教育普及的想法「完全狗屁不通。任何沒有人脈關係的人要試圖向上提升階級，將會度過一段極為艱辛的日子」。而費雪表示，由於人們通常會在就讀大學與研究所時建立自己的人脈，而且由於菁英機構優先選擇富家子弟，因此藝術圈「擁有龐大的階級、特權篩選機制」。

　　教育優勢也不是從十八歲才開始的。「只有非常富裕的公立（高級）學校才能負擔藝術課程，」福斯柯說。「如果沒有作品集，你就無法進入一所頂尖的藝術學校；如果你沒有參加任何藝術課程，你就不會有作品集。」一般人都知道，如果在高中三年級前沒有開始學習微積分，之後成為科學家或工程師的可能性不大。但是人們無法理解，如果想要有很高的機會成為任何一種藝術家，便需要在讀完高中前積累大量的文化和人力資本，當然，還有讀完大學時所獲得的技巧、人脈、社交能力，以及廣泛意義上的「識字」能力。

　　藝術一直以來都偏袒富裕之人：因為報酬不高、成功機率渺茫，即使成功了也不一定能夠維持好景；因為需要很長的時間才能讓自己獲得認可；因為許多藝術需要在金錢的陪伴下成長才能夠認識，而且需要更多的金錢來相信你有權從事藝術創作。然

而，現在隨著收入減少、成本上升（尤其是租金和學費），這種向富人傾斜的趨勢越來越嚴重。

「紐約有整整一代年輕人，」作家克莉絲汀‧斯默伍德談到居住成本時說道，「獲得來自城外的資本支持。」自二〇〇〇年以來就從事電視工作的詹姆斯‧李（James Lee）指出，他還是製作助理時每天賺一百美元，當時人們可以靠這種收入住在洛杉磯。「那時租金便宜許多，」他說。「現在，如果你想進入影視產業，而且只有賺到那點錢，那麼你的事業就需要家人的補貼。」

任教於紐約帕森設計學院（Parsons School of Design）的諾亞‧費雪告訴我，這所學校「吸引了來自全球的菁英……非常多的國際學生繳交全額學費。而且大城市中所有的頂尖藝術學校都是如此。」他補充，這個情況始於二〇〇八年，那時他們開始流失美國國內的學生。當然，學生債務持續飆升，特別是攻讀藝術創作碩士的學生。費雪說，一個月薪水只有八百到一千美元，而且三十年或更久的時間都未漲，已經是現在的常態。他教過的學生有壁壘分明的兩種人：背負生活支出重擔而很難找到時間創作的人，以及有錢不用為生活煩惱而有空創作的人。同時，一九七〇年代起，幼稚園至高中的藝術教育經費持續減少；[48]二〇〇一年起，這種趨勢因「有教無類」法案（No Child Left Behind）等測驗制度而加劇，除了數學與閱讀，其他科目都遭到排擠——當然，在私立學校或專屬於富人的學校並非如此。

通貨膨脹導致藝術圈的薪水不再吃香。舉例來說，工作室助理的時薪從一九九三年起就沒有變過——按定值美元計算減少了百分之四十四。[49]二〇一八年，《紐約客》員工進行投票，以壓

倒性多數票支持成立工會，部分原因是他們的加薪速度遠低於紐約飆升的生活成本。[50]如同撰寫勞工問題文章的金泰美所說，文化產業與其他產業一樣，全職工作正由「各種雇傭型關係」取代。她說，網路導致「人們屏棄過去維持生計的傳統經濟關係。大多數創意領域工作者要嘛被非法歸類為獨立承包商，要嘛做的是更糟糕的工作──如此破碎、短暫，你其實只是一直在打零工。因此，大家都沒有健保、沒有儲蓄、沒有任何福利」。

許多人也不願相信群眾募資是萬靈丹。艾特薇告訴我，它沒有解決觸及率問題，因為你必須有權限才能做到。她說，一般人很少專程上Kickstarter尋找值得贊助的專案，他們點入募資平台是因為有人請他們來。群眾募資有利於人際關係良好、朋友有可支配收入的人，這意味著它不但無法減輕現有的不平等，反而將之強化。「要在Kickstarter上取得成功，你的背景與人脈非常關鍵，」作曲家、視覺藝術家、二〇一七年古根漢基金獎得主的非裔美國人保羅・魯克（Paul Rucker）告訴我，「人們比較有可能把錢花在長得像自己的人身上。」克萊爾・巴倫需要一萬兩千美元來製作她的第二部戲，在上東區長大的孩子從父親泳褲口袋裡就可以掏出這個數目。「你從哪裡來才是真正的重點，」她說。巴倫來自華盛頓韋納奇（Wenatchee），不是「那種能夠讓我回去問說『史密斯先生、史密斯太太，我可以向你們要一千美元嗎？』的地方」。後來她終於設法湊齊了一筆小額補助、幾位捐助者的貢獻，還有一點來自Indiegogo的捐款。「這讓人心很累，」她說，「感覺很糟。」

法維安娜・羅德利奎茲（Favianna Rodriguez）是跨國跨領域藝術

家，也是一系列社群與社運組織的共同創始人，這些單位包括：
奧克蘭的「東區藝術聯盟與文化中心」(EastSide Arts Alliance and Cul-
tural Center)、美國最大拉丁美洲移民線上倡議團體 Presente.org，
以及國家藝術社會正義社群 CultureStrike。她告訴我：「我們正處
於文化由特定族群創造的危機中。」羅德利奎茲說五分之四的職
業藝術家是白人，而他們賺取了藝術界大部分的收入。「總體而
言，藝術經濟非常不平等，且所有的藝術類別皆然：文學、電影、
雕塑、舞蹈，都是如此。」她補充，網路並沒有造成太大的改變。
你仍然需要訓練。你仍然需要錢來做你的工作。「在這個國家，
經營文化的系統機構」並未消失，如：博物館、藝術學校、好萊
塢工作室。她說，簡而言之，藝術正變得「越來越不公平」。

• • •

　　對現在的藝術家來說，情況是否真的變得更加艱難？以上的
漫漫長篇回答了這個問題。有些變得更好；更多的是變得更糟。
儘管如此，像羅德利奎茲、巴倫、魯克、費雪、詹姆斯·李以及
所有其他與我對談的人都堅持不懈。有些人正在尋找茁壯的方
法，有些人只求生存。他們進行的方式，或者說現在實際的情況
如何，將會是下一章談論的主題。

自己動手做
Doing It Yourself

　　好消息是，你可以自己動手做；壞消息是，你不得不自己動手做。職業能夠反映整體經濟概況，而藝術職業亦不例外。二戰結束後的頭幾十年，由大型、健全、穩定的機構主導，如奇異公司（General Electric）、國際駕駛員工會（Teamsters）以及福特基金會（Ford Foundation）等等，藝術家的職業生涯大致也是大型而健全的，如果不是保持穩定，那就是線性成長。你只需要做一件或幾件相關的事情，並且長時間以同樣的方式進行：為同一個製片公司拍電影，在同一所大學教授繪畫，為同一間出版社寫小說，為同樣幾家雜誌社寫文章。你無需思考商業端的問題，因為沒有必要──這就是經紀人存在的目的──而且反正你也無能為力。但是，現在的經濟體系流動而破碎，其特徵是持續導致崩解的客戶流失率。藝術是如此，藝術事業也是如此。對藝術家來說，現在唯一不變的就是一切都持續改變，而唯一的規則是：保持警覺，蓄勢待發。

　　「創意事業需要巨量的創造力，」插畫家安迪・J・米勒（安迪・J・比薩）告訴我，證實了很多人所強調的說法。你需要思考「將精進你的職涯視為終極創意計畫。並不是得到報社的插畫工作，你就達成目標了」。現在的口號是「快」、「狠」、「準」：敏捷、精

明，準備好去做該做的事。黛安娜・史貝契勒（Diana Spechler）是一位小說家、旅遊作家與說書人，她也教授線上寫作課程並擔任自由文字顧問。「我觀察到變得沮喪的人，」她說，「是那些除了自己二十年前渴望的道路外，看不到其他可能的人。如果你懂得變通，你就可以成功。」現在再也無法把自己關在書房或工作室埋頭苦幹，你必須持續與市場保持聯繫。奧斯汀的音樂家兼製作人丹・巴雷特（Dan Barrett）說，每天練習技巧是不夠的，你還要練習「社交、記帳、觀察趨勢」。他補充，在音樂領域取得成功的朋友大多都「非常有自覺要不斷發展、改變、適應環境，就如同在科技產業中工作的人必須成為的模樣」。

創新、靈活、積極，這類精神的重要性是現在人們談論藝術家作為「創意企業家」時所想到的其中一件事（在這方面，更精準的術語是「創業型創意」）。人們還會想到的另一件事是，職涯規劃就如同經營小型企業。這表示你要處理具體的細節：計畫與執行巡演、組織電影拍攝、運送作品、開立作品銷售發票、與客戶打交道、追討款項、處理稅務與法務、訂定預算與記帳──一如有位畫家所形容的，「一人樂團」。但這也表示你必須具備策略思維：辨識新的機會、進行市場調查、多角化你的生產線與收入來源、開發及管理你的品牌──即使你從未使用過這些術語。「這一切沒有公式，」在洛杉磯開店擔任藝術家顧問的年輕攝影師卡特里娜・弗萊說，「真的令人非常不安。」不過，危機也是轉機。藝術家必須、但也能夠為職業生涯注入同樣開闊的好奇心，對意外成果的設想能力──正如他們為自己的藝術創作所注入的精神。

　　由於基本上你同時在做兩種工作，既是經理人也是製造者，你需要在藝術技能之外發展第二套截然不同的技能。我訪談的許多人都強調要研讀某種自學的商學學位，其中一位是巴雷特，他身為音樂家的前十年過得很辛苦。「有一天，我意識到問題不是出在音樂產業，而是在我身上。我需要適應，我需要了解商業。」所以他讀了「大概三百本商業、個人發展以及精進社交能力的書籍」。他學到的一件事是，做藝術與任何其他行業一樣，「你必須真的創造出具有客觀價值的東西」，不只是你個人想要做的，而是其他人也願意付費的東西。但他也理解到「大多數人都不是企業家」。他們大多因為「突如其來的創業精神」而開展事業，這是一股突發的不安或激情，但並不是真的適合經營企業。「就這層面來說，藝術的民主性質令人訝異，」他說。「成為專業的音樂家意味著你是成功的企業家，而大多數企業都會失敗。」換句話說，認為每個藝術家都可以成為商人，就跟認為每個商人都可以成為藝術家一樣不合理。

　　無論如何，我們應該要清楚認識在此所談論的這一類小型企業。企業具有潛力能夠擴張、增加工人、建立股權、產生利潤，就此意義而言，我們所要討論的並非真正的企業。（成功的導演建立製片公司，或像藝術圈的大明星如傑夫・昆斯的工作室雇員超過一百名，都是罕見的例外。）[1] 身為畫家的社運團體 W.A.G.E. 創辦人索斯孔恩嘲笑「創意創業之類的胡說八道」，她指出，作為獨立藝術家，你投資的基本上是非營利組織。「當我仔細想想這些年來為創作投入的資金時，」她說，「真正能夠盈利的機會微乎其微。」當人們說藝術家是企業家，他們主要想表

達的意思是藝術家是自雇者。

但「自我雇用」本身就是一個狡詐矛盾的詞彙。如果你沒有老闆，你就沒有工作。沒有工資、退休金、健保福利。沒有病假、沒有休假、沒有國定假日。沒有星期六或星期日。沒有辦公空間、沒有車位、也沒有在飲水機旁偷懶或聊天的時間。你要自己接聽電話。你要自己開發潛在客戶。你要了解所謂的自雇稅，也就是美國《聯邦保險稅法》（FICA）的另一半稅金；如果你有工作的話，就會由雇主來負擔。時間對你來說真的就是金錢：你不工作的每一分鐘，你都沒有賺到錢。知名藝評家戴夫・希基（Dave Hickey）寫過一篇文章，以投籃計時器不斷倒數的籃球比賽來比喻自由接案者的生活，文中如此描述這種生活：「每天早上醒來，心裡深知如果今天不寫作，你就會在八週內沒飯吃，如果今天沒找到工作，你就會在十六週內沒飯吃。」[2]

自己動手做表示所有的一切都要自己來。「這超爆難，」漫畫家藍恩・佩拉塔（Len Peralta）如此評論，他在成為自由工作者前曾任職於廣告公司。「當你不想做事，而你又是唯一在做事的人時，你會心想：能不能有人來幫我弄一下？」你也可能會感到孤單。「我的作品中沒有革命情感，也沒有集體努力與慶祝的感覺，」插畫家科洛德尼這麼告訴我。「你送出信件，」這代表一件作品的完成，「接著你可以在房間裡走走，而這就是你的慶祝活動的開始與結束。」科洛德尼達成職涯的最大勝利之一時還住在聖地牙哥，她製作的動畫出現在《紐約時報》網站首頁，花了三個禮拜日夜努力趕工。她身邊沒有人可以分享這一刻。「我只有跑去海邊，」她跟我說，「然後臉朝下、趴在海灘上睡覺。」

　　當然，如果你沒有工作，你就沒有老闆。你可以自己安排時間。你可以自己選擇計畫。你可以在家工作。你的打扮可以隨心所欲。你不必開會、聆聽心靈雞湯演講、提交報告或與客戶閒聊。你不必面帶微笑，也不必徵求同意就能休息一下。你不必經營辦公室政治、拍馬屁或虛情假意。如果你是藝術家，那麼你就可以當個藝術家。你可以創作。但自我雇用並不適合膽小的人。

<p style="text-align:center">• • •</p>

　　在數位時代——注意力經濟時代——自己動手做這件事主要著重於自我行銷、自我推廣和自我建立品牌這三者的集合。不過，即使你不是靠自己，嚴格來說也是如此。縱使你隸屬於某個文化產業，你也必須做很多事情。例如，作者現在其實扮演了出版社的合作夥伴，要做行銷與宣傳活動——一位業界人士告訴我，出版社認為這部分的期望包含在預付金中。馬丁・艾米斯（Martin Amis）曾經說過，以前，你完成一部小說時，把它交出來就大功告成。他在一九九五年曾表示，巡迴新書發表會的出現令人哀傷，現在聽起來是很古怪的抱怨。正如作家兼編輯山姆・薩克斯（Sam Sacks）在《新共和》（*The New Republic*）雜誌中所詳列的，出版社期待「小說已被出版社接受、等待出版的作者」能夠：

　　在臉書和推特上保持活躍（而真正積極的作者還可以延伸到 Tumblr、Instagram、Pinterest 上）；建立搭配新書的網頁、預告片與配樂；出席巡迴新書發表會，當然，還要在出版期間及日後參加各種朗讀系列活動；參加書展會談與簽名會；

接受部落客與播客主持人採訪，並撰寫關於你的背景、成為作家的歷程以及創作過程的文章；不僅要評論其他書籍，還要加入如旋轉木馬般相互吹捧的大行列；甚至或許還要親自參加讀書會俱樂部。[3]

凱特・卡羅爾・德古特斯（Kate Carroll de Gutes）是一位散文作家，她的作品由小型獨立出版社出版，而它們通常根本沒有行銷推廣的預算。德古特斯當場列出了一份也適用於自行出版作者的名單：「我們透過所有的社群媒體來宣傳——臉書、推特、Goodreads；我們舉辦朗讀會、設計課程；我們有電子郵件名單；我們請朋友推薦；我們會在亞馬遜與Goodreads上刷好評。」記者兼作家史蒂芬・科特勒（Steven Kotler）曾說，作家不僅需要精通公開演講，而且必須樣樣精通：巡迴新書發表會、教學影片、播客探訪、廣播探訪、電視探訪。[4]根據美國作家協會的調查，從二〇〇九至二〇一五年，作者花在行銷的時間增加了百分之五十九，[5]這樣的數據在意料之內。二〇一三年出版了暢銷小說的艾黛兒・瓦德曼告訴我，她花了整整一年的時間來宣傳。

但當代的行銷手法不是只有這種表面策略。為創意人士教授、演講、錄製職業發展播客的安迪・J・米勒（他是自學商業技巧的人之一）告訴我，兩個最有效的策略是「內容行銷」和「網紅行銷」。內容行銷就只是把你的商品展示出來的花俏說法。「回想一下麥當勞與歐仕派（Old Spice）的廣告，」米勒說。麥當勞的廣告一如往常：快樂的人正在享用漢堡，鏡頭特寫油光閃閃的薯條，旁白讚美食物，講話句尾高昂。歐仕派廣告是微電影：有趣、

大膽、視覺設計精巧,只是順便提到產品。「麥當勞的作法是:『我要從你那邊偷三十秒,強迫你看這個廣告,之後你再慢慢掏錢給我,』」米勒解釋,「而歐仕派則是用三十秒的免費喜劇來換取你的注意力。」後者是內容行銷(也稱為品牌藝術):免費提供有價值的東西,讓人們對你要出售的東西感興趣。

米勒在某一刻意識到,如今創意專業人士常常投入的各種「個人計畫」或「業餘計畫」不過就是同一事物的另一種版本而已。在這方面,米勒以希許(〈我應該免費工作嗎?〉流程圖的作者)為例,他持續一年每天貼出不同的花式英文首字母插圖。「你把很酷的作品免費放在網路上來吸引人們的注意力、提升口碑、讓你找到工作,」他說。「只是,『你』就是這個品牌。」不過他也說,內容行銷最有效的運用方式並非像一般人那樣常常只是不斷宣傳一大堆東西,而是精準定位。你先確定想要獲得報酬的工作類型,然後對它進行「逆向工程」:提供免費示例來展現你的能力。米勒表示自己曾對書籍封面設計感興趣,因此他為《綠野仙蹤》等一系列公版書設計新封面。

儘管在米勒與希許兩位插畫家的專業領域中,最常見的工作形式是委託創作,也就是特定的計畫、具有嚴格的規範、針對特定客戶;不過,同樣的作法適用於整個藝術圈。這些都是內容行銷:現在年輕導演拍攝短片,幾乎都是將其作為打入好萊塢或影視工作的名片;喜劇演員在推特上發布笑話,希望能在編劇室裡占有一席之地;音樂家免費提供樂曲,希望能授權電影或廣告使用,或者讓自己獲得寫歌的工作;依莎・蕾(Issa Rae)創作網路劇《衰運黑女孩的尷尬人生》(*The Misadventures of Awkward Black Girl*)的

目的也是如此,該節目最終發展成HBO影集《閨蜜向前衝》(*Insecure*)。當然,這也是人們以提供「曝光」要求藝術家無償創作的開脫理由──不同之處在於,當你推出自己的作品時,嚴格來說,那就是你自己的作品,不會有其他人利用它來賺錢。

米勒接著說,網紅行銷只是「合作」好聽的說法而已。他告訴我,與內容行銷一樣,如果你請創意人士以這個角度思考他們在做的事,你會觸怒他們,但這就是事情的本質。米勒提到了他的書《創意信心喊話》,其中內容來自五十位知名創意專業人士。他說,他是真心很想做這個計畫,但也明白很多參與者會在自己的社群媒體與其他媒體上宣傳這本書。「這是我能獲得的最有效的曝光率,」他說,「邀請其他人來上我的播客節目也是同一回事。」如今,每一位獨立創作者都有宣傳管道,或者自己就是招牌,每一次公開互動都是交叉宣傳的機會。現在還有哪位創作者不是獨立藝術家?還有什麼互動是不公開的?

這些行銷手法的重點除了是要售出現有作品(你的新專輯或兒童讀物)或從客戶與公司(如:赫曼賀卡〔Hallmark〕或HBO)尋求未來的機會,而且也遵循「一千位鐵粉」的邏輯來吸引屬於自己的受眾,建立長期的銷售與支持來源。珍·弗里德曼(Jane Friedman)是擁有二十年職場經驗的出版顧問,著有《作家的職責》(*The Business of Being a Writer*)與《美國作家協會個人出版指南》(*The Authors Guild Guide to Self-Publishing*),同時也是二〇一九年「數位圖書世界」(Digital Book World)年度出版評論人獎得主。她告訴我,因為建立受眾意味著發展關係,其過程必須是「有機而持續」的。她說,你不能跟許多作者一樣,在書出版時才瘋狂在推特上推文、

發布部落格文章，這個時候早就太遲了。因此，「一一」模式（一天一次、一週一次）很受歡迎，比如希許的花式英文首字母插圖，我見過很多類似案例：連續一百天每天發布一張新畫作，連續一年每週創作一首新歌，甚至連續一年每個工作日都寫一篇新的短篇小說。部落格和播客體現了相同的概念──定期頻繁提供免費的新內容──提案人在群募平台 Patreon 上提供給支持者的大部分素材也是如此。而且，由於注意力經濟也是一種成癮經濟──正如每次我們查看手機，試圖紓解想要看到新內容的渴癮──你也在吸引你的粉絲查看你的消息。

　　這樣做需要耗費的時間可想而知。弗里德曼寫了三年的部落格才獲得經濟回報，「而大多數人的心態是，我才不要抱持著可能會有好事降臨的『希望』去連續寫部落格三年，」她說。「你幾乎是被迫去做這些事、去實驗與玩耍。」如果只是因為別人告訴你該這麼做，就去使用 Instagram 或其他平台，「那麼從一開始就會毀掉整個事業。」弗里德曼提到暢銷散文作家羅珊・蓋伊（Roxane Gay），她「寫作多年而默默無聞」。弗里德曼在推特上發現蓋伊後，在《維吉尼亞評論季刊》（*Virginia Quarterly Review*）上刊登她的成名作品《不良女性主義的告白》（*Bad Feminist*）。「她的推文列表（twitter feed）就像一串意識流。」弗里德曼說。

　　換一個老套的說法就是，蓋伊給人「真實」的感覺。插畫家麗莎・康頓在三十多歲開始從事視覺藝術創作，藉由幾乎天天寫部落格來建立她的盈利事業。「我的成功很大程度上不是因為我的藝術作品，」她告訴我，「而是因為我非常擅長講述自己的故事。」她誠實分享自己的生活：先是關於逐漸年長，後來還提

到自己是同志，即使出櫃導致她的追蹤者減少。這種手法部分出自本能，她覺得如果要在網路上呈現自己，她就需要「完全做自己」；部分則是策略考量，透過成為「人們覺得自己認識的活生生的人」來有意識地增加她的追蹤者。在社群媒體時代，建立觀眾群代表你願意與陌生人分享私生活，甚至是相當親密的事。現在，你販售你的故事、你的個性——基本上就是藉由販售你自己來販售你的作品。

<p style="text-align:center">• • •</p>

可想而知，這一切有其憂傷的一面。時間與精力純粹只是持續流逝。漫畫家貝爾伍德告訴我，她實際能夠用於創作的時間不超過百分之十到二十。任何用於創作的時間都必須不受干擾，你需要能夠讓你進入創作狀態的空間。傑夫・泰勒（Jeff Tayler，化名）離開音樂圈時，是一支崛起的獨立樂團的主唱與其背後的創意推手，他對他們公司提出的所有宣傳要求感到厭煩：在社群媒體上保持活躍；發布照片、影片與音樂；撰寫關於他們演出的部落格文章；接觸、回應音樂記者與部落客。「他們要的不是樂團，」當時他告訴我，「他們要的是實境秀。」後來他又說：「我想寫歌，我想思考，我想深入，但我真的做不到，因為我不斷被拉回到表面上來。」然而，無論公司希望泰勒做什麼，他並沒有其他選擇，「因為你的工作只能勉強讓你溫飽。你可能很受歡迎、有自己的粉絲，但你需要所有可以用上的協助。」所以你同意接受一個音樂部落格做第七次訪問——「那是一個名不見經傳的十五歲小屁孩，（但他）其實可能有爆多追蹤者」——即使「那會毀了你的

一天」。泰勒無法再創作音樂，因為他太忙著當音樂家。

此外，還有社群媒體帶來的恐懼。當你在 Instagram 或臉書上發布貼文時，你是否會對於塑造人設或按讚數量感到焦慮？想像一下在你的職場上經歷那些情緒。那位以臉朝下趴在沙灘慶祝工作完成的插畫家科洛德尼，在我們對談的時候，她已經因此遠離了那些平台，儘管她知道這麼做對自己的事業有害。她說，一位藝術家朋友「每一天都拜託我用 Instagram，她這樣說：『莉莉，這就是藝術圈發展事業的方式。妳這樣每天都是在搬石頭砸自己的腳。』」但科洛德尼害怕陷入這些網站無可避免的面子之爭，害怕變得迷戀於自己的人氣，並逐漸失去越來越多的人生歲月。「我跟這個時代的精神太格格不入了，因為我不會野心勃勃地自我行銷，」她說。「我陷入了這種 X 世代到千禧世代*過渡期的恐懼，害怕自己的大腦又有另一部分被無意識的自我行銷奪走。」然而，她也明白問題不僅止於面子。她承認，避開社群媒體的狂暴漩渦「絕對會讓我停在一個不能達到商業水準的地方」。

科洛德尼以世代作為理由來表達她反對普遍視為必要的新規則。當然，有這種想法的絕對不只她一個人。傑西・科恩（Jesse Cohen）生於一九八〇年，是獨立搖滾二人組「曬痕」（Tanlines）的其中一員。我告訴他，這些所有關於自我宣傳、品牌行銷的事聽起來非常惱人。科恩停頓了一下。「你現在幾歲？」他問，這當然是合理的問題。儘管如此，我們不應該假設低於特定年紀的

* X世代一般是指一九六四年代到一九八〇年出生的人。千禧世代則通常是指一九八一年到一九九六年出生的人，亦稱為 Y 世代，這段時期出生的人們開始熟悉網路、手機、社群網站。

每個人面對新環境都能無縫接軌。情況絕非如此。出生於一九九
○年的吉他手兼詞曲創作者潔西卡・布德羅（Jessica Boudreaux）便
極力避免走上在YouTube發布歌曲這種典型年輕音樂家的職涯策
略。「我不喜歡在影片中看到自己的臉，」她如此解釋。職業生
涯完全靠自己的創作歌手瑪麗安・卡爾告訴我，她從未嘗試尋找
唱片公司的原因之一是她對出名不感興趣。「我的作品偶爾會瘋
傳，」她說，「這一開始很有趣，但我不覺得我真心享受。」她認
為知名度過高會干擾生活。「我覺得，沒那個屁股，就不要吃那
個瀉藥。」一位四十多歲的畫家表示，『千禧世代』這個詞可能
更適合用來形容某一種人，而不是某個年齡層的人。任何年齡都
有一些人覺得透過這些社群媒體的網絡來工作非常好玩、有趣、
容易，而年齡較小的一些人並不這麼認為。」她補充，也許「這
便會區分出優劣」，或者說，贏家與輸家。

　　這並非代表你不能年輕而擅長社交行銷、卻又同時對這件事
感到非常矛盾。其實，這樣的狀況更有可能是常態，而非例外。
漫畫家貝爾伍德生於一九八九年，在多個平台上保持強大的影響
力，正如我先前所提到的，她在Kickstarter和Patreon都有成功的
紀錄。「試圖在推特帳戶上與七千人建立實際而脆弱的人際關係
是什麼感覺？」她感到納悶。「人們要求我們將自己通常與最親
近的朋友才會建立的友誼範圍擴及到陌生人身上，而這種連結關
係維持了你的財務生活。這對我來說真的很神奇，也非常可怕。」

　　查莉・費耶（Charlie Faye）生於一九八一年，是新摩城*女團「查

* 新摩城（neo-motown）是一種音樂類型，是摩城音樂的分支，被歸類在靈魂樂
　底下。

莉‧費耶與費耶特」（Charlie Faye & the Fayettes）的主唱。該團在群募網站 PledgeMusic 上集資──過程一如往常，包含分享大量的幕後資料：附有手寫筆記的歌詞、直接出自「查莉」客廳的客製化影片。如果你贊助的金額夠高，她們會帶你去奧斯汀玩一晚，或者讓你在她們錄製新唱片時在錄音室一起閒聊。「我永遠不會想做那種事情，」我告訴她。「沒錯，」她說，「我們都不想。」你們有人不想，還是你們全部都不想？「我們全部都不想。」

作家大衛‧布西斯（David Busis）自己完成所有行銷工作，包括撰寫部落格。他說，即使是他的自由工作，其中一些例如為《紐約時報》等刊物撰稿，其實都只是為了幫「作家大衛‧布西斯的品牌行銷」。「我受不了自己，覺得自己很爛。」談到自我推銷時，他說：「但我所有成功的朋友都是恬不知恥的。」然後他重新審視自己的用詞。「現在回想起來，『恬不知恥』完全是個錯誤的詞。大多數大量自我宣傳的人絕對滿心羞恥、自我厭惡，而且他們覺得自己無論如何都不得不這樣做。」然而，這種感覺可能只不過反映了社會史的一個過渡期。我告訴科恩，未來自我行銷將成為生活常態，就像倒垃圾一樣。「絕對是，」他說。「我們已經在這樣的時代裡了。」

. . .

在此，必須釐清的是，線上自我展演的新宇宙和藝術經濟的舊元素大量、持續發生的必要活動是共存的。不同領域的藝術家仍然依據自己的專長投入許多時間與精力、經歷高度焦慮與壓力來完成下列事項，而這只是部分列表而已：申請獎項、補助、

駐村、競賽、工作坊、藝術節、表演系列、團體表演及其他類似活動（成功率非常低的那種）；將文字作品、故事與詩作投稿到雜誌與網站（成功率也很低）；開班授課與舉辦工作坊；經營與代理人、編輯、出版社、經理、經銷商、表演場館經紀人、製片人等的關係；盡全力尋找委託案，同時也要經營客戶關係；並且參加派對、開幕式、朗讀會、試映會、研討會、會議，以及前往他們的領域中人們為了互相閒聊奉承而湧入的地方，藉此維繫重要的人脈，而非只是社群媒體上的連結。別忘了，這一切——上述這些，加上所有線上內容——只是作為藝術家所需要的「另一半」，真正重要的是在創作的那一半。

接下來，當然還有日常的正職。以下是我從受訪者或讀到的資料中收集的另一項部分列表。這些是藝術家為了維持生計而做的職業，與他們創作無關：服務生（想也知道）、酒保、保姆、教瑜伽、優步與來福車（Lyft）司機、Postmates 外送平台零工、TaskRabbit 勞力平台零工、CrowdSource 群眾外包平台零工、Mechanical Turk 群眾外包平台零工、為準備考 SAT 測驗的高中生家教、編輯法學院申請文件、編輯即將自費出版作者的作品、幫大都會藝術博物館裝信封、脫衣舞者、販賣大麻、做木工、到活動企劃公司工作、到婚介公司工作、技術寫作、公關寫作、檔案管理員、擔任實驗室的「光榮管理人」（glorified custodian，政治正確用詞）、開咖啡廳、玩線上撲克、祕密保全人員、遛狗、解塔羅牌、投遞郵件、為外燴業者工作、為婚禮花店工作、在機車店整理零件、製作當地公共廣播節目、為高級飯店招聘員工、在西雅圖藝術博物館擔任守衛、在時代廣場的 TKTS 售票亭旁發傳單、為領

英公司（LinkedIn）工作、為諾德斯特龍百貨公司（Nordstrom）寫文案、寫足部畸形相關文章以提高尋鞋網站oddshoefinder.com的網頁排名，在非營利組織、律師事務所、圖書館、青年收容所、紡織廠工作，擔任專業保姆、祕書、臨時工、電話推銷員、房地產經紀人，甚至販售他們的二手內衣、珠寶。美國黑人作家詹姆斯·鮑德溫（James Baldwin）曾寫道：「美國作家透過純粹倔強的傻勁與一系列難以形容的零工為自己的道路奮鬥。」[6]

　　藝術界對於正職的看法各有不同。在音樂圈，它是榮譽的徽章，可靠的標誌。如果你賺的錢多到不需要正職，那你一定很賣座。在我調查的所有其他領域中，這是恥辱的象徵，需要保密。在好萊塢，這代表你是失敗者。在藝術圈與文學圈，這代表你不是「真正的」藝術家或作家。在這方面，正職就像來自家庭的資助（這至少是職涯前幾年第一份工作之外的唯一選擇，甚至還可能持續更久）。很多人都有正職，只是沒有人願意談起。

　　補助、委託費用、自由工作費、商業案、門票銷售、群眾募資、版稅、正職、教學：對於絕大多數藝術家來說，最真實的經濟生活樣貌就是你的錢從各式各樣的來源東拼西湊。正如科恩所說，你會累積一堆小額支票。（我們對談的前一週，他才獲得一份二十三美分的支票。）有一位作家告訴我，以十五份「1099美國稅務表單」總結一年並不稀奇，這是自由工作者收入的納稅申報表。梅雷迪思·格雷夫斯（Meredith Graves）最知名的身分是搖滾樂團「完美貓咪」（Perfect Pussy）的主唱，曾在一篇名為〈做自己的職涯〉（The Career of Being Myself）的貼文中將自己描述為「巡迴樂團的成員、全職自由文化撰稿與專欄作家、小型唱片公司的業主經

營者⋯⋯美食作家與烘焙師⋯⋯DJ、會議及大學活動主持人或演講者、模特兒、唱片行員工、廣播電視名人、活動專員──不勝枚舉」。[7]

　　藝術家花很多時間在找工作。「自由工作會致人於死地，」在電視產業工作的麗莎‧培根（Lisa Bacon）告訴我，「壓力太大了，你每次都必須趕著」找下一份工作，「一直、一直持續下去。」他們也花很多時間在追討已完成工作的報酬。一位音樂家形容追討版稅（這些往往都是小錢）的過程是「在樹林裡獵麻雀」，試圖湊齊「足夠吃一頓飯的錢」。但保持多元收入來源很重要，因為你永遠不知道什麼時候會遇上讓你財務枯竭的事。現在，正如記者兼作家史蒂芬‧科特勒所說，整個產業可能都會枯竭：對於各種類型的創作者都是──就他而言的是長篇深度報導，這是他花了多年時間磨練的文類，而今或多或少已經走入歷史。

　　東拼西湊的財源常常讓人發揮他們的優勢，也更符合他們的個性。插畫家米勒患有注意力不足過動症（ADHD），他相信很多具有創意人格的人也有此病症。米勒告訴我，他一直將自己的職業設想為「各種事物組成的生態系」，因為他「從未把全職工作當作可行的選擇」。擁有十五份美國稅務表單的作家（不願透露姓名）解釋，他「這些年來在學校一直受到創傷」，那種「日復一日」的感受，因此他總是強調自己會避開一般的工作。而正如格雷夫斯所說，自由工作在最好的情況下，帶來自由、機會、刺激、全神貫注，也讓你感覺到自己過著應該擁有的生活。

<div align="center">• • •</div>

　　在我們的文化裡有一個奇怪的想法持續存在，認為藝術家生性懶惰——藝術創作是自溺怪人的休閒活動。我想起有時會在大學生口中聽到的一句話，那是他們心目中腳踏實地的反面形象，也是許多人聲稱嚮往的樣子：「坐在樹下寫詩。」寫詩似乎是一種寧靜、牧歌般的活動，而我的印象是，寫詩其實對於情感的消耗等同於摘除自己的腎臟。

　　事實上，我無法想像有人會比我採訪過的許多藝術家更努力工作，原因很簡單，感覺他們一直在工作。小說家、旅行作家戴安娜·史貝契勒總是每週工作七天——她年輕時通常每天工作十二小時，現在有時還是如此。（「我喜歡工作。」她說。）珍妮·鮑威爾（Jenni Powell）是網路劇創作者的先驅，她曾有許多年時常一週見不到自己的家一次。現在她每天只工作十二到十五個小時，並試圖「在週末稍微休息」。三十多歲開始創作的插畫家康頓會在早上七點醒來，伸手從地板上拿起前一天晚上放在地板上的電腦，請女朋友把她的咖啡帶到床上，然後工作一整天——不過，她說，「我一定會停下來吃晚餐。」漫畫家貝爾伍德只有在她家門口的車流變少時，才知道那天是假日。同樣有一份全職工作的克莉絲汀·拉德克（Kristen Radtke）表示，她第一次到紐約並忙著完成圖像小說《想像只有一個願望》（*Imagine Wanting Only This*）時，「真是慘無人道。」「如果我（當天）沒有工作，我會極度焦慮，徹夜無法入睡。」我們談話時書已經寫完，所以她就稍稍沒那麼執著，比方說，那天她就不打算在晚餐後工作，而我們對談時是在三天連假裡的星期天。

　　有位藝術家曾如此形容，藝術家需要「瘋狂的動力」；正如

另一位藝術家所說的，他們需要「每天工作二十五小時、每週工作八天，而非每天工作二十四小時、每週工作七天」。[8]我問紐約的年輕作家們，是否每一位紐約的年輕作家都在使用興奮劑例如阿德拉（Adderall）＊這種藥物，好扛起工作量？我得到了三種答案：沒錯。沒錯，除了我以外。沒錯，我也是，但不要告訴別人我這樣說。自由接案經濟中那種不斷競爭的忙碌生活──伴隨著拉德克所表達的那種內疚焦慮──讓生存變成一系列無休止的短期任務。而這些挑戰是當今年紀輕輕便成就非凡者（甚至成就不那麼出色者）從中學或者甚至更早，就被訓練要去面對的。大眾有個很奇怪的普遍印象，那就是千禧世代很懶惰。千禧世代可能有許多面向，其中大部分與他們被迫成長其中的那種經濟背景有關，但懶惰不是那些面向之一。正好相反。電影導演漢娜・菲德爾（Hannah Fidell）告訴我，她二十幾歲時在奧斯汀住過兩年，只有當服務生與寫劇本，沒有朋友也沒有男朋友。我心想，當然了，「不去好好生活」，就是經典千禧世代的戰略。

即使對年輕人來說，追求速度也必須付出代價。「獨立藝術家與慢性健康問題之間幾乎有直接的關聯，」獨立創作者藝術節「親親抱抱」（XOXO festival）†聯合創辦人安迪・麥克米蘭（Andy McMillan）表示。藝術家很難有足夠的時間來照顧自己──很難有時間睡覺、運動、放鬆，或是增進友誼與談感情。在與我交談過的人中，漢娜・菲德爾絕非唯一一個已經放棄社交生活數月或數

＊　某種治療ADHD的處方藥，主成份為安非他命。

†　譯注：為表現親密的互動，英語使用者常於信件、短訊後加上XOXO，表示「親吻」（X）與「擁抱」（O）。

年的例子。為出版社工作的拉德克將她的職場活動當作她的社交活動。貝爾伍德告訴我,她的伴侶與她的生活型態很類似,她們一直在討論彼此必須擴大關係的互動,而「不只幫忙對方分類電子郵件,或是整理彼此的便利貼備忘錄」。不出所料,與我對談的藝術家也有不少感到倦怠。「有很長一段時間,我答應接下所有的工作,因為覺得下一次就不會再有人問我。」來自安大略省的作家普里克特告訴我。「我一直覺得,這一切像是紙牌屋,隨時都可能倒塌。」她說,在她認識的每一位紐約作家與藝術家中,筋疲力盡之感無所不在。

· · ·

至少沒有人認為藝術家很富有——不過,很多全職藝術家不富有的程度可能會令人訝異。不少與我對談的藝術家告訴我他們的年收入在兩萬到三萬美元之間,甚至更少。有些人還必須靠食物券為生。劇作家巴倫告訴我:「我在紐約時有好幾年一年只靠一萬八千美元過日子。」小說家兼劇作家伯恩邁入三十一歲那年的收入約為一萬五千美元。法娜・勒曼(Faina Lerman)與丈夫格雷姆・懷特(Graeme White)是一對四十幾歲的視覺藝術家,帶著兩個年幼的孩子住在底特律附近,他們的總收入約為兩萬美元。「你怎麼養家糊口?」我問她。「我們無法。」她說。南希・布魯姆(Nancy Blum)從事視覺與公共藝術創作,在我們對談前的六、七年前一直過著「幾乎只能溫飽」的生活,每年作品只能賺兩萬五千到三萬美元。我訪談她時,她已經五十三歲了。

即使是表現更好的藝術家——像布魯姆一樣,總是要經過多

年或幾十年的奮鬥——年收入通常也是中等，大約在四萬到七萬美元間，但不會再更高。與我對談的藝術家都不是有錢人。事實上，根據美國勞動統計局的一項大型縱貫性研究，在三十個職業群體中，藝術家的平均收入排在倒數第四位，僅次於育幼、餐飲服務，甚至落後於清潔工與女傭。[9]而且，由於他們往往來自相對富裕的家庭，根據同一研究，他們經濟向下流動的幅度——父母收入與個人收入之間的差距——是迄今最大的，平均下降了百分之三十六。「飢餓的藝術家」可能是陳腔濫調，但這並非不存在的神話。

我問巴倫，一萬八千美元如何在紐約生存？「你住在房租五百美元的公寓裡，吃著一美元的披薩與貝果，」她說。「我幾乎從來不出門——我就是這樣撐過來的。」事實上，你在紐約可以用五百美元找到一個在地下室的房間。「你住在鍋爐旁邊，」她說。這也是違法的，所以你可能會被驅逐。巴倫曾經歷過三種類似情況，有一次是跟六名來自同一個小鎮的巴西婦女同住。地下室淹水時，她有四個月不用付房租。此外，她還得與其中一個人共用一張床。談到群募網站加劇了目前種族不平等的作曲家兼視覺藝術家魯克，曾在西雅圖的一座非法倉庫裡與十五個人共用一間浴室長達十八年之久。伯恩在三十一歲那年，靠著「大量的碳水化合物、糖、花生醬夾心椒鹽餅溫飽。是用每一美元可以買到多少卡路里來計算的」。史貝契勒獨居紐約時，會一起穿上她所有的運動內衣，因為它們全都破了，有時還會拿洗衣用的二十五分銅板來湊齊租金最後的十美元。地鐵票漲價時，她也會擔心——對她來說，這可能每天要額外支出一美元。「我一直都很窮，」

她說,「一直、一直都窮到不行。」

對與我談話的藝術家們而言,健康保險是普遍的擔憂。有人付了一大筆錢;有人買的廉價保險計畫幾乎沒有負擔任何醫療費用;有人留在他們非常想要離開的職位上;還有人沒有任何保險,只能祈禱自己身體健康。(這個光景是在歐巴馬健保開始之後。二〇一三年,也就是法律生效的前一年,有百分之四十三的藝術家沒有保險。[10])「在『舒適生活』的賓果卡上,」貝爾伍德說,「我們很多人可能會犧牲健保費這個選項,或者不去看牙醫。」她繼續說,如果人們能夠賺到多一點錢,他們就會想要填滿其中幾個與健康相關的空格,這樣的選擇相當合理。當伯恩得知她第一筆預付金的消息時,她告訴經紀人自己終於買得起一些健康保險了。

然而,貝爾伍德認為,藝術家可能會陷入「為生存努力的心態」之中,在自由業的倉鼠輪上不斷奔跑,無法喘口氣並為作品和職涯發展的走向構想出一個更宏大的願景。她說,如果給自由工作者五萬美元,除了填滿生活的賓果卡之外,很多人不知道要用來做什麼——不會拿來投入更龐大的計畫,因為他們從來沒有機會構築更大的夢想。而且,不會有人給他們五萬美元。愛咪・惠特克在《藝術思維》中寫道,藝術家真正需要的「不是藉由創作他們已經會做的東西來獲得報酬,而是在財力允許之內,透過嘗試冒險來發展新作品」。[11]

藝術家的收入不僅低,而且變動幅度很大。藝術家的絕大多數收入來源都是暫時的:不是穩定、可預期的薪水,而是短期的零工與一次性工作。收入非常不穩定,每年或每月變化,倍率

可能是五倍或十倍。一次付款聽起來金額可能很高，但這並不是你的薪水之外的錢；這就是你的薪水。就獎助金而言，五萬美元的金額已經相當高，但僅等同於中產階級的收入。一本需要三年時間寫成的書，預付金為十萬美元，扣除經紀人的百分之十五佣金，相當於每年兩萬八千三百三十三美元。巴倫告訴我，她「一直因為錢而備感壓力」，近年來存款多次跌至「零元」。她通常會得到「奇怪的意外之財」，但不曉得三個月後會發生什麼事。「看著年曆，卻不知道錢從哪裡來，讓我心力交瘁，」她說。而當你的經濟搖搖欲墜，一場危機就足以招致災難：突發健康事故、筆記型電腦失竊、大型計畫失敗。

藝術家必須（而且確實）有絕佳的隨機應變能力。首先，必須節儉。有人告訴我，維持創作生活的首要關鍵是保持低開銷。「如果你決定成為一名作家，」史貝契勒告訴我，「你就有點像是決定過一種不想買東西的生活。」藝術家也很有創造力。「成為一名藝術家最具挑戰性的事情之一就是用五百美元製作五千美元的演出，」魯克說。「我們一直都在做這種事。」最後，藝術家必須同心協力。我接觸過的許多藝術家都秉持團結、開放與互助的精神來創作。當他們沒有錢時，還有彼此能相互幫助。

無論遇到什麼困難，藝術家都會盡力解決來繼續創作。巴倫強調，她的經濟困難是一種選擇，這使她能夠投入一種實踐，她形容得宛如投身宗教。「我覺得當一切都離我而去、感到與所有朋友疏遠、感到非常孤獨時，至少我還可以做點東西，」她說，「那種創造某種東西的感覺對我來說就像是救贖。」與丈夫一起生活的視覺藝術家勒曼年收入為兩萬美元，她告訴我，她一直想像自

己會成為苦苦奮鬥的藝術家。「你會很窮，你得非常努力工作，」
她說，「但你會做你喜歡做的事，你的性靈會完好無缺。」我問，
那效果如何？「還不錯，」她回答。「我們過著極簡生活，」她笑
著說，「但我們仍然過得很好。」「曬痕」二人組的科恩這樣說：「你
必須知道自己的生命是否要為同一目標努力。如果是的話，那麼
就要一生勞碌，但這不成問題。你知道那是你的使命。那是你的
工作。」

空間與時間
Space and Time

　　藝術家承擔的成本項目包括：食物、工具與材料、健保，甚至是學貸等。其中一項費用難以妥協，大大超越於其他費用，它形塑出創作藝術的環境，甚至通常是作品是否能夠誕生的關鍵。那項費用就是居住成本，或者簡單來說：租金。

　　當與藝術家對談，我訝異於他們談論收入時，普遍都不是像受薪專業人士按年計算，也不像有穩定工作的人一樣按時計算，而是按月計算。最後，我意識到這是因為他們的開銷是以此作為考量。他們首先必須想出每月的數字。而且更重要的是，這個數字非常缺乏彈性──至少在短期內，他們無力改變。你可以靠一美元披薩片或花生醬椒鹽脆餅過活，穿上所有的運動內衣，或者不跟朋友出去，這個月吃、喝、社交、旅行少一點，下個月多一點。但租金不能討價還價。如果必須的話，可以拿洗衣用的銅板來彌補最後的十美元，下週再洗衣服。即使你違反租約（然後押金被沒收），你仍然需要找新的住處，而且還要搬家。此外，如果你能找到比較便宜的地方，你肯定早就搬去住了。

　　但你找不到比較便宜的租屋處，更不用說真正便宜的地方。正如我在第四章中提到的，自二〇〇〇年以來，美國的租金經通膨調整上漲了約百分之四十二。創意中心的租金往往特別高。截

至二○一九年五月，芝加哥一房一廳公寓的租金中位數為一千五百四十美元，西雅圖為一千八百九十美元，洛杉磯為兩千兩百八十美元，紐約為兩千八百五十美元，舊金山為三千七百美元。[1]哈西迪派猶太作家馬修・羅斯於二○○一年抵達舊金山時，他以四百美元的價格在教會區（Mission District）找到住處。他說，這筆錢現在「連前門都租不到」。作曲家兼視覺藝術家保羅・魯克於九○年代在西雅圖的房租是兩百二十五美元；最近，他告訴我，他看到房價從八百美元漲到兩千美元。

奧克蘭的居民長期以來以黑人與工人階級社群為主，而隨著資金從舊金山灣向東湧入，居住成本暴漲得尤其猛烈，光是二○一五年，租金就上漲了百分之十九，使得該市成為全美房價第四高的城市。[2]我訪問住宅社運人士強納・史特勞斯（Jonah Strauss），他回憶了當時的情況。他說，當有房間要招租時，你甚至都懶得發在臉書上，因為你已經知道有五個人需要。我們對談時，市場已經有點降溫，情況稍有改善，但幅度不大。在克雷格分類廣告網站（Craigslist）上，房間的價格約為一千一百美元，一房一廳公寓的價格約為兩千三百美元，還有人出價高達四百美元，只為了獲准在別人的後院搭帳篷。「人們願意住在任何地方，」他告訴我。「我見過一百二十公分高的閣樓房間。我見過搭建在房間裡的房間。我見過有人住在車庫裡，沒有隔熱也沒有暖氣。我見過人們住在房外的拖車裡。我見過人們住在垃圾車裡。我見過人們住在後院的小屋裡，沒有暖氣、隔熱材料很少、沒有電也沒有自來水。我見過人們住在帳篷裡。我見過人們住在花園儲藏小屋裡。老兄，什麼地方都有人住。」

　　這就是住宅危機的樣貌。我沒看過有誰能靠著藝術家的收入在大城市的市價公寓裡過得體面——這種情況現在聽來或許不可避免，但同樣令人震驚。藝術家無法負擔住在藝術家居住的地方。跟我對談的藝術家要嘛過得很差，要嘛運氣好、住在較小的地方，要嘛得到父母或伴侶的資助。大多數情況下，他們都很幸運：有人脈找到便宜的房間、租金穩定的物件、藝術家專用住宅、祖母的房子、大學朋友父母的房子，或是二十年前或在二〇〇九年市場低迷時購買的公寓。但在這種情況下，運氣往往偏愛那些已經很幸運的人——以某種形式與金錢產生連結的人。人們「幸運地」進入有利的生活環境，就像他們幸運地嫁給有錢人或上一所好大學。

　　許多藝術家還支付兩倍租金：一筆是公寓，另一筆是工作室。毋庸置疑，後者的價格上漲速度與前者一樣快，而且通常更快，因為法規限制通常較少。紐約的私人工作室大約要價兩千美元；與其他五個人共享工作室的某個角落，大約六百美元。我與畫家兼社運人士索斯孔恩對談時，她即將失去在布魯克林綠點（Greenpoint）社區的長期駐點空間，不過她並未打算花力氣尋找另一個地方。她告訴我，機構駐村計畫越來越多，藝術家會獲得在藝術中心、大學或國內其他地方停留一個月或幾個月的機會（通常需要付費），她將以此作為權宜之計。現在，藝術家不再是待在負擔得起的穩定工作環境，而是爭取必須移動前往的臨時工作環境。「正式工作室與藝術家生活、睡覺的地方分開，」約翰‧基亞維里納（John Chiaverina）二〇一八年在《紐約時報》上寫道，「這曾是嚴肅藝術家的必要條件，現在已成為奢侈享受。」[3]

• • •

　　這種經濟困境會大大改變藝術生產的過程。我與幾位沒有工作室的視覺藝術家對談，他們在餐桌與一般居家環境裡工作。你能做的事並不多。溶劑及其他材料需要適當的環境通風與保存方式。窯爐、車床與其他設備需要安全的環境和充足的電力。工作室有挑高的天花板和高大的窗戶或天窗，照明比居家房間更好，有更大的空間就更不用說。「我完全依賴，」畫家大衛・韓弗瑞（David Humphrey）寫道，「擁有一個物理空間，既可以作為我身體的延伸，也可以作為世界的替代品，像是一座俱樂部、遊戲圍欄或夢工廠。」[4]對藝術家來說，空蕩蕩的工作室就像空白的畫布：一個充滿可能性的空間。

　　透過工具和媒材所帶來的直接觸碰與感官互動，藝術家以雙手和雙眼來思考。沒有工作室、沒有屬於自己的寬大房間，代表能夠伸展開來運用觸覺與視覺的空間要小得多。想像力受到限縮。作品規模變小，或媒材完全改變。在繞著雕塑走來走去、對著畫作來回踱步、實際面對正在誕生的物體之際，藝術家用身體思考。「我們不再做大型作品了，」奧克蘭市文化事務主任羅伯托・貝多亞（Roberto Bedoya）告訴我。「我們現在做的是小作品，或關係藝術。我們現在做的是社會參與藝術。現在不會因為我接管了一家老工廠、可以用鋼鐵嘗試前所未見的手法就創作巨型雕塑。那樣的美好年代已是過去式。」

　　空間也不僅僅是視覺藝術家面臨的問題。華盛頓龐克音樂家斯維諾尼斯認為社區的仕紳化（gentrification）正在扼殺搖滾樂，因

為現在大家沒有空間放鼓組了。他們改用筆記型電腦創作電子舞曲。(自二〇〇八至二〇一七年，北美電吉他銷量下降百分之二十三。[5]) 現在的舞團與劇團很少再擁有自己的空間。貝多亞說，舞者正在轉向特定場域的工作。他補充，現在劇團是「做完自己的計畫就回家」，而不是在自己獨享的空間裡，有充裕的時間來即興與探索。「你跟伍斯特劇團 (Wooster Group) 不一樣，」他說，這個出色的實驗劇團自一九六八年起在紐約蘇活區中心就擁有自己的大樓。

　　空間也不僅僅是創作者面臨的問題。住宅社運人士史特勞斯也是一名錄音工程師。二〇一五年，一場火災奪去他一直以來生活與工作的倉庫，那是個將近三十四坪的寬敞空間，每月租金八百七十五美元。他在兩年內換了五個地方，而我們對談時，他以將近兩倍的金額租了一間工作室與伴侶住在一起，空間幾乎沒有他以前的一半大。藝術的基礎都依賴廉價的空間：音樂及錄音工作室、電影及攝影工作室、舞蹈工作室、黑盒子劇場 (black box theatre)、俱樂部、畫廊、書店，以及用於練習、表演與展示、交流、合作、策劃的空間。

　　這些場所的租金也同樣難以負擔，因而轉移到其他地方或完全消失。在紐約，實驗劇院曾集中於東村 (East Village)，目前已分散在各區。「紐約工作室駐村計畫」(New York Studio Residency Program) 提供機會讓美國各地的藝術學生到紐約學習一個學期，於二十五年後的二〇一七年關閉。二〇一四年，經過十九年近七千五百場的節目與超過一百萬入場人次之後，布魯克林藝術復興先驅孵化器「加拉巴哥藝術空間」(Galapagos Art Space) 撤離紐約並搬到底特

律。[6]紐約市現在任命了一名「夜生活市長」作為深夜娛樂產業的聯絡人,部分原因是為了阻止音樂場所的流失——過去十五年來消失了百分之二十,包括CBGB*等指標性酒吧。「這座城市需要為它的文化中心止血。」提出此一措施的市議員表示。[7]

我認識的一位音樂愛好者在租金上漲最嚴重時住在舊金山。他說,身為樂迷,在此地的典型經歷是邂逅了美好的老俱樂部、欣賞到美妙的音樂,然後被店家告知:很抱歉,今晚是我們營業的最後一夜。在奧勒岡州波特蘭市,主要的爵士樂俱樂部都已歇業,老少皆宜的音樂場所也大量裁員,因為無法提供酒類,利潤較低。在奧斯汀,音樂家因為短租住宿興起而無法負擔租金,市長已對創意中產階級被迫遷移的問題提出警報。[8]他說:「如果失去了現場表演音樂家與現場演出場所,就不可能成為現場音樂的世界之都。」[9]

在研究過程中,我四處都聽到藝術家流離失所的故事:人們逃離舊金山前往奧克蘭與波特蘭;從奧克蘭前往底特律與匹茲堡;從西雅圖前往巴爾的摩、安克拉治(Anchorage)與錫達拉皮茲(Cedar Rapids);從曼哈頓到布魯克林,布魯克林到皇后區,從紐約到費城、匹茲堡、丹佛、奧斯汀、奧克蘭、洛杉磯與新罕布夏州的柏林。二〇一五年的一項調查發現,在舊金山市有百分之七十的藝術家曾經或正從他們的家或工作室被驅逐,或兩者兼而有之。[10]二〇一六年,紐約網路媒體《觀察家報》(*The Observer*)刊

* 美國紐約知名酒吧,一九七三年開業,二〇〇六年因租金問題關閉。它被公認為是龐克音樂誕生地,最後一場演出者是佩蒂・史密斯。「CBGB」是鄉村(Country)、草根藍調(Blue Grass)、藍調(Blues)的縮寫。

出〈我如何撐下去〉（How I Get By）一文，介紹五位年齡介於二十七歲至四十九歲的藝術家。他們都在這座城市展開職涯，其中四人已經離開：一位到羅德島州的紐波特（Newport）；一位到位於底特律旁的漢特蘭克（Hamtramck）；一位到柏林；一位到洛杉磯。第五位仍然在威廉斯堡（Williamsburg）苦撐，因為他附近的高級公寓越來越多。「紐約似乎不想讓藝術家住在這裡。」他說。[11]

• • •

但是，如果產業核心的房價變得如此高昂，藝術家真的需要住在那裡嗎？既然有網路，你不是哪裡都能住嗎？我向很多人提出這些問題。整體而言，答案毫不含糊。第一個問題的回答是：沒錯，真的需要。第二個是：不，不能。藝術家不會在離群索居的情況下創作，線上互動相對於現實生活互動而言極其貧乏。藝術家搬到產業核心是為了深深融入其中：為了教育、創作動力、靈感，為了找到有志一同的藝術家、加入討論，並在作品出色的環境中闖出自己的路。藝術必須面對面，是一種合作密切和相互交流的行為：音樂家在俱樂部下班後即興演奏；畫家拜訪彼此的工作室，看看作品、交換意見；作家在咖啡館交換故事與想法；劇場人透過一起排演一起睡來創作戲劇。這些事都無法在光纖電纜上發生。

即使是較小的城市，也缺乏必要的人才、資源與野心，非城市地區就更別提了。藝術家、藝術教育家及藝術製作人凱西・卓格（Casey Droege）一直致力於建立匹茲堡的藝術社群，但即使是她也承認，獨立藝術家在那裡「沒有太多成長空間」。「你可以繼續

創作，但就只會讓你走到這一步，」她告訴我。想要享譽全國或在當地市場以外出售作品的人「很快就會離開，因為在這裡無法達成」。潔絲敏・里德（Jasmine Reid）是一位口語詩人，二〇一五年大學畢業後搬到巴爾的摩，但很快又搬到紐約。「每次我去紐約，」她說，「我都會被這裡的能量與節奏吸引，我會從這種能量中汲取養分。」在巴爾的摩，「社群更小，資源更不足，機會也更少」，而她知道紐約的詩歌界充滿活力。「自從我來到紐約，」她說，「無論我走到哪，身邊都有好多令人驚嘆、鼓舞人心的藝術家，我在其他任何地方從未遇過。」她現在的室友都是有抱負的創作者：電影導演、時尚記者、音樂家。這位電影導演一直找朋友過來一起創作。「剛好與我處於同一空間的人的創造力常常讓我感到震懾。」里德表示。

　　「每個人都在布魯克林，」一位參加過愛荷華作家寫作坊的小說家告訴我。在他還沒找到住處之前（其實正好是開始找的那一天），他遇到了兩個同樣參加過寫作坊的人。「我昨天才開玩笑說我們搬到了小愛荷華市，」他這樣說。但他補充，革命情感並非最重要的。「我喜歡在布魯克林，因為這會讓我加倍努力。我會覺得我必須變得更聰明、更好、更成功，才能在這裡贏得一席之地。」吉他手兼詞曲作者潔西卡・布德羅從巴頓魯治（Baton Rouge）搬到奧勒岡州波特蘭讀大學。她告訴我，她在那裡才剛開始演出，就找到同好。「我去了自己該去的地方，」她說。她也變得更好，因為她周圍的人更好了，但最終她開始覺得當地的音樂界是美好的假象。「我那時有種『大材小用』的心態，」布德羅說。「那邊很多人都只是拍拍彼此的背、告訴對方幹得好。我喜

歡健康的競爭感。」[12] 她曾表示，如果想讓自己回到會被迫進步的環境，她需要搬到像洛杉磯這樣的地方。

或者，布德羅說，如果想要以詞曲作者為業，她就必須搬家。藝術家搬到產業核心的原因跟程式設計師搬到矽谷的原因一樣：因為那是他們的產業所在。那麼產業核心在哪裡呢？在影視方面，顯然是洛杉磯，另一個則是在紐約。在音樂方面，是紐約、洛杉磯與納什維爾，而奧斯汀和亞特蘭大（暱稱「黑納什維爾」）是次要地點。在視覺藝術方面，是紐約、洛杉磯與芝加哥。在劇場方面，包括現場喜劇，也是紐約、洛杉磯與芝加哥。在文學方面只有紐約。在舞蹈方面也是只有紐約。

這並非表示偉大的藝術不會在其他地方創作。尤其是在音樂方面，由於現場表演是重要的創意與經濟引擎，再加上歷史悠久的非裔美國人與拉丁裔社群也扮演重要角色，音樂產業有大量精采的地方文化，包括芝加哥、底特律、孟菲斯、邁阿密、西雅圖，當然還有紐奧良。不過，最重要的問題是：文化產業的總部在哪裡？年輕人想要做大事，或者說，他們想要投身產業去闖蕩並建立事業時，他們會去哪裡？其他地方的藝術家可能會討厭聽到這個說法，而文化官員也肯定不喜歡，但壓倒性的答案是紐約或洛杉磯，代表這兩座中心之一是普遍的選擇。

產業核心是你建立人脈的地方。里德正在考慮申請一項為新興詩人設立的知名獎學金時，一位獲獎的同儕走進她的公寓——是電影導演室友的朋友。里德可以向她徵求意見，通常也可以開始讓自己熟悉需要認識的人。一位住在奧克蘭的紀錄片導演向我解釋，如果他住在紐約或洛杉磯，就更容易接觸到贊助者，並且

有更多的社交機會，職涯就會有更好的發展。「在洛杉磯，如果你有一個想法，你可以走出家門、找人開會，整個星期都能推銷它，」他說。「而我卻需要搭飛機、安排見面……等等。而且我沒有那麼容易建立關係，因為我不是在派對場合遇到那些人。」散文家兼評論家斯默伍德如此評論：「雜誌寫作似乎都與人際關係有關，正如同紐約以外的人所擔心的一樣。每個人都說，『哦，他們都互相認識，參加同樣的派對。』而且這是真的。」

　　產業核心是你能找到合作者的地方。尚恩・奧森（Sean Olson）曾在洛杉磯擔任影視剪輯師與導演超過十五年，受邀執導科幻電影《F.R.E.D.I.》時獲得重要突破，該片故事講述一名少年在他家後方的森林裡發現了一個友善的機器人。製片人告訴他，如果他能在適度製作預算內想出如何製造機器人，他就可以拍這部電影。奧森求助於他從事特效工作的鄰居。他們打造了機器人，一起拍出電影。「要拍電影不能沒有優秀的演員。」另一位導演告訴我。「優秀的演員湧入城市。優秀的演員湧入劇院。選角指導會知道他們是誰。」幾年前，他要在俄亥俄州拍攝一部電影，認為讓當地演員擔任配角既慷慨又划算。但「那裡人才匱乏的程度令人吃驚，」他表示。他確實找到了幾個適合的人，但他被迫在其餘時刻也要飛過來，即使演出很小的部分，「只是為了確保他們能把台詞演好。」

　　你可以在產業核心找到讓你邁出成功第一步的工作。這當然就是為何奧森從鳳凰城搬到丹佛，而現在則身在洛杉磯的原因。在此，他以擔任《時尚追緝令》（Fashion Police）的剪輯起步。與我對談的人開始事業的地點範圍，比他們最後落腳的地點範圍要廣大

得多。我們或許願意相信到處都有人才，但真正想做事的人沒有本錢這麼感性。人才只聚集在幾個限定地方，為的就是與其他人才齊聚一堂。

• • •

有些人反對上述的想法。視覺及公共藝術家南希・布魯姆認為，紐約對於她所在領域的年輕人來說不再值得，指名費城、達拉斯與芝加哥是不錯的選擇。與我對談的某些人討厭這些產業核心，而且認為最好盡可能遠離。來自奧亥的獨立導演凡・霍夫討厭洛杉磯，一直無法說服自己再住在那裡。他說，在洛杉磯，其他電影導演「都在談論如何讓自己的電視節目成真」。他繼續說，那是一種圍繞著金錢的文化。如果他要發動攻擊，他想從這種文化之外來行動。「這世界上有政客，也有恐怖分子，而我更像是一名恐怖分子。」

反主流作家、評論家傑莎・克里斯賓（Jessa Crispin）是最早的文學部落格網站之一「閱讀蕩婦」（Bookslut）的創始人，她也是一名恐怖分子。她嘲笑所有住在紐約的作家，「因為這就是你認為作家所做的事。」她相信這種行為會導致無聊、可預測的作品。《n+1》文學雜誌的創始人之一、編輯兼散文家馬克・格瑞夫（Mark Greif）告訴我，對很多人而言，寫出好作品的途徑是「每年來紐約市一次，參加一個派對，討厭每個人，回家、把自己鎖在房間裡，花一年的時間仔細忖度有多厭惡那個派對上的每個人，然後繼續寫作」。

不過，避開產業核心最令人信服的理由是，你渴望獲得不同

的回報。你不想「成功」；你只想完成自己的目標。布魯姆承認，「如果你的志向是擁有一份大事業，」那麼你需要在紐約。但這並不是每個人的野心。獨立創作歌手兼作曲家卡爾有古典音樂背景，曾在史丹佛大學學習作曲與理論，在學校學到要以「意義重大的職業」為目標，她如此形容。卡爾本來想到好萊塢或納什維爾取得大學教職或工作，直到她搬到安克拉治及後來移居朱諾（Juneau），她才開始理解並重視以社區為基礎的職業的可能性。在這種職業中，你不是為評論家與引領潮流的人工作、不是為數百萬人工作，甚至不是為你的同輩中人工作，而是為了你身邊的人而工作，工作來自他們，而你也與他們一同工作。

勒曼是一位安於「性靈完好無缺」的視覺藝術家，她住在工人階級的小鎮漢特蘭克。她拒絕接受藝術界認可的那種世界，如此「概念化與菁英主義」，她說，「除非你擁有耶魯大學的碩士學位」，否則無法與之產生共鳴。勒曼更喜歡創作人們在做自己的事情時「會意外發現」的藝術，例如她與合作夥伴在街角與公共場所進行的俏皮、甚至滑稽的表演項目。「這是給任何遇上的人欣賞的，而且這會讓他們很高興，也讓我們很高興。因為他們會這樣反應：『喔，天哪，這是什麼？這一天因此而美好。』」

我確實有跟幾位渴望成名的年輕藝術家對談，但他們仍然相信自己可以避開產業中心，而他們的考慮也是出於成本理由。非洲未來主義饒舌歌手薩姆斯搬到費城，她與男朋友以一千五百美元合租一間兩房一廳公寓。小說家兼劇作家伯恩住在北卡羅來納州達蘭（Durham），她以六百七十五美元租下翻新過的維多利亞時代房屋二樓。複合媒體藝術家阿蒂亞·瓊斯（Atiya Jones）從布魯

克林搬到匹茲堡，她與一位室友以一千一百美元的租金分享一棟
三層樓住宅的大部分空間。如果你的創作是更孤獨的藝術，比如
寫作或插圖，一旦你開始確立自己的地位，當然就有可能離開產
業核心。這就是洗衣銅板與運動內衣的主角史貝契勒所做的事。
她以一千三百美元在布魯克林綠點的地下室租了小套房，當時所
有人都認為這很划算。結果，她搬到墨西哥並以三百五十美元租
到一間房子。不久之後，她約了幾個朋友一起吃飯，等他們離開
之後，她才發現自己只花六美元就餵飽十個人。「我以前從未有
過這樣的生活品質，」她告訴我，「我甚至不真正明白這件事的
意義是什麼。」

儘管如此，從我的調查來看，沒有理由相信這些產業核心的
榮景已經所剩無幾，尤其是對年輕藝術家來說。現在，藝術家甚
至比過去更需要待在產業核心，因為創意產業和其他許多產業一
樣，已經整合在幾個大城市之內。網路使少數人成功，讓他們能
夠隨心所欲選擇生活地點，但與此同時，也是網路導致的經濟限
制，迫使仍在努力做到上述這一點的人幾乎別無選擇。在〈做自
己的職涯〉文中，「完美貓咪」主唱格雷夫斯便預料到會有人指責
她說沒人強迫她住在昂貴的城市，她解釋，她搬到紐約前「根本
沒有工作」。[13] 另一位年輕音樂家札克・赫德（Zach Hurd）決定避開
紐約，甚至住到新澤西郊區去。他曾目睹人們為了租房而拚命工
作，以至於沒有時間創作音樂。但不出幾年，他意識到紐約正是
他需要去的地方。「那裡是真正的音樂誕生的地方，」他告訴我。

這表示藝術家，至少是那些有遠大抱負的藝術家，陷入了
兩難。他們必須住在紐約或洛杉磯（過去相對便宜，但已今非昔

比），或類似的地方（如果還有的話），但是他們負擔不起。他們需要搬到產業核心來創作，但產業核心的居住環境卻也妨礙他們創作。「沒有多少人能忍受這個地方，」布魯姆如此形容紐約。「大多數人只會被生吞活剝，他們從事三份遛狗服務的工作，如果幸運的話，他們可以再有兼差。而且，每一兆人大概只有一個人能真正做到這一點。」

· · ·

這一切的諷刺在於，藝術家成了導致他們自己流離失所的工具。這就是所謂的仕紳化循環，大家都知道這是怎麼發生的。藝術家在一塊便宜的地區定居，通常是空蕩蕩的工業建築，有大量空間作為儲藏閣樓與工作室。他們在倉庫開設另類藝術空間與實驗表演場地、舉辦派對，在建築物旁演出街頭藝術。這一區因此變得有點酷，吸引了假文青，這類人可以被視為眼中閃爍著企業家光芒的假波西米亞人。他們開設咖啡廳、農場直送餐廳與創客空間。這一區因而變得很潮，吸引了雅痞人士（這個過時的用詞應該會再次流行），他們現在大多從事科技業。建商降臨，拆除老舊的工業建築，建造高級公寓。發展至此，揭開序幕的藝術家早已離開，前往下一個「尚未被發現」的區域——儘管有些人可能仍然會回來為假文青工作，為雅痞人士萃取咖啡、端上晚餐。

然而，即使藝術家已經離開，但藝術仍然存在——至少會有某種藝術。另類藝術空間由雅緻的高檔畫廊取代。實驗表演場地成為獨立書店，裡頭每週舉辦兩次朗讀會，還有非小說創意寫作坊，還有販售「當地藝術家」創作的卡片。週四晚上啤酒吧有現

場音樂，每月有一次藝術漫步活動，夏季週末在新開發的小公園會放映露天電影。公寓大樓以過去曾位於此地的工廠命名，側面有一幅壁畫，描繪這裡過去的樣子。

在仕紳化社區，藝術成為一種具有生活風格的便利設施，與其他地方無縫融合：腳踏車店、農夫市集、瑜伽教室。它成為另一種中上階層的商品。沒錯，它是一種創意商品，但其他商品也是如此。雞尾酒是「創意的」，瑪奇朵咖啡是「創意的」，手錶、刮鬍刀與燈泡是「創意的」。科技雅痞人士所做的工作也是「創意的」。藝術涵納在「創意」這個更大的類別之下，被理解為一種經濟概念，並且與「創新」和「顛覆」等概念隸屬同一陣線。

如此說來，「創意」是二十一世紀城市主義的核心術語，而且自理查・佛羅里達於二〇〇二年出版《創意新貴》（*The Rise of the Creative Class*）以來一直存在，該書討論城市及其如何繁榮，還有城市應該試圖吸引什麼樣的居民。「人類的創造力，」佛羅里達寫道，「是最有力的經濟資源。」[14] 而創意階層是由「透過創意增加經濟價值」的人組成：不只是藝術家，還有科學家與工程師、技術人員與設計師、記者與學者，此外，還有醫生、律師、經理、金融專業人士等。佛羅里達說，當城市吸引這樣的居民，就會藉由提供他們想要的事物而繁榮起來：包容的環境、良好的學校，還有五花八門的生活福利。

佛羅里達的書成了美國及其他國家都市規劃師的《聖經》，在他的描述中，藝術家並不那麼屬於創意階層（雖然嚴格來說，他們確實屬於創意階層）。畢竟，歌手、演員、詩人之類的職業本身並未產生多少經濟價值（倘若有的話，他們也就不會那麼

窮）。但是技術人員、企業家、年輕的「破壞式創新者」，這些創造經濟價值的人喜歡與藝術家相處。他們提供娛樂，也提供普遍化的創意氛圍，科技人看到藝術家在社區活動時會覺得很酷。佛羅里達對各個城市吸引創意階層能力的評估，不僅包括「兒童友善分數」（衡量是否適合養育孩子）和「同志指數」（以同志的百分比來衡量多元與包容的程度），也包含了「波西米亞指數」：以「作家、設計師、音樂家、演員和導演、畫家與雕塑家、攝影師與舞蹈家的人數」作為「區域文化舒適度」的衡量標準。[15] 在佛羅里達的概念中，藝術家相當於漂亮的公園或自行車道系統。

在過去的幾十年裡，就是這樣的想法導致如此多的城市在都市更新計畫中加入藝術元素：藝術區、藝術漫步、多功能表演場地、藝術博覽會與雙年展、音樂與電影節、設計複雜的結構與空間（河濱步道、圓形露天劇場、天橋與商場、舊鐵道活化）。城市開始以更大的規模與刻意（有些人會說「人工」）的方式做出藝術家長期以來無意間達成的效果：引入藝術氣息來啟動仕紳化週期。掌管十九世紀末與二十世紀中葉工業城市的公民之父，亦即建造博物館、圖書館與音樂廳的洛克菲勒家族（the Rockefellers）與卡內基家族（the Carnegies），支持文化事業本身就是目的：作為一種公共財、一種社會價值，以及一個讓當地居民與全國人民感到驕傲的地點。現在的都市規劃者與富豪之所以支持文化，為的是它刺激經濟的能力。

這表示如果他們找得到更好的選擇，就無須利用這種管道。佛羅里達暗示，應用程式設計師與藥物研究員與這些藝術家交際應酬，能夠以某種方式使他們自身更有創意，但他從未公開明確

地講，因為這個想法並不真正可信。藝術與市場導向之「創意」，兩者的目的與過程都大相逕庭，最終還是無法達到加乘作用。事實上，就這一點來說，城市居民開始發現，沒有藝術自己也能過得很好。在關於音樂製作人馬克・霍爾曼（Mark Hallman）的紀錄片《店主》（*The Shopkeeper*）中有個發人深省的片刻，他的錄音室是奧斯汀歷史最悠久的錄音室，已經面臨關閉的威脅許久。「如果馬克賣掉『聚會之屋』（Congress House）錄音室，」有人如此評論，「對這座城市來說改變不大。」[16]地方需要「創意產業」，想成為「創意經濟」的一分子，可是這些產業與藝術有很大的不同：軟體、產品設計、媒體、廣告、時尚，也許還有建築、製片等資本密集型藝術，但這些都不是藝術本身。

據《藝術新聞》（*ARTnews*）雜誌報導，在長期以來都是紐約藝術中心的雀兒喜（Chelsea）社區，目前，「首選租客」幾乎將所有大型畫廊排擠出去，「它們都是擁有創投資金的科技新創公司。」[17]而雀兒喜不過是開始。「一路到紐約市邊緣，」諾亞・費雪以及整個灣區的人都告訴我，「有新的一群人跟我們爭奪同一種工業空間」：不只是新創科技公司，還有實踐「創客」（Maker）文化的自造者、以嗜好作為第二職涯的科技百萬富翁、火人祭工作人員——「那些透過矽谷資助進入資本主義網絡的人。」我們還可以在這串名單裡加上西岸及其他地區四處可見的新興娛樂用大麻產業，它們在靠近都市市場之處尋找上千坪的室內空間。

現在，即使在社區層面，人們也不再時常認為藝術家是仕紳化週期的關鍵。「現在的關鍵其實是食物，是飲食習慣，」索斯孔恩告訴我。「這就是現在要讓社區仕紳化的方式。這條途徑如

此清晰，感覺如此無法避免，任何擁有不錯的建築或地鐵的社區都會因此翻轉。因此，你不需要藝術家打頭陣，好向建商展示酷炫、時尚的社區在哪裡，它們無處不在。」

· · ·

然而，藝術家通常絕非仕紳化的首要或唯一受害者。在成為受害者之前，他們往往是加害者。他們時常不只是去尋找與殖民（這個詞太貼切了）空蕩無人的倉庫區，還包括現存的社區，尤其是在紐約這般擁擠的城市。這些當然幾乎都是有色人種的社區。此處的居民貧窮，因此住宅便宜，而居民貧窮是因為幾十年來的投資不足與歧視，而早先的情況則更糟。即使是真正空無一人的地方，比如底特律，那個傳說中房屋租金五百美元的邊界，也因為相同的原因而空無一人，空地與房屋充滿經濟與身體暴力留下的傷痕。這裡的藝術家可能也很窮，但他們是貧窮的白人、受過教育的白人，擁有身分與教育所帶來的社會資本。他們的貧窮乃出於個人選擇，並且與富裕人士保有連結，具有獲得經濟資本的機會。理論上來看，白人藝術家與有色人種的窮人有可能並肩生活，但在現實中，這種情況無法長期保持平衡。美國為藝術家提供的大型住宅計畫導致黑人流離失所。

仕紳化過程所使用的語言本身即以種族作為編碼。首先，社區是「堅韌不拔的」（gritty），代表居民是黑人或拉丁裔。然後是「前衛的」（edgy），代表波西米亞主義白人。然後，幸運的話，可一路變得「活力充沛」（vibrant），代表假文青與雅痞人士。這些人移入、金流也進來了，不只是因為這裡住進波西米亞主義白人，

而是因為有色人種搬走了。但這無所謂，因為他們覺得「反正沒人想住在那裡」，換句話說，沒人被當一回事。居民當然想住在那裡──那是他們的家、他們的歷史、他們自身藝術與文化的所在地。但沒關係，他們可以去「其他地方」。（哪裡？某個地方。）社區現在變得「更好」，代表這裡的居民「更好」了。

　　一方面，藝術家確實需要有個地方定居。他們並非刻意驅逐有色人種，就像他們並未故意播下最終讓自己被迫遷移的惡因。相對於其他群體，他們可能過得不錯，但這並不代表他們真的有錢。「我們是窮人，」白人藝術家凱蒂・貝爾（Katie Bell）告訴我，她在舊金山生活多年後，搬到了歷史悠久的黑人社區西奧克蘭（West Oakland）。「我的錢包裡大概只有五美元。」住宅社運人士史特勞斯甚至同情那些讓自己流離失所的人。「我所遇到的中上收入的人不過是努力求生存，試圖養家糊口，」他說。「很多人負擔不起好社區，所以他們被迫去尋找居民收入較低的社區。」他說，他們是「問題衍生的副產品」，而非問題本身。真正的問題是正在席捲灣區等地的資金浪潮。「仕紳化這個詞規模太小了，」他說。「我們面對的是全面的階級鬥爭。」

　　另一方面，白人藝術家進駐時，會與有色人種藝術家爭奪資源，或者獲得有色人種藝術家根本就沒有機會取得的資源。基金會開始提供資金給白人藝術家、文化機構開始注意，接著《紐約時報》撰文報導宣稱迎來一場藝術復興──彷彿有色人種社區沒有自己的藝術家。就白人掌握的機構而言，確實沒有，因為他們視而不見，無法承認有色人種藝術家的作品是藝術。黑人或拉丁裔文化的歷史中心遭到仕紳化、白人化時，特別容易引發怒火，

像是哈林區（Harlem）或奧克蘭。「反抗的基調正在變化，」視覺藝術家、藝術界知名的尖銳批評家威廉‧波希達（William Powhida）告訴我。「藝術家不再像過去那麼容易獲得接納了。人們不再只因為我們一般而言也很窮，就把我們視為盟友。」洛杉磯市中心以東的拉丁裔社區「正在研究如何讓五名年輕藝術學生在博伊爾高地（Boyle Heights）這樣的地區租得起廉價的商業空間」，當地社運人士同心協力發起運動，抵抗白人畫廊的入侵，至少取得了部分勝利。[18]他們不再「只是把矛頭指向大型畫廊或建商」。

　　這個問題沒有好的答案，但比較正面的答案至少可能是努力成為「一位良善的新來者」，最近搬到匹茲堡的複合媒材藝術家阿蒂亞‧瓊斯如此表示。根據我從奧克蘭與底特律的社運人士那裡聽到的說法，這代表，最起碼你要學習你所到之處的歷史，比如奧克蘭的黑豹黨或者底特律的騷亂＊，你要意識到自己搬進由歷史累積而成的社區，而不僅僅是一塊土地。更好的作法是創作認同社區的作品。「我能做些什麼來幫助一生都在此地度過的居民發聲？」瓊斯說。「身為創作者，我可以做什麼好讓居民被看見？」更進一步，則是與社區團結齊力，抵制仕紳化的慣性。波希達提到了「藝術家工作室負擔計畫」（Artist Studio Affordability Project），該組織於二〇一三年在紐約成立，持續與社區及租客團體合作、促進《小型企業就業生存法》（Small Business Jobs Survival Act）通過，該法案將保護紐約小型商業租賃持有人——幫助藝術家保住工作

＊ 黑豹黨於一九六六年在加州奧克蘭創立，最初是為了保護黑人抵抗警察暴力的組織。底特律騷亂則是於一九六七年爆發，導火線是白人警察在無照酒吧逮捕大批黑人，而後演變成持續五天的激烈衝突，黑人社群傷亡慘重。

室，也幫助貧窮社區保住命脈，亦即地方的工坊與店面。仕紳化抹去了歷史，替換了居民；成為良善的新來者就是尊重前者，支持後者。

• • •

現實並非總是如此。從二十世紀初到一九七〇年代，紐約、舊金山與其他城市的波西米亞街區基本上是穩定的。一九六〇年代的巴布・狄倫（Bob Dylan）與一九一〇年代的尤金・歐尼爾（Eugene O'Neill）都在格林威治村的同幾條街道出沒。大約在一九五〇年之前，工業城市仍在擴張，因此每個人都有空間；後來中產階級逃離城市，所以留下來的人也擁有相當足夠的空間。直到一九八〇年代，雷根時代的社會不平等為新世代搾取出財富，隨著他們避開郊區，來到有著《浮華世界》（Vanity Fair）和「54俱樂部」（Studio 54）耀眼熠熠的新都市——紐約的仕紳化才開始啟動。起初，仕紳化的趨勢停滯不前，因為犯罪率隨著八〇年代後期古柯鹼氾濫而飆升。但到了九〇年代，謀殺案下降了約百分之七十，[19] 人口增長了百分之九以上（是一九二〇年代以來的最大幅度），[20] 而《六人行》（Friends）、《慾望城市》（Sex and the City）等影集將紐約的形象轉變成屬於年輕白人專業人士、有趣而光鮮亮麗的遊樂場。同時，也是在這十年內，藝術家開始遷移到布魯克林開設店鋪。他們選擇的是當時以極端正統猶太教社區而聞名的街區：威廉斯堡。

到了二十一世紀，城市變化的腳步加速了，且不僅限於紐約。不平等不斷加劇；科技與金融業生產出巨額利潤；中國、俄羅斯與其他地區的富豪崛起，打造出一個全球超級富豪階層，而

他們需要地方來存放金錢（有時是洗錢），對這些人而言，大都
會的房地產是理想的選擇。理查·佛羅里達向渴望重生的後工業
城市宣揚創意階層的福音。「城市—手工—真實」這種時髦的新
生活模範從布魯克林散播到整個美國與全世界，也包括帽子和鬍
鬚的時尚趨勢。資金擴散到皇后區、澤西市和下東城，向西席捲
洛杉磯，並從矽谷往上進入舊金山，再穿過灣區。資金從加州和
西雅圖爆發出來，散落在波特蘭、奧斯汀、丹佛、鹽湖城、波夕
（Boise）。匹茲堡和底特律市中心則建立起自己的資金庫。城市甦
醒，藝術家則被掃地出門。

　　對藝術家不利的事物，對藝術也不利。索斯孔恩寫道，紐約
舊時的波西米亞社群在六〇、七〇年代成形，如人行道裂縫中的
野草般萌發，如今已完全被整個城市所取代，重新定義成專屬於
「充滿願景的創意人士」的「文化區」[21]——不屬於藝術家，而是
在創意產業工作的專業人士。高得嚇人的租金將人口結構轉向信
託基金階級。電影導演強斯頓告訴我，他在威廉斯堡待了十五
年後，於二〇一六年離開紐約，因為他對布魯克林西北部「無止
盡的遊樂設施」反感透頂，那些給半吊子假文青的「他媽的《神
鬼奇航》」。內容描述九一一事件後十年的紐約獨立搖滾樂口述
史《來浴室見我》（Meet Me in the Bathroom）的作者麗茲·古德曼（Lizzy
Goodman）表示，紐約不再具有文化認同。「現在大家認同的是金
錢，」她說，而且「金錢最終會消除文化。我覺得紐約已經消耗
殆盡，一片蒼白」。[22]

<p style="text-align:center">• • •</p>

　　偉大的藝術會出現、甚至是老調但有趣的藝術也會出現，但不會出現在時髦的城市、「活力充沛」的理查・佛羅里達式城市、金錢漫天飛舞的城市，而是出現在生活低廉的城市。藝術家需要空間，但最重要的是需要時間。這些時間不是為了有生產力，而是為了沒有生產力：沒有組織的、開放式的時間，拿來玩的時間，用來「慢慢來」的時間。米哈里・契克森米哈伊（Mihaly Csikszentmihalyi）的著作《創造力》（Creativity）是探討創意最知名的書籍，他在其中引用物理學家弗里曼・戴森（Freeman Dyson）的話語：「一直讓自己忙碌的人通常沒有創造力。」[23] 畫家兼評論家羅傑・懷特在《當代藝術》中請讀者想像藝術學校是「實驗性胡搞瞎搞的烏托邦」──或者不要稱之為烏托邦，他糾正自己（還提醒我們，這個詞的詞源指的是「沒有這個地方」），而是「烏有史」（uchronia）＊，「一種脫離現代生活嚴格控管節奏的無時間存在。」[24]

　　如果說當代生活的節奏是如此嚴密管控（懷特發現甚至在藝術學校也是如此），或者，如果說我們沒有時間來擁有時間，那是因為當代生活成本太高，主因是房租真該死的太高。另一位奧克蘭住宅社運人士馬特・胡梅爾（Matt Hummel）描述了資金流入這座城市前後的差異。他說，過去「你不一定要有穩定工作。你和朋友可以賺到足夠的錢來支付房租」，而這創造了「讓大家真的能夠過著憑藉靈感創作的活躍人生」。後來，科技資金進來了。「我的二十美元與他們的二十美元不同，」他解釋。「我的二十美

＊ 這個字由希臘文的烏托邦（utopia）和時間（chronos）二字所組成，指的是我們所屬世界之外的虛構時間，可以是一段平行時空，亦可是改變歷史的某一時間點，藉此發展出的架空歷史。

元需要一個小時才能賺到。他們的二十美元只需要幾分鐘、幾秒鐘就可以賺到。他們帶著那幾秒鐘賺到的錢出現，壓倒了原本的運作模式。你再也無法作為完整的人去追隨夢想並勉強度日。」他談到這座城市的後工業空間，藝術家會在那裡工作生活，但現在大部分都變成住宅公寓，「要能夠住在那裡，你就不能在那裡工作。你在那個空間裡做的任何事情都無法讓你負擔那筆租金。」這表示著你需要去做別的事，或者搬到別的地方。

　　每個藝術家都必須找一份正職時，不僅藝術的數量減少了，其本質也產生變化。一群藝術家與社運人士接管了一座舊時的餅乾工廠（後來變成公寓大樓），組成意向型社區（intentional community），胡梅爾在那裡住了六年。他說，他們過去在那裡舉辦的活動不是音樂表演、舞會或藝術展覽，而是一種「格式塔」（gestalt），一種有機、匯集上述三者甚至更多類型的綜合體——流動、隨意、自然而然、沒有制度結構或限制。住宅社運人士史特勞斯告訴我，奧克蘭的藝術不在市中心那些擁有富裕資助者、商業許可店面的畫廊，而是「在居民地下室演奏的龐克樂團」、「工業空間的舞蹈表演」，以及「在建築物側面創作巨幅壁畫」的人，他們的朋友還會坐在一旁觀賞。他補充，至少他們曾經是如此。

　　「藝術總是會自我反饋，」史特勞斯這樣說明。你舉辦一項活動，藝術家朋友會來參加，這就是你獲得租金的方式。就在不同創作形式間的界限變得模糊之際，創作者與觀眾、藝術與日常生活之間的界限也變得曖昧不清。藝術與社會運動之間的界限，正如胡梅爾所說，同樣變得模糊。「會有來自世界各地的人出現，然後留在那裡。」他談起舊餅乾工廠。他們會創作、進行政治活

動，並且創作參與政治活動的作品，例如為一九九九年反全球化運動的起點西雅圖世貿抗議活動繪製標語。

用來描述那種在社會和經濟邊緣過著創意、非傳統生活的詞彙是「波西米亞」（bohemia）。這個詞本身因為過多的懷舊之情以及從他人身上所間接感受的愉悅而變得既神聖又空洞。但我們在此可以理解其真正的含意。波西米亞與其說是一種地方，不如說是一種時間。或者更確切地說，是一種透過特定的地方與空間、以促使其成為可能的時間。波西米亞是烏有史，一種時間之外的時間，確實存在於烏托邦之中，一個空間之外的空間——一個並未出現在經濟、建商、都市計畫技師、官員、掮客的地圖上，一個尚未被商品化與定價的空間。

波西米亞是一套由金錢秩序（以小時為單位，而非以秒為單位的金錢）所促成的時間秩序，接著，再反過來建立起一套價值秩序。波希米亞是新的社會組織與政治想像的溫床，也是新的藝術形式的溫床，如同胡梅爾提到的舊餅乾工廠。也正如住宅社運人士史特勞斯所說，在波西米亞式的環境中，藝術會自我反饋，組成自己的受眾。藝術家為彼此創作時，他們自由與大膽的程度永遠沒有上限。這就是為何格林威治村如此豐饒，成為新實驗創作的育成中心。我一直很驚訝，七〇年代從CBGB酒吧發跡的三大樂團是「雷蒙斯」（Ramones）、「臉部特寫」（Talking Heads）與「金髮美女」（Blondie），它們分別是三和弦龐克四重唱的原型、具有藝術學校姿態的智性樂團，以及由嗓音甜美的主唱所領銜的迪斯可風舞蹈樂團。它們大相逕庭，唯一的共同點是擁有得以使其盡情開拓願景的環境。波西米亞是改變世界的前衛藝術的溫床，因

為它們無需理會世界。

但是，胡梅爾告訴我，現在在奧克蘭，「你不能接下一項無法讓你賺錢的計畫了。」史特勞斯說，你無法透過邀請朋友來觀賞演出賺取租金，因為租金太高，而你的朋友太窮。那麼你打算讓誰來呢？小說家兼詩人吉娜・戈布雷創辦「閾限畫廊」（Liminal Gallery），這是她在自己的閣樓裡經營的「女性主義者與婦女主義者」文學空間，因為她覺得灣區的寫作社群裡有太多異性戀白人男性。（「我認識很多女性寫得比這些一直在這裡出風頭的蠢蛋要好得多，」她說。）現在，隨著租金上漲，她正在想辦法讓空間營運下去。「你希望來的人不一定能夠讓你在這種環境中生存，」她說。她不介意從雅痞人士身上賺錢，但她也不想端出專門吸引他們的作品——那種「假裝是藝術而容易下嚥」的作品，那種將與她合作的作家商品化、物化的作品，對富裕白人沒有威脅的作品，讓假文青說出「沒錯，我就是來看那個」的作品。換句話說，藝術被包裝成一種娛樂形式，藝術在這一端、觀眾在另一端，而非「真正傳達經驗與呈現社群」的作品。

但是，那正是能夠獲得資助與認可的藝術。這種作品能夠讓都市計畫技師感到振奮，得以進入畫廊、藝術區、重劃區，創造出那些吸引創意階層、活力充沛的社區。而創意階層刺激租金上漲，對城市有利——對城市本身有利，亦即土地、房地產，還有擁有這座城市的人；但對城市裡的居民則不利，他們可能不得不離開這裡。藝術家可以留下來，但前提是他們將作品轉化為出口商品、旅遊市場，而不給自己人消費，就像那些曾經仰賴當地農產品為生的玻里尼西亞島民，現在必須將農產品送往海外，並且

以加工食品為生。假文青與雅痞人士則是遊客，永遠在尋找真實的體驗，永遠在摧毀他們發現的地方。

波西米亞一詞能引發強烈的懷舊之情，以至於人們似乎普遍相信在此時代它已不復存在、不可能存在。但那是一種視錯覺、一種海森堡測不準原理*，在這種效應中，觀察的行為本身改變了被觀察的事物。你聽到一座波西米亞社區的消息時，它必然已經消亡。我確實見過這樣的地方，不僅完好無損，而且還在不斷成長。我願意告訴你在哪裡，但我不希望你毀了它。

* 又稱「不確定性原理」（uncertainty principle），意指我們越了解某基本粒子的一種性質，就越不了解另一相關性質，尤其是位置 VS 動量、能量 VS 時間。所有量測手法都必定會影響到被測物質的當下狀態，因此我們永遠測不出被測物的真實狀態。

藝術家的生命週期
The Life Cycle

「我不記得自己是什麼時候成為一名藝術家的，」雕塑家兼攝影師維克·穆尼茲（Vik Muniz）說，「但我記得其他人是什麼時候不再當藝術家。」[1] 在描繪藝術家的生命週期時，這句尖銳說詞的前後半段，都能用來形容藝術家從青年至中年及其後的職涯曲線。

與我對談的多數人也不記得自己何時成為藝術家。他們一直都是。小說家兼旅行作家黛安娜·史貝契勒告訴我，她知道自己「出生時」就想寫作，雖然我想這不是真的，不過，我的訪問者中，至少有三位在進入小學時就已經創作了第一本「書」。其中一位兩歲開始閱讀；另一位三歲開始寫作。複合媒材藝術家阿蒂亞·瓊斯還記得自己七歲時受居家改造節目啟發，用瓦楞紙箱製作書架，然後在國中學習縫紉，如此一來，就可以自己縫製衣服。影視製片人大衛·希諾賀薩（David Hinojosa）大約在十二歲時，設法透過創新藝人經紀公司（Creative Artists Agency）取得班·艾佛列克（Ben Affleck）的聯絡方式並寫信給他，他還以大綱形式草擬了十頁《星際大戰首部曲：威脅潛伏》（Star Wars: Episode I）的評論，寄給導演喬治·盧卡斯（George Lucas），甚至重寫了整部《歡樂單身派對》的劇本。網路連續劇《夫夫們》的共同製作人貝爾（另一

位是埃斯本森）是天生的戲劇人。他十二歲時就明白自己以後會搬到洛杉磯從事電視工作，就像明白自己是同志一樣。

有少數受訪者的父母在藝術界工作，有一位的母親是漫畫家，父親是音樂家。不過只有少數而已。有稍微多些的受訪者父母熱愛藝術，或以其他方式支持孩子的目標。然而，更普遍的是缺乏來自父母的鼓勵，甚至還有來自家庭、外在環境的積極勸阻，抑或兩者兼有。儘管人類喜歡相信自己熱愛創意，尤其是孩子的創意，但具有藝術特質的兒童往往面臨敵意，不受理解。動畫師兼實驗電影導演朱莉・葛德斯坦（Julie Goldstein）被父母帶去看精神科醫師，因為他們認為她有精神煩惱。精神科醫師告訴他們，她沒有煩惱；她很有創意。這個世界特別輕視具有藝術抱負的青少年或年輕人。

插畫家兼播客主持人安迪・J・米勒因為見證了發生在母親與同儕身上的事，致力於幫助年輕藝術家。他解釋，他的母親很有創意，但「過著悲劇藝術家的生活。她有潛力，本來可以走上該走的路」，可是成長環境從未讓她「真正清楚明白自己可以用這種天賦來做什麼事」。他也認為她未被診斷出患有注意力不足過動症（他相信很多有創意的人也是如此），總是試圖往太多方向同時前進。小時候，別人常常告訴米勒，他跟媽媽一樣，指的是很有創造力，但是「到我十幾歲時，」他說，「我看著她的生活瓦解，就像我未來人生的預言。」高中時，米勒的同儕團體都是像他與他母親這樣的人，而其中很多人「比我更有才華」，他說，「最終卻徹底崩潰，失敗。」

然而，後來米勒開始讀到史蒂夫・賈伯斯（Steve Jobs）這樣的

人物，在商業界被當成偶像崇拜的異常創意類型，據說出現機率是百萬分之一。這類人讓他想起自己的朋友。「我一直在想，這些人無處不在，只是沒有任何衡量標準可以辨識他們的價值。」他認為，問題出在教育體制鑑別與培養能力的方式。「創意智商（Creative IQ）與我們傳統認知的一般智力或智商無關，」他說。「極富創造力的人不一定會在測驗中表現突出。」米勒描述自己的經歷「就像身處鴿子之間的企鵝。我接受的所有測驗都像是在測試飛行能力」，例如：數學、體育，甚至他的第一份兼職工作也是如此。「我周圍的每個人似乎都能輕鬆翱翔，」他說，自己則「在地上蹣跚而行」。當他發現設計與插圖，「就像第一次碰到水。企鵝能夠飛翔，只是要在水裡。」他如此解釋。

有些受訪者很幸運，能夠在年輕時接受良好的藝術教育：來自當地的音樂老師、高級藝術寄宿學校，甚至只是一所剛好提供不錯課程的普通公立高中。然而，對大多數孩子來說，這種機會一直在減少，正如我在第四章中所指出的，自一九七〇年代以來，由於預算刪減，再加上以數學與閱讀為基礎的評量制度，藝術在這兩者的共謀之下從公立學校課程中被剔除了。如果沒有正確的指導，米勒告訴我，「幾乎只能靠自己來學習。」這顯然是許多受訪者都做過的事。他們堅強、任性、專心致志，或者可能只是在學校表現得太差，以至於家人都放棄了他們。當然，我的樣本有基進的選樣偏差，因為根據定義（如穆尼茲所說），所有的受訪者都沒有停止當藝術家。我們永遠不知道有多少初生的藝術家遭體制打敗。

我的許多受訪者確實擁有資源，這裡通常指的是金錢。正

如我先前說明的，藝術家往往來自相對富裕的家庭，許多受訪者都成長於上層中產階級。父母為他們支付大學、研究所或第一間公寓的費用。其中一名受訪者的父母買了一棟房子給她，不僅讓她有地方住，而且還有收入來源，因為額外的房間可以出租。有些受訪者的父母能夠提供他們兼職工作——其中一位藉由編輯父親的學術文章賺取零用錢——或者將他們介紹給能夠提供兼職工作的人。某些受訪者獲得的親屬支持來自配偶：通常是丈夫，有時是妻子。這些是大家極力隱瞞的事實，但我們不應對此感到驚訝。正如一位音樂家所言：「是有點令人尷尬，但我確實認為這可能是普遍的狀況，因為還有什麼其他辦法能夠讓人全心全力投入不賺錢的職涯呢？」這真是個好問題。

我還發現驚人的一致性，即使是那些沒有受益於家庭資金的受訪者，仍能獲得其他類型的資源。有些受訪者獲得文化資本。一位是宗教研究教授的小孩；她自幼成長環境貧窮，但能在餐桌上引用拉丁語。其他受訪者的資源則是成長於財富附近，能夠享有獨立電影導演凡‧霍夫所說的「徑流」（runoff）；凡‧霍夫在加州奧亥長大，那是個貧富差距很大的小鎮，他獲得當地一所私立高中的全額獎學金。藝術家瓊斯成長於布魯克林一個貧窮的黑人區，但她的母親設法讓她進入另一個社區更好（因為有更多白人）的國中，她可以在那所學校學習陶藝與攝影。在某些情況下，文化資本會與徑流效應交會，前者促成後者。能引用拉丁語的莫妮卡‧伯恩獲得衛斯理學院（Wellesley）*的全額獎學金。小說家、網

* 全美排名最高的文理學院之一。

路專欄作家妮可‧迪克（Nicole Dieker）的父親是音樂教授，她獲得俄亥俄州邁阿密大學的全額獎學金。

有些我採訪的藝術家大器晚成，直到過了青春期才開始創作，但即使如此，他們也不是真的很「晚」——最多是大學或二十出頭。只有一位完全成年才開始：直到三十二歲才接觸創作工具的插畫家麗莎‧康頓。像她這樣的故事雖然鼓舞人心，但非常罕見，不僅非凡，而且怪異。我們想相信創作永不嫌晚，但事實往往證明為時已晚。人生並不公平。如同任何形式的身心訓練，創作藝術最好年輕時就開始。家長透過家庭、學校為孩子和青少年投入的資源大大決定了誰最終能夠成為藝術家。這表示，與其說是人生不公平，不如說是父母不公平。

● ● ●

你認為自己想成為一名藝術家。你從大學畢業，或是不讀大學、輟學，或者拿到藝術創作碩士學位，然後你搬到某個產業核心去實踐夢想。你從英雄變成狗熊是首先會發生的事。在學校裡，你是明星；如果你不是，就不會決定嘗試當藝術家。或者起碼，你的老師與同儕都是關注你的。現在根本沒人甩你，因為你連屁都不是。現在跟你比較的不是班上其他同學，而是全世界的其他藝術家。在藝術學校裡，「你相當受人重視」，裝置藝術家喬伊‧瑟斯頓（Joe Thurston）告訴我，「結果你來到這裡變成調酒師。」作家塔納哈希‧科茨（Ta-Nehisi Coates）在喜劇演員馬隆的播客節目《什麼鬼》討論了這個階段。「我常常想寫下大家來到紐約渴望大展身手時會發生什麼事，」他說，「還有在第一年，紐約會如何

直接輾壓你，你必須看清事實，那是一段可憎的時期。」[2] 馬隆表示同意，並指出洛杉磯的情況也是如此：「你不知道自己在尋找什麼，你不知道市場如何運作。如果你真的盲目進入市場，手上只有某個人的電話號碼，你不明白這個狀況代表什麼，而你會把所有希望都寄託在那個電話號碼上。」哈西迪猶太教作家羅斯告訴我，他在洛杉磯短暫逗留期間，曾以為要是自己路過「將近兩公里長」的派拉蒙製片廠，就會有「經理開車經過說，『嘿，我們給那孩子做個電視節目吧！』」這當然不是市場運作的方式。

在那個階段，你所擁有的，就是能夠做大事的錯覺。這有助於讓你振作起來，至少一開始可以。「我搬到紐約的唯一目的是在二十五歲時贏得日舞影展獎項，」獨立電影導演提姆·薩頓（Tim Sutton）告訴我。瓦德曼在五個月內匆匆完成第一部未出版的小說，共五百五十頁。「當我快寫完時，我覺得這本書太棒了，」她說。「我想像自己在上廣播節目《新鮮空氣》，我覺得很快就會名利雙收，再也不用工作。」後來她發現，雖然這確實是一本小說，但實際上寫得一點也不好。

在這個時刻，若想前進，就要擁抱自己的缺陷，與之和平共處。「你必須接受你表現不好，」音樂家蘿倫·澤特勒（Lauren Zettler）說──在公開場合表現不好、有很長一段時間一直表現不好。電影導演強斯頓則談起他大學畢業後的第一年：「那個時期是任何投身藝術創作的人都會在二十出頭經歷的，」他說，「他們試圖認清自己，搞清楚他們的作品到底是關於什麼，以及他們想要做什麼作品。」他花了十年才在這個行業中找到了自己的位置。「二十三歲拍出好電影的年輕人並不多，」他說。「培養拍攝

電影所有的必要技能需要很長的時間，有很多要學。」事實上，他說，「年紀輕輕就中選是非常危險的。你可能只是曇花一現。」他在二十七歲時拒絕了好萊塢的三部劇本合約，這在經濟上是艱難的選擇，但他相信這是正確的選擇。他解釋，你需要時間「才能把創造力磨鍊出來，這真的很難，真的很難做到，你必須讓自己經歷很多深刻的自省、自我憎恨、自我厭惡才有辦法成長」。

現在的年輕藝術家是否仍會給自己時間，是否能夠這麼做？這有待商榷。爆紅成功的故事以及媒體急於報導新興年輕創作者的渴望，都讓耐心等待變得困難且看似多餘。一位年輕的插畫家兼設計師告訴我，社群媒體建立了有害的比較文化。大家似乎都做得比你更好，而且因為你不知道 Instagram 或推特用戶的年齡，你最後會將自己的成就與年長得多的人進行比較。每個人都想跳過腳踏實地學習創作的步驟。

同時，值此階段，拖累藝術家成長的經濟障礙也變得難以應付。正如《禮物的美學》作者海德所說，在你真正開始透過販售作品賺錢之前，你應該去波西米亞區那個租金低廉、時間無限的國度熬過十到十五年的見習期──我們都知道結果會是如何。[3] 除了租金之外，還有學貸及其帶來的壓力。發起「占領博物館」、任教於帕森設計學院的視覺藝術家費雪提到了一位之前教過的學生，他是敬業的畫家，已經開始取得成功。「但債務持續襲襲他，」費雪說，最後他的薪水都拿來還債了。這名學生仍持續創作藝術，「但他無法突破，」費雪解釋，因為他「真的沒有時間把作品做好」。

一旦現實給你臉上一拳，而你開始明白，近期自己是不可

能跟《新鮮空氣》的節目主持人泰莉・格羅斯（Terry Gross）談論
你的日舞影展獲獎電影時，無論你的財務狀況如何，問題就變
成你是否要繼續創作——是否要全心投入。這是每一位藝術家人
生中的關鍵時刻。抉擇過程的其中一個難題是，通往未來成功的
最初幾年看起來就和終生失敗的那些年一樣糟糕。兩者都包含沒
沒無聞、沮喪以及痛苦的懷疑。你要如何分辨差異？其中一個跡
象是，無論多麼緩慢細微，你至少在專業上取得少許進步。另一
個是，你以貼近現實的新方式自我評估，覺得自己正在進步。小
說家、專欄作家迪克在成為作家之前曾試圖成為音樂家。她很快
就發現，自己一開始接觸的其他年輕音樂家進步速度是呈倍數成
長。「我並不差，」她說，「但我沒有好到出色的地步。」但也許，
最重要的跡象是來自受人尊敬的前輩的讚美。即使只是一句你欣
賞的藝術家的鼓勵、一封給編輯或畫廊主人的電子郵件或推薦
信，也足以讓你堅持很長一段時間。

<div align="center">• • •</div>

　　終於，你獲得重大突破，然後你賺到夠用一輩子的錢了。開
玩笑的；事情根本不是這樣。通常，你會繼續創作。創作帶來更
多工作。製作人、代理商、潛在合作者，大家一直都在尋找人才。
你建立人脈；你變得更加有名。你仍然會被很多人拒絕，但也許
有人會給你機會。根據你從事的藝術類型，可能會定期出現里程
碑（小說、電影、個展，每一項都代表多年的工作）。雖然這些
都是創作的里程碑，但它們不一定是專業里程碑，因為市場變化
很大。大家看了看，也許他們會喜歡，你獲得一些好評、不錯的

銷售，然後他們就繼續去看別的東西了。正如電視節目《透明人聲》(*Transparent*)的製作人吉兒‧索洛威(Jill Soloway)所說，在你看來如此重大的事情畢竟只是人世間的一件小事。4

即使是「大突破」，也不一定那麼大。我與幾個電影入選過日舞影展的人聊過，每個人都認為他們的生活會有所改變。有那麼一刻，他們或多或少是對的；剩下的時候，他們在自身領域的地位可能提高了一點，但沒有勝利的號角響起。瓦德曼早期的幻想錯了兩次。她後來確實寫了一本廣受好評的暢銷書，但這並沒有讓她賺到夠用一輩子的財富，只是給了她喘息的空間（與許可），讓她可以繼續創作下去。

我們也應該注意一下「休息」(break)這個詞，常常伴隨它的修飾詞是「幸運」(lucky)。我們很少在其他領域使用這個詞。醫生與水電工不用「休息」，因為他們不需要。但在藝術圈，成功需要一定程度的緣分，正如某些受訪者所強調的那樣。他們剛好坐在班上某個人旁邊，抑或他們的姊姊在紐約的一次聚會上遇見一位經紀人。伯恩（她就是姊姊在聚會上遇見經紀人的那位）說，藝術有五個成功要素，按重要程度降序排列為「天賦、努力、特權、運氣、人脈」。不過必須強調的是，運氣也可能是厄運。你在藝術圈可能陷入絕境的隨機程度令人相當痛心。羅斯的第三本書由「軟骨頭出版社」(Soft Skull Press)出版，對他來說踏出了重要的一步。但是公司在這本書出版的當週被賣掉，軟骨頭出版社沒有任何人宣傳這本書，所以沒有任何曝光機會。

由於藝術家的生涯基本上進展緩慢、不確定且往往不公平（更別提低經濟報酬），堅持到底需要極大的毅力與自信。理想情

況下，還需要平靜的心或是能夠逆來順受。正如音樂人傑西・科恩所說，身為藝術家要一生為同一目標努力，你的直覺清楚知道這是你自己該做的事。這不僅代表要長期投入，而且要明白這將會是漫長的旅程，但這並不是說人們盲目地前進。澤特勒強調靈活與自我意識的重要性：「我當然曾經多次評估自己的職涯，然後去想，『我來看看做什麼是有效的，做什麼沒有效？我厭倦做什麼？我不再對什麼感到熱情？是什麼讓我失去快樂？我還能做些什麼？』」

　　同樣重要的，是來自朋友、同行的藝術家、伴侶的情感支持，正式程度可高可低。視覺藝術家蘭卡・克萊頓（Lenka Clayton）嫁給一位陶藝家，並育有兩子。每個週末，他們都給予對方「麥道爾日」（Macdowell Days），此名來自知名藝術村：讓彼此可以休息一天，脫離家庭責任。另一位住在奧勒岡州波特蘭市的視覺藝術家溫蒂・紅星（Wendy Red Star）屬於當地一個藝術家母親團體。網路為藝術所帶來最有價值的事之一，就是藉由留言板、社群媒體、群眾募資網站等，讓這樣的社群能夠遠距產生。貝爾伍德曾說，她的 Patreon 支持者很多是「其他破產的藝術家」，她反過來支持他們，「因為我們知道情況有多糟。」[5]

　　但堅持不懈最重要的一點是致力於作品本身的精神：為了作品而創作，不是為了任何可能的回報。「我現在認為驅使我創作的，」一位三十多歲的小說家說，「是小說的工藝，就像一位自認為熟稔技藝的木匠正在拋光和打磨材料邊緣，確保接縫完美契合。像是，哦，把這裡的逗號拿掉、加上引號，這句就變成具有弦外之音的完美對話——驅動我的，是像這樣的事。」對澤特勒

而言，「重點是不抱太高的期望。但這是另一回事。我覺得很多小伙子搬到紐約，他們很飢渴，真的很想要成功，而他們希望的是某種特定的模樣，幾乎飢渴到覺得自己本來就該成功。根據我的經驗，有時你的期望越低，你獲得的就越多。」視覺與公共藝術家布魯姆在著名的克蘭布魯克藝術學院（Cranbrook Academy）讀研究所，對於院長稱她與同學為「同輩中的菁英」感到厭惡。當她參加以訂定悲傷的五個階段聞名的精神科醫師伊麗莎白·庫伯勒—羅斯（Elisabeth Kübler-Ross）的演講，布魯姆聽到她說，「如果你為自己做該做的事情，你會獲得應得的。有時不會以你想要的方式出現，但你會得到的。」沒有自認有權，沒有傲慢，沒有對崇高使命的虔誠奉獻。「我就像被一道閃電擊中，」布魯姆說。「我豁然開朗。我只是做了個約定，要自己去相信。」

• • •

　　儘管如此，許多藝術家還是走到沒有退路的田地，覺得必須明確選擇是否繼續堅持下去。我一再聽到他們談起這個時刻，通常發生在三十多歲的某個時候。你已經結束見習期，做了正確的事，甚至可能已經取得了一些成就，但是還沒有受歡迎到讓你感覺自己真的到達某個位置。而生活還是那麼該死的艱難。你還在忙著做正職——或者更糟的是，當優步司機。你還是住在破爛的公寓裡。工作太多、錢太少，而你不再有以前的那種精力，這一切根本感覺無法持續。你也許還想建立一個家庭。也許你的大學朋友在工作、育兒、處理房貸上都比你出色。如同回憶錄作家兼散文家梅蘭·圖馬尼（Meline Toumani）所說，你二十八歲時，身

157

為苦苦搏鬥的藝術家很有魅力，而且仍然可以扮演滿腔抱負的新人，但三十八歲時就不是如此了。如果你要找一個出口、要轉向你談論已久的B計畫或者開始發展B計畫，那麼，現在就是時候。

「我曾經看著做藝術的朋友們，」強斯頓說，「尤其是在三十出頭到三十多歲的時候，就開始像蒼蠅一樣掉出藝術圈。」我問，發生什麼事了？「嗯，你懂的，」他說，「她們通常會懷孕。」強斯頓指的是她們或他們的伴侶。「他們的妻子或丈夫會說：『聽著，我們必須面對現實──你不擅長這個』、『你對此無能為力』，或者諸如此類的話語。然後他們就放棄了。」插畫家科洛德尼幾年前搬到洛杉磯時，開始「結識將近四五十歲的藝術界人士，他們正處於可怕的危機時刻，一面覺得『我不認為這真的會發生』，但失敗正來到眼前」。她說：「要不斷嘗試繼續這樣下去，肯定需要有點走火入魔。」

然而，科洛德尼補充，「圈子中的每一個故事都告訴我們：『不要放棄夢想！』」放棄可能會帶來巨大的恥辱：一種失敗的感覺、屈服於傳統的感覺、在世人眼中看來很愚蠢的感覺──在那些從不相信你的親戚眼中，對那些總是告訴你你這樣做錯了的人們──因為你一開始想嘗試看看。正如經濟學家所說的，還有沉沒成本的困境。如果你現在放棄，那麼這些年的所有努力都是白費。

然而，放棄往往才是正確的作法。允許自己不當藝術家，就跟一開始允許自己嘗試成為藝術家一樣自由勇敢。在播客節目《什麼鬼》上，喜劇演員兼演員凱文・尼倫（Kevin Nealon）談到他早年在洛杉磯的一位漫畫家室友，他最終回到俄亥俄州。「他投

降認輸了，」⁶尼倫說。「這值得肯定。有些人不知道什麼時候該投降。」馬隆同意：「說得真他媽的對。」「這就是這個產業的問題，」尼倫說，「誰要負責開除你呢？」馬隆回答：「你自己。而且在某個時間點之後，這就變成一件值得驕傲的事情。」

大家優先考慮的事也改變了，往往就是為了孩子。音樂家兼製作人丹・巴雷特告訴我，當他四十多歲有了個孩子之後，「在我十七歲、二十六歲與三十三歲時驅使我前進的那個東西感覺就是變得不一樣了。」對他來說，音樂的存在是「一週七天、日日夜夜」，而過了二十五年，「經歷一段難以置信、充滿激情的旅程後」，他已筋疲力盡。那位告訴我藝術家需要一生為同一目標努力的音樂人科恩，發現他自己辦不到。他並不渴望回到錄音室。我們對談時，三十六歲的科恩正在計畫轉換跑道，問題在於要換到哪裡去，他不想在全新的領域從零開始。「我希望可以新瓶裝舊酒，」他說，而這正是巴雷特所做的事。他意識自己身為製作人所做的大部分工作都涉及創意計畫管理，於是開始做起室內裝潢設計的生意。

然而，由於藝術經濟每況愈下，眼下的問題是，除了最大贏家之外，其他藝術家的職涯是否可以維持？這麼多藝術家在三十多歲時經歷的絕望感，是否不僅僅是現在要成為藝術家的正常狀態？根據巴雷特自己的描述，他屬於「中上層」音樂家，賺取「非常穩定的收入」。但他說，除非你是明星，否則現在很難維持、擁有任何像樣的生活。既是組織者、也是藝術家與教育家的伊利諾大學芝加哥分校藝術與藝術史學院副院長德羅斯・雷耶斯告訴我，在她認識的藝術家之間，續航力是不斷受到討論的議題——

或者更直白地說，消耗殆盡的問題。她說，大多數人在十年後就燃燒殆盡。你會經常聽到，當前唯一能夠保有續航力的典型是必須年輕、健康，而且沒有小孩。

這三個條件中，只有最後一個可以自由選擇，也是許多受訪者的選擇，尤其是女性。與我對談的十四名四十歲以上的女性藝術家中，只有三名有小孩（百分之二十一），二十八名四十歲以下的則只有兩名（百分之七）。在男性方面，十名四十歲以上的藝術家中有八人是父親（百分之八十），而在十九名四十歲以下的只有六人（百分之三十二）。「我的事業就是我的寶貝，」康頓說。布魯姆則說明，她永遠不可能靠自己年輕時的收入撫養孩子。當她決定攻讀藝術創作碩士學位，她就知道這代表自己不會生小孩。史貝契勒告訴我，她並非不想生孩子，而是「這就是藝術界許多女性的遭遇。我們不願相信是自己選擇了沒有孩子的生活，但很多時候，事實就是如此。」她認識一些有孩子的藝術家夫婦「經濟拮据，壓力山大」。她也認識一些生活過得很好的藝術家媽媽，她搞不懂她們怎麼辦到的。「她們的丈夫不是藝術家，所以有很多錢。這是一種方式。」她說。我訪問獨立創作歌手瑪麗安・卡爾時，她三十五歲。她說，在她社交圈的幾十位藝術家中，只能想得到一兩位有生小孩。「我覺得這很有趣，值得思考，我們是否真的要讓這類令人相當驚奇、爭先恐後、匆匆忙忙、表現傑出的創意人才，只有百分之五的人能夠生育？」

· · ·

目前為止，我所描繪的藝術家職涯草圖可視為一系列篩網。

首先，那些沒有藝術天分或熱情的人（大部分的人）被濾掉了。接下來，被濾掉的是擁有上述特質、但沒有及早獲得正確鼓勵或培訓的人。然後，是那些沒有熬過見習期的人。再來，是那些三十多歲左右離開的人。剩下的人，有許多繼續努力奮戰。最後，當然還是有一些人獲得成功——那些少數人在各種衝突間達成艱難的任務，建立能讓他們安度後半輩子的職涯。

但他們成功的方式和模樣，往往看來與我們一般認為的完全不同。在我們心目中，藝術的成功形象是音樂或電影明星：「一飛沖天」的歌曲或角色，迅速晉升名利的天堂。但事實上，情況很少那麼突然、那麼篤定，或那麼迷人。我跟布魯姆對談時，她五十三歲。她說，六、七年前，她在職涯中的投資開始獲得回報。她說，自己「被拒絕了數百次」，在那些情況下，她不得不告訴自己：「我不是真正被拒絕，我這是種下了一顆種子，」——「而從某個時刻開始，真的種下了種子。」一種累積效應開始作用：畫得夠多、委託案夠多，她獲得了一些賞識。「幾十年來，我在紐約進進出出，這裡的人多少知道我是誰，所以會有人邀請我做些事。」真實情況往往就是那麼平淡無奇。

成功的感覺真好。想講出這句話是沒有問題的。你排除萬難、成功達標，爬出泥濘不堪的坑洞。那些不看好你的人呢？他們可以閉嘴了。但你也需要管理成功的狀態，會有一系列的問題隨之而來。現在你不需要尋找機會，機會會主動上門；這意味著你需要學會拒絕。你現在能夠放慢腳步，享受人生；這代表你必須自學如何做到這一點。你終於可以靠你的藝術謀生了；這代表從現在開始，你就必須這樣做。而這因此意味著另外兩件事：你

仍然要明智地保持低開支，而且你需要確保自己的作品維持商業
價值。

後者可能會使人思考停滯。人們希望你重複自己。畢竟，
藝術是一種愉悅傳遞系統。如果讀者或聽眾喜歡你的作品，他們
往往想要獲得更多相同的東西，讓你為他們賺錢的那些人也是如
此。當藝術家發展新方向時，經紀人會感到緊張，唱片公司亦
然。如果你是插畫家、設計師或建築師，客戶會希望你做你為其
他人設計過的類似版本。維持藝術生涯既是精神問題，也是經濟
問題：要找到保持創意的方法，要對意外抱持開放態度，因此也
要如當年年輕而熱切的你，對失敗放寬心。

不過，關於藝術成就，最重要的一點就是要理解它總有期
限。你有粉絲——現在有粉絲。你的作品正很暢銷——現在很暢
銷。評論家崇拜你——目前為止崇拜你。藝術創作是各自獨立的
計畫。你的專輯或戲劇可以引起轟動，但隨後又回到原點。藝術
家的生活要不就是盛宴，要不就是飢荒。你能再次獲得成功，而
過去的成功有助於促成未來的成功，但不保證一定。（當代自我
行銷的「參與」模式是一種可以部分彌補計畫之間空隙的方式，
向粉絲提供源源不斷的貼文與內容，確保大家在你的下一個作品
出現時仍記得你。）藝術成就的一閃即逝在重視年輕人的領域尤
其殘酷，比如音樂與電視產業，兩者都充斥著過氣明星與曇花一
現的奇才，其中有些人幾十年來勉強靠著令人懷舊的巡演維持生
計，為日益減少的死忠粉絲冒充以前的自己。

「作為一名藝術家，如果認真投入的話，它的本質就是生活
不穩定，」獨立導演陶德・索朗茲（Todd Solondz）告訴我，「我總

會假設我拍的每一部電影都是我的最後一部。」他的作品包括《愛我，就讓我快樂》（*Happiness*）、《歡迎光臨娃娃屋》（*Welcome to the Dollhouse*）。「那些不是作家的人（以及許多作家），」屢獲殊榮的小說家、散文家亞歷山大・契伊寫道，「心中有一個虛幻的『抵達』點，到了這個點上，作家就不必為金錢操心。但那並不存在。」[7] 流行音樂二人組 Pomplamoose 的其中一名成員傑克・康提（Jack Conte）曾這樣描述此事：「『抵達』這個詞無法貼切描述 Pomplamoose。我們目前是『正在抵達』。我們每天都拚命繼續處於『正在抵達』的狀態。」[8] 他強調，他說的是事實，儘管該樂團在 YouTube 上有一億次的觀看次數。這說明了很重要的一項現實。名聲不僅不等於金錢（你不能用來買食物，你不能存起來，更別說它往往只會縮水而不會成長），而且，網路上的名聲特別短暫，通常就像漫畫家貝爾伍德說的一樣，跟你自己用「宣傳機器」達到的效果差不多。[9]

　　藝術工作跟其他職業不同。護理師與律師有固定的工作。教授在大學任教，工作穩定，還有機構支持。你有少量的保障，也有可能達到良好的穩定水準，賺夠了錢，不需要繼續努力。你也不必擔心要隨時跟上時代精神，或持續更新素材。沒有人會說，「那個口腔鏡太像二〇一六年的風格了吧，」或「那場訴訟缺乏創意。」不會有人抱怨你上週動過同樣的手術。事實上，藝術家走向中年時，為了延長職涯而採取的策略之一便是過渡到某種機構或擔任輔助角色，例如學術職位、管理職、演講者等。他們願意接受任何雪中送炭，更別說獲得一些還不錯的健康保險。

　　如果你持續留在藝術圈，你將會走到完全無法展開新職涯的

時刻。三十七歲時，B計畫還有點可能；當你五十一歲，但距離成功還有幾十年的時間要努力，那麼B計畫根本派不上用場。正如饒舌歌手薩姆斯所說，藝術家沒有退休計畫。在播客節目《什麼鬼》上，馬隆採訪了很多喜劇演員、演員、音樂家，你有時會聽到這種焦慮：工作會枯竭，接下來怎麼辦？馬隆過去似乎也強烈感受到這種焦慮，他本人直到四十多歲才有所突破，現在他仍會以一種創傷再體驗的方式強烈地感受到這種焦慮。他經常說，此刻我無能為力。「十年前，」五十五歲時，他回顧過去，說道：「我一點期望也沒有，只希望能以某種該死的方式謀生，且不要為了生存而犧牲自己太多。要嘛就是像我講的那樣，要嘛就是自殺。這些是我手上有的選擇。」[10]

　　上述的案例都解釋了藝術成就最顯著的事實：對大多數藝術家而言，一旦他們抵達人生的某個階段，成功的定義就是繼續當藝術家。我聽過很多藝術家這麼說，我採訪的很多藝術家也都證實了這個觀點。成功單純指的是有能力全職、以自己的方式來創作你的作品。每次度過一年都是一次勝利。請想一想：藝術是如此困難的領域，以至於只是留在這裡就被視為一種成就。但沒有人能夠馬上達到那個位置。年輕時，你想成為畢卡索。你想成為肯伊·威斯特（Kanye West）、珊達·萊梅斯（Shonda Rhimes）或大衛·福斯特·華萊士（David Foster Wallace）。沒有人從小到大的夢想只是一直創作、除此無他。但就如同任何童年願望一樣，你慢慢地、痛苦地調整自己來接近現實。如果你幸運的話，你可以持續創作一輩子。

⬤ ⬤ ⬤

　　什麼樣的人會投身這一切？他們為何願意？我們對藝術家的看法往往與事實相去甚遠。我們認為，藝術家古怪、懶散、夢幻、無能——是細緻而脆弱的靈魂。「人們總是很驚訝，」視覺藝術家莎倫・勞登提到，「我的頭髮上沒有顏料，我講話時句子完整，我並不懶惰。」（勞登跟我談話時五十三歲，她也告訴我，她的父母依然不認為她是藝術家。）藝術家因敢於追夢而引人怨恨，被視為逃避了成人的責任。他們跟我們其他人一樣，有什麼資格不受苦？同時，人們美化、浪漫化藝術家的生活，視之為一種幻想或願望成真，一種自由、愉悅、享樂的願景。正如音樂家史蒂芬・布拉克特（Stephen Brackett）所說，藝術家們過著「人們夢寐以求的生活方式」。[11]

　　我先前提到藝術家確實傾向於（而且需要）擁有的一些特質（當然，我指的是除了天賦之外）：堅韌、自立、不屈不撓、自律、執著、專心致志、能夠面對拒絕的心理復原力。還要有得以接受批評的胸襟、面對風險的韌性、驚人的工作能力、安於匱乏的心。（「我不想在斐濟度假，真的，」獨立搖滾歌手迪爾告訴我，「天氣太熱了。」）藝術家講述自己的故事時，他們的足智多謀、適應不利環境、即興運用新機會的能力也一再令我吃驚。在某些藝術家身上，我感受到他們表現出傲慢或虛榮的姿態，坦白說，令人反感，但這似乎是不可或缺的特質——藉此抵抗世界的忽視，或許也以此面對創作的挑戰。「大多數我認識的作家都在永恆的焦慮與自我厭惡的狀態下創作，」小說家J・羅伯特・列儂（J. Robert

Lennon）寫道，「並且認為自己辛勞的成果徹底讓人失望。」[12]如此強烈懷疑自己需要很大的勇氣。

　　不過，受訪者最讓我印象深刻的是他們普遍對思想、經驗與其他觀點的開放態度。也許這是因為我來自學術界。學者是「說不」的人。他們有一種想要阻止的衝動——這是可以理解的，因為知識藉由嚴格審視（其形式是同儕審查）各種主張來發展。但這種健康的懷疑主義很容易轉變成病態的拒絕主義。學者總會說「我不認為這是對的」、「你沒有權限」和「這以前有人做過」。（答錯！扣五分。）學者常常在自己小小的專業領域故步自封，對任何接近的人發動攻擊。但藝術家是「說好」的人。在藝術之中沒有對錯之分，也沒有需要捍衛的專業知識。藝術家會說「繼續」，他們會說：「如果呢？」與「為何不？」他們不會說「證明給我看」，而是正如藝評家謝爾蓋·達基列夫（Sergei Diaghilev）對尚·考克多（Jean Cocteau）說的那句名言：「讓我驚豔吧。」他們的身分是流動的，根據當前的計畫來定義自己，而非過去的成就。藝術家面向未來，認為這個世界充滿可能性。「我們透過視覺來說話。」攝影師兼藝術家顧問卡特里娜·弗萊說道。她說，當藝術家看著一塊空白的畫布，他們看到的是畫布上可能呈現的畫面。

　　藝術家的另一個普遍特質是不願稱自己為藝術家。頭銜必須是贏來的，而非自己宣稱。編劇詹姆斯·L·布魯克斯（James L. Brooks）曾說，你大約需要二十年的時間，才能毫不尷尬地稱自己為作家。[13]到處宣稱自己是藝術家的人，也為自己標上了業餘、裝模作樣、平庸的記號，吹噓自己才華的人同樣是如此。嚴肅藝術家非常在意自己圈子的成就紀錄，所以他們在這方面會非常謹

慎。有些受訪者表示，他們更傾向於將自己視為工匠，「藝術家」這個稱號已經被三腳貓給玷污了。

至於為什麼這些人當初要這樣做，我聽過世俗的理由，也聽過更深刻的理由。其中一個理由是渴望自主權——避免有老闆或朝九晚五的工作。在當今的經濟中，這種動機越來越常見。如果你不具備成為高薪專業人士如醫生、銀行家、程式設計師等所需的條件，那麼，儘管創意職業有其缺點，但與大多數其他選擇相比，看來還是相當不錯。當然，自尊心是另一個理由：渴望獲得讚譽或認可，甚至是名聲。曾和許多年輕音樂家合作的巴雷特告訴我，創作藝術的衝動具有一些「青春期」的特質，甚至「像學步的嬰孩」：「我必須被傾聽。我必須說出這件重要的事。我必須把它做得很好，好讓每個人都想聽我說話。」

儘管如此，自尊心可能會帶你進入藝術世界，但幾乎很難單單靠它就讓你繼續進步。有些受訪者說，他們的藝術為他人服務，希望能貢獻、改變社會，讓人們感到快樂，讓他們的生活不那麼單調，或者給予人們一個可以感受某種人性的空間。對某些人來說，創作藝術是一種愛的行為；對其他人來說則更加神祕——創作是創造擁有自己生命的物體，它將以藝術家無法想像、也永遠不會意識到的方式對其他人產生意義。藝術還為某些人帶來救贖：書籍或音樂將他們從情緒混亂、孤獨、絕望中拯救出來，留住他們年輕的生命，而現在他們創作具有同樣效果的作品。藝術創作會帶來某種轉變。巴雷特說，當你製作一張真誠的唱片，一定會讓自己變得不一樣。

但是，藝術家談論起自己的作品時，我最常、也是你最常聽

到的動機，就只是難以抗拒的衝動。創作藝術不是一種生活型態的選擇；這不是一種「生活方式」，也不是一種選擇。藝術家去創作是因為他們必須去做。他們「上癮了」，甚至「壞掉了」，不適合做任何其他的事，沒有辦法——他們就是這樣，天生如此。

PART
III
藝術與藝術家
ARTS AND
ARTISTS

音樂
Music

　　我有時覺得，音樂產業目前處於神經衰弱的狀態。沒有任何一種藝術形式的經濟比音樂遭受到更嚴重的數位破壞。然而，音樂產業的許多人在部落格文章、留言板、留言串、文章與公開演講中，都以全然擁抱或一味否認的態度來應對這種生存危機。盜版使版權沒有價值？版權就是胡說八道。音樂人的唱片無法獲利？他們不值得。大家再也不能靠自己創作的音樂謀生？他們本來就不應該肖想。而且，他們的看法與統計數據、一般大眾的想法、歌手團體、文章、書籍、紀錄片與無數個人證詞相反，認為音樂產業的環境正處於前所未見的巔峰。只要有人敢於質疑這些主張，都會被指責為「反對科技」、想「靠版稅為生」，或受到唱片公司控制。

　　此處面臨的問題不是出在網路，而是音樂與音樂人之間獨特而緊繃的金錢關係。反物質主義的性格在其他形式的藝術中都沒有強烈到這種地步。音樂人不應該思考如何謀生；他們的貧困象徵著純潔的靈魂，如同僧侶一般。音樂人——至少那些說話最大聲的人——喜歡把自己看作是叛逆者、革命者、講述真理的人、赤著腳的遊唱詩人、龐克、流浪者、人類的正義使者。如果你獲得成就，你就是叛徒。如果你把事業做大，你就會變成那個令人

討厭的人物，一個「有錢的搖滾明星」。

　　同時，音樂也是最有可能一夕致富的藝術，特別在數位時代——或者說，至少能讓你一夜成名，迅速致富。只消一首個人出品的爆紅歌曲，你就成了廣受歡迎的全球新星（或至少走上夢想之路）。我敢說，那些自稱蔑視有錢搖滾明星的音樂人中，很少人會拒絕成為有錢搖滾明星的機會。當然了，傲然蔑視財富、反主流文化真性情的神祕氣息，往往是行銷策略的一部分。這一切代表了在所有藝術領域中，音樂圈對於金錢帶著最為一致的惡意：憎恨它，將它變得虛幻，並對它避而不談。

　　除此之外，再加上音樂圈的支付系統極其複雜。畫家賣掉一幅畫時，只會得到一次報酬而已。作家賣出一本書時，會收到預付金，幸運的話，會獲得一些額外的版稅，未來也許還有一些小額的翻譯授權金。但是，寫歌、錄製、發行一首歌曲會引起一系列錯綜複雜的金融情境。首先，歌曲創作（歌詞與樂曲）與錄音是分開計算的。詞曲創作者賺錢的方式有：實體銷售（CD等）、數位銷售（iTunes等）、串流媒體（Spotify等）以及各種「公開演出」（包括：現場表演，電台與網路電台公播，在俱樂部、商店、餐廳、診所等地播放）與授權（鈴聲、用於其他歌曲的「取樣」〔sampling〕、電影、電視節目、電玩、廣告），還有樂譜銷售、自動點唱機的播放，以及其他歌手的翻唱——我還沒說完呢。演出者透過唱片賺錢的方式包括：實體與數位銷售、串流媒體、授權、網路電台的公播（在美國，能夠獲利的不是一般或「地面」電台，這是許久以來令人震驚的問題）——這裡也僅列出最重要的類別而已。

　　你明白了嗎？整個產業有各種方式來收集這些款項，並撥給應得的受款人。如果你有所屬的唱片公司，它可能會為你處理部分或全部事項；如果沒有的話，有些服務會幫你照料幾個不同環節，但還有很多你必須自己去追。「音樂產業並不用戶友善。」CASH Music的瑪吉・維爾（Maggie Vail）說，她所屬的非營利組織致力於教育藝人認識產業體制。

　　每種收入來源都各有一組中間人從中分一杯羹。對於不得不靠自己（或由其他中間人協助，如經理、經紀人）與這些樹叢般密集的中間人打交道的藝人而言，場面幾乎肯定是既混亂，又充滿猜忌與敵意——尤其音樂產業根本是極度不公正的小圈子。唱片公司因欺騙旗下藝術家而惡名昭彰，不過至少有監督管道：合約、律師、收入報表。真正骯髒的交易似乎發生在俱樂部。藝人常常為了賺取現金，透過口頭協議與可能非常不可靠或不安全的人合作，而且很容易接觸到酒精和毒品。音樂圈有很多非常年輕的藝術家，比其他任何領域都多。他們不曉得商業規則，他們被教導別去想錢的事，而且他們賺到大把鈔票的機會渺茫。所以，如果有人受騙並不足為奇。

　　如果網路上有許多沒來由的憤怒，常常以發表粗劣的論點來發洩，這也不足為奇。（由於許多藝人既是男性又是年輕人，也許有些可以歸因於睪固酮引發的腦袋當機。）大家普遍鄙視由唱片公司主導的舊制度。因此，由科技產業打造的新制度一定更高明，或至少看起來更高明，讓人發出「哇，那些傢伙看起來很友善又很酷」的驚呼。但現實是非常不同的，就像小紅帽面對假扮成奶奶的大野狼。

· · ·

大家都知道舊制度怎麼了，被 Napster 與 MP3 殺死了。以前 CD 非常賺錢。音樂產業在一九九九年迎接有史以來成績最好的一年，全球營收高達三百九十億美元。[1] 過去幾十年來，歷經幾波大規模的合併浪潮，音樂產業也變得企業化和陳舊，令人難以忍受，打著傳統搖滾樂團、流行天后、男孩樂團與女子團體的安全牌。一九九〇年代迎來另類搖滾的逆襲，這波浪潮由無數對嘻哈音樂也很重要的獨立唱片公司所推動。就跟六巨頭一樣，這些唱片公司也依賴 CD 的豐厚利潤。

然後，在一九九九年出現了 Napster，第一個具有影響力的點對點檔案分享服務——換句話說，免費音樂無限提供。產業立即遭到衝擊。二〇〇〇年至二〇〇二年，前十名專輯的銷量下降了近一半，總營收下降了百分之十二。二〇〇三年出現的 iTunes 被視為解藥：人們會再次付錢消費音樂了。事實證明，這個看法在一定程度上是正確的，但大家付出的錢到底給了誰？約翰·西布魯克（John Seabrook）在《暢銷金曲製造機》（*The Song Machine: Inside the Hit Factory*）中寫道：「iTunes 將商業標準單位從專輯轉移到單曲，剝奪了唱片公司的利潤率。」二〇〇二至二〇一〇年，營收又下降百分之四十六。[2] 這種格式確實有很大的益處，只是獲利的不是音樂產業：到了二〇一四年，Apple 已售出約四億台 iPod。[3] 這不是矽谷最後一次以廉價或免費的內容作為釣大魚的誘餌。

後來，出現了串流媒體，從二〇一二年開始流行，[4] 取代了 iTunes 與其他平台數位下載，[5] 其速度是 CD 取代黑膠唱片的兩

倍。（它最終完全取代 iTunes，如今蘋果已將服務拆為多個部分。）截至二〇一八年，串流媒體占產業營收的四分之三，[6] 主要來自付費訂閱的 Spotify、Apple Music 等平台。串流媒體拯救了唱片公司，前者的服務需要後者的音樂庫，因為如果你不能提供熱門選擇，比如滾石樂團（Rolling Stones），就沒有人會訂閱。但隨之而來的是嚴重的縮減。六巨頭變成三巨頭，其二〇一八年的營收額為一百九十億美元，[7] 而該年為全球音樂營收連續成長的第四年，與歷史高峰相比，實際下滑超過三分之二。

　　串流媒體基本上是一種保護費勒索：如果唱片公司不免費提供音樂，大家還是會想辦法偷聽。（儘管現在仍有很多人這樣做；根據二〇一八年的一項研究，百分之三十八的聽眾非法消費音樂。[8]）不過，音樂產業也已經學會利用它成為一種優勢。新模式是串流媒體服務與大型唱片公司之間的合作，也可說是密謀。唱片巨頭不僅持有知名串流服務公司 Spotify 的所有權，它們也與獨立音樂人協商優惠待遇，更不用說是 DIY 藝術家了。唱片巨頭的費率（每播一次所收到的金額）更高；它們的歌曲在串流媒體網站上占有更好的位置；它們與平台合作展示新發行的作品。

　　串流媒體成功的關鍵是精選歌單，例如 Spotify 的「週五新音樂」（New Music Friday）。大家喜歡被告知該聽什麼、喜歡和其他人聽一樣的音樂，而且通常滿足於「好整以暇」、讓歌單自己播放，就像在聽廣播電台。而正如廣播電台，大型唱片公司灌注大量的宣傳能量在歌單的安排上。據一位業內人士聲稱，三巨頭之一的環球音樂集團有三十名員工負責處理歌單：確保音樂策展人聽到公司的新專輯、知曉這些新專輯的相關行銷活動，並且了解公司

的優先選項。

　　獨立唱片公司通常服務於風格不那麼商業化的音樂類型，而且更傾向於嘗試藝術性的作品，目前它們受到嚴重打擊——合併、倒閉、必須時時留意公司利潤，因此它們能夠提供給藝術家的預付金趨近於零。硬蕊龐克樂團Fugazi與Minor Threat的主唱、獨立搖滾歌手伊恩‧麥凱也是著名龐克唱片公司Discord Records的共同創辦人，他告訴我，數位銷售基本上取代了實體銷售。但在串流媒體上，他說，「你以前賺得到幾美元，現在賺不到幾美分。」就此方面看來，另類搖滾的時代已然結束。在無情的競爭環境中，規則反而是大者生存，而不是適者生存——這用來形容當今整個經濟體系也頗為適切。

　　不僅唱片公司合併了，廣播電台、票務、演唱會行銷、藝人經紀、場地營運與音樂出版社也是如此。二〇〇八年，衛星廣播兩大龍頭「天狼星廣播」（Sirius）與「XM廣播」合併為「天狼星XM廣播」（Sirius XM）；二〇一九年，該公司併購了知名網路電台「潘朵拉」（Pandora）。二〇一〇年，最大演唱會策劃公司「理想國」（Live Nation）與最大票務公司「售票大師」（Ticketmaster）合併；[9] 截至二〇一七年，新公司「理想國演藝」（Live Nation Entertainment）每年推出約三萬場演出、售出約五億張門票。該公司還經營兩百多個表演場館，旗下擁有約五百名藝術家，並負責策劃Lollapalooza與Bonnaroo兩大音樂節。地面電台廣播仍是宣傳樂團與打造明星的重要管道，其中的巨人是iHeartRadio，為「清晰頻道」（Clear Channel）品牌再造的成果，擁有超過八百五十座電台。[10] 過去有「配又拉」（payola）*，現在則有「秀又拉」（showola）[11]，唱片公司免費將他們的當紅天

團送到拉斯維加斯等地參加音樂節，而這些利潤豐厚的音樂節正
是由該公司掌管。期待數位革命推翻音樂產業的人如果願意誠實
面對目前的產業狀況，一定對現實感到非常失望。

・　・　・

　　這一切對樂手個人來說意味著什麼？首先，別再期待將你
的音樂作品銷售作為重要的收入來源。串流媒體的費率因服務平
台、藝術家、時間而異，公司對這些資訊無論如何都保密到家，
不過以下這組數據（截至二〇一八年三月）經過精心估算：Apple
Music為每次播放支付〇・七四美分；Spotify支付〇・四四美分；
Pandora支付〇・一三美分。[12]但截至目前為止，串流媒體音樂的
最大參與者並非串流媒體音樂服務平台──而是YouTube，占所
有線上收聽的近一半，[13]每次播放支付〇・〇七美分，也就是說，
如果你的歌曲在YouTube上播放一百萬次，你將獲得七百美元。
　　但這些只是平均值而已。實際上，這些數字往往神祕莫測。
成功且多產的獨立作曲家、大提琴家佐伊・基廷（Zoë Keating）的
收入據說約為兩千四百美元，[14]以Spotify與Pandora上一百四十
四萬的串流播放次數來算，與估出的支付金額幾乎一致。但是，
饒舌歌手薩姆斯的〈怪咖〉（Weirdo）播放次數為一萬四千，在
Spotify上只賺了六・三五美元，每次播放不到〇・〇五美分。羅
珊・凱許（Rosanne Cash）的六十萬播放次數總共只賺了一百零四
美元，一次〇・〇一七美分。[15]而獨立創作歌手瑞恩・佩里（Rain

* payola，原意為賄賂，指的是付費打歌卻沒有揭露相關交易資訊給閱聽人。

Perry）在各平台中有超過三十萬次播放紀錄，她總共獲得了三十六・二八美元，每次約〇・〇一二美分。[16] 這還只是你拿得到錢的情況。「我們樂團唯一一張專輯在二〇一四年四月發行，」「完美貓咪」主唱格雷夫斯在二〇一六年寫道，「我到現在還沒有看到串流媒體的版稅或收入。順便告訴你，這完全正常。」[17]

　　串流媒體是為大明星設計的。Spotify 公布從「超級明星」到「小眾獨立」不同層級藝術家的一系列樂觀收入預測時，研究與倡議團體「音樂未來聯盟」則逆推這些數據，結果發現「小眾獨立」指的是像「謎幻樂團」（Imagine Dragons）這種有許多張白金唱片的樂團。在所有產業之中，音樂產業的「長尾」最為瘦長，而「大頭」也最為壯碩。西布魯克在《暢銷金曲製造機》中寫道，無論你在 Spotify 上聽誰的音樂，「你的訂閱費有百分之九十都流向了超級巨星。」[18] 根據經濟學家亞倫・克魯格（Alan B. Krueger）指出，截至二〇一七年，排名前百分之零點一的藝人占所有專輯銷售的一半以上，下載量與串流播放次數的數字也相去不遠。[19]

　　備受敬重的吉他手、作曲家馬克・瑞伯特（Marc Ribot）曾與湯姆・威茲（Tom Waits）、艾爾頓・強（Elton John）等大人物合作。瑞伯特表示，他的樂團「陶瓷狗」（Ceramic Dog）以前一張專輯能夠帶來四千至九千美元的 CD 銷售額，但在 Spotify 上只賺得一百八十七美元。「如果我創作的這一類音樂再也無法獲利，」他寫道，「那麼你可以向大多數的爵士樂、古典樂、民謠、實驗音樂以及大量獨立樂團道別了。」[20] 沒有任何一位與我對談的音樂人認為自己的串流媒體收入值得一提，如果我不問，他們甚至不會提起。

　　音樂人因為專輯銷售量潰跌，紛紛匆忙尋找其他收入來源。

大家各自想出最適合自己的組合，不過最常見的元素是現場演
出，亦即巡迴演唱會。專輯銷售額暴跌的同時，門票銷售額飆升
了：一九九六至二〇一六年，北美銷售額從十億美元上漲到超過
七十億美元，而這一年，排名前百的樂團平均票價高達七十六‧
五五美元。[21]越來越多的人去看數量持續成長的表演，去體育館、
劇院、俱樂部、家裡，尤其是音樂節，而且票價也越來越貴。網
路使得自行訂票與線上售票都變得無比容易，這也是家庭演出快
速成長的原因。免費音樂確實就是免費曝光；現在，無論如何都
無法賣出太多唱片的平庸樂團也能夠擁有粉絲，並且到世界上遙
遠的角落巡迴表演。

然而，巡迴表演並非「最終解方」。現場營收的成長並不能
彌補專輯銷量下降損失的數十億美元。正如串流媒體，總計額也
無法告訴你大餅是如何分配的——無論是在公司與藝人，或是在
藝人之間。「大頭」法則也適用於巡演，收入最多的是績優股樂
團，而其中許多是「經典老團」：六、七十歲的搖滾樂手，他們
的五、六十歲歌迷有能力支付天價門票。[22]根據經濟學家克魯格
所述，一九八二年，百分之一的藝人賺取了演唱會總營收的百分
之二十六；到了二〇一七年，則是百分之六十。[23]馬克‧瑞伯特
表示，在一場有兩百個團演出的大型音樂節上，百分之八十的收
入會進三、四個壓軸樂團的口袋裡。[24]

然而，巡迴表演在收入上的最大缺點，與當今藝術界存在
的許多「解決方案」缺點相同，而這就是為何你不能根據整體數
字就得出一般藝人情況樂觀的結論的主要原因。大家都聽到同
樣的建議，大家都在嘗試相同的事情。「你現在可以看到所有藝

術家帶著他的狗在外面散步,」民謠歌手伊麗莎‧吉爾基森(Eliza Gilkyson)說。[25]「為了謀生並與粉絲互動,」創作歌手蘇珊‧薇格(Suzanne Vega)*寫道,「所有樂團,無論老少,都在巡演。他們無處不在。現在,我正在與我崇拜的英雄、我的同輩與其他所有正在崛起的新秀競爭。市場上人滿為患。」[26]

　　巡演在各種層面上也伴隨著極高的成本——對最受歡迎的天團以及開著老舊廂型車的最年輕樂團皆是如此。隨著票價上漲,觀眾對產品價值的期望也持續增加。音樂未來聯盟的主任艾力克森告訴我,女神卡卡(Lady Gaga)即使在體育館舉辦巡演還是虧本。對開著廂型車的樂團來說,巡演具有巨大的財務風險:油錢、住宿等方面的支出,一切全為了非常難以預期的回報。在這樣的程度上,你能夠收支平衡就已經很幸運,如果你還有剩一點錢來付房租,那就更幸運了。巡演也伴隨著機會成本:你無法一次消失幾個月,同時保住一份不錯的工作(但往往是爛工作)。有人告訴我,對於入門級的DIY藝人來說,一年至少要舉辦一百場演出。一旦你有了經紀人,他會希望你的演出加倍。

　　想想看,這加諸於你的身心健康、團員關係、你的嗓音(這是越來越普遍的問題)、你的創作力之上的壓力。錄製的音樂是新音樂;現場演出是現有的音樂。對於歌迷來說,免費音樂的隱藏成本是那些永遠不會被錄製出來的音樂。職涯前十年通常是流行藝人最有生產力的時期,在六、七〇年代首次亮相的皇后合唱團(Queen)、大衛‧鮑伊與皇帝艾維斯(Elvis Costello)都發行了

* 美國創作歌手。是八〇年代民謠運動復興的領軍人物。

十或十一張錄音室專輯。女神卡卡發行了五張、碧昂絲（Beyoncé）
四張、愛黛兒（Adele）三張。西布魯克寫道，像蕾哈娜（Rihanna）
這樣的歌手「深夜到行動錄音室錄製人聲，車就停在滿地垃圾、
空無一人的體育館停車場，這裡在演出結束後散發尿騷味……因
為收入來自門票銷售……連續巡演是常態，唱片製作必須安插在
緊迫行程的休息時間」。[27]

　　這種態勢適用於音樂產業的各個層面。「巡演是藝術的死
亡，」熱量樂團（The Thermals）的赫奇‧哈里斯（Hutch Harris）在一
篇名為〈為什麼我不再巡演〉（Why I Won't Tour Anymore）的貼文中寫
道。[28]另外，作為總結的原因是「我太老了，不適合搞這種爛事。」
巡演是當前經濟模式的典型例子，只有在你年輕、健康、沒有孩
子的情況下才有效。哈里斯寫那篇文章時已經四十歲了。但這並
不代表藝人有其他選擇。後來不到兩年，熱量樂團就解散了。蘇
珊‧薇格已六十歲、馬克‧瑞伯特六十六歲、伊麗莎‧吉爾基森
六十九歲（按：指作者撰寫本書時）。我確信他們仍然喜歡表演，也
確信他們寧願不必如此。

　　現在另一個藝人常見的賺錢方式是周邊商品，如：T恤、海
報等。周邊商品利潤高，但製作成本高，代表風險也高。事實上，
巡演樂團主要的兩難之一是決定帶多少商品上路：帶得太多，你
就要吃下額外的費用；帶得太少，生意上門時你就只能看得到卻
吃不到。但周邊商品的重點正好是主要仰賴演出現場銷售，通常
直接由藝人交給粉絲，再加上自拍，也就是說，商品與巡演密不
可分。瑞伯特表示，周邊商品包括「出售你的時間與肢體接觸」。
他補充，這表示藝人現在逐漸回到版權出現前的日子，「我們的

身體就是最有價值的周邊。」[29]

　　然而，對許多音樂人來說，從錄音到表演、再到售票與周邊商品，這樣的轉變帶來的最大問題在於他們不是表演者。許多專輯裡的歌聲出自傳奇「錄音師」與和聲歌手，但是錄音室音樂人不會參與表演，幫忙創作大量歌曲的專業詞曲作者也不參與表演（這個情況同樣適用於製作人、音響工程師以及其他對錄音過程至關重要的專業人才）。二〇〇〇至二〇一五年，納什維爾的全職詞曲創作者數量減少了百分之八十。[30]《紐約客》的編輯戴維・雷姆尼克（David Remnick）評論道，對這類藝術家來說，現在的商業模式是教授音樂課程。[31]

　　上述這類藝術家參與了第三種營收來源（至少間接參與），也是你最常聽到的那一種：授權，特別是「同步重製」（synchs）——電影、節目、廣告、電玩的歌曲授權。授權利潤相當可觀，一首流行歌約為數千或數萬美元不等，隨著各種形式的影片內容持續增長，市場迅速擴大。正如時任內容創作者聯盟主席的傑佛瑞・巴克瑟（Jeffrey Boxer）告訴我，音樂圈緊緊仰賴著娛樂產業中仍然表現良好的部分。另一方面，大家都知道授權。同步重製的競爭越來越激烈，費用因此逐漸下降。一位音樂人告訴我，他認識的朋友很少有人靠授權賺錢，但他確實知道很多人在談論這件事。

　　當然了，關於授權的另一件事是，怎麼說呢？不太具有搖滾精神。允許你的歌曲用在廣告中幾乎就符合背叛的定義，過去藝術家誠心避免這種事，甚至避免表現出你願意授權。但現在，正如「明日巨星合唱團」（They Might Be Giants）的約翰・法蘭斯堡（John Flansburgh）所說，「人們只會覺得發生在你身上最好的事⋯⋯就是

被放入耐吉（Nike）的廣告。」³² 企業贊助與品牌行銷的授權交易費用會翻倍，甚至高達四倍——這種授權也越來越普遍，而且隨著眾人趨之若鶩，支付的費用同樣越來越少。DJ 克萊頓在《連根拔起》中舉了許多例子，「音速青春」（Sonic Youth）樂團與星巴克、「搶劫」二人組（Run the Jewels）與生活品牌 Volcom，以及幾乎所有藝人與授權界第一把交椅能量飲料「紅牛」（Red Bull）的合作，他指出：「我們的變化可真大，從一九九〇年代引以為傲的 DIY 精神走到了二〇〇〇年代擁抱企業的相對主義。」³³

如果你不必親自經歷這一切，要批評很容易、要尖酸刻薄也很容易——如果你像法蘭斯堡在 LP 或 CD 的年代出道，又或者你根本不是音樂人的話。克萊頓提到，Napster 推出那一年，DJ 魔比（Moby）發行專輯《玩》（*Play*），帶動了授權的盛行。麥凱是獨立精神的代表人物，從未簽訂合約或聘請律師，談及自己遇見的年輕龐克搖滾歌手時，他語氣沮喪，說他們極度渴望找到經紀人與經理人。他告訴我，他在一九七九年開始當歌手時，每個人都告訴他，他應該要找經理人和搬去紐約。兩者他都從未做過。我並不懷疑麥凱是誠心誠意這麼想，但他與法蘭斯堡等抱持類似觀點的人，讓我想起一九九〇、二〇〇〇年代認識的資深學者。他們成年時終身職位隨處可見，無法理解為何自己的研究生要抱怨到後來已經變成沙漠的就業市場。有經紀人的龐克樂手？現在的孩子有什麼毛病？讓我告訴你他們怎麼了。他們被歷史搞砸了。網路本來應該將音樂人從高階主管的魔掌中解放出來；相反地，它將藝人晾在一旁，讓他們去討好另一群把心思都放在咖啡與汽車上的高階主管。如果你吸走藝術界所有的錢，你也不會讓藝術家變

得純粹。你讓他們變窮了，而窮人只好去做能讓自己存活的事。

. . .

　　大家常常設想「網路是否適合音樂」，但問題並不在此。這個問題不僅毫無意義，也無法回答。網路在許多方面顯然非常棒。現在的音樂數量前所未見，所有的新舊作品唾手可得。「曬痕」二人組的科恩生於一九八○年，他說：「我總是在想，如果我十六歲時，你告訴我：『哦，如果你再等個九年又十一個月，你就能夠月付九‧九五美元來聆聽世界上的所有音樂，』我會設一個鬧鐘，每天醒來一直盯著它，等待那一天的到來。」正如麥凱所指出的，網路的無限圖書館也「提供音樂家數量驚人的資源」。「如果我正在讀的書提到失敗的錄音，」他說，「很有可能已經有人放到網路上，而能夠真正聽到問題所在，真的很棒。」DIY創作型歌手卡爾在我們對談前不久，認識了一群剛從高中畢業的年輕樂手，她說：「他們音樂品味的養成過程真是驚人。我的意思是，他們可以接觸所有音樂。我為他們感到驕傲。他們寫的東西讓我大吃一驚。」網路讓老樂團得以重新被發現、復興，刺激新類型出現，在以前什麼都不存在之處，有些東西興起了，世界各地的藝人可以在原籍國之外獲得聽眾，而聽眾可以找到喜歡的藝人，也可以找到該藝人的其他粉絲，並建立社群。

　　音樂產業也一直處於我在第四、五章中談到所有發展的最前線：DIY個人管理與個人發行、建立觀眾與貨幣化的能力（包括透過群募）、多種遠距學習與賺錢的機會。同時，由於音樂是最容易自己動手做的藝術，因此，音樂人以一種獨一無二的方式

被暴露於新的掠奪模式中。一個完整的產業藉由向音樂人兜售在
DIY叢林中生存的優勢而興起：Playlist Pump這種「歌單插入」裝
備，提供客製化的「配又拉」；像Taxi這樣的音樂人企劃（A&R）
公司會向你收費來聽你的示範帶（或假裝有聽）；線上課程（也
就是，預錄影片）公司向你收取五百美元，接著告訴你要建立觀
眾群並將其貨幣化。[34]

　　然後，還有惱人的「音樂科技」。音樂圈的一切都在線上平
台發生：社交媒體平台，串流媒體平台，群募平台（包括Pledge-
Music與Sellaband等純音樂平台）；還有「服務音樂人」的平台，
例如用於訂票的Sonicbids、ReverbNation，或向聽眾行銷的Band-
Page、Topspin等。隨著粉絲或產業從一個平台轉移到另一個，藝
人幾乎別無選擇，只能追隨潮流。他們投入數百小時來建立他們
的官網專頁、與粉絲互動、編輯他們的歌單。但是，就像我們所
有在臉書與Instagram等平台上的人一樣，擁有數據的是平台公
司，而它們並不關心音樂人。它們是科技公司，不是音樂公司。
它們遵循科技產業的邏輯：累積大量的用戶數與風險資本，之後
再想辦法將其貨幣化。它們藉由擠入藝人與粉絲之間來賺錢，現
在甚至出現了用於家庭表演的平台。

　　然而，唯有建立起壟斷地位（如亞馬遜或臉書），這種商業
模式才會有效，到了那個階段你就可以為所欲為。這意味著平台
最終要不是欺騙它們的藝人（向他們多收費、延遲付款或其他騙
局）；不然就是消失，也帶走藝人得來不易的數據；或者，先欺
騙他們再消失。BandPage消失了，Sellaband與PledgeMusic也都消
失了。Topspin只留下名字。音樂人大約在二〇〇五年紛紛湧入

的社群媒體 Myspace 已淪為笑柄。臉書勝出了。現在，它向你收取費用來讓你吸引粉絲。Patreon 也已經開始推出類似的把戲。[35] 備受喜愛的 SoundCloud 上有千萬名藝術家，是累積十餘載全球音樂文化的寶庫，長期以來一直在財務深淵的邊緣搖搖欲墜。[36] 最糟糕的平台是 YouTube，其惡行包括大規模收買盜版，強迫音樂人簽署剝削式的用戶協議等。

所以，對我們來說，問題不在於網路對音樂有沒有好處，甚至也不在於對音樂人有沒有好處，而是能不能夠提高他們的謀生能力。眼前的證據相當明確。搖滾樂團「餅乾」（Cracker）與「貝多芬露營車」（Camper Van Beethoven）的創團人大衛·洛利（David Lowery）一篇文章的標題指出了問題所在：〈來見新老闆，有比舊老闆糟嗎？〉（Meet the New Boss, Worse than the Old Boss?）[37]。這是個反詰問——他的回答是肯定的。藝人可能會被唱片公司剝削，但至少後者會投資前者，而這只是因為公司的商業模式仰賴藝人。當新老闆是科技公司，藝人被迫透過創作出讓這些公司極其有利可圖的內容，來投資這些公司。唱片公司將音樂賣給聽眾；而這些平台將聽眾賣給廣告商（而且誰曉得它們還把這些數據賣給誰）。唱片公司與藝人，無論有時他們的關係多麼有爭議，都必然是共生的。科技業則寄生於藝人身上，它不在乎是一位音樂人播放一百萬次，或是一百萬個音樂人各播了一次；也不在乎有多少年輕樂手來來去去，因為它知道總會有更多人出現，而且不會投資任何一位音樂人。

「讓我這樣跟你說明，」著名的貝斯手、內容創作者聯盟的前任主席梅爾文·吉布斯說，「我二十多歲時，有自己的公寓，

有一個小家庭。現在，紐約市二十多歲的音樂人五個人住一間公寓。大家仍在創作音樂，但他們無法溫飽。」獨立搖滾歌手迪爾告訴我，在 Napster 之後，「每隔幾年，我就會想起那時我覺得形勢有多糟，還有我如何地覺得我們已跌入谷底——音樂產業怎麼可能會死得更慘？」結果它就死得更徹底。現在，她正在做一件應該可以藉由網路盈利的事：錄製她自己的音樂，直接在她的網站上銷售。但它並不賺錢。「我這麼做是因為產業還健在時，我這樣賺得到錢，」她告訴我。「我爸說這是嗜好。我的嗜好。」

我的一位朋友也做了類似的事。他是一位才華橫溢的業餘民謠音樂人，組了樂團並開始演奏、發表原創作品——後來在民謠圈中獲得極大的讚譽。所以他決定大膽嘗試：減少商業錄影師工作，好把更多時間投入他的音樂。他想自己可以從中各賺一半的錢。事實證明，收入分配不是一半一半，而是零比一百。他的團隊做了所有該做的事：組織電子郵件名單、發送電子報、建立臉書粉絲專頁、開設 YouTube 頻道、架設網站。他們付了五百美元來觀看如何建立觀眾群並將其貨幣化的影片。他們發行了五張專輯，一年超過五十場演出，甚至還獲得意義重大的電台播放。而他們沒有賺到錢。「我是說真的，」他在放棄之前告訴我，「我們賺不到任何一毛錢。」

在本章的後半部分，我主要描述一些具有代表性的音樂人（大部分比較年輕）如何在當今環境中前行。不過，從更宏觀的角度來看，這裡的關鍵在於中間層能夠存活，那些構成音樂圈支柱的音樂人：像瑞伯特或吉布思這樣屬於音樂家的藝人，奉獻一生精進技藝的高超器樂家、和聲歌手與伴奏樂手、地方音樂圈與

非商業型音樂人中的佼佼者，或者像麥凱與迪爾這種唱片賣得不多卻影響許多人的先驅者。「我年輕時，『苦苦奮鬥的音樂人』這個說法，」主持人比爾‧馬赫（Bill Maher）曾對當代爵士樂的領導人物愛絲佩藍薩‧斯伯汀說，「指的是那些還沒有發行唱片的人；現在成了那些實際上很有名的人，他們銷售唱片，但就是賺不到錢。」沒錯，斯伯汀回答，「我們大多數都是這樣。」[38]

六位音樂家的故事

瑪麗安‧卡爾在看科幻影集《螢火蟲》（*Firefly*）其中一集的影評時，突然獲得她所謂的覺醒。「我突然意識到，我能夠執行錄製專輯的所有步驟，」她告訴我。「以前似乎完全不可能，音樂就像是從某個神奇的地方冒出來。」她意識到，電視節目不僅僅是你所見的影像，專輯也不僅僅是你所聽見的音樂。每一個作品都出自某人所採取的一連串步驟。卡爾知道自己可以創作一張專輯，她能夠編排音樂、找樂手完成她想要的表演、學會用音樂軟體剪輯、設計、發行、行銷。於是，她就這麼做了。那是二○○七年，當時卡爾二十五歲。到了二○一七年，她已經發行十張專輯，全部都是自製專輯，但只有一張是個人發行。

卡爾的音樂也受到影集《螢火蟲》的啟發。作為一部科幻作品，該節目算是怪咖或書呆子文化這個更廣大的宇宙的一部分，也是她許多作品的主題。卡爾以清晰、受過古典音樂訓練的聲音唱出詼諧而知識淵博的歌曲，主題談及太空旅行、殭屍、探索頻道（Discovery）的年度盛會「鯊魚週」（Shark Week），沒錯，還有《螢

火蟲》——這些曲子搭配如此的歌名：〈致達西先生〉(Dear Mr. Dar-cy)、〈文理學位華爾滋〉(The Liberal Arts Degree Waltz)、〈即使不優雅，我仍是怪咖〉(I'll Still Be a Geek After Nobody Thinks It's Chic)。卡爾聚焦的主題為她提供了小眾市場及其潛在觀眾群，而她孜孜不倦持續創新，設計出建立、連結、貨幣化觀眾群的方法。她為耶誕假期錄製客製化頌歌語音信箱；推出一場線上「點唱機挑戰」音樂會，觀眾可以競標決定她要翻唱的歌曲；舉辦為期九個月、橫跨五十州的巡演，其中大部分停駐點都出自粉絲的要求與規劃。她的網站列出了十五件聽眾可以支持她的事（「寫一篇部落格文章……舉辦一場家庭音樂會……買一件 T 恤或托特包」39）。二○○九年，她成立了由固定支持者組成的「捐贈者小組」(Donors' Circle)，比 Patreon 的出現早四年，而 Kickstarter 於同年不久後出現。她告訴我，自此，這些支持者對於她所取得的一切成就而言不可或缺。

卡爾的父母在華盛頓州的小鎮工作，是受過音樂學院培訓的音樂家。她在史丹佛大學學習古典、爵士與當代管弦樂理論和作曲，但畢業後因職涯前途渺茫而放棄了音樂。她很早就結婚，然後搬到安克拉治，一個她之前預設沒有藝術的地方。「那是非常愚蠢幼稚而菁英主義的想法，」她說。「我一來到北方，就意識到這裡的藝術圈太棒了，」——她補充，「許多小鎮與次要城市中」都能如此。她對音樂的看法也改變了。她後來「在開放式麥克風酒吧喝啤酒，去聽讓人在吧檯上跳起舞來的搖滾草根樂團，然後再去聽一路演奏到凌晨兩點的即興爵士樂」。她說，她大學時期的創作是「現在幾乎只有大學裡才會演奏的音樂」。她在安克拉治開始寫歌：「那種我奶奶聽得懂的歌，或是有趣、有感染力的

歌。」她「離開大學時，認為要成為一名藝術家，就需要一座平台」，但現在她理解到自己「需要社群來建立平台」。她找到不止一個：一個在阿拉斯加，一個在網路上。

儘管如此，卡爾的經濟狀況仍然岌岌可危。她稱自己為「債台高築的全職藝術家」。[40] 她在二〇〇九年離婚，說那是一場「財務災難」且讓她「無家可歸」，她表示自己持續替人顧家（house sitting）、沙發衝浪（couch surfing）好幾年（這也是她展開五十州巡演的原因之一）。二〇一五年，她在Kickstarter上為她的第四張錄音室專輯募集了六萬五千美元，也是此時，她「在這短暫而美好的幾個月裡」還清了債務。後來，她的筆記型電腦在巡演中失竊，而重新買軟體比買新電腦還要昂貴。由於受到此事耽擱，她無法在年底前花完Kickstarter上全部的資金，幾個月後她被一張稅單出奇不意地偷襲，要繳的稅吃掉了三分之一以上的資金。她還損失了很多周邊商品本來可以賺到的錢，通常占表演收入的百分之十五至二十，因為巡演時她帶的是舊專輯。但很多小型創作者都遇過這種事，她說：「你的生活危如累卵，真的很脆弱。關鍵是要確保這個情況不會導致你無法創作。」

儘管如此，我們對談時，卡爾對自己的前景抱持樂觀的態度。她後來再婚，並且搬到另一座擁有強健藝術圈的小城市朱諾，她以那裡的社區為基地發展職涯，工作包括在公立學校教書。她說，她已經看到音樂產業發生五、六次變化，似乎每隔幾年就會發生一次：CD、音樂下載、群眾募資、串流媒體、授權。她說，相較於大型企業集團，「身為個人的好處是，我可以用很少的開銷立刻轉移方向。」

• • •

　　二十七歲時，潔西卡・布德羅已經差不多受夠了巡演的日子。布德羅是能量充沛、狠角色型的龐克暴女，她是奧勒岡州波特蘭市硬蕊龐克樂團「夏日食人族」(Summer Cannibals)的主唱與吉他手，其團名出自佩蒂・史密斯的歌曲。樂團成立於二〇一二年，在二〇一三與二〇一五年自行發行專輯，二〇一六年則透過傳奇獨立唱片公司「殺死搖滾明星」(Kill Rock Stars)推出了第三張專輯，並且努力獨自或與更資深的樂團一起巡演。

　　布德羅向我描述了巡演路上的生活。樂團成員住在廉價旅館，四人一間，盡量從商店買食物而不是外出用餐，避免吃速食，盡可能吃蔬菜。有時場地會供餐。「飯店有時候會提供免費早餐，」她說，「雖然吃起來很噁心，但有得吃就好。」在廂型車裡，大家往往花很多時間在 iPhone 上。布德羅用手機玩數獨遊戲，這有助於讓罹患焦慮症的她冷靜下來，同時也讓她在其他的支薪工作（線上寫作或設計）表現得更好，儘管這樣做非常困難，她說。樂團成員試圖建立運動習慣，但沒人能堅持下去。「每隔一段時間，大家坐下來一起吃頓豐盛的晚餐真的很棒，」她說。「如果晚上休息的話，我們喜歡去看電影。」不過，他們盡量減低放假次數——理想情況下，在三到四週的巡演過程中休息不超過一、兩晚。基本上就是演出、睡覺、起床、開車。沒有演出後的搖滾明星慶功宴？「沒有，」她笑道，「從來沒有辦過。」

　　夏日食人族有時會幫其他樂團暖場，布德羅也會跟著其中一團巡演。到了二〇一六年，她的巡演收入讓她得以收支平衡。「但

代價是什麼？」她反問。「你永遠不在家。你筋疲力竭。你真的無法去思考或做其他事情，因為實在沒有力氣。」此外，不斷重複的採訪使得你必須一遍又一遍講述自己的故事，還有那些在網路上傳訊息來的怪人。「你創作的時間越來越少，因此你的工作開始讓你變得更像是一位名人與表演者。」

那一年，布德羅意識到這也許不是自己想做的事。她最初的計畫是嘗試轉為專業的詞曲創作人。青少年的她就已經開始在臥室裡寫歌，在筆記本上寫滿歌詞。她也創作了夏日食人族所有的詞曲。布德羅寫歌時一絲不苟，有時也像惡魔附身的創作者。除此之外，還每天練習吉他幾個小時，她形容自己是「那種一不做、二不休的人」。隔年夏末我與她對談時，她正在製作一月以來的第三張專輯：一張是樂團專輯，外加兩張個人專輯。後者加入了新的東西，其中最重要的是流行歌曲，目的是為了向潛在客群宣傳她作品的多樣性，同時也是為了改變。「有時，你實在不想生氣，」她說。前一年過得很辛苦，她投入卡莉蕾（Carly Rae Jepsen）、瑪丹娜（Madonna）、惠妮·休斯頓（Whitney Houston）的懷抱——那些讓你微笑搖擺的歌曲。「接受自己的這個部分，確實以一種意想不到的方式給了我力量。」她說。

布德羅曾計畫搬到洛杉磯，如果想成為專業詞曲創作者，那就是你需要去的地方之一。她南下去開會，與一位廣播音樂公司（BMI）的員工談論合作計畫，後者為她安排了一位寫作夥伴。然而，最後她覺得不大對勁。她決定留在距離她的支持系統附近的波特蘭，在這裡探索不同的選擇。布德羅一直對製作感興趣，她刻意分別在三間錄音室錄製夏日食人族的三張專輯，想看不同的

人會如何處理。她收穫滿滿,包括發現在一座充滿錄音室的城市裡,沒有見到任何一位女性製作人或錄音工程師。因此,她現在的目標是進入這個領域。「我設想未來的自己會是如此,」她說,「我每天去錄音室上班,幫助其他藝術家、音樂人找到他們的聲音。我設想自己未來在錄音室與年輕女性合作,而她們從未在此跟其他女性共事,只有一直被男人使喚。」但布德羅也知道,作為一名音樂人,「你再也不能只做一件事,你必須能夠身兼數職,」例如:演奏、作曲、混音、母帶後期製作、做商業工作,「而且你必須對此心甘情願。」

我上次確認夏日食人族的演出計畫時,他們正計畫進行另一次巡演:三十個晚上共二十六場演出,一趟環繞整個西部的漫長路線。

• • •

在關於奧斯汀製片人霍爾曼的紀錄片《店主》中,我注意到一位年輕音樂人,而我第一次用谷歌搜尋她的名字「查莉・費耶」時,還以為找錯人了。我所見過用原聲吉他演奏美國民謠曲風的歌手通常都帶著內省而偏悲傷的風格。我找到的這位歌手是新摩城女團的主唱,服裝搭配協調,舞蹈動作同步,團名叫「查莉・費耶與費耶特」。如果要我概述這兩種演出者的差別,我會說這是從「負面」轉變到「正面」。費耶自己演唱的歌曲有〈苦澀〉(Bitterness)、〈心疼與舊痛〉(Heartaches and Old Pains)、〈為愛哭泣的女孩〉(Girl Who Cried Love);查莉・費耶與費耶特則唱著〈再見你一面〉(See You Again)、〈甜蜜短訊〉(Sweet Little Messages)、〈綠燈〉(Green

Light)(「綠燈對你亮了，寶貝／我說可以，不是也許」)。

　　費耶在我們對談時解釋了這種轉變。她很晚才接觸音樂，直到大學才開始彈吉他與曼陀林，學習草根藍調與指彈藍調。幾年後，她在二○○六年搬到奧斯汀，一邊當保姆、一邊在餐飲業工作來維持生計。二○一○年，她展開「跟著查莉去旅行」巡演，一項為期十個月在十個城市駐村，並與十組當地藝人一起創作十首歌曲的計畫。儘管她達成 Kickstarter 的募資、巡演時將住處租出去，也沿途做兼職，比方說在波德（Boulder）的一家麥片公司工作，但最後還是負債累累。二○一二年，她領導一場拯救南奧斯汀威爾遜街小屋（Wilson Street Cottages）*的抗戰，但她幾乎獨自奮鬥，且最終以失敗收場，小屋被夷為平地、準備蓋公寓大樓。這排小屋長期以來是藝術家的天堂，她每月支付的房租不到五百美元。她還在七年內推出了四張專輯。但我問她：你之前做的那種音樂從來沒有賺到很多錢，對吧？「你說得沒錯。」她說。

　　大約在她發行第四張專輯時，費耶認識了她的丈夫，一位在洛杉磯工作多年的音樂人兼製作人。由於洛杉磯是影視產業的總部，這裡也是音樂授權產業的中心。費耶的丈夫說服她，授權是比表演更好的謀生方式，但首先，她必須寫些不一樣的歌曲。「人們不需要很多悲傷創作歌手的作品，」她告訴我。「首先，如果他們需要的話，這樣的作品已經有一大把。」此外，「沒人會把它放在商業廣告裡。它可能適合電影中的悲傷場景，但人們大多想要樂觀的歌。」她的新作品完美符合要求。「很吸引人、很快樂、

* 這是費耶在奧斯汀的創作據點，她曾與許多音樂人共同住在此處。

很簡單，而且也與眾不同。現在沒有人在創作這種音樂了。」（換句話說，她找到了一個小眾市場。）「他們可以選擇花十萬美元取得一首『至上女聲三重唱』（The Supremes）的歌曲授權，或他們可以花一萬美元獲得一首我的歌曲授權。」

費耶向我解釋了授權的運作模式。電視、電影和廣告公司都有音樂指導，為公司產品選擇曲目或委託作曲。音樂指導與授權公司合作（其中較大型的公司約有二十家），仰賴他們過濾人才資料庫並提出建議名單，就像電視製作人與選角導演，或出版社與文學經紀人的合作關係。費耶藉由接觸所有的大型公司開始推銷授權。她剔除了其中一半的公司，因為她在奧斯汀或洛杉磯時就與他們建立人脈了。最後，她與最差的選擇之一簽約，但堅持只簽半年而不是一整年的合約，因為她有預感，一旦費耶特推出他們即將發行的第一張專輯，她的機會就會變多。將近六個月後，費耶參加了西南偏南藝術節（SXSW）授權座談會，其中一名講者是最大公司之一的創始人。結束後，她主動攀談，他們一拍即合。事實上，他向她要了一張CD（而不是她把一張CD推給他，這通常是這種情況會發生的事）。一週後，他打給費耶，提出了一項合作。第二年我訪談她時，她已經授權了四首歌，包括用於影集《正妹CEO》（Girlboss）與《河谷鎮》（Riverdale）的歌曲，總價為一萬四千美元。

與布德羅和卡爾一樣，費耶的創作朝著更輕盈、更容易理解的方向發展——從帶有對抗性、高深複雜或哀愁憂鬱的音樂，分別轉為有趣、具感染力的歌曲，會讓你微笑律動的歌曲。費耶說，沒錯，她仍然喜歡摩城音樂，「但為什麼決定寫更多快樂的歌曲？

肯定有其他念頭。我真的很努力試著賺錢過活。」

・ ・ ・

　　非洲未來主義饒舌歌手薩姆斯發行第一張迷你專輯時，已經完全接受了科技烏托邦主義的迷思。「當時我聽了很有感，」她告訴我，「矽谷的人說：『就是現在！如果你是音樂人，你想做什麼都可以！』」換句話說，只要你把作品放到網路上，你就能成為明星。薩姆斯的本名是伊娜果・路芒巴—卡薩果（Enongo Lumumba-Kasongo），她透過「為美國而教」（Teach for America）的計畫在休斯頓一所公立學校擔任三、四年級的數學與科學老師。她「在教育現場，親眼看見孩子基本上如何被這個國家所拋棄」。高中後，薩姆斯就沒再真正碰過音樂，她所目睹的剝奪促使她重拾音樂。她需要舒緩自己的無力感，也想創造出什麼，好讓學生對她試圖教給他們的內容感興趣。薩姆斯一直是卡通與電玩迷，她因而開發了「薩姆斯」這個「飛行書呆子」（也就是，很酷的怪咖）人設，名字出自電子遊戲「銀河戰士系列」（Metroid）中的一位女性英雄角色。接著，她開始在電腦上創作嘻哈歌曲。

　　最後，她不敢放給她的學生聽，他們可是很刁鑽的聽眾。但她的朋友給她鼓勵，他們從未聽過有怪咖認同的黑人女性觀點*。隔年，薩姆斯辭掉工作，決定嘗試成為歌手。她製作了一張迷你專輯，放在 Bandcamp 上，以為網路會幫她完成剩下的工作。結果專輯賣了大約十五張。「那是一個非常不周全的計畫，」她告訴我，「我失敗得很慘，而且我破產了。」她的父母都是學者，只說了：很可愛，現在回去學校吧。她真的回到學校去，在母校

康乃爾大學攻讀科學與科技研究博士學位。

然而，無論多麼災難，後來都證明這段經歷是有用的，就算只是讓她學到什麼事不該做。回到伊薩卡（Ithaca），薩姆斯再次決定永遠不再碰音樂。但朋友邀她去一場校園饒舌擂台比賽演出，一位被請來擔任評審的製作人大大讚美了她的表演。她也是此次活動中唯一的女性。「我想，好吧，」她說，「我不能放棄音樂，這是一個徵兆。」到了第二學期，她又回到一邊在臥室裡創作、一邊修三門課並努力保持心理健康的生活。隨著她努力完成學位，她的職涯逐漸開始達到某種高度。線上音樂公司 Bandcamp 將她的下一張專輯選為每日精選專輯之一，一度短暫成為該網站最暢銷的饒舌唱片。到了第三年，她開始認為自己既是一名主持人與製片人，也是一名學生。後來的專輯《太空碎片》（*Pieces in Space*）登上了告示牌排行榜。不過，這時她已經明白需要做什麼才能確保專輯成功發行：提前幾個月開始釋出單曲，接著再釋出一首單曲，拍攝音樂影片，準備你的媒體公關稿等材料。你不會只是把專輯發出去，然後祈求市場反應良好。

此時，薩姆斯還在讀博士班。她開單程四小時的車到紐約與費城演出、參加大學巡迴影展、在音樂與遊戲大會上表演，為一家創作教育嘻哈音樂、名為 Flocabulary 的公司寫歌詞（與她在休

* 怪咖（geek）跟書呆子（nerd）類似，一開始都帶有貶義，但近二十年來在影集與電玩中被塑造成一種聰明、害羞、想法與眾不同的科技宅形象，通常為男性（可參考《宅男行不行》〔*The Big Bang Theory*〕裡的各個角色）。他們可能會使用某種品牌並作某種典型打扮，且對《星際大戰》（*Star Trek*）和 Skyrim 等電玩遊戲如數家珍。geek identity 是據此形象建構出來的認同，一般而言，黑人女性並非 geek identity 的主要代言人。

斯頓為學生所做的一切相去不遠）。由於《太空碎片》在學期中推出，所以她不得不把巡演日期擠在週末，排在她的助教工作之外。學生會走到她面前說：「這樣問有點怪，但你有名嗎？」值此之際，她每個月來自音樂的收入約有四千至五千美元，已遠遠超過擔任助教的薪水。因此，她一舉搬至費城，成為全職藝人（但她仍打算完成她的學位）。她告訴我，她後來才逐漸發現，原來自己在音樂產業中是能夠活得舒服的，大概介於超級巨星的爆紅美夢以及她在休斯頓的飢餓藝術家狀態之間吧。

但是，薩姆斯也開始感覺自己被「怪咖饒舌歌手」的人設所束縛。她告訴我，無論她的特定市場多麼好賺，小眾「既可以是禮物，也可以是詛咒」。「處理小眾的政治對我來說很辛苦。」她說。人們帶著非常明確的期望來參加動漫展這類的大型怪咖集會。她說，在這個「以白人男性為主的空間」裡，大家希望你談論電玩與卡通，「如果我想談談身為一名試圖在學院中生存的黑人女性認同」，下場可不會太好看。她解釋，她試圖重塑自己的品牌，這就是為什麼她開始用「非洲未來主義」的風格取代「書呆子嘻哈」（nerdcore），而且最近換了一間比較以龐克音樂聞名的唱片公司。

三十一歲的薩姆斯給自己巡演的期限不超過四、五年。我們對談時，她已在美國各地走跳過一輪，而她的嗓音可以表現的時間也已屆尾聲。她說，「超隨興」（Mega Ran）——一位比她年長的書呆子嘻哈饒舌歌手，某種程度上對她來說是一位導師——百分之七十五的時間都在巡演，她認為自己無法維持這種狀態。她也希望之後能建立家庭。長遠來看，她的計畫是重返學術界，不過

是以藝術家的身分而非學者。她跟朋友開玩笑說，饒舌音樂裡頭可沒有退休金計畫。

・・・

三十四歲時，札克・赫德決定讓人生重新來過。

從大學開始，赫德就一直試圖在音樂圈獲得成就。他在大四那年與一位朋友合作組團，沒多久，兩人就因為一次幸運的巧合與大學巡迴影展搭上線，以每場演出高達一千五百美元的價格表演翻唱與原創作品。他們為了省錢租下朋友阿姨的房子，那是在澤西海岸附近的一間公寓大樓裡，於是兩位夢想遠大的音樂人就住在一大群老年人裡頭。他們試圖與音樂製作人合作，但赫德告訴我，「我非常堅定不要成為『背叛』的人。」以至於合作關係毫無進展。

不久，赫德領悟到兩件事：他必須單飛，而且必須搬到紐約。他在威廉斯堡租了個房間，開始打零工。「生活非常簡陋。」他當時發現能以具體的美元金額衡量出自己對其他人而言究竟有何價值。他會在下班後跑回家拿起吉他，然後前往開放麥克風俱樂部。他找到一份自己渴望已久的大都會博物館工作時，他猶豫了。「我現在就要去做這個工作嗎？」他思忖，「我要當朝九晚五的上班族嗎？」他接受了，因為他需要錢。不過，在博物館工作期間，即使手頭再怎麼緊，他一直以來都拒絕升遷。

他想把注意力集中在音樂創作上。赫德自己錄製了兩張專輯，然後決定為第三張專輯找一位製作人，一個搞得清楚狀況的人。「學習在錄音室工作對我來說是全新的體驗，」他說，「知

道做什麼有效、什麼無效。」他把作品放在早期的線上音樂商店CDBaby上。他進行了多場表演，在舞台上獲得信心。他與製作人一起推出的唱片獲得了美國獨立音樂獎（Independent Music Award）的一個獎項。

但這時赫德已經三十四歲，逐漸心灰意冷。他與女朋友分手了。七年後，他仍然待在博物館。這座城市讓他疲憊不堪。他說，感覺情況就是「大同小異」。他知道自己的生活與音樂需要改變，但他不知道要變成什麼樣子。所以他辭掉工作，搬回他成長的緬因州（這並不麻煩，因為他的東西很少），然後評估現狀。

小時候，赫德與妹妹一起寫歌。現在，妹妹住在洛杉磯，於是他決定搬去這座他一直很喜歡的城市。他向大都會博物館領取了他的養老金，儘管母親曾警告他這筆錢應該要留到退休後用。「那是我的退休金，」他想，「但如果在退休前我什麼都不做，這筆錢就一文不值。」有天在妹妹家，他打開筆記型電腦，科技宅友人在裡頭安裝了音樂軟體Ableton，然後他開始用軟體瞎搞。他用原聲吉他錄製音樂樣本，再利用他在紐約學到的製作技能來剪輯音樂，亂玩一通，結果他玩得非常盡興。「就像在學習一種新樂器，」他說。「就像我十二歲時學著彈超脫樂團（Nirvana）的歌一樣。你一心一意只想做這件事。」赫德不曉得他的新興趣會如何發展，而且他仍在思考人生接下來要怎麼走，但這一切感覺很好，所以他決定忽視恐懼。他沒有放棄，而是加倍努力，辭去了他在餐廳的工作。

那時，赫德的祖父母在維吉尼亞州的一間房子正準備出售。他自願開車橫越美國去幫忙打理，但離開洛杉磯之前，他在Spo-

tify 上以他的新計畫「礁岩海灣」（Bay Ledges）為名發布了一首歌曲，而計畫的名字就是指他的家鄉緬因州。「這段經歷，」他告訴我，「真的就是一場電影。」一位在維吉尼亞州的朋友打電話告訴他：你在「潛力新人」名單（Fresh Finds）上，他說。〈安然無恙〉（Safe）是一首琅琅上口、以合成器聲響組成的短歌，帶有南加州風與自創歌曲的瑕疵感。這首歌被一位 Spotify 策展人發現，並列入每週新興藝人歌單。播放兩萬次之後，這首歌被選入「週五新音樂」歌單，跟著約翰・傳奇（John Legend）與威肯（The Weeknd）的歌曲一起累積到一百五十萬次的播放數。這首歌在 Spotify 上的美國熱門五十精選（US Viral 50）排名第九，在全球熱門五十精選（Global Viral 50）排名第三。

　　赫德的信箱開始被唱片公司的電子郵件塞爆。最終，他決定與史蒂夫・格林伯格創立的「S曲線」（S-Curve）公司簽約，他是發掘韓氏兄弟合唱團、強納斯兄弟、AJR 等大團的製作人。「這真是一種超現實的體驗，」赫德告訴我。「我以前真的以為簽訂唱片合約的日子已經過去了。」唱片公司給了赫德夠高的預付金，讓他可以全職從事音樂創作；提供資金成立後援樂團，團員包括他的妹妹；幫他找了一位經紀人，跟他簽訂專輯發行合約；支付拍攝音樂影片的費用；安排宣傳用攝影；並為他設立一家公司來管理社群媒體形象。這就好像他本來在人行道上玩滑板，結果有人開著法拉利停下來叫他上車。

　　不過，赫德想對整個事情的發展保持謹慎。才沒過幾個月，他便這樣告訴我，因為他知道現在的藝人紅得快，沒落也快。有些樂團的音樂他去年一直在聽，但現在他已經叫不出名字了。「真

正打造品牌與推出一首爆紅歌曲不同,」他學到了這一點。「你的歌也許能夠在Spotify被播放幾百萬次,但下週另一支樂團出現,他們就是新的天團了。」

• • •

妮娜・納斯塔西亞是頗受好評的資深藝人,過去能靠一小群忠實粉絲勉強過活。五十四歲的納斯塔西亞創作的是樸實而令人難忘的歌曲,一位樂評將之描述為「微小而密集的雪球,每首歌都展示了她個人民俗神話中的新場景」,[41]粉絲則說這些歌曲拯救了他們的生命。她在網路上的音樂影片點綴著多種語言的留言,內容諸如「妳太棒了,妳的聲音陪伴我度過生命中最糟糕的時期」與「我不用吃、喝或被愛……我只需要她的音樂」。[42]納斯塔西亞與她的伴侶兼合作夥伴、視覺藝術家基南・古瓊森(Kennan Gudjonsson)在曼哈頓雀兒喜合租約六坪的租金穩定型公寓*(這相當於多間出租臥室的大小)。古瓊森在主臥室工作,空間裡塞滿了舊時鐘、動物標本頭飾、他的手工木偶以及一張古老下陷的雙人床。當他說「妮娜有一間工作室」,他指的是廁所。

納斯塔西亞一直在抵抗商業化。早在九○年代中期,她就曾拒絕授權一首歌給馬自達(Mazda)汽車廣告,那筆授權金足以買下一間房子。幾年後,當時最大的唱片公司、時代華納的子公司希望發行她的第一張專輯,她放棄了這個機會,因為唱片公司想為示範帶加上一個橋段(bridge)†,讓它更適合在廣播電台播放。

* 租金穩定型公寓(rent-stabilized apartment)指的是租金不會每年大漲,並能穩定續租的公寓。

相反地，她與古瓊森自己以類比錄音、物理媒材錄製這張專輯，在當時幾乎是前所未聞。

在接下來的十年裡，她在獨立廠牌旗下又發行了五張專輯。這段期間，兩人開車從葡萄牙巡迴到波蘭，並在塞爾維亞、西伯利亞與俄羅斯遠東地區演出。他們一直在計畫回西伯利亞，不過這次是在冬天。納斯塔西亞喜歡難搞的場子，她說，那種你必須想辦法擄獲觀眾的地方。有次演出是在愛爾蘭的利默里克（Limerick，這座小鎮也被稱為「刺殺之城」〔Stab City〕），人們警告他們別在附近閒晃。她有一部音樂影片是臨時起意在維也納一家俱樂部的廁所裡拍攝的——在塗鴉滿布的隔間，裡面只有她與吉他。巡演成為兩人的社交模式，他們與好朋友見面的方式。古瓊森說，在路上「有點——家的感覺」。

但隨著時間流逝，音樂這一行開始改變，他們經驗到的情形越來越糟。他們預期自己會被產業剝削，而今他們被粉絲剝削。免費音樂就是免費宣傳，但這也表示唱片公司、行銷與經紀人變懶了，期望你為他們完成他們該做的工作。納斯塔西亞說，你不能再在影片中「只唱你該死的歌」。你必須有噱頭。「你必須一邊盪高空鞦韆或搭雲霄飛車，一邊演奏音樂。」她的第一間唱片公司停止發行新音樂，因為它們無法再靠此賺錢。她的下一間公司「肥貓」（FatCat）希望她能開設一個YouTube頻道——用她的話來說，就是那種她會錄下自己去這樣說話的影片：「嘿！你好！我是妮娜！今天早上我起來，早餐吃吐司，然後，我開始寫這首

† 編曲術語，若在流行音樂，通常會把Bridge擺在第二大段副歌後面，作為氛圍轉換，讓歌曲進入迥異於副歌的情境。

歌……」二〇〇九年，這對深陷卡債的夫婦讓步了，將一首歌授權給瑞典富豪汽車（Volvo）廣告。

正是古瓊森將追討微不足道的版稅的過程形容成「在樹林裡獵麻雀」——如果你像他與納斯塔西亞一樣必須自己來的話，這會是複雜而費神的工作。「在數位世界中，除了音樂之外，還要找出這些收入從哪裡生出來，這是另一件完全無法擺脫的困擾，」他說，「因為它隨時都在產生。」儘管一再威脅要採取法律行動，但古瓊森估計，英國「肥貓」唱片公司仍積欠他們至少十萬英鎊（約三百七十多萬台幣）。「這令人沮喪，」他補上這句，「你卡在這裡。」除了創作音樂之外，想到所有和製作另一張專輯相關的事情都會把人壓垮——好比換一家唱片公司、回去個人發行，或另組一個樂團。從二〇一〇年起，納斯塔西亞已經錄好三張專輯，但都沒有發片。音樂記者開始說她消失了。她試圖徹底改變職業，建立服裝品牌，也就是她的B計畫，但最終宣告失敗。

我們對談時，她與古瓊森正在重新進入音樂圈，在他們離開的這些年來，這裡似乎已經變成完全不一樣的地方。他說：「（我們）實在不知道該怎麼讓大家覺得我們的音樂有趣，或令人感到興奮，」他解釋，他們正試圖學習新規則，但不是為了遵循它而是打破它，這樣比較有趣——試圖找出一種不需要「花上大把時間坐在電腦前」的創業方式。他們至少在前一年就已經滑落到貧窮線以下，但他們總是優先考慮金錢以外的事——一直以「宛如沒有明天」的方式生活，古瓊森說道。然而，他補充，音樂「讓我們繼續前進，讓我們保持快樂」。音樂未來是否仍具有相同效力？他們將會找到答案。

寫作
Writing

　　要列舉出瓦解音樂產業的始作俑者，需要一份詳盡的清單：Napster、蘋果、Spotify、YouTube等等，但造成書市衰退的罪魁禍首只有一個名字。

　　《編輯在幹嘛》的作者彼得・吉納曾在一系列主流出版社工作，他告訴我，他於一九八二年開始在出版業上班時，這已是「終極成熟的行業」。吉納的說法來自他在紐約出版業的核心。數位媒體策略師理查・奈許（他是過去頗受好評的獨立出版社軟骨頭的前任負責人）則為上述說法做了一些補充說明。對奈許而言，有個重要的轉折點出現在一九八〇年代後期，此時，桌上排版系統（desktop publishing）與邦諾大型書店一同發展。他說，在此之前，你幾乎只能閱讀出版業要你閱讀的內容。每年大約只有三百五十部文學作品問世，而你是從《紐約時報書評》（*New York Times Book Review*）中知道這些作品的。[1]但是現在製作書籍變得相當容易，要展示在消費者面前也輕鬆無比，因為暢貨中心有很多的額外空間可以上架。獨立出版蓬勃發展，獨立與大型出版社發行的圖書數量迅速翻倍成長。同時，正如奈許與吉納所述，主流出版業承接了始於一九六〇年代的整合。到了一九九〇年代初，出版業由六大巨頭主導，全歸媒體集團所有。[2]

　　後來出現了亞馬遜。（這就是那唯一的名字，我相信你早就知道了。）該公司成立於一九九五年，它不僅能夠為圖書消費者提供更加便捷的購物體驗，而且由於華爾街對其商業模式的無限信心（該公司二十年沒有盈利）[3]，它可以虧本經營，它還能夠用與出版商列出的價格以及書店收取的價格相比的大幅折扣出售。此外，書籍從來都不是亞馬遜的真正業務，該公司一直樂於在銷售書籍上虧本（這當然是出版社與書店無福消受的奢侈）。對亞馬遜來說，書籍可以建立受過良好教育的富裕消費者客群（我們可以稱其為全食超市〔Whole Foods〕人口）。購書人的收入中位數比全國平均水準高出百分之五十，有極高的比例屬於收入分配的前五分之一，而這一區塊的消費者支出占整體的百分之六十。[4]

　　到了二〇一〇年，網路銷量占書市的百分之二十八——當然，亞馬遜的銷量最多。[5]這時，亞馬遜推出了一項重要的新戰略來控制書市：銷售電子書。Kindle電子書閱讀器於二〇〇七年首次亮相，最初一敗塗地。亞馬遜後來又投入了大約五億美元銷售電子書這種新格式產品，同樣慘遭滑鐵盧。二〇〇八至二〇一三年，電子書的銷量出現了爆炸性的增長。[6]（那時大家開始撰寫關於印刷業消亡的文章。）電子書銷量此後趨於平穩，甚至下降。[7]不過，若把自行出版的作者包括進去，則並非如此。（我們發現，讀者真的很喜歡實體書，甚至願意支付溢價。）但這種格式使得亞馬遜能夠操縱市場占有率的另一次巨大轉變。電子書只能在網路上購買。一旦讀者去亞馬遜網站購買電子書，他們也會在那裡購買紙本書。到了二〇一七年，網路銷量占書市的百分之六十七，[8]亞馬遜控制大約一半的市場：紙本書占百分之四十以

上，電子書占百分之八十以上。[9]

亞馬遜對圖書出版、銷售業務的衝擊直接而深遠。一九九五至二〇〇〇年，美國獨立書店有百分之四十倒閉。從二〇〇〇到二〇〇七年，又有一千多家關門。自從當地書店開始自我改造成多功能社區文化中心，獨立書店的數量已經多少有所恢復。從二〇〇九至二〇一八年，店數成長了近百分之四十，收復約四分之一的失地。[10]但整體而言，傳統實體書店持續急速萎縮。二〇一一年以來，邦諾書店已關閉約百分之十的門市；曾擁有「華登書店」（Waldenbooks）的「博德士書店」（Borders）同年倒閉，淘汰六百多家門市。小型連鎖書店也紛紛倒閉：光是二〇一七年就有三家停業，約占四百家門市。二〇〇七年至二〇一七年，書店總銷量下降了百分之三十九。[11]

書店消失讓出版業陷入財務壓力。這限制了「發現」的可能，限制了讀者知曉新書上市的能力，對於仰賴銷售新產品獲利的產業來說特別棘手（跟包裝商品不同，客戶往往會重複購買同一種牙膏或汽水）。最初的訂單，尤其是來自邦諾書店（以及其他曾經存在的連鎖書店）等店的大訂單，是用來支付行銷費的預付金。也正如我在第四章中提到的，在實體書店的立體空間中瀏覽書籍比在亞馬遜上容易得多，你會偶然發現一本沒有聽說過的書或原本沒有要買的書。即使是現在，如果你問大家是怎麼知道最近購買的書，只有百分之五的人會回答網路書店。[12]

不過，書店對出版社來說，最重要的是提供巨頭亞馬遜之外的銷售管道——因此也是可供選擇的談判夥伴。亞馬遜獨占書市，這就表示，它在批發商之間能夠獨占圖書採購業務。市場由

單一買家主導，這就是獨買。買家可以迫使賣家讓步，包括提供更優惠的折扣。這就是傑夫·貝佐斯（Jeff Bezos）從沃爾瑪超市學到的招數，他複製其商業模式：提供最低價與對手削價競爭，壓榨供應商來獲得最低價格。二〇一四年，亞馬遜與樺榭出版集團（Hachette）公開惡鬥。在此期間，亞馬遜故意拖延樺榭出版品在網站上的銷售。這場商戰的起因問題正是：哪一方有權決定出版社電子書的價格？最近，亞馬遜在購買鍵上動手腳，導致點擊「購買新書」（buy new）不一定會將你帶到某本書的實際出版社，以剝奪該書的銷售機會。「亞馬遜素行不良，」電子書發行平台先驅 Smashwords 的創始人寇克告訴我，「一旦他們控制了你，就會強迫你每年伸出手臂，捐出更多血液。」

• • •

　　這件事為什麼對作家來說很重要呢？因為隨著淨利率下降，大型商業出版商（現在因為企鵝與藍燈書屋合併而減少為五巨頭）削減了它們的「名單」，也就是將出版書目種類集中在最受歡迎的書籍，例如：類型小說明星的作品（肯·弗雷特〔Ken Follett〕、丹妮爾·斯蒂爾〔Danielle Steel〕）、流行文化系列（《哈利波特》、《龍紋身的女孩》）、名人著作、關於川普的所有書籍。出版業也無法倖免於主導數位時代文化的重磅邏輯。暢銷書賣得比過去還多；小眾書則比過去來得更少。這表示出版社給予市場較小的書籍及其作者的金額也更少：更節省的行銷預算（反而導致銷售額更低），還有更糟的是，更低的預付金。這一區就是所謂的「非重點書系」（mid-list），這是大多數作者所處於或嘗試進入的位置。

　　幾乎所有歷久彌新的書籍都棲息於非重點書系，那些我們稱之為「文學」的作品：文學小說、嚴肅的非虛構作品（商業出版社仍在出版的些許詩歌作品，都被扔到非重點書系的底部）。五巨頭出版此類書籍並非出於善意；編輯在意好書，但他們也在意自己的工作，不會出版明知會賠錢的書。問題在於沒有人能確定書會不會賠錢，而這個狀況也普遍見於其他文化產業。但是，除了一些表現更加突出的獨立出版社，只有較大型的出版社才有機會以嚴肅作品來獲利，因為只有它們才有行銷能量幫助打書、拓展能見度。

　　因為它們出版了這麼多書，而且財力比較雄厚，所以也能分散風險。出版十部文學小說，其中一部可能會成為暢銷書，彌補其他九部的虧損。為前途看好的年輕作家出版第一本書，即使賣得不好也無妨，你還可以出第二本、第三本，讓他們有機會一展才華。就這點而言，史克萊柏納（Scribner's）出版社資深編輯凱西‧貝爾登（Kathy Belden）提到了安東尼‧杜爾（Anthony Doerr），其二〇一四年的小說《呼喚奇蹟的光》（*All the Light We Cannot See*）獲得普立茲獎並成為暢銷書，這是他出版的第五本書。我採訪了一位將近四十歲的作家，他與賽門舒斯特出版社（Simon & Schuster）合作出版。他的第一部小說獲得兩萬美元的預付金，銷量並不多；第二部有九萬美元，也沒有賣出太多本；第三部則有十七萬五千美元。但他非常有才華，贏得了一些獎項，而且他身為雜誌作家的名聲越來越響亮。賽門舒斯特確實可以給他時間。

　　然而，隨著出版商遭到亞馬遜剝削，它們的口袋越來越淺，給作者時間的情況也就越來越少見。吉納告訴我，大型出版社越

來越難做嚴肅作品，如：歷史、傳記、詩集或散文集。他說，
有多種曾經是商業出版社收入來源的書籍，逐漸轉移到（通常是
非營利的）獨立出版社與（肯定是非營利的）學術出版社。這兩
種出版社的預付金通常都是微乎其微（亞馬遜也在壓榨這些出版
社──事實上，甚至更加用力，因為它們的談判能力更不如大公
司）。[13]奈許發現文學小說正在走向詩歌文學的道路上：獨立出
版社、獨立書店、透過現場活動來曝光。這表示除了極少數之外，
大多讀者很少，而且賺不到錢。

· · ·

　　過去，圖書的銷售量與以此為基礎的預付金是作家主要的
謀生方式之一；另一種則仰賴廣義上的新聞業：報紙與雜誌的各
種自由撰稿。我們都知道新聞業怎麼了。克雷格分類廣告網站出
現，排擠了報紙的分類廣告，然後谷歌與臉書吞噬了其餘大部分
的廣告。在這兩者之間，如最初以「聚合網站」（aggregation site）起
家的 *BuzzFeed* 網路新聞、《哈芬登郵報》（*Huffington Post*）學會將新聞
重新包裝為誘餌式點擊標題來劫持網路流量。二〇〇〇至二〇
一六年，美國報紙廣告營收從六百五十億美元下降到一百九十
億美元。[14]二〇〇四到二〇一九年，約有兩千一百家報紙公司倒
閉；還有許多公司減少出刊天數或完全停刊紙本。[15]二〇〇〇到
二〇一六年，報紙公司裁掉超過二十四萬個職缺，占其勞動力的
百分之五十七。[16]雜誌業的狀況基本上是一樣的。有些小眾刊物
設法生存下來了，但大家普遍感興趣的老牌雜誌卻像殭屍一樣搖
搖欲墜。《滾石雜誌》（*Rolling Stone*）部份股份被出售；《魅力雜誌》

（*Glamour*）紙本停刊；《新聞週刊》（*Newsweek*）自二〇一〇年來已遭售出四次；《時代雜誌》（*Time*）、《財富月刊》（*Fortune*）、《大西洋雜誌》（*Atlantic*）（跟《華盛頓郵報》〔*Washington Post*〕一樣）現在都落入億萬富翁手中。

　　當然，出版物賺的錢越少，表示支付給作家的稿費也更少。自由工作者的比例下降了，在某段時間甚至減少了百分之八十。過去稿費按字計酬、有大量寫作人員的雜誌，現在這兩者往往已不復存在。當然，還有一百萬個其他管道可以刊登你的作品──二十一世紀暴增的無數媒體與文學網站，包括知名出版物的網站，但如果有支付稿費的話，通常是微薄的按篇計酬：三百美元、一百美元、五十美元。梅琳‧圖馬尼從二〇〇八年起不再當自由工作者，她開始撰寫一部回憶錄，直到二〇一三年。再度回來做自由接案工作時，她告訴我，她經歷了《李伯大夢》*那種宛如隔世的感覺。她不明白為什麼有人願意為現在那種稿費而努力寫作。在《被壟斷的心智：谷歌、亞馬遜、臉書、蘋果如何支配我們的生活》（*World Without Mind: The Existential Threat of Big Tech*）一書中，法蘭克林‧富爾（Franklin Foer）表示，身為《新共和》的編輯，他的網路評論稿費為一百五十美元，與該雜誌在一九三〇年代支付給類似作品的金額相同，經通膨調整後，下降了百分之九十五。[17]現在也很清楚的是，與谷歌和臉書競爭時，昔日新媒體寵兒的表現也沒有比恐龍般古老的傳統媒體更好。*Vice*、*Vox*、*BuzzFeed*等公司逐漸搖搖欲墜，無法達成營收目標、

* 《李伯大夢》（*Rip van Winkle*）是美國小說家華盛頓‧厄文作品，主角李伯上山打獵時喝了地精釀的仙酒，一睡二十年，醒來已是另一個時代，人事全非。

開始裁員。[18]除了少數旗艦媒體善用其悠久傳統的品牌資產，如《紐約時報》、《華盛頓郵報》、《紐約客》、《大西洋雜誌》，沒有其他公司能夠在網路時代使新聞業盈利。

　　所以了，為什麼有人願意為這種稿費寫作？更重要的是，要怎麼寫？第二個問題可以用一個詞來回答：興奮劑。你要寫得多、寫得快，一直都要。作為線上文化雜誌《風味電報》（Flavorwire）的作家，傑森・戴蒙德（Jason Diamond）負責每天創作兩篇文章，每篇至少五百字。「我原本以為可以喝一噸咖啡接著就能開始寫，」他說。[19]正如我在第五章中提到的，紐約的年輕作家普遍使用阿德拉等類似藥物。至於為什麼一開始願意為這麼點錢費心寫作：「我以前真的很菜，」戴蒙德繼續說，「並且真的很迷戀成為作家的想法。」創意專業人士網站及會議99U的前主席尚恩・布蘭達告訴我，他最近一次聽說，Vice每年支付公司作家兩萬八千美元，這在紐約是「低得駭人聽聞的金額」。我問，它們怎麼能給出這樣的稿費？「供需法則，」他回答。「就是有那麼多作家崇拜Vice及其所代表的價值。」他們會這樣想：『我要姑且一試，領兩萬八千美元的薪水，和九個室友一起住在皇冠高地（Crown Heights），希望一切能夠順利。』」

　　能夠順利嗎？幾乎不會。網路刊物的獲利能力是由點擊次數決定，這表示作者的作品都是根據相同的指標來評斷。由於吸引讀者注意（與品質不同）是零和遊戲，因此他們正進行著永無止盡的達爾文式戰鬥。布蘭達解釋，當前的環境是「對某些人有利的自由放任、不受控制」：那種「個性過度突出」的人，「完全願意有時以極端而邪惡的方式建立自我品牌。」布蘭達的意思是說，

大環境鼓勵作家在意見分歧的議題上採取煽動性的立場。不過，還有其他方法可以提高你的點閱率。年輕女性特別會因為寫出有關私人生活、露骨的告解式文章而獲得回報。這是一九七五年出生的圖馬尼無法理解的另一件事，而且不僅僅是因為這侵犯了隱私。「喜歡以一篇部落格文章收費一百五十美元、每週寫八篇來記錄自己性生活的人，」她表示，「與夢想成為作家，並溫和謹慎地向世界表達想法的人不是同一類。」

不過，有些人能夠在新環境中發揮優勢。文化網站 *New Inquiry* 的聯合創始人、後來的《新共和》雜誌發行人瑞秋‧羅森費特（Rachel Rosenfelt）告訴我，你必須是「天生會寫」——「那種你甚至無法想像他們不寫作的人。」你還需要能夠投射出鮮明個人特色，並因而從網路喧囂中脫穎而出的聲音。羅森費特提到妮可‧普里克特，「她是一位非常受歡迎的作家」，文筆「非常適合網路」——機智而老練，但在微妙而難以捉摸的氛圍中發人深省。而且，由於你本質上是在為自己做生意，因此你永遠不會真的為刊物寫作。你為網路、為臉書分享次數與谷歌排名寫作。「你要儘可能地寫作，」羅森費特說，「而且你要發表在哪都行，」因為你才是品牌，而不是網站；讀者知道你且記得你，而不是網站。羅森費特說，像普里克特這樣的作家，「對於刊登她的作品的雜誌來說更有價值，而雜誌本身對普里克特則沒有那麼高的價值。」事實上，她如此評論：「作家正在成為出版業的品牌框架。」整個網站都圍繞個人形象而建立：*Vox* 是以斯拉‧克萊因（Ezra Klein）、*FiveThirtyEight* 是奈特‧席佛（Nate Silver）、*The Intercept* 是格倫‧格林華德（Glenn Greenwald）。

　　普里克特、格林華德等人的影響力變得更大。但是體制再次只獎勵少數人，讓剩下的人去爭奪殘渣。現在你要嘛爆紅，要嘛失敗；要嘛成為明星，要嘛遭人遺忘。在這種情況下，成名的感覺也沒有看起來的那麼好。普里克特寫過她「將自己解開以獲取現金」。[20]告訴我一直覺得自己隨時可能被取代的人也是她。她說，年輕作家是「磨坊的穀物」──也就是提供給內容磨坊的文章來源。「你的作品永遠不會像以前那樣被編輯，你永遠不會得到報酬、你永遠不會得到尊重、你永遠不會得到你需要用來精進作品的時間。」最慘的是沒有人會支持你──她想到的是那些受騙而暴露最私人祕密的年輕女性。「那不只是錢的問題，」她說。「沒錯，收到五十美元的稿費確實是一種侮辱，但對我來說真正的傷害、永久性的傷害，是沒有人真的很關心、關心到會這樣跟你說的程度：『哦？你想寫這個嗎？你要不要先寄給我，然後一週後我們再談談你的感受？』」雖然普里克特很清楚現在自己的處境是比較好的，但她也覺得她的職涯到目前為止一文不值，無論她的看法多麼有見地，都只不過是一直在回應文化產業中曇花一現的一切。她說，她一直在試圖找出辦法，「讓自己的餘生不要都花在應對謀生之道。」

<p style="text-align:center">• • •</p>

　　那麼作家應該做什麼呢？奈許大力提倡作家必須「超越書本」，找出不需要向讀者出售某種書籍的互動模式。與其他類型的藝術家一樣，這代表著提供實物與面對面體驗。「與當地的餐廳合作，每年舉辦四次活動，與十個人進行談話晚宴，他們每人

支付一百五十美元，」他建議。如果你喜歡葡萄酒，你可以請出版社與酒廠合作挑選一支酒，讓讀者在閱讀你下一本作品時搭配飲用。「你可以找那種無漆木盒，放入精裝版簽名書、再加上一些解說文字……一個賣三百美元。簡單。」對於那些覺得自己不知道如何做這些事的作家，奈許說，「答案是：『你他媽的必須想辦法。』」[21] 而對於那些不想做的人來說，答案是：「別跟自己過不去。」

　　「我認為很多文學小說家特別會懷抱許多令自己沮喪的期望，以為藉由出版書籍能夠實現哪些成就，」《作家的職責》、《美國作家協會個人出版指南》的作者珍·弗里德曼告訴我。「你的書上架時，世界不會停下腳步。」事實上，大家往往甚至沒注意到。她說，作家不應該到了為時已晚才慌張發布推文，這樣也於事無補；作家需要做的是與讀者建立一種無需仰賴出版社及其行銷預算的長久關係，如此一來才能保證他們下次出版新書時能獲得一定的銷量。此外，她說，「你必須發揮創意來創造、分享讓你在新書出版之間能夠收費的東西」，像是：線上課程、電子報，像大家放在 Patreon 上的各種內容，例如你的作品或評論的搶先看或獨家權限。她補充，包括亞馬遜在內的許多網路平台，都提供「聯盟」行銷計畫，只要有人從你的網站點擊，你就可以從銷售中獲得分紅──不只是你的書而已，購買任何東西都可以。其他平台則提供品牌置入內容的機會。弗里德曼說，對年紀較長的作家提議這種合作，「你會得到他們極其厭惡的反應」，「像是：『我無法創作包含汽車品牌的故事。』」千禧世代對此則不覺得有什麼大不了，她說道。

　　奈許還指出，雖然出版業與新聞業提供給編輯或寫作者的工作正在枯竭，但隨著「越來越多的社會、經濟參與者（消費產品公司、白領專業人士、倡議團體、文化機構）成為實質的出版商，出版越來越精緻的網路與實體刊物」，經濟體系中大部分的其他領域都在持續創造這類職缺。[22] 他告訴我，即使過程棘手混亂，還伴隨著要在自我認知上做出很大調整，善於文字言辭的人依然會逐漸成為演講撰稿人、代筆作家、「內容戰略家」等，諸如此類。「我認識最快樂的詩人，」他說，「是製藥產業的廣告文案。」

　　奈許對經濟趨勢的看法絕對正確，但出版業或新聞界的正職與默克藥廠（Merck）或農業生技公司孟山都（Monsanto）的正職，相較之下差異很大。前者讓你沉浸在作家與讀者的社群中，將你與文學世界連結起來，提供你磨練技能的機會；後者提供的只是薪水支票（更不用說兩者在企業目標上的差異）。「如果我對創意人的定義是成為臉書旗下的寫作者，我可能會賺很多錢，」記者金泰美告訴我。「但如果我們談論的人真心想寫的，是他們相信與喜愛的事情」，那麼上述選項並不適合。企業文案工作，即使就經濟面來說，也不一定如旁觀的那麼有吸引力。正是奈許介紹我認識了在谷歌工作的作家馬修・羅斯——如我們所見，獲得的薪水豐厚，但簽訂的是一份沒有任何福利的短期合約。

　　現在，作家有一項傳統收入來源比以往都來得高：好萊塢——特別是電視產業。這個產業有超過五百個劇本節目，急需會寫故事的人，它們像過去的電影業一樣，正在小說家與劇作家之中尋找人才。與我對談的作家中，有三位當時正在幫媒體創作：劇作家克萊爾・巴倫為 AMC 電視台、小說家艾黛兒・瓦德曼為

一家製作公司、編輯兼散文家吉瑪‧席夫為亞馬遜。「沒人想要你寫電影劇本，」巴倫告訴我，「因為電影業沒有錢。不過大家都希望你寫電視劇本，因為有這個需求。」哥倫比亞大學寫作碩士學位主任、小說家山姆‧利普賽特（Sam Lipsyte）說，他有次偶然聽到學生在談論當代作家，卻發現自己一個人也沒有聽說過，他因此感到沮喪。原來這些作家都是幫電視寫劇本的。他的許多學生「都是現實主義者」，他說，「而且他們明白現在跟一九七二年不一樣了。對文學小說家或短篇小說家來說，這是一個不同的世界。」他們知道，「他們需要研究的」是電視產業。[23]

‧ ‧ ‧

無論電子書對邦諾書店與賽門舒斯特出版社造成什麼衝擊，它都是數位時代最具革命性、對許多人來說也是最正面的發展之核心，也就是：個人出版。個人出版曾經代表自費出版，你可以付錢請印刷公司幫你印書，你會把這些書放在車庫、送給毫無戒備的親戚。現在，有了電子書、電子書閱讀器（還有平板電腦與智慧型手機）以及Smashwords、亞馬遜的Kindle Direct Publishing等許許多多的電子書出版發行平台，這意味著你能夠讓自己的書立即上市，無需尋求出版社的認可，在世界各地都可銷售。有些個人出版服務也會以按需印刷（買家購買後才印刷）或傳統方式印刷你的書籍，你便可以放在網上銷售。

二〇〇八年，個人出版的數量隨著Kindle的初次登場而爆增；那一年，獨立作者（他們偏好這個頭銜）推出了約八萬五千本新書。[24]到二〇一七年，數量已超過一百萬本；[25]同年，獨立

作者的圖書銷量占美國電子書市場的百分之三十八，超過所有商業出版社的總和，以營收額計算比例，為百分之二十二。[26]

擁護個人出版的人認為，這能讓他們擺脫他們眼中已經破敗的產業。二〇〇三年，愛爾蘭作家奧娜·蘿絲（Orna Ross）在經歷五十四次拒絕後，與企鵝出版社合作出版她的第一部小說，卻看到作品被歸類為「美眉文學」（chick-lit）來行銷（但這是以愛爾蘭內戰時期為背景的謀殺懸疑小說），只為迎合當時英國最大的書商特易購（Tesco）超市。二〇一一年，蘿絲涉足個人出版。她非常喜歡，因此在第二年成立了「獨立作者聯盟」（Alliance of Independent Authors），這個國際組織後來成為該領域領導者。她告訴我，由於稿件數量過量，出版社甚至無法全部讀過一遍、遑論出版，所以主流出版業一直是一種「文學樂透彩特別獎」，而且還因為種族、性別偏見而有所偏袒。近來，隨著產業合併、萎縮，即使是出版業傳統功能，如投資作者並提供嚴格、富有同情心的編輯指導，也越來越遭到忽視。「出版業的環境非常無情，」她說，「人們對作家非常苛刻，幾乎就像你無權出版。」她說，個人出版讓失敗變得可以接受，套一句作家山繆·貝克特（Samuel Beckett）的話，讓你能夠「失敗得更好」。

「我要強調，這並不容易，」她說，「出版一本好書並不容易。」你必須成為優秀的發行人與出色的作家，這表示要掌握行銷、宣傳、發行以及書籍設計的複雜技巧。知名個人出版顧問喬爾·弗里蘭德（Joel Friedlander）對此表示贊同。「現在很多人投入圖書出版，因為這聽起來很容易，」他說，「後來他們真的非常沮喪，他們筋疲力盡，他們被剝削了。」他說，要想讓你的書進入書店、

讓自己可以舉辦作者活動，「書籍的製作方式必須跟克諾夫出版社（Knopf）或其他任何一家出版社完全一致，因為你騙不了所有的活動企劃人員與購書人的雙眼。」

自行出版要做得好，不僅需要時間，還需要錢。「出版一本書需要動用一整個村莊的人，」弗里蘭德表示。「展開全國宣傳活動時，」他解釋道，「你需要聘請供應商、顧問、行銷人員、公關人員；需要請人撰寫新聞稿、安排活動。」弗里蘭德的諮詢一小時收費三百五十美元，據他估計，一位撰寫嚴肅作品的獨立作家可能要花費兩千到五萬美元來印刷一本書。儘管如此，他堅持：「如果你真的想把書做好並獲利，其實並沒有那麼難。」但是，即使這種說法是正確的（這個主張來自說人們受騙是因為他們認為這很容易的那個人，感覺似乎有點奇怪），他也忘了把人工成本算進去——你自己的人工。如果你想要工作幾百小時來賺幾千美元，我告訴他，你大可以在沃爾瑪賣場找一份工作。「是沒錯。但你最後會得到什麼？」他回答，「你會成為一個默默無名、玩吃角子老虎機一直輸錢的人。」說得有理，但你也不會拿自己的錢冒險，收入也會有所保障。而且，很多時候，出版一本書與不出版一本書並沒有太大的區別。二〇〇八年以來，自行出版的作品超過七百萬本。[27]除了少數之外，這些作品幾乎沒有讀者，基本上也沒有賺到任何錢。

儘管如此，賺錢通常不是個人出版的目的，至少不是為了直接透過賣書賺錢。弗里蘭德說，很多人這麼做是為了「讓自己融入文化圈」。他接觸的許多作家都是「一本作者」，他們的手稿通常是「自己不得不寫」的回憶錄。他說，調查顯示，百分之八十

一的美國人希望有朝一日能寫一本書。（他同意，如果有天也有這麼多人想讀一本書，那就太好了。）但是，如果沒有人真正讀你的書，甚至連毫無戒備、被你硬推了一本的親戚也沒有在讀你的書，而且你只為了將書出版投入一大筆顧問費，這種情況就變得很難與自費出版領域分開來。

更重要的是，就實際的生計問題而言，個人出版通常只是更大的商業戰略中的一個組成部分，正如奈許與弗里德曼希望作者看待傳統出版的方式。我們又要回來談小眾、長尾理論與一千位鐵粉法則。舉例而言，出版一本關於玉米粉餅皮披薩的書（這個例子來自弗里蘭德的網站），有助於讓你成為該領域的專家，藉此透過多種方式獲利：賣書、演講、巡迴活動、教學課程與工作坊。如果你自己出版，你就是在與讀者建立關係。換句話說，你正在建立觀眾群。

<p align="center">• • •</p>

然而，這些都無法解決文化上的問題：如何幫助文學作者？如何支持嚴肅作品？吉納指出，幾年前他閱讀了一些最暢銷的個人出版作品，發現這些書在基本層面上都不及格，包括：對話、場景設定、校稿。他說，只要瞥一眼那些「可怕的封面」，便知道「感覺有點在水準之下，就像超市裡的低價品牌」。奧娜・蘿絲肯定不同意，但即使是她也跟弗里蘭德一樣，承認個人出版並不真正適合文學小說。她說，你反而會看到的是像「LGBT 穆斯林科幻小說」這種「極為小眾類型」的遽增，尤其是在年輕讀者之中。

　　個人出版無法複製商業出版社資助文學作品的能力，但卻可以轉而削減其所依賴的營收來阻礙它們推動這種模式。成人類型小說（愛情、驚悚、懸疑、犯罪）是商業出版社的搖錢樹，而根據弗里德曼的說法，截至二〇一七年，獨立作家占據了該類型市場高達三分之一。他們主要是以出售極為低價的電子書來達成目標。吉納說，事實證明，很多人寧願花兩美元買寫得爛的假葛里遜，也不願花十美元買真正的葛里遜。讓主流出版社感到更不安的是，像葛里遜這樣的作者之後可能會決定自行出版。二〇一二年，J‧K‧羅琳（J. K. Rowling）成立「波特魔出版社」（Pottermore Publishing）來推出她的電子書與有聲書，儘管這是她與原出版社的合作計畫。五年後，波特魔占據整個電子書市場的百分之〇‧七，有聲書則占百分之二‧四[28]——別忘了，這只是單一作者的作品而已。

　　知名短篇小說個人出版平台Wattpad同樣也能見到這種偏向極為小眾類型市場的趨勢。Wattpad風靡全球：截至二〇一九年，每個月有八千萬名讀者，從六億六千五百萬筆內容中挑選[29]，而這些內容由六百萬名作者[30]以五十種語言[31]書寫，閱讀超過兩百三十億分鐘。其用戶有百分之四十五介於十三至十八歲；百分之四十五介於十八到三十歲；百分之七十是女性；[32]百分之九十的用戶在行動裝置上閱讀。[33]至於其數量龐大的故事檔案由類別與子類別來分類，絕大多數是類型小說名稱：「億萬富翁」（「占有欲」、「壞男孩」、「黑手黨」）、「狼人」（「占有欲」、「流氓」、「狼群」）、「美眉文學」（「占有欲」、「億萬富翁」、「壞男孩」）。我在二〇一七年第一次點入網站時，數百個子類別中的其中一個是

221

「文學」；到了二〇一九年，它已經消失了。

Wattpad的內容負責人阿許萊・加德納（Ashleigh Gardner）協助推廣平台上最受歡迎的作家與故事，並將其貨幣化，她認為因為這是個用戶優先的平台，讓我們能夠看到人們真正想閱讀的內容。不同於傳統編輯，她告訴我，「我不是在挑選我喜歡的故事，我在傾聽觀眾的聲音，並且提倡他們喜歡的東西。當所有選書都來自紐約時，我們不知道大多數人想要什麼，而且說真的，那是屬於某種類型的人的單一文化，他們有能力去出版業實習，並且無酬工作一年。」她補充，這就是為何個人出版社要對主流出版社代表性不足的社群進行「過量少見的索引分類」。例如，菲律賓的傳統出版業以英語來出版書籍，那是受過教育階層的語言；Wattpad上的他加祿語版*「如野火般」蔓延，第一個爆紅作品《醜女孩日記》（*Diary of an Ugly Girl*）成為流行文化，受歡迎的程度可比《格雷的五十道陰影》。

加德納推出「Wattpad之星」（WattpadStars）計畫，提供平台最受歡迎的作家獲利的機會，如創作品牌置入內容等。Wattpad還試圖將這些作家與傳統出版公司及影視工作室媒合。第一個跨界的熱門小說是安娜・托德（Anna Todd）的《之後》（*After*），以男團「1世代」（One Direction）為主角的平行宇宙同人小說（男孩去上大學而不是成立樂隊），由賽門舒斯特出版，在歐洲引起轟動，派拉蒙已買下改編權。加德納告訴我，並非所有符合條件的作家都想

* 他加祿語（Wikang Tagalog）又稱為他加洛語、塔加洛語和塔加路語，在語言分類上屬於南島語系的馬來—玻里尼西亞語族，菲律賓的國語之一菲律賓語，正是以他加祿語為主體發展而來。

成為計畫的一分子。有些人只想在網路上出名；有些人不想讓家人知道他們在網路上寫情色故事。但比起出版交易，許多年輕人對品牌宣傳更有熱情，尤其是因為後者的報酬往往高出許多。她說，甚至「更了解寫作世界是什麼樣子」的年長作家亦同，比起他們能從商業出版社得到的任何東西，「他們看到我們擁有的機會感到更加興奮。」

· · ·

對奈許來說，Wattpad屬於業餘愛好者的寫作，這類寫作相當於發布YouTube影片，就產業競相爭取讀者或作家的角度來看，根本不算是一種出版形式。對於吉納與其他與我交談過的主流編輯來說，個人出版整體而言並不是商業出版社真正的競爭對手。加德納顯然不同意第一個觀點，蘿絲與弗里德曼則不同意第二個觀點。誰對誰錯，只待時間見證。現在更確定的似乎是，個人出版的主導者將會是本章開頭的同一個名字——因為目前已是如此——由於個人出版絕大多數是電子書，而亞馬遜電子書的市占率甚至大於紙本書，它對獨立作者的影響力甚至超過出版業。獨立作者作為個人，他們完全沒有談判籌碼。我們的文學文化徹底被歷史上最大、最無情的公司控制住了。

亞馬遜在個人出版的策略也是獨占加獨買：降低消費者成本、增加市占率、壓低價格。「Kindle自助出版」是亞馬遜的個人出版平台，於二〇〇七年與Kindle一起推出。二〇一一年，該公司推出「KDP精選」（KDP Select）計畫，要求獨立作者在平台上獨家發布作品，並提供各種獎勵方案，包括更高的能見度，而當

然了，能見度就是網路上的氧氣。截至二〇一九年，有一百三十萬本書鎖定在平台上。[34]同時，亞馬遜在二〇一四年推出「無限Kindle」（Kindle Unlimited），一種用於圖書的Spotify，讀者月付九·九九美元可以閱讀所有內容，並規定KDP精選的書也必須名列其中。與Spotify一樣，所有作者都在分一杯由總訂閱人數決定份量的羹，也就是說，他們在相互競爭。支付按頁計算（閱讀的頁面，而不是出版的頁面），截至二〇一八年十月，費率約為每頁〇·四八美分。[35]

正如Smashwords執行長寇克所說，「無限Kindle」在兩個層面上貶低了寫作。藉由剝奪作者為自己的書籍定價的能力，迫使他們以更低的價格出售書籍。例如，一本兩百頁的電子書，按當前費率計算，你只能拿到九十六美分，而不是二·九九美元。除此之外，寇克告訴我，這項計畫「讓書籍在消費者心目中貶值」。寫作，就像音樂一樣，開始變得隨便。如同寇克指出的，作者與製造商不同，無法將生產外包給中國來減少成本。這就是獨買的運作方式：如果你只能將你的產品銷售給單一買家，那麼它就不是你的客戶，而是你的老闆。「無限Kindle」推出時，寇克警告作家面臨可能成為佃農的風險。他說，從那時起，這項計畫就持續溫水煮青蛙。「作家、藝術家、寫作者生來就渴望被他們的觀眾看見，」他說。「總會有比你更絕望的作家，願意把褲頭拉得比你還低。」他補充，亞馬遜曉得很多作者（如果需要的話）願意免費寫作。事實上，他認為，「將來會有一天，作者必須付費讓自己的作品被人閱讀。」

六位作家的故事

妮可・迪克幾乎就是嘗試從個人出版文學小說的最佳範例。迪克成長於密蘇里州的小鎮，雙親分別是鋼琴教師與音樂教授，她是兩個女兒中的老大。她的教養背景教導她重視藝術，但她告訴我，最重要的，是教導她去練習。「每天你都會坐在你的樂器前，你會努力演奏得更好——這個想法跟真正的藝術一樣，教會了我如何成為藝術家。」

在大學期間與二十多歲時，迪克修習音樂、戲劇，試圖成為音樂家，然後意識到——正如我在第七章中所提——自己沒有成為職業音樂家的天分。有一天，她為了賺些外快，開始為 Crowd-Source 寫作。「就是那種內容網站，」她說，「人人喊打，」因為它們給的稿費太低。她接下一些小零工，例如為 Food.com 寫一篇稿費五美元的食譜。結果她真的很會寫，更重要的是，寫得非常快。「寫作是第一次有人不斷要求我產出更多的事，」她說。因此，她開始投稿到其他網站，忙於接案，並且追蹤收入來確保每週都有賺得更多。「五年後，我就來到現在這個位置了。」她說。「這個位置」指的是事業蒸蒸日上的自由工作者，定期為五個網站寫作，包括個人理財部落格「皮夾」（The Billfold），並不定期為許多其他網站寫作。二〇一三年，也就是她全職寫作的第一年，迪克的收入約為四萬美元。三年後，她的收入增加兩倍多。速度依舊是她的祕密武器，還有一絲不苟的組織能力與音樂家的紀律。二〇一六年，她接下七百多份案子，平均每份收入約為一百二十五美元，發表超過五十二萬七千字。[36] 那是這本書字數的四倍多。

　　同時，迪克持續在創作一部小說。這是她家族故事的虛構版本（加上了第三個妹妹），有點像是給千禧世代看的《小婦人》（*Little Women*）。她以一系列不連續的小故事來寫作，每篇故事大約三到五頁，一方面是因為她習慣以這種長度來寫作，另一方面是因為她必須將創作的時間安插在工作之中。最重要的是，她是如何做到的？「練習。」她說。成品是分為上下兩集的《普通人傳記》（*The Biographies of Ordinary People*），一個可愛、樸實、感情充沛的故事，如人生般緩慢開展。迪克準備好之後，她詢問了經紀人，他們全都告訴她，這本書對主流出版社來說不夠商業化：沒有核心衝突，也沒有對立角色。有人告訴她，你可以用其他方式出版，把它作為一本「藝術書」。迪克心想，「你剛才說我的是藝術。這就是我所渴求的。」

　　但她還是想出版，也就是說，她決定自己出版。迪克展開這場冒險時，創立了名為「個人出版本週報告」（This Week in Self-Publishing）的部落格來記錄過程。事後讀起來，就像一部關於推出小說的小說，充滿曲折的情節與戲劇性諷刺，還有一段從純真變為老練的過程。

　　這個故事始於小說上集出版前四個月。迪克希望能賣出五千本（即使對商業出版小說家而言，這個數字也很多，尤其這是處女作），其中包括出版日之前的三百至五百份預購。很明顯，她已經做好非常多的基礎工作了。個人出版平台多達十幾個，她選擇了自己喜歡的Pronoun。該平台讓她能夠比較封面、調查亞馬遜分類、研究訂價，並提供給予評論人的試讀本，還幫她建立好看的訂書網站。她唯一的擔憂是，如果平台關閉，她就會失去小

說的國際標準圖書編號（ISBN），即其獨特的商品代碼，她的銷售指標與數據也會跟著消失。

在接下來的幾個月，我們看著她把書寄出徵求評論、發表關於小說的文章、利用她的自由工作者人脈尋找行銷線索、做播客節目、策劃巡迴新書講座、統計社群媒體的粉絲（三個平台約一萬八千人）並發現他們不足以使小說獲得她所期望的成功、為自己展現出的「精打細算」[37]與「費盡心機」[38]辯護、為正面而細心的評論感到高興，她也提醒我們，儘管她寫這本書是出於對創作的愛好，但她不能「就此空談，不去設想任何長期穩定的經濟收入」。[39]就在出版的前一個半月，由於Pronoun軟體故障，她失去了所有來自亞馬遜的預訂（也就是幾乎所有的預訂）。

到出版日為止，迪克總共售出一百零九本。她裝出若無其事的樣子來面對這一切：讀者反應很好。獲得了「一些令人愉快的亞馬遜評論」。[40]新書發表會很棒。而且她現在真的可以拿著一本自己的實體小說。（她貼出一張照片，她的書放在艾莉森‧貝克德爾〔Alison Bechdel〕與珍‧斯邁利〔Jane Smiley〕作品之間。）「這是新手作家想要的一切，」她說。[41]然後她繼續努力。她申請獎項，向評論家與部落客推銷，舉辦促銷、折扣與贈書活動，並且考慮聘請公關行銷。迪克有時會遊走在真正的作者身分與新手的自欺欺人之間，令人感到心酸。普立茲獎是她提交小說的獎項之一。她很高興地發現「其實你可以直接將你的書寄給《新鮮空氣》廣播或《紐約時報》」。[42]這是《紐時書評》（New York Review of Books）告訴她的消息，他們正邀請她購買廣告。

漸漸地，迪克明白小說不會如她所願的那樣成功。出版一個

半月後，她把銷售目標從三千調低到五百，忘了當初的目標是五千。六個月後，當她終於達到修訂後的目標，她甚至懶得公布這件事。她當初展開出版計畫時，在Patreon集資收到六千九百零九美元的「預付金」；達標後四個月，她大約虧損一千美元。小說銷售額總計為一千六百一十九美元。與此同時，Pronoun倒閉了，擁有該平台的五巨頭之一麥克米倫出版社（Macmillan）沒辦法讓它盈利。迪克將這本書移至Kindle自助出版。她還得知，亞馬遜旗下的Goodreads將要開始向作家收取免費贈書活動的費用，而這是獨立作家的重要行銷手法。她發現，個人出版並沒有真正給予她想像的那種控制權，因為你總是受到平台的擺布。

置身在這一切之中，迪克寫了一篇痛苦的長文，講述了她為小說所做的犧牲，包括越來越少與家人和朋友相處。我們後來才知道，她最終花了整整三年內「幾乎所有的空閒時間」。[43]「但事實是，寫小說是我最想要做的事，」她寫道，「我已經把整個人生的架構都安排在這個選擇上了。我該做的事，就是讓自己夠好，好到可以盡可能地堅持這個選擇。」[44]

・・・

班・索比克（Ben Sobieck）住在明尼蘇達州，三十多歲，是兩個孩子的父親，畢業於聖克勞德州立大學（St. Cloud State），並在F+W出版社工作多年，該出版社長期出版特殊嗜好領域的雜誌，出版品包括天文雜誌《天空與望遠鏡》（*Sky & Telescope*）、木工設計雜誌《大眾木工》（*Popular Woodworking*）、軍火年刊《槍枝文摘》（*Gun Digest*）。他也是一位Wattpad之星，是從平台上超過六百萬名的作

家裡雀屏中選、獲得特殊地位的數百名作家之一。

索比克告訴我，他最初是從雜誌業中學習關於寫作產業的知識。他解釋，內容可能已經失去了價格，但並沒有失去它的價值。內容現在成為吸引人們進入商店的一種方式。他說，F+W的刊物能夠生存下來，是因為它們具有專業知識。他解釋，《時代雜誌》這類大眾雜誌的問題在於受眾過於廣泛，無法有效貨幣化。「你必須在某個專業上建立小眾市場，」他說。一旦如此，「你就可以滿足整個小眾市場的各種需求。你可以提供產品、活動、演講、內容——任何東西。」以《刀刃》（Blade）為例，這是一本關於刀具收藏的雜誌，有一系列書籍、年度大會、線上課程，以及帶有目標式廣告的電子報。「出版業，」索比克告訴我，已經成為「一座運用數據並直接面向消費者的電子商務機器」。

索比克的寫作始於犯罪小說，藉由這種類型小說的道德與哲學問題，促使他去了解法國思想家勒內・吉哈（René Girard）的作品，尤其是吉哈如何思考暴力的本質與儀式暴力在社會中所扮演的角色。結果，吉哈等人的作品，導致索比克開始去寫問題在此更加彰顯的恐怖小說。「我一開始寫恐怖小說，」他說，「作品就紅起來了。從此之後，恐怖小說一直是我前進的動力。」

但是寫作是一回事，出版是另一回事，而找到讀者則是第三回事。索比克嘗試自行出版的三本書都失敗了。最後一次之後，他說：「我之前聽過別人說個人出版是奇蹟，可以解決我們所有的問題。但我開始對此存疑。」他說自己「準備認輸」，但大約在同一時間，妻子生下了他們的第一個孩子。他出於好玩，寫了一個關於都市傳說「黑眼孩童」的恐怖故事，表達他作為新手父母

的焦慮，並把它放在當時他剛聽說的平台Wattpad上。

「這是我作為一名作家做過最好的決定，」他說。正是因為Wattpad的平台劃分為不同的小眾分類，才能讓讀者看見他。「如果你想擴大讀者群，」比如《時代雜誌》，「那你就完蛋了。」他說。讀者會覺得，「我為什麼要嘗試去讀不符合我個人喜好的作品？」而作為一位作家，「當你知道你在對誰說話時」，要「讓這種關係成功」就變得更容易。顯然，他確實做到了。他的故事爆紅，並且被選為Wattpad之星。

索比克對Wattpad的另一個讚美，主要是其獲利策略建立在免費內容上，就如同那些專業領域雜誌所做的一樣。索比克簡述了他參與的四項活動。第一，品牌置入內容：福斯娛樂集團當時正在播出改編自《大法師》（The Exorcist）的影集，在福斯的贊助之下，索比克為黑眼孩童的小說寫了連結到該影集的結局。第二，策劃閱讀清單：與許多新發行的電影一樣，《七夜怪談》（Rings）（《七夜怪談西洋篇》〔The Ring〕系列的一部分）在平台上設有「檔案區」，附上一系列與電影主題相關的故事。索比克因作品列入其中而獲得報酬。第三，寫作比賽：特納電視網（TNT）準備重啟《魔界奇譚》（Tales from the Crypt）影集時，他們想找Wattpad的故事來改編。首獎是兩萬美元；索比克沒有獲勝，但這樣的比賽常常舉辦。第四，嵌入故事的廣告影片，我們對談時仍處測試階段，付費標準不是根據點擊率，而是廣告「曝光」或觀看次數。

索比克也被選為《Wattpad寫作指南》（The Writer's Guide to Wattpad）的編輯，他強調自己非常幸運，他的成功難以效仿。他的故事能夠瘋傳，部分原因是平台的某個人將它列入精選故事。作品有一

百五十萬次閱讀，在平台上也不算是特別突出的大人物，但他獲得了很多機會，他懷疑這是因為自己非常可靠，而且了解出版業的運作方式。即使如此，靠Wattpad賺到的錢還不足以讓他辭掉工作來全職寫作。他告訴我，在某一刻，他意識到自己需要多角化經營。因此，他用了一個F+W的網頁，打造出直接面對消費者的自有品牌產品：寫作手套。他親自設計、製作產品原型、採購製造，現在直接在他的網站上販售。而且因為這是專利產品，所以由他決定定價，而不是亞馬遜。我們對談時已開賣六週，他賣出約一千雙手套，每雙售價三十美元。

「如果你不再將寫書視為一門藝術，而是從創業的角度來看待它，那麼，它的過程與打造產品、從無到有幾乎一模一樣，」他告訴我。「你先有個想法，然後最終你將產品交到某人手中。」接著，他說，「在現在的經濟、在目前出版業的環境下，作家若要把這變成全職工作，這就是最終要做的事情。書是世界上最飽和、價格最低的產品；如果你能賣書，你就可以賣任何東西。」

. . .

幾年前，我收到一封以前班上學生的電子郵件，我就稱他為彼得‧戈登（Peter Gordon）吧。我知道，戈登從大學開始就參加愛荷華作家寫作坊，師從伊森‧卡寧（Ethan Canin）。他告訴我，他需要談談。小說家之路並不順利。那時他還在愛荷華州，撰寫時尚文案，並試圖完成一本小說的草稿。他正在考慮要去讀法律。他解釋，他喜歡寫作，但並不覺得自己非寫不可。再說，他都快三十，已經訂婚，準備要成家立業了。令我們倆同樣驚訝的是，

我審慎思考後，告訴他去讀法學院。他已經嘗試過了，如果他不覺得寫作是生命中不可或缺之事——那就這樣吧，他已經嘗試過成為藝術家的考驗了。所以我幫他寫了一封推薦信，並祝他好運。

兩年後，我又收到另一封電子郵件。戈登最後還是沒有去讀法律。他考上耶魯法學院，甚至已經在紐黑文（New Haven）簽了公寓租約，但在關鍵時刻，他退縮了。這封電子郵件裡所附的連結解釋了他的決定，點開連結後，是他在《紐約時報》上發表的一篇優秀作品。轉捩點出現於他大學室友辦在法國的第二場婚禮上（不是第二次婚姻）。他的室友在矽谷過得很好。在一群成功人士的包圍下，戈登意識到「他們似乎都追隨自己所熱愛的事物，才獲得想要的生活」。第二天早上，這世界上就少了一位準律師。

但他真的愛好寫作嗎？不，他在信中解釋，他如今明白這並非問題所在。「我在愛荷華時莫名有個想法，覺得我寫的書必須像我最欣賞的那種書，」他說。但他意識到，那些不是他能夠或想要寫的書。他開始著手新計畫，是一部關於法西斯占星邪教的青少年懸疑小說。「我非常興奮，」他說。「這是我第一次不覺得自己是個騙子。」青少年小說？沒錯，他說。「我開始懷疑成功的一個要素就是不要自視過高。」

後來，戈登解釋，雖然他轉向青少年小說是因為他覺得自己沒有優秀到可以寫文學小說，但現在他才意識到，自己一直都是文學小說作家。「我從來沒有把自己當成藝術家，」他說。「我一直認為自己是工匠，」一個擅長「重新排列拼圖」的人。他說，自己讀的大多數青少年小說讓他感到厭煩，確切的理由是「故事

線不夠多，不是緊密編織的作品」。他現在的心願是寫一本「令人愛不釋手的小說」，但又「具有很高的文學價值」。這也不是壞事，正如脫口秀主持人史蒂芬·科柏（Stephen Colbert）曾對超級暢銷的青少年小說《生命中的美好缺憾》（*The Fault In Our Stars*）作者約翰·葛林（John Green）所說的：「青少年小說是人們真的會閱讀的一般小說。」[45]戈登坦蕩承認自己的商業野心。「我很想變有錢，」他說，「我在幻想小說變成電影的樣子，而且我在寫這部小說時一直這麼想。」

在離開法學院後，戈登為了維持生計擔任過自由接案寫手、老師、家教、編輯。他的一些編輯工作來自個人出版平台Blurb，一開始，他接下各式各樣的案子：「非常糟糕的小說」、「情色寫作」、宗教傳單——許多寫作者都需要最基礎的協助。他喜歡這項工作，不僅因為他很擅長（「基本上做的就是我在寫作坊受的訓練」），而且「這項工作在黑箱裡，沒有人知道合適的報價是多少」。後來，他的稿費以每字六美分計酬，大約每小時可以賺兩百美元。接著，戈登開始在一家提供法學院入學諮詢的公司工作——他獲得這份打工並不是因為他進入了頂尖學校，而是因為他那篇登上《紐約時報》的文章。那篇文章之後也為戈登開啟很多扇大門。我和他交談時，他的年收入超過十萬美元，只在早上工作，其餘時間都在寫小說。

戈登與妻子也搬到了布魯克林。他說，自己常常遇到來自愛荷華的同學，場面有點尷尬。告訴他們自己正在寫青少年小說時，他仍感到害羞。至於他們，他說，「我覺得，他們覺得自己需要向我表明他們沒有在評判我。」

・・・

　二〇〇七年的某天，奧斯汀・克隆（Austin Kleon）坐在位於克利夫蘭高地（Cleveland Heights）的公寓附近。當時他二十五歲，在公共圖書館兼職。他本來打算大學畢業後去念一個寫作學位，但一位教授說，如果你想成為作家，那就找份工作，而不是拿藝術創作碩士學位。然而，他現在覺得自己沒有什麼好寫的了。他一時興起，從身邊隨時有好幾疊的報紙抓了幾張，開始以塗黑字塊的方式來創作「詩歌」，只留下孤立的單詞與短語。克隆只是希望這個方法能幫他想出寫故事的點子，但妻子說服他將成果發表在他沒人看的部落格上。

　這些詩同樣沒人讀。一年後，某個商業網站附上了克隆詩作的連結。當時閱讀的人並不多，但克隆的靈感被激發了，創作了更多作品。後來，又過了一年，這些詩開始在網路上流傳。這時克隆已與妻子搬到奧斯汀，擔任德州大學的網頁設計師。沒多久，他的詩成為美國公共廣播電台節目《晨間新聞》（*Morning Edition*）的一部分，作為補滿節目空檔的半分鐘「有趣文字」。這件事導致他出版了詩集《報紙停電》（*Newspaper Blackout*）——克隆告訴我，這本詩集不是很好，主要是因為他不得不以過快的速度產出很多詩作。

　這本書最後也失敗了，不過，他獲得了一些演講機會。有一次是在一所社區大學，時間敲定之後，克隆發現自己想不出要講什麼。妻子再次出手相救，建議他以「十件事」作為演講架構。後來，他從部落格舊文章中拼湊出這份清單。這一次，大家都注

意到他了，這場演講在網上瘋傳。一年之內（此時克隆在一家數位行銷公司工作，夫妻倆等著迎接第一個孩子），這場演講變成了另一本書：《點子都是偷來的：10個沒人告訴過你的創意撇步》（*Steal Like an Artist: 10 Things Nobody Told You About Being Creative*）。這本書後來極度暢銷，續集《點子就要秀出來：10個行銷創意的好撇步，讓人發掘你的才華》（*Show Your Work!: 10 Ways to Share Your Creativity and Get Discovered*）也相當熱賣。我們對談時，《點子都是偷來的》售出約五十萬本，而《點子就要秀出來》則約二十萬本。

克隆是從來都不想熱賣的叛徒。作為創意大師，他靠著對商業觀眾演講賺了很多錢——他告訴我，那些人是「我一生都不想要有任何瓜葛的」。他繼續說，藝術、音樂、寫作——「是讓年輕時的我得以活下去的東西。把它們兜售給我高中時討厭的人——簡直卑鄙。」他補充，最令人難以接受的事是發現自己身處於「應該是我的同儕」裡，他指的是其他自力更生的成功作家。「他們是好人，」他說，「但拜託，我年輕時才不想跟他們混在一起。」儘管如此，他繼續說，「當你發現自己成為這個核心團體的一部分時，」成為自助工作者、暢銷書的皮條客——這個狀態會有它自己的生命。「我告訴你我的感受，」他說，「很難半途而廢。如果你已經沿著那條黑暗的道路走下去，你最好還是繼續向前吧。」因為「逃避」、試圖兩邊討好，是更糟的選擇。

然而，如果熱賣等於在做違反自己原則的事情，克隆堅持，他其實不認為這個說法適用於他。他完成《點子都是偷來的》時，還沒有意識到創意產業此一類別的存在。他承認「這聽起來很荒謬」，但「你要知道，我根本毫不在意『創意』。我想知道的是如

何成為藝術家。我來自美國中西部，我非常努力想知道，怎樣才能同時娶妻生子、有工作，還能創作有趣的作品」。

《點子就要秀出來》才是真正考驗的開始，因為現在克隆明白自己的位置在哪兒了。當時，他需要再寫一本續集，但他也想繼續傳達那些自己相信是正確的事情。正是這種在藝術與商業主義、真誠與推銷之間的拉扯，讓他決定寫下這本書。他告訴我，《點子就要秀出來》是「給那些討厭自我推銷的人的自我推銷書籍」。他還試圖在書中說明如何「在非常俗氣的類型中做出一些具有藝術性的作品」，以及讓讀者發現「你能創作出一本書，在藝術用品專賣店『麥可賣場』（Michael's）裡被放在成人著色本旁邊，這是多麼讓人驚奇的事」。《點子就要秀出來》有一個章節談論「出賣」這件事，敦促讀者不要因為害怕自己看起來像是個背叛者，就讓自己錯過機會。但回想起來，他說，那是最讓他煩惱的一章，因為他覺得自己在寫這本書的時候就有點接近背叛了。

現在，克隆告訴我，他正苦苦思索接下來的三十五年要寫什麼樣的作品。他的志向是與他真正欽佩的作家齊名。在我們的對談過了兩年後，他出版了《點子就是一直來：不論在順境還是逆境，10個保持創意來源的方法》（*Keep Going: 10 Ways to Stay Creative in Good Times and Bad*）。

· · ·

莫妮卡·伯恩從十四歲起的十年裡，只追求一個目標：成為第一位上火星的人類。到了二十四歲，她把目標轉向同樣難以實現的目標：靠創意寫作來養活自己。

　　伯恩從小參與音樂劇演唱、上吉他課、在餐桌上寫故事。不過，她從未認真思考過把藝術作為一種職業選擇，部分原因是對她來說太過容易（「我覺得這麼說像個混蛋，」她告訴我，「但我不知道這能有多難，我現在還是不理解。」）。相反地，她大學讀生物化學，到美國國家航空暨太空總署（NASA）實習，考取飛行員執照，並在麻省理工學院攻讀碩士。然而，在劍橋待了幾年之後，她意識到自己對業餘活動的熱情比做研究高出很多，包括寫作、即興表演課、瑜伽。「最後，我想，我為什麼要逼自己做研究呢？」她說。「我顯然注定要成為藝術家。」

　　接下來的十一年變成一長串的零工與財務權宜之計。伯恩擔任過祕書、實驗室技術人員、實驗室「光榮管理人」、自由接案編輯、叫車服務司機。她在某個職位騙到了一大段假期去駐村，然後回來就辭職了。（「我厚顏無恥地利用了每一個的正職，」她說，「因為我沒有其他辦法可以做自己的作品。」）她吃了很多花生醬夾心椒鹽餅。她曾借住在手足位於達蘭的家、姊姊在紐約的家，以及她家族在北卡羅來納州的農場。一名年長的男人看了她第一部戲劇的製作，提議要成為她的贊助人，每年提供四萬美元，按季分期付款。可想而知，這種協議很快就變得令人毛骨悚然。沒多久，男人就催促伯恩和他一起去度假。她拒絕後，男人便違背自己的承諾。「當你脆弱、年輕、才華橫溢，而且是個女人，你會深思熟慮。」伯恩說。

　　伯恩確實才華洋溢。從麻省理工學院畢業一年後，她開始寫科幻小說。憑藉她的第一個故事，伯恩入選了該領域頂尖的科幻作家培訓計畫克拉里恩作家工作坊（Clarion Workshop）。她在兩年

內創作了四部戲劇，全數都有登台演出。其中關於爭取合法墮胎的《每個女孩都該知道》，移師紐約、華盛頓、波士頓等地繼續演出。她獲得駐村計畫與研究獎金。她成為第一位演講內容包含一部小說作品演出的 TED 演講人。在一篇小說發表之後，她收到同領域地位最高的前輩娥蘇拉・勒瑰恩（Ursula K. Le Guin）來信。「妳的科幻小說掌握得很好。」信中寫道。

我問伯恩，妳是如何讓這一切看起來如此容易？──這是她常常收到的問題。她提到了一份「反簡歷」電子表格，這是六年來她累積的投稿、申請、查詢記錄。表列十八次接受與五百四十八次拒絕，失敗率為百分之九十七。[46]其中一個計畫曾歷經六十七次失敗才獲得接受，是她的第一部小說，以印度、非洲、阿拉伯海為背景的近未來小說《女孩在路上》，最後終於有位文學經紀人同意代理。這發生在她從麻省理工學院畢業八年後，當時她的年收入約為一萬五千美元。經紀人以二十萬美元將這本書賣給了企鵝藍燈書屋旗下的皇冠出版。「那時每天早上都像在過耶誕節，」伯恩告訴我。她買了新筆記型電腦與電視，還有她的第一台智慧型手機。她買了一張新床取代沙發床。她開始購買農產品。

《女孩在路上》獲得了好評、獎項提名（包括一項獲獎）──以及令人失望的銷售量。但伯恩無所畏懼，開始著手關於氣候變化的三部曲。她完成了第一部並擬定了另外兩部的大綱，而出版合約的簽訂通常會在此時完成。儘管她的經紀人抱有信心，卻無法賣出；編輯喜歡她目前的作品，但想等著看剩下的部分。至此之際，《女孩在路上》賺到的錢幾乎花光了。「我有幾天陷入幽暗之中，」伯恩告訴我。「但就在那時，我突然想通並告訴自己，我

再也不能仰賴出版社為生了。」

伯恩本來就在Patreon上，但現在她加倍努力；而她正是透過告訴支持者自己正加倍努力，讓捐款在一個月內翻倍。我們對談時，她在網站上的年收入約為三萬美元。她的大多數支持者每月捐贈三美元或更少──「很多窮人，」她說，還有很多在職的藝術家同儕。有些是衛斯理學院的朋友（她曾獲得學院全額獎學金），其中包括一位每月給付兩百五十美元的律師。半數支持者是她認識的人。她告訴我，沒錯，Patreon上的每個創作者都覺得「我們好像在騙錢」，她「一直擔心」自己沒有給予足夠的回報，但她說「這不是免費獲得的錢」。「他們付錢給我，是為了讓我做一種在我們的經濟中不被重視但他們重視的工作。」伯恩告訴我，假使現在她獲得一百萬美元的合約，她也會留在募資平台上，「因為我希望，我的基本需求始終來自我與我信任的人所建立的關係。」

・・・

我第一次見到凱特・卡羅爾・德古特斯是在奧勒岡圖書獎（Oregon Book Awards）的提名酒會。我躲在角落裡，因為我不知道如何與陌生人交談。她來找我講話是因為她認出了一個五十多歲內向的同輩。後來，她跟我說了她的故事。

德古特斯在舊金山附近長大，在普吉特灣大學（University of Puget Sound）攻讀專業寫作。她的起點是去西雅圖派克市場（Pike Place Market）書報攤瀏覽，選擇要投稿的刊物。幾年後，她搬到波特蘭，開了一家咖啡廳，成為奧勒岡州第一位獲得美國小型企業

管理局（Small Business Administration）貸款的女性。她覺得自己會把咖啡廳打理好、順利開店，然後就可以放鬆地寫上一整天。後來她發現，這不是零售業的運作方式，相反地，自己每週要工作六十小時。最後事情也無所謂了，因為幾年後星巴克的出現讓她的咖啡廳倒閉。

「然後，」她說，「我進到產業的黑暗面。」網路熱潮蓄勢待發，德古特斯的父親在矽谷有人脈。她開始為科技公司進行商業寫作，包括內容行銷。過了二十多年，她仍然在做這件事。「我不是一個大寫 A 的藝術家，不像我們都想成為的那樣。」她告訴我──意思是全職寫作，沒有正職。她與年輕作家交談，他們告訴她：「但你整天寫作；你就是個作家。」她說，「哦，親愛的，那很不一樣。」藝術就是藝術，為科技業高階主管代筆則是另一回事。

這段期間，德古特斯在晚上與週末創作，並發表了個人經驗相關的散文。一九九四年，她售出一份企劃，一本關於藉由在家創作藝術來維持創意的書（那種十年後會下架的書）。經紀人討厭成品，並告訴德古特斯，她認為不會有人願意出版。「我打起精神、振作起來之後，」德古特斯告訴我，她馬上找了所有經紀人的名單，從 A 字頭開始，然後在 F 字頭找到一位她認為合適的人選。新經紀人先幫德古特斯拿到報價，說服她拒絕，然後再將這本書寄給其他出版社──它們都拒絕。接著他又把書寄回原來的出版社，對方說，省省吧，我們知道你做了什麼，這時她就被經紀人拋棄了。在那之後，德古特斯又創作了一部小說，但她甚至沒有試圖將其出版。

　　此時，德古特斯已經四十二歲。她決定報考太平洋路德大學（Pacific Lutheran University）的藝術創作碩士學位——不是為了鑽研寫作，而是因為她意識到自己需要建立一些人脈。她確實做到了，包括認識了研究所創辦人茱蒂絲‧基臣（Judith Kitchen），她經營一家名為「灶鶯」（Ovenbird）的小出版社，後來成為德古特斯的導師。終於，德古特斯的第一本書由灶鶯出版社推出，這是一本關於她婚姻破裂、環環相扣的散文集，文筆樸實而睿智，諷刺而警世。德古特斯沒有收到預付金，但出版社允許她保留百分之百的收益，藉此換取作者自願贈款給出版社。

　　正是這本書《鏡中物比看起來更近》（*Objects in Mirror Are Closer Than They Appear*）獲得奧勒岡圖書獎提名，最後拿下該獎，也贏得了浪達同志文學獎（Lambda Literary Award）。德古特斯的職業生涯開始起飛，經紀人從紐約打電話來；《華盛頓郵報》刊登一篇簡介；德古特斯上《新鮮空氣》節目受訪——我其實是在開玩笑。真正發生的事是這樣：這本書的銷量略有上升，德古特斯獲得了一些寫作坊的教學機會，她在那些場合遇到很多經紀人，儘管我們對談時，她還沒有與任何一位簽約。截至那時，《鏡中物比看起來更近》已售出約兩千本，與我在本章前半部分提到的作家於賽門舒斯特出版社出版的第二部小說總銷量相同，該部小說獲得了九萬美元的預付金。

　　德古特斯也減少商業寫作，而這相對影響了她的收入。她每週花十到十五個小時準備出版第二本書《誠實實驗》（*The Authenticity Experiment*）。這本書是由另一家小型出版社出版，因此她幾乎必須完全靠自己行銷。她寄了數十本書給媒體，每一本都附上專屬

的信件；製作「架上解說員」（shelf talkers），那些你會在獨立書店的書前看到的解說小卡；聯繫她駐村過的單位，請它們在電子報裡加上書訊；提交申請列入LGBT雜誌介紹的書單；安排巡迴新書發表會；並在臉書與部落格上開展網路宣傳活動。

德古特斯從基臣身上學到的其中一課與她收尾散文的方式有關。「我曾經想把一切都收束在一起，」她告訴我，「但在現實生活中，這是不可能發生的事。」

視覺藝術
Visual Art

　　視覺藝術就目前的定義，指的是「藝術界」——畫廊、博物館、拍賣行——的藝術，與其他種類的藝術相比，受制於一套完全不同的經濟環境。原因很簡單：音樂、寫作與影片都可以數位化，進而去貨幣化；而藝術界，整體而言是一個屬於實體物品的獨特領域。在作品可以賣到近五億美元的時代（如二〇一七年達文西的《救世主》〔*Salvator Mundi*〕[1]），甚至可以說，藝術界的問題不是錢太少，而是太多了。

　　但情況並非總是如此。二戰後的幾十年，美國藝術在國際舞台嶄露頭角，除了少數例外，大多規模很小，價位也不高。四〇年代，專精美國當代藝術的畫廊不超過二十家；收藏家的人數約莫就十幾位。[2]一如班・戴維斯（Ben Davis）在《藝術與階級的9.5個命題》（*9.5 Theses on Art and Class*）中所寫，「整個紐約藝術界（能夠）容納在一個房間裡。」[3]又過了二十年，即使房間變大了，情況依舊如此。五〇年代，大約有兩百位藝術家在這座城市工作。[4]到了六〇年代後期，包括經銷商與收藏家在內，總數可能達五百人。畫家兼藝評家懷特在《當代藝術》中引用了一位時代見證者的說法：「如果有人在閣樓舉辦派對，幾乎大家都在那裡。」[5]

　　按照現在的標準，當時藝術的價格極為低廉。一九六五年，

評論家哈洛德・羅森柏格（Harold Rosenberg）寫到他對這些金額感到驚嘆：「一幅安德魯・魏斯（Andrew Wyeth）十三萬五千美元，[6] 一幅傑克森・波洛克（Jackson Pollock）十萬多美元，威廉・德庫寧（Willem de Kooning）七萬美元，賈斯培・瓊斯（Jasper Johns）三萬美元。」即使經過通膨調整，這些數字與當今最昂貴的在世藝術家作品相比，也只占其價格的一小部分（瓊斯為一億一千萬美元；葛哈・里希特〔Gerhard Richter〕為一億美元；昆斯為九千一百一十萬美元）。[7] 整個七〇年代，由於租金仍然低廉，城市衰敗、人口減少與去工業化，當時以蘇活區為中心的紐約藝術界保留了它的波西米亞風格：由藝術家經營的另類空間；反主流價值觀；意識形態的傾向導致藝術家放棄創作諸如繪畫、雕塑之類的暢銷作品，轉而偏好概念主義、表演藝術、裝置與錄像。[8]

　　這一切如其他產業那般，在八〇年代發生變化。華爾街的錢、減稅的錢、不平等的錢，這些資金流入，就如改變城市一樣改變了藝術界。一旦有錢人厭倦揮金如土的生活，他們就環顧四周，看看還有什麼可以花掉他們的紅利。過去，藝術家在職涯的頭十年甚至不會考慮舉辦展覽；[9] 現在，畫廊會直接與藝術學校畢業的新鮮人簽約，不過至少作品要能夠賣得掉。[10] 過去，藝術圈的「年輕」表示不到四十歲；[11] 現在的巨星則是如朱利安・許納貝（Julian Schnabel）*、大衛・薩利（David Salle）†、尚米榭・巴斯奇亞（Jean-Michel Basquiat）‡ 這樣的人物——他們都是畫家，而且都在三十歲前就闖出名號。

* 朱利安・許納貝（1951–）為美國新表現主義代表畫家、電影導演，執導作品包括《潛水鐘與蝴蝶》。

　　藝術界登上金融資本主義的雲霄飛車之後，那個時代訂定了未來的循環模式。市場隨著九〇年代初的經濟衰退而降溫（繪畫失寵），但在十年內，拍賣價格再次開始飆升（繪畫捲土重來），在二〇〇五年超過了八〇年代的基準。[12] 二〇〇二至二〇〇七年，全球藝術品銷售額將近翻倍，[13] 光是二〇〇七年就增長了百分之五十五，投機狂潮高達六百五十億美元。[14] 經濟大衰退顯然只是小問題，富人很快就變得越來越富有，銷售額在二〇一一年恢復到崩潰前的水準。[15] 二〇〇九年的一項研究揭示，價格上漲與財富日益集中有直接關聯，與豪華房地產等其他奢侈品的市場行為一致。研究人員發現：「前百分之〇・一的人在總收入中所占比例每增加一個百分點，藝術品的價格就會上漲約百分之十四。」[16]

　　新資金來自避險基金、商業寡頭、亞洲億萬富翁。按總值計算，全球有超過一半的藝術市場是由一百萬美元或更高的銷售額組成。[17] 這個層級的藝術收藏活動屬於「超高淨值人士」，[18] 他們的流動資產至少有三千萬美元或更多──儘管一位內部人士告訴我，門檻可能高達二・五億美元。除了馬匹、房屋或妻子，藝術品是少數富人能購買的獨特物品之一。老一輩的富豪傾向於秉持文化管理的精神進行收藏、小心翼翼收集藏品，希望最終捐贈給機構；新一代富豪則將藝術視為另一種投資，好使他們的投資組

† 大衛・薩利（1952–）亦於八〇年代初在紐約嶄露頭角，被歸類於「圖像世代」（The Pictures Generation）藝術家，作品常挪用大量卡通、廣告、塗鴉和藝術史知名圖像中眾人熟悉的視覺元素，把看似不相關的圖像交錯並置。

‡ 尚米樹・巴斯奇亞（（1960—1988）為知名塗鴉藝術家，後來也被認為是新表現主義代表之一，因吸食過量海洛因而死。他與時尚圈往來密切，和安迪沃荷、瑪丹娜等名人的關係亦為眾人所樂道。

合更加多樣。現在，藝術是一種「資產類別」，能夠透過壟斷、短期炒作和傾銷來達到內線交易與快速銷售。當代藝術家取代了現代主義、印象主義與戰後藝術的堅定派，成為收藏時尚的焦點，戴維斯寫道，他們「扮演著高度投機性股票」的角色。特別是所謂的新興藝術家，人們將其視為前景看好的新創公司，寄望能快速回報——這種作法也賦予了「藝術鑑賞」一詞新的含義。[19] 藝術被用來洗錢、轉到國外、逃稅、抵押債務。其中大部分最終進入私人博物館或奢侈品倉儲*——目前後者是價值數十億美元的生意。[20]

• • •

過去的四十年來，大量資金宛如注射生長激素般地湧入藝術圈。一九八九年，蘇活區有一百五十家畫廊；二〇〇八年，雀兒喜有三百家，晉身新的藝術中心。[21] 到了二〇一六年，全紐約的畫廊數量已超過一千一百家。[22] 線上藝術雜誌《超過敏》（*Hyperallergic*）雜誌編輯赫拉格・瓦塔尼亞（Hrag Vartanian）告訴我，從一九九〇年代末到二〇一〇年代初，藝術界的規模增長了四到五倍。

不過，就如其他產業一樣，成長伴隨了整合。雖然紐約有一千一百家畫廊，但大多數都很小、都在苦撐，而且無法撐太久。許多能夠存活的畫廊都是形象工程，持有者擁有信託基金，或被人作為刻意虧損營運的避稅手段。一項研究發現，有百分之六十

* 為了將土地利用最大化，奢侈品倉儲成為一種新興儲存空間，有專業人士維護，使得收藏品能夠存放於博物館等級的安全設備中，通常還包括裝箱、運輸與安裝服務。

的畫廊都是虧損營運，或勉強收支平衡。[23]特別是二〇〇八年以來，關鍵的中間層級畫廊出現了大規模縮減——是這些藝廊挖掘、培養了年輕藝術家，並為藝術界大量的中間層級從業者提供工作機會與主要收入來源，這些人的等級在「藝術明星」之下，但具有成熟的專業技藝。許多中級畫廊受金融海嘯衝擊而消失，後來還有更多藝廊成為租金飆升的受害者。這些藝廊也失去了很大一部分同樣處於中間層的客戶群：中上階層收藏家會購買的藏品位於富人不願屈就的價格區間（約一千至五萬美元）——或說，至少，在這些買家同受金融海嘯衝擊前曾經是如此。而今，畫廊界已由少數巨頭整合，這不僅止於紐約，而是全球皆然。二〇〇〇年代之前，幾乎未曾聽聞經銷商在多個地點開展業務。現在，卓納畫廊在三個國家擁有五間分店；豪瑟沃斯畫廊（Hauser & Wirth）在四個國家有八間分店；佩斯畫廊（Pace）在五個國家有九間分店；龍頭高古軒藝廊在七個國家有十六間分店，其中五間位於紐約*。

　　藝術博覽會的興起是影響當今畫廊財富的另一個主要因素，也是過去二十年來最重要的收藏新趨勢。就如各種形式的文化「體驗」活動，近年來各種規模的體驗在世界各地都成倍增加。二〇一八年，光是「國際型」博覽會就有八十場。[24]最大型的活動是為擁有私人噴射機等級的富豪收藏家舉辦的隆重、豪華、鋪張的多日盛會。在歐洲位居領先地位的巴塞爾藝術展分別於二

* 截至二〇二二年，卓納畫廊在四個國家已有七間分店，豪瑟沃斯畫廊在六個國家有十六間分店，佩斯畫廊在五個國家有八間分店，高古軒則已擴至二十一家分店。

○○三年在邁阿密海灘以及二○○八年在香港舉辦了衛星活動。
截至二○一五年，這三場博覽會均有超過兩百家畫廊參與，吸引
超過七萬名來賓。[25]

　　對於藏家來說，博覽會是有趣迷人的社交場合，充滿了派
對、開幕式、娛樂活動、大量免費酒水，而且沒有走進畫廊那種
冰冷威嚇的感覺。然而，對於經銷商，尤其是規模較小的經銷商
而言，博覽會已成為巨大的經濟負擔。小型展覽會的攤位租金可
達兩萬美元，大型展覽會則高達十萬美元。運費與其他支出又會
另外增加一至兩萬美元。而博覽會的銷售額不只是用來彌補畫廊
的在地銷售額，前者的銷售額幾乎快要完全取代後者。藝術家、
尖銳的藝評家波希達告訴我，在許多實體空間，人流已經減少到
只剩小貓兩三隻。戴維斯寫道，有些經銷商的現場銷售額已低到
只占總銷售額的百分之五。[26]

　　羅傑‧懷特認為，博覽會至少對次要城市的畫廊有利，像是
密爾沃基（Milwaukee）或都柏林（Dublin）這樣的地方，因為這讓它
們與國際藝術圈接軌，並提供足夠的銷售額使它們首先能生存下
來。不過，根據特洛伊‧理查茲（Troy Richards）的說法，由於來
自博覽會的競爭以及當地菁英階層的經濟衰退，地方畫廊數也在
萎縮。理查茲是紐約流行設計學院（Fashion Institute of Technology）的
藝術與設計學院院長，曾任教於德拉瓦大學（University of Delaware）
與克利夫蘭藝術學院（Cleveland Institute of Art）。他告訴我，像克利
夫蘭這樣的城市，藝術家經營的非營利組織正在取代中階畫廊，
而這類非營利組織通常只能存活幾年。無論是在紐約、克利夫蘭
或其他地方，大多數畫廊都處於財務崩潰的邊緣。波希達說，表

現不佳的一個月或一場博覽會都可能讓它們破產。「每次華爾街出現慘澹的一季，」懷特說，許多藝廊就會倒閉。

<center>• • •</center>

對於藝術家，尤其是年輕藝術家來說，新鍍金時代的泡沫市場為他們創造了相對過高的期待。懷抱夢想的藝術家受到成功藝術家坐擁財富與魅力形象的誘惑，更重要的是後者年紀輕輕就獲得成就，前者因此湧入學校，而學位如雨後春筍般成立。「在二〇〇〇年代，」戴維斯寫道，「藝術創作碩士學位被宣傳成一張金色入場券，在越來越以年輕人為導向的藝術市場中，出現了經銷商在藝術家剛畢業時就搶著簽約的謠言。」[27] 懷特評論道，現在「你去讀藝術學校時」，「你的夢想不是成為安迪‧沃荷，而是成為許納貝。」

但光是去讀一間藝術學校是不夠的。只有少數學校真的能讓藝術家進入市場。二〇一六年，戴維斯與他的合作者卡羅琳‧艾鮑爾（Caroline Elbaor）處理並分析了大量數據，發現在五百位五十歲或以下的美國最暢銷藝術家中（以拍賣銷售額計算），有百分之五十三的人擁有藝術創作碩士學位，而其中百分之六十一人畢業自同樣十所學校。另外有百分之三十五的人有藝術學士學位，而研究在此發現了類似的趨勢。[28] 從招生人數來判斷，大家都能明白箇中道理。一旦在前幾所大學之外，碩士學位的錄取率就會急劇上升。耶魯大學、羅德島設計學院（RISD）、加州藝術學院（CalArts）、芝加哥藝術學院等長年以來的藝術堡壘，以及哥倫比亞大學、亨特學院（Hunter College）、羅格斯大學（Rutgers University）

等「熱門」學校的錄取人數只有十幾位或個位數。在接近排名前二十的學校，錄取率會上升到將近百分之五十或更高。在許多機構任教的跨領域藝術家可可·福斯柯告訴我，藝術界是有後門的，她提及的案例是斯考希根繪畫雕塑學校（Skowhegan School of Painting and Sculpture）與哈林畫室博物館（The Studio Museum in Harlem）的藝術家駐村計畫。她說，總而言之，「這是一個非常封閉的社群。」

這並不是說每個上藝術學校的人，即使是去了比較高級的學校，都渴望獲得財富與名聲。不過，近幾十年來的錯誤期望也以更加明顯、有害的形式呈現出來：學生相信傳統的藝術職涯（創作繪畫或其他獨特作品，並透過畫廊售出）這條路不像戰後時期，只屬於波西米亞藝術家，而是多數中產階級藝術家都可以走的一條路。正如該領域的資深人物視覺藝術家、散文家瑪莎·羅斯勒（Martha Rosler）所寫：「非常多藝術家想要有伴侶、結婚、生子、生活在溫暖整潔的環境⋯⋯舉行昂貴的人生大事慶祝活動⋯⋯送孩子上好學校、開好車、做個好人、保持健康。」[29] 也就是說，過著中上階層專業人士的生活。

數字證實了他們的野心。根據藝術社運組織BFAMFAPhD的研究顯示，在美國兩百萬名的藝術畢業生中，只有百分之十以藝術家一職為主要謀生之道。[30] 在紐約的藝術家有百分之八十五從事與藝術無關的正職，而另外百分之十五的年收入中位數為兩萬五千美元。[31] 跟其他產業一樣，藝術市場是贏家全拿的市場。二〇一八年，光是二十人就占了在世藝術家總銷售額的百分之六十四。[32]（想一想這個數字吧。）事實上，戴維斯與艾鮑爾的五百強名單中，最令我印象深刻的是排在最後的人——美國五十歲以下

最暢銷藝術家的第五百位、在美國藝術家中排名前百分之一的某人，他一生在拍賣會銷售出的金額僅僅略高於一萬三千美元。[33]

懷特寫道，「如果藝術家能將作品售出，之後的售價永遠不會比最初的價格高出一分錢」，這類「藝術家的比例高得驚人」。[34]他告訴我，現在藝術學校的學生對未來孤注一擲，而他們往往也對此已有認知。「年輕的藝術家如此像一種消耗品，」他說，「再說到生產過剩：我們養成了那麼多藝術家，〔而〕組織結構卻不夠大，無法支持他們。每兩年只會有一、兩位藝術家受市場追捧，為他們鋪展紅地毯，讓他們有辦法繼續藝術這條路。」

少數獲得機會的人——也就是被餵入投機經濟的胃囊來回反芻的藝術家——下場往往是迅速成名，以及更迅速的殞落。另一次短暫榮景出現於二〇一三至二〇一五年，以一群被稱為「殭屍形式主義者」（zombie formalists）（這個稱號的發明不具善意）的年輕藝術家為核心人物。[35]盧西安・史密斯（Lucien Smith）年僅二十四歲時，就以高達三十八萬九千美元的價格售出了作品。[36]兩年後，他的一些畫作連用二十分之一的價格都找不到買家。[37]一位畫家告訴我「有項很好的練習」，就是「回顧惠特尼雙年展（Whitney Biennial）的圖錄，即使只是五年前，你聽過的藝術家也寥寥無幾，更不用說十五、二十年前了」。

• • •

整個體制的運作方式讓人感覺殘酷而反覆無常。你能夠在經濟低迷時期打入市場，而市場恢復時，你卻已經要打包收拾回家。或者，你創作的作品可能只是根本不適合當前的時尚。「如

果你是一名藝術家，你就是一種商品，」懷特說。「你知道，如果我創作的繪畫是粗線體的橘色圓圈，畢業後，大家卻都想要細線條的藍色三角形，我無法立刻直接大大地改變自己。」

但是，如果過去的藝術家在花費數年探索和發展之前甚至都不曾嘗試秀出他們的作品，那麼，為何現在大家會覺得需要這麼快就展示出來？這不僅是因為他們做得到，也因為他們漸漸不得不這樣做。除了生活與工作空間的租金飆升之外，首先還有完成學業的成本——表示你必須盡快有效率地償還學貸。實際成本最昂貴的十所大學——所謂實際成本，指的是學費減去各種獎助學金而非「標價」學費——其中有七所是藝術學校。[38] 如果你再繼續念藝術創作碩士學位，可能要再加十萬美元，或者更多。「這關乎你在放棄之前能夠負擔得起在紐約流浪多久，無論是字面上的經濟負擔，或是考量到你必須為創作計畫所投入的大量情緒與精神負擔，」懷特說，「要辦超過一場或二場展覽沒那麼簡單。」

體系確實反覆無常，程度甚至超越了其他任何藝術形式。一個作家比另一個作家賺得多或少，是因為他們的書賣得好或差，而不是因為他們的書市場定價差距很大。即使是其他奢侈品如跑車、雪茄，價格通常也與潛在的生產成本有關。但在藝術市場，價格似乎早已與作品本身的價值或其他任何事物的價格失去有意義的連結。一幅兩千萬美元的畫作，其價值真的是兩萬美元畫作的一千倍嗎？所有價值兩萬美元的畫作真的都一樣值錢嗎？盧西安·史密斯的二〇一五年畫作真的只值二〇一三年的百分之五嗎？

藝術的價值，亦即市場價值、感知價值、被轉化成價格的

東西——很大程度上是一種魔術，或者如藝術家大衛‧韓弗瑞所寫，充其量是一種「雙方同意的謊言」。[39]它是一系列非常主觀的因素經過複雜交互作用而成的產物：藝術界的論述（藝評家、策展人與學者圍繞著藝術家或作品分泌出的一團文字）、文化資本（藝術家讀過的學校、代表他們的經銷商、展示他們作品的博物館），以及收藏家的一時興起。「憤世嫉俗的人說，重要的不是你展示什麼，而是你展示的地方在哪裡，這說法有一定程度的道理。」韓弗瑞如此評論。[40]另一位藝術家告訴我，重點不在於有多少人喜歡你的作品，而是在於確保對的人喜歡你的作品。

然而，真正令人沮喪的是，價格始終在本質上是相對的。藝術市場是封閉的系統；唯一能夠決定作品價格的是其他作品的價格。一幅價值兩千萬美元畫作的存在，取決於存在大量售價兩萬美元的畫作，以及更加大量的售價兩百美元的畫作，否則就根本不會存在。正如社運團體 W.A.G.E. 的索斯孔恩所指出的，這表示，少數人的成功——瘋狂、驚人的極少數成功，取決於多數人的失敗。不只是你很貧窮而別人富有，是你的貧窮造就了他們的富有。

• • •

要在畫廊職涯取得成就雖然機會渺茫，但當然仍舊得以實現。一位在布魯克林擁有一間工作室、四十出頭的藝術家，解釋了基本的運作方式。以下將稱她為菲比‧威爾克斯（Phoebe Wilcox）。威爾克斯分別在紐約、洛杉磯與倫敦有經銷商。她試圖每

年辦畫展，每三年一次在三座畫廊同時辦畫展。她解釋，這個作法是為了不要讓你的價格突然上漲，理由正是因為價格可能會崩潰。寧可讓你的經銷商隨著作品透過群展、個展與雙年展等場合曝光，進而慢慢提高價格。拍賣也因同樣理由而可能會有危險。我們對談時，威爾克斯的紙上作品（一九吋×二十四吋）售價約為六千美元；最大的繪畫作品（十二吋×六吋）售價為四萬五千美元。經銷商拿走銷售額的五成。價格由尺寸而非品質來衡量，因為你不希望影響買家的想法。較小的作品更便宜，但每平方吋的價格更高（有點像房地產）。大件的畫作在洛杉磯比倫敦或紐約更容易售出，因為這裡的房子比較大。

威爾克斯告訴我，人脈在藝術界極為重要，談論自己作品的能力亦同──這些能力有利於你面對社會菁英與知識分子。當有人想多了解你的一幅畫，而你講的是像「我不知道，這是藝術」。她說，這就不「迷人」了。讓藏家來參觀工作室，來細細研究你的作品，是一個重要的儀式。訪客可能是由你的畫廊推薦的，或者也許是你在社交場合中結識的。她說，有時針對作品進行對話是一件很棒的事，而有時藏家來訪就像人們所想像得到的那般充滿喜劇效果，比如：「你能做出這件作品的藍色版本嗎？」在開幕式、義賣會、藝術博覽會等場合應酬是必須的，有好也有壞。這些場合可以讓人精神振奮，尤其是一個人在藝廊純白的空間中度過一整天之後。但威爾克斯說，藝術界「很像一所高中」，其中一些談話可能是「令人生厭、過度簡單、尷尬的廢話泥沼」。

即使身為畫廊藝術家，銷售額也幾乎無法成為收入的全部。對許多人而言，收入最重要的另一部分是學術教學。如果你想留

在紐約或其他產業中心，那幾乎肯定教學職位是低薪的兼職，通常需要長時間通勤。一位與我對談的藝術家開車來回布魯克林與康乃爾（Cornell），車程為四個小時（儘管薪水比平時高得多，原因可能正是為此）。在任何情況下，終身職位都像獨角獸一樣罕見，而且必須離鄉背井。畫家廖敏行（Kathy Liao）擁有波士頓大學藝術創作碩士學位，當她在密蘇里州西部州立大學（Missouri Western State University）找到一份終身教職──那是一所距離堪薩斯城約一小時車程的小型公立大學──她也正在西雅圖兼職。三年後，我與她對談時，她仍會辦展覽（與西雅圖的畫廊保持簽約），但很難從教學職責中抽出時間來創作。雖然廖敏行對堪薩斯城的藝術圈感到驚喜──這裡提供她一個同輩藝術家的社群，讓她能夠跟他們分享、談論彼此的作品，而她逐漸意識到，這是她想要的職涯中很重要的一部分──但是，她已經在尋找其他工作，因為她覺得自己與藝術界隔絕了，想回到東岸。更重要的是，密蘇里州西部州立大學為一所不限制入學資格的開放式招生機構，想要學習藝術的學生並不多，而想要學習藝術的學生期待學到實用的東西，比如動畫或平面設計。她說，你不能告訴他們畫家是很好的職業選擇，因為它並不是。

• • •

現在，畫廊的存在是必要的嗎？難道你不能自己來嗎？就如出版業與音樂產業，藝術圈似乎普遍認為舊體制不再有效，而且可能一開始就不太好。藝術家與經銷商的關係經常劍拔弩張，因為他們往往處於權力集中某一方的情況。合約有時不公平；付款

經常延遲。畫家彼得・德瑞克（Peter Drake）寫道，今天大多數畫廊都沒有「投入真正職涯發展」的資源。[41]經銷商可能代表了幾十位藝術家，但只關注當下銷售最好的一、兩位。我一再聽到，藝術家需要自己掌控職涯，而不是像畫廊主愛德華・溫克爾曼（Ed Winkleman）所說的那樣讓自己「幼稚化」。[42]發起占領博物館的費雪甚至在離開雀兒喜的畫廊後，當街進行儀式，焚毀他的合約。他告訴我，他做出突破，「在我的人生中創造空間，藉此與藝術建立新的關係。」他說，他更大的目標是「創造一種不同的方式，來看待藝術職業與社會的關係」。

　　這也是藝術家莎倫・勞登在她持續進行的系列書籍中的使命。我在第二章中提過，她的書籍目前已出版兩本，《生活和維持創意生活》以及《藝術家作為文化生產者》（The Artist as Culture Producer），裡面都收錄了四十位藝術家描述自己職涯細節的文章。在她的作品與大量公開亮相的場合中，勞登都堅持藝術家必須超越孤獨天才的形象，去擁抱更寬廣、更主動、有更多樣化接觸的世界。但是，雖然她書中的文章內容豐富、有時也鼓舞人心，可是整體而言，並沒有闡述藝術職涯的新方向，而是揭示了長期存在的藍圖。英雄獨自在工作室努力，很長時間之後嶄露頭角、一鳴驚人──這種孤獨天才模式，不只是最近而已，而是很多年來所有人都無法實現，除了極少數人之外。勞登筆下的藝術家從視覺藝術家長期以來所依賴的各種廣泛來源，拼湊他們的職涯與收入。

　　其中一個是機構支持，藝術界提供的數量肯定居所有創意領域之冠。看看任何一位資深全職藝術家的簡歷，你可能會發現一長串補助、獎項、駐村、獎學金、委託創作、訪問計畫、客座

講座等等。事實上，某些類型藝術家的作品比較具實驗性或概念性，因此不太暢銷，這種機構支持可能成為他們的作品所產生的唯一收入。另一種收入來源，則涉及許多使藝術界能夠正常運轉的輔助角色。勞登筆下的其中一位藝術家理查・克萊恩（Richard Klein），除了幾種類型的創作以及不同場合的教學之外，還提供了「我在藝術界所做的所有事情的簡略清單」：在畫廊工作、擔任保護員／修復師、寫作、為機構及收藏家提供諮詢、擔任非營利組織委員、共同創立非營利組織、演講、在藝術學校與駐村計畫擔任訪問藝評家、在博物館擔任策展人與行政人員、擔任公共藝術計畫的評委、擔任獎助機構的提名人或推薦人，以及提供藝術家住宅計畫諮詢。43

第三種收入是新的來源，相當能夠反映時代：品牌藝術。這個詞指的是藝術家為企業所做的計畫，藉此提高後者的品牌形象，有點像是以藝術作為廣告。品牌藝術並非全新的概念，至少可以追溯到安迪・沃荷，但就像在音樂圈及其他產業也越來越普遍，但願一切不是不得不如此。

我與藝術界資深人士安德里亞・希爾（Andrea Hill）與珊曼莎・卡普（Samantha Culp）對談，兩人創立了創意機構「鴿子力量」（Paloma Powers）。卡普解釋，機構的目的是幫助藝術家與品牌以更加協調與謹慎的方式合作。他們為 Airbnb 設計的計畫之一於二〇一五年與香港巴塞爾藝術展同時展出。公司（其創辦人在羅德島設計學院相識）希望增強在亞洲市場的吸引力，讓陌生人留在家中的概念卻在當地遇到很大的文化阻力。此項計畫的想法是帶出好客之道的概念，作為連結亞洲價值觀與公司價值觀的一種方

式。希爾與卡普邀請藝術家參加時，大多數人都表示同意（兩人對此感到驚訝）──藝術家對這個機會很感興趣，也很高興能接觸到新的觀眾。其中一名是當時二十六歲、生於阿根廷的藝術家阿瑪利亞·烏曼（Amalia Ulman），她創作了《救援》（Rescue），讓十五名志願者與她一起在一間牆上有錄像投影的大房間裡過夜，沒有手機、沒有隨身物品，也不能離開房間──巧妙營造出一群人被困在暴風雪中隨遇而安的情況。

　　至少可以說，品牌藝術提出了引人不安的議題，尤其是在自視為基進社會批判堡壘的領域。希爾和卡普對此小心翼翼──甚至似乎不太自在。希爾強調，他們創辦「鴿子力量」的主要目的是透過增加資金來源來讓藝術家賺錢。她指出，慈善支持既不穩定也很罕見、收藏家人數少，而博物館則遠非理想。「很多時候，品牌對待藝術家的態度比一些最受尊崇的機構要好得多。」她說。

　　另一方面，希爾承認品牌藝術在藝術界仍然是「非常沉重的話題」──「將『品牌』與『藝術』這兩個詞放在同一個句子中」仍然是「禁忌」。品牌藝術是否站得住腳？品牌藝術是藝術嗎？希爾與卡普的反應都意圖閃避這些問題。希爾以梅第奇家族為例：歷史上有些最偉大的藝術是為了榮耀富人與權勢者，但我們仍然喜愛這些作品，視之為藝術。卡普表示，他們的合作藝術家不一定會將自己的「真實」作品與品牌作品做出區隔。她說，「現在有一些創作最有趣的藝術家，尤其是年輕世代，」在這兩個類別之間「看到了很多孔隙、很多模糊的界限，並且著迷於將企業作為一種材料，正如理查·塞拉（Richard Serra）*對鋼鐵的迷戀」。

　　但是，難道藝術不是應該批評企業，而非向它們妥協嗎？卡

普回答，很多藝術已經妥協了，她舉的例子是老套的傑夫‧昆斯。對希爾來說，品牌藝術是否具有批判性的問題「具有挑戰性」且「只有一線之隔」。她說，有些品牌喜歡它們的藝術家具有批判性。烏曼與Airbnb都認為希爾的計畫是成功的，但她補充，兩方的想法可能出於截然不同的原因。從烏曼的角度來看，希爾說，「我認為她有點曲解如何成為完美賓客的概念。」儘管如此，希爾堅持，這並不表示烏曼是出於惡意。「我不認為為了真正具有批判性，」她說，「就必須帶有隱晦而狡猾的攻擊性態度。」無論人們如何看待這些問題，品牌藝術似乎已為多數人所接受，成為在二十一世紀藝術界身為藝術家的意義中日益標準化的一部分。

• • •

不同於可數位化的藝術，獨特物品的製作與銷售並未因網路出現而改變。但是在藝術界外，還有廣闊的視覺創作領域：插圖、動畫、漫畫與卡通、平面設計、手工藝。我們將在本章的後半部分看到這些領域已發生明顯的變化。插圖、卡通與平面設計等可數位化的視覺藝術，與可數位化的音樂與寫作一樣，都受到許多相同的經濟力量影響，而這些創作者基本上跟音樂家與作家都是處於相同困境的受害者。至於即使無法數位化但也並不獨特（與繪畫或雕塑相比）的手工藝同樣發生轉變，主因則來自線上賣場如Etsy這類平台的出現。然而，這些創意形式的問題在於它們是

* 理查‧塞拉（1939–）是美國極簡主義雕塑家和錄影家，以用金屬板組合而成的大型雕塑作品聞名，他曾在鍊鋼廠工作賺取生活費，這個經驗對他之後的作品影響深遠。

否為藝術。我們接下來將看到，這是我採訪的一些人正在深思的問題。

至於藝術界的藝術，無法簡化的事實是，創作出具有獨特審美的作品永遠是勞力極其密集的行為，這表示它們永遠價昂、也表示大眾的支持無法大幅度提升，我們總是需要富人來購買作品，或以其他方式支持創作。這種勞力也始終在知識、甚至是手工技巧層面需要高度的專業技術，因此永遠需要多年的培訓。畫廊可能會關閉，但畫廊系統不會消失。威爾克斯告訴我，如果沒有經銷商，她將無法接觸到收藏家，在藝術界也沒有知名度或正當性。藝評家波希達則告訴我，在紐約沒有經銷商的情況下，「藝術家的職涯很快就會失敗。」

學費高昂的藝術創作碩士課程也幾乎沒有改變。最近出現的「另類藝術學校」大多不是真正的學校，而是短期課程或個別班級，且學費也不便宜。[44] 此外，人們去讀知名藝術學校，就如同去讀知名大學，與其說是為了教育，不如說是為了證書與人脈。我遇過一些人，他們相信只靠創作，然後在紐約打滾、藉由人脈進入藝術圈子或許是可能的，但我沒有遇過任何真正有勇氣嘗試的人。

然而，現在有更多人嘗試創作具有獨特審美的作品，在此面向上，類似於如今其他藝術的處境。不只是很多（情況已持續幾十年了），而是太多。懷特說組織結構無法支持學校培養的藝術家數量時，他指的也包括非營利組織，它們透過授予補助與獎學金、聘請教授與講師等方式，使得藝術家有機會仰賴畫廊系統之外的職涯為生。「作為一名職涯透過各種機構關係展開的藝術

家，」他提及一位羅德島設計學院的同事時寫道，「他尷尬地意識到，自己體現了某種成功的前途，吸引許多學生進入藝術創作碩士班，可是那與他現在所目睹的職場環境完全不同。」[45]

諾亞·費雪希望創造一種與藝術的新關係，一種藝術與社會之間的新關係，這樣的願望廣泛受到認同（或者只是我自己覺得）。年輕藝術家往往非常理想主義，不僅出於對自己天職的奉獻精神，也出於社會使命感，後者通常與市場價值觀徹底背道而馳。有人想成為許納貝，就會有人想成為以假名著稱的政治街頭藝術家班克斯（Banksy）。問題是，如何達成？儘管藉由出售作品來維持職涯很困難，但要不出售作品還能維持職涯，則是更加困難。伊利諾大學芝加哥分校的珍·德羅斯·雷耶斯是社會實踐的知名人物。社會實踐是一種藝術形式，並非由物品（可銷售或做其他用途）的創作與展覽所構成，而是為了達成社會改革，與觀眾和社區直接接觸——藝術即社會工作。以政治轉型為使命的社會實踐，在藝術界的規模與重要性不斷增長。而德羅斯·雷耶斯也承認，這是一個缺乏經濟模型的領域。我這樣告訴她：我知道如何以這種方式創作藝術，但我不知道要如何以這種方式謀生。沒錯，她笑了，這就是我們試圖弄清楚的事。

六位視覺藝術家的故事

簡·芒特（Jane Mount）在三十六歲時失去工作室，當時她仍努力打入紐約藝術圈。那是二〇〇七年。芒特從五歲起就想成為藝術家，九〇年代中期開始在杭特學院攻讀藝術碩士學位，當時

該課程引起一些轟動，但一年後她就退學了。她想創作繪畫，可
是在九〇年代的藝術學校裡，你不該創作繪畫。後來，芒特辦了
一些畫展，展出大型具象的油畫與紙上作品，但反應都不如預
期。她告訴我，你費盡全力來完成作品與舉辦展覽、試圖吸引人
潮，然後一切就這樣結束了。她也討厭閒聊，藉由建立人脈在藝
術界取得成功完全不是她能夠或想要做的事情。「這真的感覺不
像是可行的事，」她說。然後，當她進行創作的大樓被賣掉時，
她失去了自己的工作室。

　　芒特並沒有為錢所苦。大約一九九五年，她在杭特學院地下
室的電腦室裡首次認識網路。她在其中一個最早開始由廣告支持
的網站上獲得了實習機會，學習超文本標記語言（HTML），成為
早期的網頁設計師，並且在網際網路泡沫期間共同創辦了幾家網
路公司。最後，因為實在難以在九十個人向她匯報的同時作畫，
所以她辭去職位，賣掉其中一家公司的部分股份來資助自己的藝
術，並且專注於創作。

　　不過，除了不受歡迎與沒有人脈之外，她也沒有工作室。芒
特決定在餐桌上工作，這代表作品尺寸很小。而且，由於她與丈
夫剛組裝好一些書架，她開始畫架上的書，作為練習。他的一位
朋友來訪。「我的天啊，」他說，「那些是什麼？我現在就想買下
這四張小畫。」她告訴我，她從未見過有人對她的任何創作「做
出如此發自內心的反應」。那幾乎就像你聽見音樂的反應。

　　芒特知道自己的作品有潛力，她開始畫朋友的書並在Etsy等
網站上出售成品。她之前受的訓練是創作自己喜歡的藝術，用她
的話來說就是「純粹的藝術」，只是為了傳達你的「想法」。後來

她想，「要是我創作出大家真的想要的東西呢？我就是從那時開始請大家告訴我他們最喜歡的書，那些造就出他們自身的書，並且將這些書畫成一組系列套裝，」——她稱之為「理想的書架」。「而且，重點是，大家喜歡這些作品。大家愛書。以量身打造的方式將人們對書籍的熱愛視覺化真的讓人感到興奮。」

她的事業從此穩定成長。與在藝術界時相比，芒特不再是一位網路上的自我行銷者，她很高興避開了「所有赤裸裸的部落格工作」，而現在她是一位手段純熟的商人。除了每年創作大約兩百幅售價三百五十至一千美元的畫作之外，她現在還打造數位版畫——拼貼預存的圖像，還分為客製化（一百至三百美元）與非客製化（三十五至四十美元）。她還銷售記事卡、馬克杯、包裝紙、文具、琺瑯別針，主要通路是數百家出售她作品的書店。二〇一二年，她創作了一本文化圈名人的理想書架，書中人物包括：佩蒂・史密斯、賈德・阿帕托（Judd Apatow）、愛麗絲・華特斯（Alice Waters）。我們對談時，她的第二本書即將完成，這是一本獻給書迷「禮物般的」合集，出版的同時也推出一系列書形陶瓷花瓶。二〇一六年，她與丈夫移居夏威夷的茂宜島（Maui）。

芒特告訴我，這樣的創作引人沉思，並不無聊——儘管如果能不必再畫《麥田捕手》（*Catcher in the Rye*）或《傲慢與偏見》（*Pride and Prejudice*），她會很開心，而且她也不想永遠做這一類創作。她希望能回去創作以前那種繪畫，「讓我可以站在畫布前，創作我真正喜歡的作品。」可是，如果她必須擔心如何賣掉作品的話就行不通，因為那樣無法成為藝術家，她說。她現在算是藝術家嗎？她稱自己的創作活動為「插畫」：作品的目的是要吸引觀眾。藝術，

對她來說，是另外一回事。她說，沒錯，「大學時的我」會認為她現在做的事很「俗氣」，但真實感覺並非如此。雖然有一部分的她仍然是大學時的她，但她得到的回應「讓『大學時的我』不至於反感」，尤其是來自那些將她的作品當成禮物送出的人。「聖誕節後幾天，我收到一大堆電子郵件，人們告訴我說，『天啊，我把這幅畫送給媽媽，她非常喜歡，高興得流下了眼淚。』這種情況經常發生，」她說。「對我來說，幸福的眼淚是人們所能擁有最好的感覺。因此，如果我能讓其他人產生這種感覺，並幫助人們將這種感覺傳遞給其他人，那真的沒有比這更棒的事了。」

• • •

麗莎‧康頓是網路插圖界的明星之一，她從未對藝術感興趣。事實上，她甚至從未用過任何創作工具。然後，三十二歲時，她報名弟弟必須參加的藝術課，只是為了有時間陪伴他。突然間，她上癮了。她的姊姊在二〇〇四年成立了一個部落格，因此康頓如法炮製，在部落格以及早期的圖片共享服務Flickr上發布作品。

大家開始注意到她的作品、開始要求購買，開始想在他們的店裡展示她的作品。「我心裡有個聲音，『嗯，』」康頓告訴我，「『我也許可以靠這個賺錢。』」她開始兼職工作，然後在二〇〇七年，三十九歲的她冒險成為自雇者。當時「我非常害怕」，她說。「我每天早上都在電腦前祈禱，希望能有讓我賺錢的辦法」在眼前等著，比如：一位潛在的客戶或是可能的合作對象。

康頓瘋狂工作——通常一週七天都在工作，每天工作十二小

時。她心想，她發布的作品越多，被人看到的機會就越大，不工作的每一刻都是浪費。二〇〇八年，她與插畫經紀人簽約。二〇一〇年，她簽訂第一份圖書合約、舉辦第一次畫廊展覽、獲得第一份固定的插畫工作。到了二〇一一年，她抵達「臨界點」。工作如潮水般湧來：出版、授權、教學、演講、客戶委託、Etsy 銷售。她一次參與多達十五項計畫，答應所有工作，然後繼續盡她所能地創作。她說，那時「我不必再祈禱了」。

部落格是她成功的關鍵。康頓每個工作日都會發文，不光是圖片而已，還有對藝術與生活的長篇反思，她毫不避諱地談及她的年齡、性取向與掙扎。她告訴我，讓讀者對你這個人產生興趣是建立個人品牌的關鍵。她說，大家尋求啟發，而她「非常善於講述的」、她自己的故事，便十分鼓舞人心。她還發現，在線上平台成功的祕訣是內容能夠被分享。臉書的演算法因以提高能見度來鼓勵大家使用而受到批評，亦即關注你的人越多，就越容易有更多人看見你。不過，她很早就決定利用這一點。她調查清楚客群，主要是三十到六十歲的女性，以及她們會回應什麼樣的問題，她們的帳戶首頁中有什麼關鍵字。她的一些貼文獲得了數萬次分享。康頓刺激對話、回覆留言、呼籲行動（「今天是母親節——買個禮物送媽媽吧！」），而且「毫不掩飾地直接宣傳我的作品」，她說。截至二〇一九年十一月，她的臉書有十萬零兩千名追蹤者，Instagram 追蹤人數為三十三萬四千名。

康頓告訴我，她一開始因為「極其嚴重的冒牌者症候群」而痛苦。她說，她認為真正的藝術家是擁有藝術創作碩士學位的人；她只讀了「麗莎康頓學院」而已。不過，她的第一個工作室

（「就在咖啡桌外面」）是她與許多藝術學校畢業生共享的空間，儘管她深感惶恐，他們還是對她一視同仁，後來甚至要求她批評他們的作品。「他們理解，成為藝術家的方式有很多種。」她解釋。

另一個康頓持續努力解決的癥結點是，她是否如自己所述，是一位「背叛者」。她曾捫心自問，創作裝飾性而非概念性的作品、「低俗而非高雅」的作品，這代表什麼？「作為一名為消費品而非為藝術創作的藝術家，這代表什麼？由此能反映出什麼樣的我？這會如何顯示出我是誰或我的才能？」我們對談時，康頓已經開始認為這只是代表不同的選擇。而且，她開始創作的那段時間，知名的歐巴馬「希望」（"HOPE"）海報作者、街頭藝術家兼平面設計師謝帕德・費爾雷（Shepard Fairey）等人物，逐漸成為更商業的「受人尊敬」藝術家典範。「後來，我成為其他人的榜樣，」她說。

二〇一七年，做了十年的全職藝術家之後，康頓在她的部落格「今天將會很棒」（Today Is Going to Be Awesome）上發表了標題為〈談自雇、工作狂以及奪回生活〉（On Self-Employment, Workaholism and Getting My Life Back）的文章。她在文中坦承了一些她對外、甚至對自己都隱瞞多年的事。她寫道，到了二〇一一年，也就是她的「臨界點」之年，她已經患有「慢性頸部與背部痠痛」以及「幾乎不停歇的焦慮」。[46] 她與女朋友的關係也變得很差。然而，儘管警訊出現，康頓不予理睬，繼續前行，「我告訴自己，『你可以做到！你工作速度快！不需要睡那麼多！』」她向我說明，這段期間，「我想表現得好像我已經擁有了一切。大家從外頭看著我，把我視為能夠做到這一切還面帶微笑的人。」但到了二〇一六年，她

寫道,「我跌落谷底。筋疲力盡、沒有靈感、充滿焦慮,還飽受慢性疼痛的折磨。我那時很慘。」她終於受夠了。

一年後,康頓成功重新學會不去工作,學會如何放慢速度、設定界限、每次閱讀超過一段、享受她年輕時曾經喜歡做的事情,還有如何以「每日上傳Instagram速度」之外的步伐來創作。她學會怎麼過生活。「忙碌並不迷人,」她的貼文如此總結,「只會讓人筋疲力盡,而我已經受夠筋疲力盡了。」

• • •

漫畫家露西・貝爾伍德逐步向我介紹她創作漫畫的一連串步驟。她製作作品預覽圖示;在Patreon上發布PDF檔、也發布在直接面對消費者的平台Gumroad上;她將整部漫畫上傳到Medium,為手機讀者切割成獨立畫面,並確保附上所有商場與她的Patreon頁面的連結網址;將作品加入她網站上的漫畫目錄,並附上Medium等其他網站的連結;在她的網站上寫一篇部落格文章,在推特、事業用的臉書粉絲專頁、個人臉書、Patreon放上連結;在Instagram上放一張作品預覽圖片,並簡短直播介紹作品;在Tumblr放上節錄作品;在她的電子報中宣布發表新作品。

漫畫並不是貝爾伍德唯一的創作類型。她也自行出版了三本完整的書(每本都透過Kickstarter平台出版),擔任期刊的自由插畫家,接受個人委託(邀請函、海報),做過一些動畫,涉足平面設計(「我覺得自己完全不夠格,」她說),在全球各地的漫畫大會上演講、授課、出售她的作品。我問起她的工作時數,她說一週四到六天,早上八點到下午四點。接著她打斷自己。「不對,

這樣並不精確，因為我晚上會再回去工作。」她解釋，有時自己將工作定義為百分之九十經營事業的業務，「然後剩下的百分之十是實際在創作，我會在別人睡覺時或醒來前創作，或在我休假時創作。」正是貝爾伍德告訴我，只有在交通變得不繁忙時自己才知道那天是假日，並且試圖讓她與男友的關係不僅止於相互幫忙整理電子郵件與便利貼。

　　大學畢業後的五年，貝爾伍德一直避免從事正職，每年收入大約兩萬五千美元。在最初的四年裡，她仰賴食物券為生。對她而言，成為一名全職創意自由工作者是一個沉重的決定。她的父母本身就是創意自由工作者：母親是視覺藝術家，父親是好萊塢編劇，而父親的職涯在這個「要嘛盛宴、要嘛飢荒」的行業中有多數時間皆屬於後者。她的家庭經常瀕臨破產。貝爾伍德填寫她的「聯邦學生補助免費申請」（FAFSA）表格時，她的預期家庭貢獻（大學衡量學生家庭經濟能力的指標）為六美元。她告訴我，她很欽佩她的父母，但也想建立比他們更能維持一定生活水準的職涯。

　　事實上，貝爾伍德對於金錢考慮甚多。二〇一六年，她在「親親抱抱」藝術節獨立創作者大會上發表了一場真摯激昂的演講，表達金錢帶給她的痛苦：她對接受食物券感到愧疚（『肯定有人比我更需要』[47]）；她對在 Kickstarter 與 Patreon 上要錢感到內疚；她對藝術創作一無所獲、更別提達到經濟穩定而感到內疚；她對洽談更高的費用感到羞恥；她對不洽談更高的費用感到羞恥；她對「身為未來可能無法扶養年邁父母的獨生女」感到恐懼；[48] 她對放鬆、感覺良好或購買好東西感到自責；她最初對於在公開場

合談論這一切感到恐懼，還有，害怕網路上的人因為她敢於說出這一切而做出的反應。最後，她下定決心面對這些感受，她堅信，創作者需要挑戰不去討論金錢與不能想要金錢的禁忌。

她也對網路思考良多，特別是因為她的生活無論在精神或經濟上都依賴著它。「身為一名漫畫家，我在過去六年所做的一切，」貝爾伍德在演講中說道，「之所以能夠實現，都要感謝我的社群。」[49]——Kickstarter、Patreon、推特的社群。她對支持者抱持難以言喻的感激，但她解釋，這種支持也算一種互惠。她說，人們看到她對藝術創作的熱情、努力實現成為創作者的夢想，此事能夠激勵他們相信「可以為自己熱愛的事做出一點犧牲，就如燧石點燃火焰」。貝爾伍德告訴我，她感覺人們「喜歡我這個人勝過於我的作品」；他們想要支持的是讓她「這個人繼續活下去」。

她認為，部分原因是她非常善於在網路上表現出脆弱與真實的形象——源自於她在加州奧亥真情流露的童年故事。但是，她告訴我，她「在網路上釋放我的靈魂」的能力已經「開始達到極限」——她無法再隨時分享了。她說，最差的時候，「感覺就像有成千上萬隻小螞蟻在嚙咬你的身體，你被分成碎片帶往一百萬個不同方向，而你驚呼：『不、不、不、不、不，回來！我必須是一個完整的人。』」[50]但是網路實在很難擺脫，對她來說尤其如此。貝爾伍德也曾說過：「人們要求我們將自己通常只與最親近的朋友所建立的友誼範圍擴及陌生人身上，而這種連結關係維持了你的財務生活。這對我來說真的很神奇，也非常可怕。」

• • •

　　保羅・魯克是貧窮黑人家庭的孩子，成長於七〇年代南卡羅來納州的小鎮，年幼的他曾目睹母親藉由信件學習彈鋼琴。這怎麼可能？我問他。他自己也不確定。但是「她有強烈的動力，」他說，「而我遺傳到她的動力。」大約在同一時間，四年級的魯克開始自學低音大提琴。他從來沒有上過課，卻仍然能夠在十八歲時加入南卡羅來納愛樂樂團，以及陸續與六支來自美國各地的管弦樂團合作。「我不會因為別人認為自己有所局限就畫地自限。」他告訴我。

　　後來，魯克厭倦了音樂會曲目。三十歲時，魯克為了西雅圖的爵士樂圈而動身前往，他找到位於非法倉庫的住處，與其他十五個人共用一間浴室，並在西雅圖藝術博物館擔任警衛。每當藝術家搬離倉庫，魯克都會拿走他們剩下的用品來做實驗。有一天，一位知道保羅是音樂家的女鄰居對於他在收集創作物資感到驚訝。「保羅，」她說，「你不是藝術家。」魯克告訴我，他希望有天能夠感謝她，因為她激勵自己要去證明她的看法是錯的。「人們不希望看到你能夠做超過一、兩件事，」他說，「因為他們覺得自己做不到。這是人們太早加諸於自身的限制。」

　　「我的創作始於徹底的天真，」他如此說明。「如果有人在拍電影，我會說：『你知道嗎？我會拍。』如果有人在畫畫，我會說：『我會畫，我也能畫得一樣好。』」他顯然做得到。二〇〇四年，西雅圖藝術博物館舉辦克里斯坦・馬克雷（Christian Marclay）的展覽，他的作品結合了音樂與視覺藝術，促使魯克嘗試相同的

創作。兩年後，他獲選參加洛克菲勒基金會位於義大利北部著名的貝拉焦藝術中心（Bellagio Center）的駐村計畫。他回國之後，決定藉由一年內每個月舉辦一場展覽來加快成為視覺藝術家的速度（別忘了，威爾克斯每年辦一次），同時繼續以音樂家的身分演出，並且還從事全職工作。魯克告訴我，這是為了面對他的恐懼。他害怕雲霄飛車，所以現在他一有機會就去玩。他害怕蜘蛛，「但我曾養了一隻寵物蜘蛛十四年，牠叫孟德爾頌。」

魯克的作品所面對的其中一種恐懼是種族暴力。他做過的計畫主題包括：警察槍擊、大規模監禁、埃米特·蒂爾（Emmett Till）私刑謀殺案、伯明翰教堂爆炸案，以及「過去、現在與任何時候即將發生的」私刑。他收集用在奴隸身上的烙鐵。二〇一五年，他打造數十件彩色三K黨長袍來創作一項裝置藝術。（「我真的很想跟一位真正的三K黨黨員談論這個黨跟它的冷知識，」他告訴我，「因為我現在比大多數黨員更了解三K黨。」）

幾年前，魯克獲得知名藝術贊助單位「創意資本基金」（Creative Capital）的補助，他是當年三千多名申請者中的四十六名獲獎者之一。他告訴我，正是在該組織為受獎人舉辦的一次休閒活動上，讓他意識到自己需要「確定我想成為什麼樣的藝術家」。他不想成為一種商品，也不想成為利用黑人奮鬥史來製造商品的人，甚至也不希望因為銷售使白人能自我感覺良好的藝術而看起來像在兜售黑人奮鬥史。他確實賣了一些作品，但只是為了繼續創作。雖然魯克由各種方式獲得富有白人的錢，但他認為這是一種賠償形式。除了銷售額，還有許多補助與研究金，其中一筆來自古根漢美術館。而且，他說，「我們每天做的一舉一動都在弄

髒自己的雙手。你無可避免地成為問題很多的體制的一部分。」

　　魯克是非常激動的創作者。他告訴我，他有時只是思考他的創作就筋疲力盡，因為他想得極為用力。此外，他還是一位精密的計畫者。他每兩週擬定一次預算，並且訂定一年、三年、五年計畫。二〇一七年，他成為華盛頓特區國家非裔美國人歷史和文化博物館（National Museum of African American History and Culture）的第一位駐館藝術家。同年，他開始在維吉尼亞聯邦大學（Virginia Commonwealth University）駐校，該校的視覺藝術學位在美國首屈一指，他的三K黨長袍裝置作品被選為學校新博物館的開幕展品之一。

　　我們對談時，魯克正在計畫銷售花了八年調整完美比例的醬料。公司將雇用更生人，而且標籤會附上刑罰制度的相關訊息。產品於兩年後上架。

<p style="text-align:center">• • •</p>

　　妮基・麥克盧爾（Nikki McClure）可能是第一位透過線上零售平台出售作品的人——在我告訴她之前，她自己完全不曉得這件事。麥克盧爾現年五十二歲，與丈夫和兒子住在華盛頓州奧林匹亞海灘上的一棟房子裡。身為恬靜沉默的人，麥克盧爾的創作也同樣如此：剪紙日曆，還有充滿水流、森林、山脈、生物、輕風的兒童讀物。她告訴我，她喜歡觀察事物。我們通話時，她正坐在沙灘上，「三隻神祕的麻雀正沿著海岸線行走，我在我家這邊從未見過，」在某一刻，她如此向我報導。幾分鐘後，她說：「一條巨大的鮭魚剛從水裡跳出來，離岸邊大概將近兩公尺。」

　　麥克盧爾在西雅圖郊區長大，家境並不富有。她六歲時父母

離婚，父親並未提供多少贍養費。她記得小時候吃過食物銀行的起司塊，還有在收帳人出現時拖延繳費。十幾歲時，為了讓她去讀好學校，母親決定搬家，讓她住進祖母的閣樓裡。她告訴我，她是一個「野蠻」的孩子，但非常獨立負責——不會吸毒，會自己坐公車去西雅圖聽音樂。

麥克盧爾到奧林匹亞讀長青州立學院（Evergreen State College），她在那裡發現了一個相互扶持的藝術社群。畢業後，麥克盧爾為學院的生態學系畫插圖（「我畫了很多鴨子」），並在「正常經濟之外」維持生計——與朋友以物易物、共享工具與空間，而且不太在意金錢。獨立唱片公司 K Records 允許她使用公司的電腦與存放作品的平面檔案櫃。「如果我每天都有賺一點錢，我就可以活下去，」她那時這麼想。剩下最後的一百美元時，她會做一件投資，比如購入米飯與豆類，到對街的音樂節上賣墨西哥捲餅。

麥克盧爾開始在當地商店展示她的作品，並在奧林匹亞一年一度的藝術節販售。她告訴我，直到那時，她才開始將自己視為藝術家，而不是插畫家；後者的作品是為了滿足其他人的特定需求，她解釋道。但藝術「是為了一個在創作出來之前仍曖昧不明的原因，而它會因為神祕的理由而變得清晰」——因為「陌生人的故事」。你分享了你的作品，接著「會產生某種創作者、藝術家並不參與其中的對話」。

剪紙是緩慢而細緻的手工。麥克盧爾一年只能創作約三十到四十幅作品，出售這些獨特物件終究不足以維持生計。有一次，她在牆上寫下：「少些工作，多點金錢。」有一年，一家咖啡廳邀請她辦展覽，由於當時是十二月，於是她製作了月曆，而她對

其與季節的連結頗感興趣。與此同時，當地一位名叫派特·卡斯塔多（Pat Castaldo）的程式設計師與獨立音樂人正在建立一個網站，以便他的朋友可以出售自己製作的各種奇怪小東西。那是一九九九年，比Etsy早了六年，之前沒有人做過類似的事。卡斯塔多將平台稱為「買吧，奧林匹亞」（Buyolympia），他決定推出的第一樣商品是麥克盧爾的月曆，一刷三百本。

她當時認為這整個想法都非常荒謬。「什麼？大家會買他們沒摸到實體的東西？」結果還真的會。月曆售罄，而麥克盧爾隨著每一年出版增加印刷量。在二○○七年，她印了一萬五千份。她也開始製作兒童讀物。（第一本講述採集蘋果來烤派的故事，是藝術創作與以創作藝術為生的出色比喻。）麥克盧爾的生活大大改變了。她買了一棟小房子，送兒子去讀私立中學，因為公立中學「感覺像監獄」，而現在，她說自己吃的是山羊起司而不是起司塊。

但賺錢仍然不是她的優先考量。麥克盧爾理想的一天如下：長時間的獨自散步，創作幾個小時，與丈夫再散步一次，接著再創作幾個小時。她堅持在奧林匹亞一家工會工場（union shop）用高品質紙張印刷月曆，而不是在，舉例來說，中國。「這樣很好，」她告訴我，「我不需要上《早安美國》（Good Morning America）廣播。」麥克盧爾大力支持身為木匠與傢俱工匠的丈夫，他常常在社區做義工（他也建造了這家人現在居住的房子）。麥克盧爾在當地商店出售月曆，為小鎮帶來收入。她也持續用她的作品換取水果、蔬菜、楓糖漿，並捐贈給當地的食物銀行等機構。「我現在衣食無缺。」她說。

· · ·

　　很多人為了在藝術圈獲得成就而搬到紐約；複合媒材藝術家阿蒂亞・瓊斯也出於同樣的原因而搬離紐約。瓊斯在布魯克林的低收入社區成長，但她的母親敦促她進入該區更多白人、更中產階級一帶的學校，她在那裡學習了陶瓷與攝影。「我媽媽無法給我們這個世界，」她解釋，「但她從未告訴我們，我們不能擁有它。」瓊斯畢業後就讀公立磁力學校＊時裝工業高中（High School of Fashion Industries），然後前往專攻美術的紐約州立大學帕契斯學院（SUNY Purchase）。她告訴我，她希望自己以前主修視覺藝術，而不是看來更實用的新媒體，那才是她真正喜歡的。她說：「如果當初我追隨真正的夢想，而不是抱持著『好吧，我應該會走入其他行業』的想法，我所背負的巨額債務感覺起來就沒那麼糟。」畢業時，瓊斯有三萬一千美元的貸款尚未償還；連續六年每月支付三百美元後，尚未償還的金額是三萬八千美元。

　　瓊斯二十多歲時，大部分時間都在布魯克林（比較文青的那一區）度過，她在一家餐廳工作，而且她其實很喜歡這份工作。她享受生活，但藝術進步幅度相對較小。即將年屆三十歲時，她決定要認真創作。羅切斯特和大急流城的駐村計畫（她必須付費）提供她第一次全職從事藝術創作的機會——而且是在安靜的環境中。「紐約太吵了，」她說，令人分心而且生活成本很高，她補充道。第三個駐村計畫讓她抵達早已決定要去的地方：匹茲堡，

＊　譯註：magnet school，為滿足資優、特殊才能學生及對特定領域有興趣的普通
　　學生所開辦的學校。

一座她聽說過很多好事但舉目無親的城市。她告訴我，搬到那裡也代表了「放棄我所知道的一切與認識的每個人」。她已經在布魯克林建立了認同感與存在感（包括她社區附近的幾幅壁畫），但現在是該開啟下一章的時候了。

這一步剛開始相當艱難──首先面臨「六個月的蕭條期」，她說。瓊斯的租金下降一半（空間寬敞多了），但她的收入也幾乎砍半（她找到一份王牌旅館〔Ace Hotel〕的工作）。當然，她的貸款也絲毫沒有減少。儘管如此，她告訴我，她是要來「試圖找到我的同類」。一年後，她成功了。「我現在在匹茲堡認識的人？他們都是創作者，」她說，「我們都腳踏實地。」而且因為圈子很小，「大家都在互相扶持向上。我在紐約沒有感受到這種氛圍。」她告訴我，在底特律、水牛城（Buffalo）與洛契斯特等鐵鏽帶（Rust Belt）*城市，藝術圈正在發生變化，「但我認為，匹茲堡的發展真的非常非常有趣。」

她在匹茲堡還遇到一些在紐約沒有遇過的事，比如：沒有年輕的黑人中產階級，或者一種特別無知的下意識偏執，像是講出「老天，你真的太聰明了」這樣的話。瓊斯的作品聚焦於仕紳化及其對非裔美國人社區的影響，而正是她提到了成為「善良新來者」的重要性。我們對談時，也正值她舉辦展覽之際，她將她創作的圖像嵌入從遭拆除的房屋中回收的窗戶。她希望這個計畫能夠「開啟對話，談論匹茲堡正在發生的變化、新的定居者是誰，以及我們可以做什麼以避免完全剷除曾經來過這裡的每個人」。

* 鐵鏽帶指的是美國從八〇年代起工業衰退的地區。「鏽」指的是去工業化，此地區主要由五大湖區城市群組成，不過邊界的界定不盡相同。

　　瓊斯也想製作更平價的作品，藉此讓藝術更好入手、更平易近人，例如：印刷品、記事卡、雜誌。額外的好處是，這使她的收入來源變得多樣化。她計畫利用自己的行銷妙招來建立網路事業。她解釋，你建立了一個網站，但是，「讓網站真正發揮效用的是Instagram，那就是你不斷提醒人們你存在的方式。我不需要發布我的商品訊息，我只需要發布一些內容，然後人們就會說：『哦沒錯，是阿蒂亞，』然後他們就會點擊我的網頁。這就是令人上癮的點擊，是我們大家都在做的事。網站就在那裡，你只是「偶然地」把大家帶過去。你甚至不直接談論。然後可能每發五篇文，就加上『哦，順帶一提，我正在賣這個。』」

　　致力於她的藝術、試圖「成為我夢想中具有藝術才能、有創造力的人」讓她感到相當害怕。「我幾乎不去設想職涯，」她告訴我，因為「這會讓我變得非常脆弱」。她說，她並不害怕貧窮，「因為我經歷過了。」但為了在工作室孤立創作而犧牲社交生活的未來令人生畏；擁有「藝術家」的身分而不僅僅是一個做藝術的人，更是令人驚懼。儘管如此，這一切都比永遠留在服務業這項替代方案來得好。「我必須堅持下去，」她說，「我為了爭取一份創意職業已經奮鬥非常久，而現在我讓這個選項成為我的唯一出路了。」

電影與電視
Film and Television

　　電視產業是很特別的例外。其他類型的藝術要不是極度缺錢，要不就是已屈服於只有贏家與輸家的巨星模式，或兩者兼而有之。電視產業的錢財則源源不絕，而這些錢在創作者之間分配得相對比較好。原因很清楚：我們都在持續支付大量資金（透過直接付費例如訂閱，或間接方式例如廣告），電視產業用這些錢來製作數量更甚以往的節目，進而雇用更多員工。在這麼多種蓬勃發展的藝術形式之中，偏偏是過去被稱為「白痴映像管」（boob tube）、「大荒原」（Vast Wasteland）＊的電視以獨樹一幟的姿態展現活力與自信，這絕非偶然。

　　我們是如何走到這一步？過去二十年來，無論在美學或經濟上，有線電視與串流媒體為媒體業所做過最好的事，便是將觀眾群分化得越來越細小，但這也是當今媒體環境時常令人遺憾的狀況。在電視聯播網時代，大家看的都是同幾種節目，這代表媒體業的主管只能製作他們認為能夠吸引全國觀眾的節目（而合作的廣告公司也會對此感到滿意）。以前美國人都看主播華特·克朗凱特†播報新聞，當時，大家確實對事物的看法抱持相同的參照

＊　譯註：曾任美國聯邦傳播委員會主席的牛頓·米諾（Newton Minow）如此批評電視是失敗的產業。

標準，不過大家也都在看影集《豪門新人類》‡，這是克朗凱特擔任主播那年排名居冠的節目。[1]

有線電視台，特別是HBO，開發了一種不同的模式。有人說，聯播網將觀眾賣給廣告公司；付費網路頻道則向觀眾出售節目。HBO在開創新的電視節目之前，先開創了一種新的營收來源：付費訂閱。免除廣告，意味著免除收視率或「各種規範」的擔憂。讓人想要訂閱的節目就是成功的節目，無論是否能夠吸引很多觀眾。由於不必擔心銷售麥片或尿布等產品的公司是否希望節目與其有所關聯，或者是否會遭到美國聯邦傳播委員會審查，HBO製作了許多成功的節目。這些節目不僅可以包含性、裸體、髒話與暴力畫面，而當你不再試圖吸引最多數大眾時，節目也能包含某種細膩度。一九九八年起，HBO聯播網接連幾年推出了《慾望城市》、《黑道家族》（*The Sopranos*）、《人生如戲》（*Curb Your Enthusiasm*）、《六呎風雲》（*Six Feet Under*）以及《火線重案組》（*The Wire*）。

閘門被打開了。HBO為各家公司做了示範，只要提供人們認為值得付費的節目，大家就願意為電視節目付費；否則，節目很糟的話，你也不得不免費放送。Showtime電視網、FX電視台、AMC電視台等公司也來湊熱鬧，訂閱模式逐漸自給自足。電視節目越好、越有利可圖，訂閱亦然。二〇一三年，網飛的《紙牌屋》（*House of Cards*）大大影響了串流媒體服務製作劇本節目，此後，

† 華特‧克朗凱特（Walter Cronkite, 1916—2009），美國CBS電視台明星主播，被譽為「最值得信賴的美國人」。

‡《豪門新人類》（*The Beverly Hillbillies*）為美國情境喜劇，一九六二年在CBS電視台開播，內容是關於一個鄉巴佬家庭一夕致富、搬入比佛利山莊的故事。

這種模式並未改變,而是藉由注入額外(非常大量)的現金來進一步擴展。二〇〇九年,共有兩百一十個劇本節目;到了二〇一九年則有五百三十二個。[2]

更多的節目意味著公司主管不得不冒很大的風險,只是為了填補他們的節目檔期,也意味著所有節目都不需要特別多的觀眾。克朗凱特首次擔任主播那一年,《豪門新人類》的收視率為三十六,代表百分之三十六擁有電視的家庭都正在收看這個節目。[3]二〇一八至二〇一九年最受歡迎的影集《宅男行不行》收視率則在一〇·六。[4]電視節目變得像所有其他藝術一樣,其範圍反映了社會品味真正的廣度。現在,另類、微妙、悲劇、怪奇的節目有了生存空間。《女孩我最大》幾乎連一百萬個觀眾都吸引不到,[5]表現最好的集數收視率為〇·六,[6]卻仍連演了六季。電視產業目前有六十多個聯播網與串流媒體服務平台,[7]處於《紐約時報》所稱的「激烈內容軍備競賽」[8]之中——因此也大量爭奪人才。「如果你是創意人才」且身處電視產業,朗·霍華(Ron Howard)*說,「現在是有史以來最棒的時刻。因為,如果你有一個想說的故事,你就能夠找到平台、找到付諸實現的地方。」[9]

• • •

電影產業的氛圍相當不同——它更像音樂產業,不過多了點彈性。一九八〇年代中期至二〇〇〇年代中期,家用錄放影機與DVD之於好萊塢,便宛如黑膠唱片與CD之於唱片公司,為產

* 奧斯卡金獎導演。

業提供了大量、可靠的收入來源。無獨有偶，那段時期也是媒體的黃金時代。特別是透過像米拉麥克斯影業（Miramax）這種專門產出活潑、中等預算電影的「小巨頭」（mini-major）公司，產業界培養了一群新世代獨立導演如史派克·李（Spike Lee）、柯恩兄弟（the Coen brothers）、昆汀·塔倫提諾（Quentin Tarantino）、莉莎·蔻洛丹柯（Lisa Cholodenko）等人，他們製作的電影占據了產業的核心。

後來，寬頻網路陸續帶來串流媒體、盜版，最終是網飛。人們不去電影院或購買DVD了，而是依據需求租借、單月支付訂閱費，或直接偷看盜版。或者，因為有HBO等頻道，人們就只看電視。資深製片人奧布絲特在《好萊塢夜未眠》中指出，在DVD時代，電影業的淨利率徘徊於百分之十左右。到了二〇一二年，淨利率下降到大約百分之六。[10]

他們損失了很多錢，但問題並不止於缺錢而已，還包括產業的不確定性。電影的製作與行銷成本很高。奧布絲特解釋道，為了讓計畫能編列適當的預算、進而首先獲得批准——亦即我們熟知的術語「綠燈」（greenlit）——電影製片人必須訂定一份「損益表」來報告預期損益。這份預估會牽涉到各種收入來源可能獲得的收益，包括：國內外票房、「DVD、電視、付費有線電視、網路、機上設備、隨選視訊系統（VOD）、行動裝置等。」[11]她進一步說，但DVD「過去占了整個損益表的一半」。[12]現在，雖然許多資金來源已經消失，但錢並不是沒了，而是無法預測。北美票房為另一個主要收入來源，是過去損益表上的第二支柱。情況一模一樣：現在錢變少了，而且沒人知道未來還會有多少錢。[13]「電影公司、聯播網或製作公司，」朗·霍華說，「試圖弄清楚……

一部電影應有的成本是多少，這非常耗費心神——還有應該製作多少部電影、應該在哪裡播放。所有這些都快把人搞瘋。」[14]我與知名獨立製作公司「殺手影業」（Killer Films）的製片人大衛・希諾賀薩對談時，他告訴我，公司甚至不再有DVD的預算線，而且在損益表上，北美票房的數字為零。

　　有一個主要的營收來源還在：國際票房。幸運的是（至少對電影公司而言），全球市場正在急速成長。奧布絲特表示，她在八〇年代後期開始製作電影時，國際銷售額約占全球票房的百分之二十；到了二〇一二年，其比例高達百分之七十，目前持續攀升。[15]她告訴我們，在首部全球熱門電影、一九九七年的《鐵達尼號》（Titanic）之後，俄羅斯「在五年內從無利可圖變成前五名市場之一」[16]。預計到了二〇二〇年，中國將成為第一。但是英語電影在俄羅斯與中國並不受歡迎，各種喜劇的票房也不好，除了最粗俗的喜劇，奧布絲特提的例子是《伴娘我最大》（Bridesmaids）與《醉後大丈夫》（Hangover）系列。受歡迎的電影要有追逐場景、爆炸與穿緊身衣的肌肉男。而且，隨著宣傳管道碎片化以及海外市場多元化，宣傳成本越來越高，電影公司也越來越依賴「預先知名度」，因此轉而偏向續集與改編，減少使用原創劇本。二〇〇八年，漫威推出「漫威電影宇宙」（Marvel Cinematic Universe），包括《鋼鐵人》（Iron Man）、《雷神索爾》（Thor）、《復仇者聯盟》（The Avengers）等等。[17]到了二〇二二年會有多達三十部電影，並且持續增加。根據奧布絲特的說法，二〇一一年，在美國票房前十的電影中，每一部都是漫畫系列的續集或首部曲[18]——這種情況直到今天基本上維持不變。[19]

雖然租片公司「百事達」（Blockbuster Video）*已經四腳朝天，不過好萊塢的賣座電影（blockbuster）效應卻越來越明顯。二〇〇一年，票房前五名的電影占美國票房的百分之十六；二〇一八年則占百分之二十三。[20] 從二〇〇六至二〇一三年，大型電影公司推出的電影數量下降了百分之四十四。更糟糕的是，在大致相同的時間範圍內，電影產業的「藝術影廳」，也就是那些小巨頭公司，推出的電影數下降了百分之六十三，從八十二部銳減至三十部。後者的情況並不令人訝異，因為包括米拉麥克斯影業在內的小巨頭都被淘汰了。[21] 現在，幾乎不可能製作一部成本落在五百萬至六千萬美元之間的中等預算電影，其中包括構成該產業藝術命脈的嚴肅劇情片與慧點喜劇——一言以蔽之，給成年人看的電影。

在此，我們也逐漸失去中間層。奧布絲特解釋，目前電影分為「帳篷支柱（tentpoles）† 與蝌蚪（tadpoles）」[22]：浮誇的電腦動畫與小成本獨立製作。她列出一系列現在無法拍出的電影，包括：《畢業生》（The Graduate）、《大寒》（The Big Chill）、《發暈》（Moonstruck）以及《奇幻城市》（The Fisher King）。[23] 二〇一四年，傑森·貝利（Jason Bailey）在一篇題為〈中等預算電影的消亡如何讓整個世代的知名導演下落不明〉（How the Death of Mid-Budget Cinema Left a Generation of Iconic Filmmakers MIA）的文章中，提到約翰·華特斯（John Waters）、史派克·李、大衛·林區（David Lynch）、法蘭西斯·柯波拉（Francis Ford Coppola）等人，這些導演至少從上個十年中期開始就沒有拍

* 百事達的高峰階段約為二〇〇四年，當時在全球擁有超過六萬名員工和九千家分店。

† 譯註：指商業大片。

過電影，或者拍的都是自籌資金的電影。²⁴

當然，其中兩位導演已經重新出現。（而沃特斯基本上已經成為作家。）史派克・李藉由Kickstarter為他之前的電影募得一百四十萬美元後，²⁵亞馬遜工作室資助他一千五百萬美元製作電影《芝拉克》(*Chi-Raq*)，²⁶接著他翻拍舊作《美夢成箴》(*She's Gotta Have It*)作為網飛影集，然後製作獲得六項奧斯卡獎提名的電影《黑色黨徒》(*BlacKkKlansman*)。自二〇〇六年起，林區至今仍然沒有拍任何一部電影，但在二〇一七年，他以Showtime電視網的《雙峰》(*Twin Peaks*)最後一季重返世人眼前。綜觀上述二人近年來的職涯，展現出了當今電視與電影的三大事實：電視正在吞噬電影、兩者之間的界限正在消失、網飛與亞馬遜逐漸主導兩者。

隨著金錢轉移到電視產業，寫作、表演、製作與導演人才也隨之轉移。電影為王、電視為寇已成過去式，過往的經濟與創意階級已遭翻轉。截至二〇一二年，正如我在第四章中提到的，五家大型媒體集團電視部門產生的利潤大約為其電影部門的九倍。²⁷現在換成是好萊塢謹慎而裹足不前，而電視則大膽冒險。擁有近三十年產業經驗的製片人麗莎・培根告訴我，十年前，難以想像妮可・基嫚(Nicole Kidman)這種等級的演員去演電視，而現在她在HBO出演影集《美麗心計》(*Big Little Lies*)。李・丹尼爾斯(Lee Daniels)在二〇〇一至二〇一三年製作了七部電影，包括《擁抱豔陽天》(*Monster's Ball*)、《珍愛人生》(*Precious*)與《白宮第一管家》(*The Butler*)。然後正如他曾講過的，當時擁有自己的節目、他的朋友喜劇演員惠特妮・卡明(Whitney Cummings)找他坐下來談談。「你為什麼貧窮？」她問他，「你為大家拍出這些奧斯卡獎

電影，但你卻〔沒有錢〕。我賺很多錢。我必須強調，非常多錢。」丹尼爾斯問：「真的嗎，大概多少錢？」然後他繼續說，「她告訴我到底有多少。」就在那時，丹尼爾斯決定他的下一個計畫要拍成電視影集。那就是後來的《嘻哈帝國》（*Empire*），他不再貧窮，至今沒有再拍過另一部電影。28

然而，隨著亞馬遜、網飛以及HBO等付費電視網的興起──簡而言之，隨選隨看服務的興起，電影與電視逐漸變成同一事物的不同版本。希諾賀薩告訴我，殺手影業員工在開發一項計畫時，他們從主題開始下手，也就是「IP」（知識產權），可能是一本小說或一篇新聞文章。決定之後，才會去思考「無限延續」的影集、限定影集或長片，哪一種形式才能達到最大的成功。如果他們決定拍成長片，接下來的問題就變成要決定院線或數位上映──以傳統方式發行，或者以我們仍然稱之為「電視」的方式發行，即使我們傾向於在筆記型電腦、平板或智慧型手機上觀看。

殺手影業與亞馬遜簽訂一項製作協議，這是該科技巨頭與製作公司簽訂的幾份協議之一，以便自己在人才方面具有可信度，並且與產業建立連結。但在創意野心勃勃的影視產業之中，最大的新進參與者是網飛。它就是最大參與者，毫無疑問。至少可以說，它們是迫於情勢必須如此。HBO是華納的子公司，華納是美國電話電報公司（AT&T）的子公司，而母公司年收入超過一千七百億美元。希諾賀薩指出，對亞馬遜來說，影片幾乎可以肯定是帶路貨，是促銷Echos智慧型喇叭與Prime會員的方式。但網飛就只是網飛，一條奮力泅泳於一大群虎鯨之間的小魚，拚命試圖不被吞噬。內容是它唯一的生意，因此存亡取決於內容。二〇

一八年，HBO花費約二十億美元製作原創節目，[29] 亞馬遜花費約五十億美元，[30] 但網飛投入了一百三十億美元。[31] 預計到了二〇二二年，網飛最終將增加到兩百二十五億美元。

• • •

這並不代表除了大銀幕的問題之外，影視產業一切完美。「還有很多事要解決，」製作、導演、演出三棲的伊莉莎白‧班克斯（Elizabeth Banks）表示，「其中最困難的是要賺到錢……對身處大製作底層、收入低廉的工作人員來說，日子更難過下去，對中產階級演員與作家來說也是如此。」[32]

儘管如此，對於個人創作者，尤其是正在尋找產業立足點的創作者而言，數位時代提供了多種途徑。一種是舊途徑：搬到洛杉磯、找到入門級的工作（或許從大學實習開始），然後奮力向上爬。「現在要進入這個行業仍有非常傳統的方式，」曾參與《魔法奇兵》、《奇異果女孩》、《星際大爭霸》等多部節目的製作人埃斯本森告訴我。「你寫了一個待售試播集，巧妙地用新方法演繹了一部警察影集，然後你把它提交給迪士尼寫作獎學金。獲選後，他們把你介紹給節目統籌與經紀人，其中一位經紀人帶你去見其中一位節目統籌，你們開了一場很棒的會議。接著，你被安排在一個編劇室裡，你會花二十年的時間不斷更換編劇團隊、節目，慢慢越做越高，直到有一天，電視網讓你接管你自己的節目。」這大概就是她的經歷。

「人脈就是一切。」培根告訴我，尤其是你剛起步的時候。她說，這個產業中人數最多的，是那些就讀頂尖大學科系（南加

大、加州大學洛杉磯分校、紐約大學、波士頓大學）的人、那些在洛杉磯長大的人，或是常春藤聯盟校友，至少喜劇與電影圈是如此。但她說，除了努力之外，所有人在每個階段的關鍵是「拓展人脈，不斷地拓展」。

以拍攝友好機器人電影《F.R.E.D.I.》的導演奧森為例，他在鳳凰城長大，並在亞利桑那大學獲得電影與電視製作學士學位。畢業後，他進入當地晨間新聞節目工作，學會剪輯，跟著主管去了丹佛的電視台。後來他前往洛杉磯，透過在 Lifetime 電視網的朋友找到了一份工作。有幾年的時間，奧森陸續在幾個節目中擔任自由工作者或短期員工。他與培根都告訴我，這種剪輯和其他工作的模式在電視產業越來越常見。後來，他獲得涵蓋娛樂新聞的每日聯賣新聞節目「Extra」的全職職位。這項工作的下班時間為下午三點四十五分左右；此時，他開始著手另一項工作：每週為他認識的獨立導演剪輯電影三十至四十個小時，藉此累積經驗，並建立人脈。

最後，奧森在他仍任職於 Extra 時，開始為一家把電影直接製成 DVD 的製作公司工作。編輯過一些電影之後，奧森說服他們讓他執導一部丹尼・特雷歐（Danny Trejo）領銜的驚悚片。奧森在十一天內拍完整部電影，而且費用遠低於預算。後來，他拍了一部以狗為主角的電影（由四十隻狗、一頭豬與一些小雞主演），接著與丹妮絲・李察（Denise Richards）合作一部耶誕電影。他告訴我，他透過剪輯學會導演，認真看待每一項計畫，即使動物講話的電影也是如此，並且利用他的育嬰假（他有兩個孩子）接下額外的自由工作。二〇一五年，亦即搬到洛杉磯十五年後，一位製

片人請奧森執導《F.R.E.D.I.》，一個類似史匹柏的「安培林式」單車少年風格＊的故事。那項計畫對他來說是重要的躍進。我們對談時，奧森剛完成拍攝，希望獲得院線發行，而且已經為續集安排好資金。

在節目源源不絕的電視時代，聽聽像奧森這樣的人的故事，可以更清楚了解人們試圖在該產業中取得成功時，主要參與的各類節目有哪些。如果社會品味的真正廣度確實就如現在電視所提供的節目所呈現的，那麼，通常不會讓人眼睛一亮。電視上可能有五百三十二個劇本節目，但很少有《無間警探》（*True Detective*）或《亞特蘭大》（*Atlanta*）這種節目。在劇本節目之下，一個更大的坑洞出現了：實境秀、晨間節目、八卦談話節目、日間脫口秀、《澤西好好玩》（Jerseylicious）、《壞女孩在路上》（Bad Girls Road Trip）、《除暴運轉手》（*18 Wheels of Justice*）、「欸！新聞」（*E!*）、「精彩電視台」（Bravo）、「旅遊生活頻道」（TLC）──這些節目與頻道位於底層、近乎失敗，糟得像散發著惡臭，令多數娛樂產業人士感到困擾。

有時，惡臭並非譬喻。詹姆斯・李成長於帕沙第納以東的阿卡迪亞，他一開始在大型製作公司Brillstein-Grey擔任製作助理。當他到庫佛市的製片廠時，被要求做的第一件事是倒垃圾。第二件事是煮咖啡。李擔任了二十年的製作助理與後製人員，為了維

＊ 一九八一年，史匹柏建立了安培林娛樂公司（amblin entertainment, Inc.），公司名稱來自史匹柏的第一部商業片《安培林》，但公司商標的核心形象來自其八二年賣座電影《E.T. 外星人》中「騎自行車的孩子」（kids-on-bikes）。在史匹柏陸續推出《小精靈》、《回到未來》之後，這種為日常生活注入魔幻、神祕感的電影氛圍便被稱為「安培林式」（Amblinesque）或「史匹柏式」（Spielbergian）風格。

持生計，還兼職銷售房地產。在這段期間，他用近一半的時間斷斷續續嘗試製作自己的作品，一部講述亞裔美國特技演員故事的電影。他曾參與《極限籃球》(*Slamball*)、《幽浮獵人》(*UFO Hunters*)等影集的工作，還有一個名為《狗窩大作戰》(*Clean House*)的節目，確實要挑戰打掃狗窩般髒亂的環境，有時在夏天一天要工作十四小時，薪資低且沒有加班費。「老實說，我覺得自己像個農場工人，」他告訴我。有天，一個垃圾袋在他身上爆開了。「如果我能撐過這個節目，」他心想，「我就能應付任何事情。」最後，李正是透過《狗窩大作戰》遇到培根，她將李引介到熱門節目《時尚追緝令》工作。他成為全職員工、福利豐厚、定期加薪，他待在這個節目工作超過十一年。

• • •

不過，新科技也提供了一條不同的途徑，儘管同樣充滿不確定性。現在，你可以透過拍攝試播集或網路連續劇並放到網路上，來展示你的實力。最好的情況是像《大城小妞》或《紐約草王》(*High Maintenance*)，有人選中你的作品，把它變成節目。然而，這種奇蹟非常罕見。埃斯本森說，現實比較有可能是它像待售劇本一樣，讓你在編劇室裡占有一席之地——當然，這種情況仍然不常見。事實上，根據培根的說法，產業或多或少逐漸期待你要備有一項計畫來展現你的才能。當她回到母校哈佛與學生交談時，遇到了很多想成為導演的人（包括數學系學生）。「我要告訴你一件事，」她說，「沒有人想聽你的藉口。如果你說，『我想成為一名導演』，他們會說，『太棒了，給我看看你導演的短片。』

用你的 iPhone 拍攝、剪輯你的電影。如果你不這樣做，就沒人會認真對待你。成品可能糟得發臭，但你必須展現出你有夢想、你會付諸實現，而且你要有與眾不同的觀點。否則，就別來〔洛杉磯〕了。」

因此，電視和獨立電影之間的關係日益緊密。越來越多獨立導演以他們的低預算電影（短片或長片）作為名片，最終目標是進入電視產業。獨立電影的輝煌時代已經一去不復返。與許多其他藝術創作一樣，獨立電影製作越來越受歡迎，但利潤卻越來越少。二〇〇三至二〇一二年，獨立電影的數量翻倍成長。與此同時，就在整個電影產業進入寒冬之際，獨立電影的總市場占有率從百分之三十一下降到百分之二十四，這代表每部電影的平均收入下降了約百分之六十。[33] 大餅切成越多片，分到的越小塊。獨立電影面臨電影公司所有的經濟困境，包括盜版猖獗，以及 DVD 與院線銷售下滑，但卻沒有全球院線上映與龐大行銷機器的好處。預算更少、拍攝時程更緊迫，所有參與人員的薪水都一直在下降。索朗茲在九〇年代拍了兩部電影《愛我，就讓我快樂》和《歡迎光臨娃娃屋》，兩部票房都超過五百萬美元。二〇〇四年起，他拍了四部作品，沒有任何一部收入超過七十五萬美元。[34]

即使在最佳的情況下，製作獨立電影仍是艱鉅的任務。「每部獨立電影的製作都是一場極其可怕的馬拉松，」導演安德魯·尼爾（Andrew Neel）如此說道。[35] 第一個挑戰（當然，除了寫劇本外）是編列預算。即使在一切都數位化的時代，電影的製作成本依然很高。設備、運輸、後製都要花錢，但最花錢的是鏡頭內外的人才。「小額預算」可能高達四十萬美元；[36]「低預算」則高達

兩百萬美元。群眾募資（尤其是Kickstarter）是一大福音，也讓創作者認識一些有錢人，這表示它有助於人們致富。這就是為什麼獨立電影的世界，正如我所聽聞的，具有「高度的信託基金主義」。當導演強斯頓與年輕的電影導演交談時，他敦促他們去讀研究所，部分原因是「你遇到很多想拍電影的是富家子弟」。他說，他所認識的那些從藝術創作碩士學位畢業，並且創作了入選日舞影展或西南偏南電影節（SXSW）電影的導演，大多數人都「認識一位想要為此出資的富家子弟──我說的是真正的，願意為某件事投入數十萬美元的富家子弟」。

另一位年輕導演告訴我，他在一所菁英大學攻讀藝術創作碩士時，特地去修一堂商學院的課，他在課堂上遇見很多同學提及自己想進入電影業，以及他們計畫一賺夠錢就開始投入製作。「越來越多拿著支票本的富二代以及家有嬌妻的俄羅斯人想在電影中參一腳，作為提供資金的回報，」奧布絲特寫道。[37]「富人想要參與藝術，」強斯頓表示，「這與人們購買繪畫的理由是一樣的：因為他們想要獲得一小塊那種身分。」強斯頓告訴我，雖然投資獨立電影的人「期望有回本的機會」，但他說，實際上，如果沒有知名演員，「在這個電影過剩的時代，你完全沒有賺錢的機會。」

來自奧亥的獨立導演凡・霍夫指出，獨立電影的資金通常採用「科學怪人式融資」，由多種來源拼接而成：個人投資者、製作公司、租稅獎勵、實物捐贈，向海外經銷商銷售國外版權。最後一項收入十分關鍵，對好萊塢來說亦同，但是由於盜版猖獗而越來越不穩定，因為不會有人願意放映人們已經在電腦上看過的電影。事實上，普遍而言，除了實際拍攝之外，發行成品是製

作獨立電影的另一大挑戰。你不能只是把它放到網路上：沒有人會看到，就算他們看到也不會因此買單，而這表示你無法回收成本。你需要藉由某種公認的影廳或數位管道確保電影發行成功。換句話說，你需要求助於守門人。而在獨立電影的世界，守門人就是影展。

・　・　・

影展和其他所有類型的藝術活動一樣，近年來持續增加。二〇一三年的一項評估發現，當時全球約有三千個持續舉辦中的影展。[38]西南偏南電影節的資深策展人賈洛德・尼斯（Jarod Neece）估計光是奧斯汀就有十六或十七個。但絕大多數影展都微不足道：充其量是社交場合，而且由於影展收取投件費用，最差的情況則會是一場徹底的騙局。「外面有一大堆垃圾影展，」凡・霍夫解釋說，「對想要在影展上放映電影的人來說，即使場地只是佛羅里達州某人的地下室，他們也願意。而這些影展的存在純粹就是想從這些人身上賺錢。」根據尼斯的說法，北美只有四個影展對於行銷有利：日舞影展、西南偏南電影節、翠貝卡（Tribeca）影展、多倫多（Toronto）影展。

競爭可說是非常激烈。尼斯告訴我，西南偏南電影節每年收到約八千部投件，其中五千部為短片，取一百一十部，以及三千部長片，取一百三十部。長片入選者之中，九十部是首映，七十部為新手導演的第一部作品。雖然尼斯與同事早已堅持選擇多樣性並且「非常高興找到不知名的人」，但他也承認人脈絕對「有用」，即使只是讓一部電影進入他們的視線都好。事實上，電影

導演漢娜‧菲德爾告訴我，她團隊中成功的年輕導演幾乎都念過電影學校，而且不是隨便一間，而是「正確」的學校，她舉出的例子包括加州藝術學院、北卡羅來納藝術學院（North Carolina School of the Arts），還有藝術界的三位一體：南加州大學、加州大學洛杉磯分校、紐約大學。「我們認識很多電影導演，」尼斯告訴我，「他們做出好作品，他們與其他做出好作品的人合作，似乎是物以類聚。接下來，只要一人得道，其他人就會一起升天。」這段話似乎也證明了菲德爾的論點。強斯頓說，在獨立電影的世界裡，「百萬人中只會有一人」是真正的局外人。

　　對所有創作者來說，能讓你的電影入選西南偏南電影節之類的活動都意義非凡，但這不一定是人們所想像的加冕大典。奧森抵達洛杉磯幾年後，他為朋友剪輯了一部電影《加西亞女孩的夏日》（*How the Garcia Girls Spent Their Summer*），由艾美莉卡‧弗瑞娜（America Ferrera）主演，並在日舞影展首映。「我們都認為自己的人生會在一夕之間改變。」他說。當然，情況並非如此。「如果你入選日舞影展，」布魯克林的導演提姆‧薩頓告訴我，「那麼大家都會來接近你──真的是每一個人。」儘管如此，他首次入選日舞影展的是一部名為《孟菲斯》（*Memphis*）的實驗片，講述一位歌手在城市中流浪的故事，他說它「太奇怪了」，因此最後沒有任何公司簽下來。第二次是《暗夜》（*Dark Night*），根據科羅拉多州奧洛拉（Aurora）一家電影院的大規模槍擊事件所拍成的電影，「所有經紀公司都打電話給我了。」

　　目標至少是與代理商簽約，這是進入產業的第一步。更好的則是讓電影獲得發行合約，數位很好，影廳更好，但最棒的是網

飛。記者尚恩‧芬尼西（Sean Fennessey）如此寫道，這家串流媒體服務已成為發行的主要參與者，它的口袋深不見底，而且「對內容的需求永無止境」。[39] 一位導演告訴我，網飛是「老天的賞賜」，在很大程度上穩定了獨立市場。芬尼西寫道，現在網飛與亞馬遜（在較小程度上）取代了米拉麥克斯影業與索尼經典影業（Sony Pictures Classic），成為日舞影展的權力掮客。日舞影展加上網飛：這幾乎就是當今獨立電影圈的夢想。

與網飛簽約有一些缺點。網飛要求獨家授權，因為它在世界各地同時發布內容。這表示不會上院線、沒有DVD、沒有國外預售。尼斯指出，這也表示你的電影無法參加影展巡演。「為期六個月的影展活動，交流、旅行、學習、結識他人——這對電影導演的職涯有何影響？相較之下，跟網飛合作會獲得一大堆錢，然後也許用這筆錢來製作更多電影。」芬尼西寫道，也有人擔心獨立電影會變成雙占市場，由兩大巨頭決定品味。有電影導演表示，網飛與亞馬遜提供「驚人的自由度」與「全面的創意控制權」；也有人告訴我，串流媒體願意資助沒有明顯觀眾的小型計畫。但它們會持續這樣做嗎？它們現在恣意揮霍，就如亞馬遜在其他領域的作為，是否僅僅是因為它們阻斷了競爭？截至二〇一〇年，網飛擁有超過六千七百部電影；截至二〇一七年，總數為四千部，而且持續減少。

不過，網飛提供的電視節目數量幾乎增加三倍。[40] 有些導演仍致力於創作長片，以此作為一種藝術形式，包括薩頓與凡‧霍夫；但是，大多數與我對談的人的最終目標是電視，他們希望繼續拍電影，可是他們也知道機會在哪裡。

• • •

　　與音樂或寫作等藝術相比，電影與電視具有一個無可動搖的優勢。業餘愛好者不構成任何威脅，因為沒有人會把為他們的創作誤認為是專業作品。儘管早期YouTube大肆炒作網路劇——此類節目是製作成本低廉的節目，每集以幾分鐘的短小形式播出——但網路連續劇並沒有成為傳統電視節目的重要競爭對手。它們仍是小眾市場，特別是在年輕粉絲中（本章後半部將詳細介紹）。不過回頭來看，它們是因為網飛與其他串流媒體服務的出現才黯然失色。網路並未使電視過時，反而是電視讓網路朝它的方向發展。六十分鐘長的戲劇與三十分鐘長的喜劇維持其藝術霸權，這就是我們觀看的慣性，更不用說我們對專業敘事、成熟演技與高產值的執著，而對這些作品的創造者而言，事情也一直都是如此。科技並未取代電視節目的創作者，而是豐富了他們。

七位電影與電視創作者的故事

　　漢娜·菲德爾明白，如果她要讓自己的電影入選日舞影展，就必須鑽這個體制的漏洞。菲德爾的成長環境優渥，但在獨立電影的世界裡，她仍是個局外人。她的父母是律師以及曾獲普立茲獎的新聞工作者，兩人皆任教於耶魯。菲德爾在高中時發現了電影，每個週末都會在朋友家看《謀殺綠腳趾》（*The Big Lebowski*），讀印第安納大學時獲得了網飛帳戶，那時仍叫做「紅包娛樂」（Red Envelope Entertainment）。她告訴我，讀大學時「我記得自己不出門，

一直看電影，一部接著一部」。不過，她從來沒有想過要成為電影導演，因為成功的機會很低。她的父母是教授，所以她將來也會是教授。

　　轉捩點的出現，是菲德爾發現了二〇〇〇年代中後期獨立電影中的「喃喃自語型」（mumblecore）流派，其特色是對話自然、情節鬆散、非專業演員與低製作成本。這是她第一次覺得自己似乎可以拍電影。而且，那時是二〇〇八、二〇〇九年。「這個世界感覺就像真的要爛掉了。」她想。反正也找不到工作，如果現在不拍，更待何時？儘管如此，菲德爾對此舉依舊感到緊張。對於拍電影這件事，她給自己的期限是要在她二十七歲生日前完成。對一個焦慮的人來說，那就算是三十歲了。

　　由於菲德爾沒有上過電影學校，她既沒有專業知識，也沒有人脈。她藉由前往各地參加影展與工作坊來建立人脈，並加入一個紐約的編劇小組。「成員是我與一群剛從紐約大學畢業的孩子，」她說，「他們什麼都知道。跟他們一起出去就像參加大師班一樣。」她最後「透過反覆試錯」來學習，包括一部「祕密的第一部電影」（「我認識的每個人都有這麼一部」），她用一萬美元資助自己——因為她雇用不必支薪的人，所以才能把預算壓得這麼低。

　　她的電影並沒有成功。「所有能出錯的地方全都出錯了，」她告訴我。「我沒有雇用對的人。你合作的團隊是什麼程度，你就只會達到那種程度。」此外，她有更大的問題：她還未真正建立人脈，而且也沒有進行戰略性思考。如今的她變得非常具有策略思維。她打算拍一部能入選日舞影展的電影。因為她曾在影展

現場，知道以前沒有拍過的電影，所以她決定「採取喃喃自語型電影的精神」，她說，但要增強戲劇效果「來提升故事性」。她還決定與作品已經參加過影展的人合作，分別是一位製作人與一位電影攝影師。她也打破了千萬別拿自己的錢來投資的「電影製作基本規則」。祖母留給她一筆遺產，她從裡面撥出十萬美元來拍電影。

這時菲德爾搬到奧斯汀，她花了幾年時間，除了當服務生之外，都在寫劇本。她的作品《女教師》（*A Teacher*）在奧斯汀拍攝，而她的製片人曾經參加日舞實驗室培訓計畫（Sundance Labs）。電影完成後，製片人通知日舞學院工作人員，而他們把電影交給影展策展人。同時，菲德爾也在鑽西南偏南電影節的漏洞。她知道西南偏南電影節喜歡安排本地電影，因此搬到奧斯汀，而此時電影節的「德州短片單元」（Texas Shorts）已接受一部她的短片。

很巧的是，菲德爾剛滿二十七歲時，她在同一天獲得兩個影展的消息。西南偏南電影節首先通知她電影入選。「我那時已經想著，『我的天，太棒了，這是我人生中最美好的一天。』接著大概三個小時後，我接到了日舞影展的電話，我的腦袋有點爆炸了。」菲德爾解釋，日舞影展評審團樂見於她的女性身分，而且她不屬於任何製片圈。「這讓他們覺得自己從兩萬人中選到了一個人，」她說，「而不是從經過實驗室培訓的二十人中挑選出來的。他們心想：等等，妳是誰？妳從哪來的？」

兩個活動率先展開的是日舞影展。「我不知道自己為何身處於大型影展的瘋狂首映，」菲德爾告訴我。「人人都說你的婚禮是你生命中壓力最大、最美妙的時刻，但我認為，這件事才是。

感覺就像被扔進獅子窩一樣。」她必須買一套新衣服、做新聞稿，與行銷人員一起製作傳單與海報，留意大家都有搭上班機，並確保電影依照規定的方式抵達影展現場。然後呢？我問。片尾名單跑動，燈光亮起，二十個穿著西裝的人向你衝過來？「差不多就是那樣。」她說。

菲德爾已經與一名經紀人簽約，協助她應對報價。四年後，我們對談時，她已為杜普拉斯兄弟（Duplass brothers）製片公司編導了一部電影，正在製作第三部，並且正進軍電視圈。如果《女教師》沒有入選日舞影展，她還會拍電影嗎？「肯定不會，」她說。

• • •

詹姆士・史威斯基與莉莎・派婕的《獨立遊戲時代》（*Indie Game: The Movie*）是一部關於獨立遊戲開發者的紀錄片。開始拍攝時，史威斯基與派婕意識到自己應該效法電影的受訪者，像他們對自己說的：「用粉絲的角度來思考。」[41] 正如遊戲開發者所做的那樣，他們後來在創作過程中，透過提供粉絲想要的東西為自己的計畫建立觀眾群——換句話說，「在整個過程中保持非常開放。」[42]

那時是二〇一〇年，Kickstarter 是新的，追隨藝術家的想法也是新的。不過史威斯基與派婕早已習慣接納新的機會。他倆是在二〇〇四年開始聯手創作，結婚後居住在溫尼伯（Winnipeg）。當時 Final Cut Pro 等軟體問世不久，人們首次可以在自己的電腦上編輯影片。他們告訴我，他們做了很多「粗劣」的合作計畫（其中一項談論分離大豆蛋白的好處），以便在學習新工具的同時自

力更生。因此，當二○○八年下一個重大創新出現時，他們已
經做好了準備：第一台高畫質數位攝影機。史威斯基解釋，這項
技術「徹底改變獨立電影的製作」。「一夕之間，幾乎所有東西都
變得好拍一千倍。我們趕緊抓起攝影機，趁勢拍了《獨立遊戲時
代》。」這部是最早使用高畫質數位攝影機拍攝的紀錄片之一。「對
我們來說這真的是一個機會，兩個來自溫尼伯的人，」派婕說，
「製作一部看起來像電影的電影。」

史威斯基說，他曾在溫哥華擔任遊戲測試員，度過了可怕的
幾年，這份工作「吸乾了他的生命」。不過，這份工作經驗也意
味著他了解遊戲開發的世界，知道令人興奮的事發生在何處，例
如單人或雙人小店面（而非像任天堂這種巨獸公司）、講述個人
故事的遊戲（而非血腥暴力的《俠盜獵車手》），或是數位發行。
最重要的是，設計師保持「開放開發」，而不是小心翼翼保守祕
密──寫部落格文章、與粉絲互動、推出早期版本、「融入他們
所建立的社群。」他和派婕記錄遊戲開發的世界時，甚至也效法
那個領域的作風，特別是因為遊戲開發者與玩家本身就是他們的
觀眾，而且渴望與他們互動。在三十三個多月的時間裡，兩位導
演寫了一百八十二篇部落格文章；發出超過一萬三千筆推文；他
們後來寫道，「試圖回覆電影所收到的幾乎每封電子郵件、臉書
貼文或推文」；還有「製作、出版八十八分鐘的額外內容，大部
分是在旅途中的飯店房間完成」──同時，還拍攝、剪輯、宣傳、
發行他們的第一部電影。「回想起來，」他們寫道，「對兩個人來
說，這樣的工作量可能太瘋狂了。」[43]

二○一二年，這部電影在日舞影展首映時拿下剪輯獎，史威

斯基與派婕收到了十五萬美元的預購、三千多個放映申請，並建立了一份三萬多人的郵件列表。換句話說，他們動員了一整個社群。那麼，問題就在於如何以最好的方式將其貨幣化。日舞影展之後，他們所收到的發行合約內容要求小規模、賠錢的戲院上映期，作為換取他們數位版權的條件。最後，他們決定直接向粉絲親自發行。

兩位導演知道他們必須迅速行動。他們後來寫道，他們想「仰賴影展聲量」繼續前進，[44]並且他們必須比無可避免的盜版版本早一步。他們把這部電影放在 iTunes、自己的網站上，也放在最大的影片遊戲發行平台 Steam 上。「每部紀錄片都有自己的核心觀眾，」他們解釋，「每一位核心受眾在網路上都占有一席之地。」[45]

不過，觀眾也存在於物理空間之中。那些放映申請啟發了兩位導演策劃一場影人面對面巡映：不是為了錢，而是為了社群。「有很多人一直在關注我們做的事情，」派婕說，「我們覺得這是一個印證他們認為生命中有意義之事的機會。」巡映讓人筋疲力盡，連續二十週在旅途上，參加超過六十場問答。但她說，放映吸引「非常多觀眾在週二夜晚、到不知名的影廳來觀看這部電影並談論它，感覺更了解他們喜愛的事物」。開演前「人潮沿著街口排隊」，結束後，還有粉絲見面會與派對。而這次巡映最後也利潤頗豐，部分原因是兩人與 Adobe 簽了贊助合約。

《獨立遊戲時代》的成功使得這對夫婦更加嚴格篩選他們要做的計畫。（他們現在也有了孩子，我們對談時男孩兩歲。）五年過去了，他們還未投入製作第二部長片；同時，他們知道情勢

已經發生變化。儘管他們在未來製作任何紀錄片時，仍會嘗試建立觀眾群，但他們不會再自行發行，因為現在人們不再購買電影了。相反地，他們會嘗試與串流媒體簽約。他們解釋，現在完全是網飛的時代。

<p style="text-align:center">• • •</p>

　　海倫・賽門（Helen Simon，化名）的電影風格坦率得毫不妥協。賽門成長於克利夫蘭，享有文化特權，但沒有經濟特權。父親是博士，最終過著貧窮生活；母親則是作家與大學教授。父母離婚後，母親帶著全家搬離紐約市，到更便宜的地方居住。賽門的電影記錄了她居住的鐵鏽帶小鎮居民的私生活：在工廠工人世家長大的害羞小兒子，缺乏政府支持、努力養育遲緩兒的母親，天賦異稟的青少年運動員逃離家庭的夢想因傷而破滅。「我所有的作品，」賽門告訴我，「都在處理階級問題。」

　　賽門從小就自給自足：八歲開始當保姆；在餐廳、酒吧、高爾夫俱樂部工作；擔任製片助理與製片協調人。她做過六個月的保姆；有一年，她完全沒工作；她仰賴津貼維持生計長達兩年。「我總是在拚命賺錢，」她告訴我。「我會同時有五件事要做，五種我認為可以賺錢的方法。我沒有在開玩笑，真的，最後一個辦法就是賣掉我的黃金。」

　　賽門從十二歲就想成為電影導演。高中畢業後，她去讀羅格斯大學，然後在紐約找了一間租金管制型＊公寓。二十四歲時，父親去世了，留給她兩萬美元，這些就是父親所有的財產。她用這筆錢製作了一部紀錄長片，她的第一部電影。這部電影在美國

公共電視網（PBS）上放映，那時賽門已經三十歲。藉由這個經歷，她被一流的電影學院錄取，那段經歷非常美好。「老師很棒，」她告訴我。「我學到很多表達想法的方式，塑造了現在的我。」賽門完成兩部短片，其中一部入選日舞影展，並贏得許多讚譽。她畢業時還背負十五萬美元的學貸，四年後，我們對談時，這筆債務已經增加到二十二萬五千美元。「我假裝它不存在，」她告訴我。「我每月支付五十九美元，同時非常感謝我接受的教育。」

畢業後，賽門獲得了羅格斯大學的講師職位。教學一直是她人生計畫的一部分。在電影學校，她觀察老師的教學，即使在接受指導時亦然。但不到三年，她就放棄這個職位。那是個痛苦的抉擇。賽門喜歡這份工作，而且這是她有生以來第一次有穩定的收入。但是，她說，教學負擔以及從布魯克林到學校的長途通勤「讓我難以承受」。賽門已經花了六年創作一部劇本，這將成為她第一部長片，但她找不到時間來完成它。

因此，賽門在三十六歲時回到克利夫蘭，高中畢業後她就沒有再住過這裡。而就是在此時，情況變得非常艱難。她發現克利夫蘭跟紐約不一樣：你無法在這裡同時做五件事，因為根本就沒有這麼多工作。她變窮了，她說：「跟過去的窮不太一樣。」她又開始當保姆（「我心想：『哇靠。』」）。她向媽媽借了一點錢（「這讓我覺得很糟——她根本無法負擔。」）。一些以前的學生來拜訪，

* 在美國，有租金管制型公寓（rent-controlled apartment）和租金穩定型公寓，前者相較後者對租戶而言更有保障，能保護租戶免遭無故驅逐。如果租戶簽的是租金管制型公寓租約，房東便有義務每年續租。大部分的租金管制和租金穩定型公寓都位於紐約。

她借了五十美元出去吃飯，因為她無法讓學生看到她身無分文。「那真是一段非常、非常、非常、非常具有挑戰性的可怕時期，」當我們在她搬回家一年後對談，她如此告訴我。劇本創作進展也相當緩慢。「我對佩蒂·史密斯式的掙扎奮鬥藝術家故事很感冒，」她說，「因為我覺得那是胡說八道。對於我們這些隨時遭受焦慮折磨的人來說，你如果不曉得溫飽的錢從哪來，真的很難創作。」

賽門的計畫是完成她的劇本，寄給她在日舞影展認識的製片人，然後回到羅格斯大學，原本的職缺仍為她保留。長期來看，她希望找到一位經紀人，在電視產業工作，並繼續教書──前提是，如果她能拍出電影的話。她曾接到一些有利可圖的廣告導演邀請，也曾試圖讓自己接受，但最後她意識到：「我就是沒辦法。」她過於堅信要過「一種讓自己感到自豪的生活」。而她又是如何堅持下去？「在今年最黑暗的時刻，我想，我沒有其他想做的事。我完全沒有其他想做的事──這不是一個疑問句，如果是的話，我就不會在這裡了。但是，這裡頭有種令人欣慰與美麗的東西，好比說，無論如何，不管我是否獲得我想要的成功，或是否我的餘生都要不停地掙扎求存──這就是我想要的。」

. . .

二〇〇六年，一個自稱「布理」（Bree）、帳號為「孤單女孩十五」（lonelygirl15）的少女開始在剛剛起步的YouTube上傳影片日記。她的日記迅速爆紅。

在洛杉磯，電視實境秀製片人珍妮·鮑威爾的一名朋友因為擔心這個女孩，給她看了這些影片。鮑威爾立刻感覺這些影片是

假的,而且認為這整件事很精彩。她的預感不久後獲得證實:結果lonelygirl15是史上第一部網路影集,一個設計來讓人揭露的騙局。正如該類型後來的常態,粉絲根據節目不斷增加的演員與情節創作出自己的內容,劇組很快就接受觀眾投稿。但鮑威爾想當的不只是粉絲;她想成為製作團隊的一員。所以,她創作了一個平行系列來展示她的技巧:諧擬《安妮日記》(*The Diary of Anne Frank*)的《孤單猶太人十五》(*lonelyJewfifteen*)。

儘管這點子很低俗,但策略奏效了。lonelygirl15的創作者之一阿曼達・古佛里(Amanda Goodfried)聯絡了鮑威爾,因為她想加入鮑威爾的節目。而鮑威爾則被lonelygirl15聘用。雖然如此一來鮑威爾的收入大減,但她討厭自己一直以來在做的工作,那是一個靈媒實境秀(鮑威爾認為他是個騙子)。她很高興能以新的形式講故事,「在這裡,你真的非常、非常接近你的粉絲群。」她告訴我。

鮑威爾解釋,網路劇「超級具有互動性」。lonelygirl15的創作者每週上傳五集,但只提前一週製作,這樣才有機會「整合粉絲的東西」,她說。粉絲什麼樣的東西?「觀眾真的很擅長找出我們故事中潛在的漏洞,」她說。「這群人——他們喜歡拼圖、喜歡拆解,他們會坐下來看你的影片大概二十七次,而且能夠對你說:『在間軸兩分鐘第二十七格她說了這個,這是什麼意思?』」

我們對談時,鮑威爾已經參與過許多其他網路劇。她將她的節目視為遊戲,將觀眾視為玩家。她指的特別是像電玩,在這種遊戲中,玩家在體驗故事的同時也塑造了故事;更具體地說,她指的是名為「多人線上角色扮演遊戲」(Massively Multiplayer Online

Roleplay Game, MMORPG）的類別，在這種遊戲中，許多人同時參與，並以虛構角色進行遊戲。網路劇與多人線上角色扮演遊戲一樣，都利用了粉絲最大的幻想：穿越螢幕，進入故事──就像鮑威爾加入lonelygirl15那般。

創作者為了製作速度必須不斷工作。鮑威爾每天工作十二到十五小時，她試圖「有時在週末休息，因為我老了，」她說，但以前，她是這樣：「做！做！做！所有時間都在工作。有時我會在菲莉西亞（創作同事）家裡睡一個禮拜，因為有太多事情要做。」這種情況持續了多年。「如果你不這樣做，就無法在數位世界生存。」她說，「這類內容的一項缺點就是必須不斷產出，否則你會失去粉絲群。」

二〇一一年，線上影片知名創作者漢克‧格林（Hank Green，青少年小說家約翰‧格林的兄弟）聯絡了鮑威爾。格林打算製作經典書籍改編系列，他希望由鮑威爾操刀。他們從《傲慢與偏見》著手──也就是開始策劃整個「故事世界」（電影術語中的「宇宙」），其中最初的系列《小麗‧班奈特日記》（*The Lizzie Bennet Diaries*）*只不過是一個部分。後來的故事則集中在莉迪亞‧班奈特（Lydia Bennet）、喬治亞娜‧「吉吉」‧達西（Georgiana "Gigi" Darcy）身上，還加入了出自《艾瑪》（*Emma*）的艾瑪‧伍德豪斯（Emma Woodhouse）。所有的故事都移到南加州，以青春電影《獨領風騷》（*Clueless*）的風格呈現。故事都以影片日記或影片部落格的形式講述（這使得拍攝更加容易）。在鮑威爾的堅持下，全都聘請真正

* 譯註：小麗（Lizzie）是小名，本名為伊麗莎白‧班奈特（Elizabeth Bennet）。

的演員，而不是YouTube上的網紅（她告訴我，這一向行不通）。所有角色都鼓勵大量而持續的粉絲參與。小麗會在推特上抱怨最新一集裡讓她壓力很大的那篇報告。「加油，小麗！」大家會如此回應。

你要如何透過網路劇獲利？「啊，」鮑威爾回答，「老掉牙的問題。」答案是：想出越多辦法越好。周邊商品（T恤、馬克杯），有時上面印有已經變成觀眾口頭禪的節目台詞。廣告。品牌整合。珍·班奈特（Jane Bennet）的角色是一名時裝設計師，因此製片人與一家服飾公司一同打造她的服裝，粉絲可以點選購買。儘管內容可以免費在線上觀看，但DVD套組非常熱門（人們喜歡收藏戰利品）。兩本節目改編的小說（當然，也是改編一開始的《傲慢與偏見》）。然而，每項收入來源都需要積極管理，因此在理想情況下，你的團隊必須有一名銷售專員。鮑威爾告訴我，她的收入不錯，但只剛好夠她住在洛杉磯。

我們對談時，鮑威爾已經開始著手進行其他類型的計畫。現在，她最不想做的就是網路劇。「接下來會有其他東西出現，成為下一個當紅炸子雞。」她想參與其中。當時，她「試圖理解Snapchat」，該公司開始開發原創內容，而她正在嘗試如何在短短一分鐘內說故事。「我一直都在展望未來，」她說，「我在想，之後還會需要嘗試哪些其他工具？」

• • •

布拉德·貝爾也很早就開始接觸網路影片，但他有更遠大的企圖。彼時是二〇〇八年，貝爾二十二歲。他告訴我，那是芭

黎絲‧希爾頓的時代，他意識到二十一世紀最有價值的商品是眼睛。「如果有夠多的人關注你，」他說，「那你真的做任何事都有可能成功。」貝爾是達拉斯長大的男同志，高中畢業後為了在演藝圈大展身手而逃到洛杉磯，這是他十二歲時就開始策劃的行動。他從小就是天生的表演者；那時他想，「我就像一種非常有趣的沾醬，我需要的是讓大家沾來嚐嚐的玉米片。」

因此，貝爾做了當時很少有人做的事。他創造了一個人設，稱之為奇克斯（Cheeks），開始在YouTube上發布類似短劇的影片，以此諷刺政治與流行文化。「我的目標是建立觀眾群，」他說，「如此一來，當我去跟別人說，『我想要參與計畫──哦，而且你看，我已經建立了觀眾群，如果你把我加入這個計畫的話……』這讓我有更多的籌碼。」就我的觀察，這是現在普遍的觀念。「但這就是我的人生故事，」他如此回應，「我花了五年試圖讓世人看見我，卻不斷撞牆。然後等我成功之後，大家又都說：『拜託，這是普遍的觀念。』」

後來奇克斯聲名鵲起，但貝爾的目標不是像其他人一樣，逐漸成為YouTube網紅。一方面，這份工作常常要做品牌代言，他對此感到不自在。「你必須喝下付你錢的公司的可樂，」他說──換言之，必須為公司誘攬顧客。「我想，這終究是所有娛樂產業的運作方式，但是，當我是那位必須拿著瓶子的人時，感覺就更關乎我個人了。」另一方面，這種形式注重數量而不是品質，而貝爾注重品質，希望聚集一群能夠欣賞他作品的觀眾。「我希望得到自己想與之共事的人的尊重與欽佩，」他說。「我不追求傻瓜的崇拜。」

　　奇克斯出道的第二年，加州小姐凱莉‧普雷尚（Carrie Prejean）在美國小姐選美大賽的問答環節給出了她著名的「異婚」*回答。奇克斯在推特上對這起事件的即興表演引起了知名電視製片人埃斯本森的注意。（「我當時想，這孩子會寫。這孩子講的笑話，聽起來就像我的笑話。」）於是，埃斯本森和他聯絡。貝爾告訴我，他們倆都對不必受到電視網干涉或忍受漫長開發過程的事感興趣，所以他們決定建立一部網路劇。貝爾形容他們擬定的計畫是「同志版的《我愛露西》（I Love Lucy）」：一部滑稽的新婚情境喜劇，不過主角是兩位男同志，劇名叫做《夫夫們》。

　　貝爾說，埃斯本森用「《星際大爭霸》的剩餘資金」資助製作。他們製作了十一集單一場景集數，同時也可以串連成二十二分鐘的試播集。這個作法是為了證明作品的概念，讓他們能把東西拿給電視台看。《夫夫們》迅速引起討論，成為第一個被認真視為電視節目的新媒體節目：第一個獲得《紐約客》好評、第一個入藏佩利媒體中心（Paley Center，前身為廣播電視博物館〔Museum of Television and Radio〕）檔案館的網路劇。《夫夫們》也建立了粉絲群。當創作者推出Kickstarter專案來募集另一組二十二分鐘的劇集時，資金迅速達標。

　　不久，貝爾和埃斯本森收到將該劇開發為電視節目的合約，而這正是他們一直期待的事。但是，貝爾說，這件事「有點算是被我們的經紀人搞砸了」。另一家電視網也提出合約，八集總預算為一百萬美元，但兩人認為這根本不足以拍出像樣的作品。

* 譯註：opposite marriage，普雷尚自創的詞彙，指的是一男一女的婚姻，表達她對「同婚」（same sex marriage）的反對。

（貝爾指出，《摩登家庭》〔*Modern Family*〕的單集成本約為三至四百萬美元。）「我們對於節目的成功與氣勢感到興奮，」他說，「所以我們心想，『謝謝大家，你們的合約很棒，但為了更多的錢，我們不得不去其他地方了。』於是我們帶著節目在城裡走來走去──但就沒有人有興趣。那個時刻，這個計畫便宣告胎死腹中。」如埃斯本森所說，「在某個平行宇宙裡，那個節目大受歡迎並被網飛選中，而貝爾現在負責一個大型而卓越的節目。」但那個宇宙並非現在的這一個。

「那時非常難熬，」貝爾告訴我。「事實上，有幾年時間我真的很沮喪。我指的是真的非常鬱悶，有些日子甚至無法起床，我以為我有一件好作品，但突然之間，沒有人想要它。我完全不知道該怎麼辦，不知道原因，也不知道接下來要做什麼。」四年後，他仍無法走出陰霾。「誰知道呢？」他說，「也許我會在三、四年後成為好萊塢的爆紅男孩，到時候我或許會再次推銷這部作品。」

• • •

當泰瑞莎・朱西諾（Teresa Jusino）覺得自己受夠了在紐約努力成為一名演員，她已經快三十歲了。朱西諾在皇后區與長島的中下階層長大，國中時開始迷戀戲劇，後來去讀了紐約大學。她說，那裡的戲劇課程非常殘酷。她告訴我，他們「讓你徹底崩潰，藉此重新打造你」，此外，「很多老師也是職業演員，有些老師的工作比其他老師更多，而他們過得不順的時候，你會知道。」因為他們會變得特別嚴厲。大學畢業後，朱西諾苦撐了七年，主要擔任戲劇公關的助理，他常常允許朱西諾缺席工作去參加試鏡──

非常多場試鏡。「我不是一個非常上相的人，」她告訴我。「我是拉丁裔。我很胖。」有次試鏡《第十二夜》（*Twelfth Night*），她遇到「一位身材高挑、膚色潔白得如雪花石膏的紅髮女子」，對方誤以為舞台指導的術語「下場」（exeunt）是對話的一部分。結果拿到角色的是紅髮女子。

到了二〇〇九年，朱西諾受夠舞台工作了。那是YouTube剛出現的時期，她和一些朋友決定嘗試建立自己的內容——此舉對現在的演員而言已是家常便飯，他們明白如果想要演出，最明智的作法往往就是自己寫一部作品。每個朋友都寫了一部劇本，小組最後選擇朱西諾的劇本來製作。她一直很喜歡寫作，但這是「我第一次聽到演員讀出我的文字」，她告訴我。「光是在鏡頭上看到這部戲並看著演員與它搏鬥，就覺得太神奇了。」因此，她全心投入到寫作中，製作待售劇本，並在一系列網站上發表流行文化評論，包括青少年時尚雜誌《Teen Vogue》、女性主義網站《耶洗別》（*Jezebel*）與自由派網路雜誌《石板》（*Slate*）。不久，朱西諾前往洛杉磯，做了各種正職，而且前兩年都在沙發衝浪。

然而，那時她已經三十二歲了。「我是不是太老了？」她問了一位與她會面的製作人。「對我來說太晚了嗎？我是不是該回家？」不會，這是她得到的回應，「但是一旦你知道這是你想做的，你就必須努力去做，並且堅持下去。」朱西諾開始建立人脈、收集導師，例如：節目統籌、作家，他們幫她看劇本、協助她申請獎學金。她如何認識這些人？透過她的新聞工作、現有人脈，有時則是直接接近他們。「我會接觸那些擁有我想要的東西的人，」她告訴我，「還有與我有一些共通點的人。」在「怪咖女

孩大會」（GeekGirlCon）上，她向賈維爾・葛里洛馬舒許（Javier Grill-lo-Marxuach）自我介紹，他是一位來自波多黎各的作家、製片人，曾參與《LOST檔案》（*Lost*）等節目。「你好！」她說，「我是《LOST檔案》的忠實粉絲，而且我是波多黎各人。我該如何加入波多黎各作家的小圈圈呢？」她說，在洛杉磯，做人要直接。「人們對此有所預期，也對此尊重。」

在一場娛樂圈女性的專屬社交派對上，朱西諾認識了西莉雅・奧羅拉・德布拉斯（Celia Aurora de Blas）。她製作了一部短片，名為《不可思議的女孩》（*Incredible Girl*），講述一名天真無邪的年輕女子如何冒險進入肉慾橫飛的夜總會。朱西諾要求欣賞這部短片，看完之後非常喜歡，她們兩人同意要嘗試把這個作品玩得更大一點。她注意到片中的氛圍，提議加入她曾親身體驗，並將其稱為「性癖元素」的「皮繩愉虐」（BDSM）。她與德布拉斯開始研究，參觀洛杉磯附近的BDSM密室。她們的目標是不透過污名化或聳動化的方式描繪那個世界。

兩位創作者編寫了試播劇本，概述整季的故事發展，找來一位導演，並發起五萬美元的群募專案來拍攝試播集。最後，她們只募集到原訂金額的五分之一。「很多人無法接受性癖元素，」朱西諾說。而其他皮繩愉虐社群的成員則不希望公開露面。至於電視網與串流媒體服務，她相信，一旦有像她這樣的節目出現，「接下來就會有十二個類似的節目出現，〔但〕沒有人想成為第一位同意的人。」

朱西諾與德布拉斯仍然致力於這項計畫，但在我們對談時，朱西諾已將注意力轉移到其他優先事項上了。她的目標是在那一

年內完成兩部試播集與兩部待售劇本,如此一來,她就可以在有作品展示的條件下尋找代理。她也希望能被聘為編劇人員;直到現在,抵達洛杉磯五年後,她才有足夠的人脈幫助她實現夢想,而她已經參加了《單親辣媽》(SMILF)的面試,那是一部包含波多黎各籍角色的影集。但朱西諾說,從長遠來看,她已經參與其中。人們不斷告訴她,那些沒有成功的人,就是那些停下來的人。「我喜歡講故事,」她說,「而我希望我的後半輩子都在講故事。如果我必須再等久一點,才能達到每天醒來都在講故事的狀態,那這就是我打算要做的事。」

PART
IV

藝術正在
變成什麼？
WHAT IS ART
BECOMING?

藝術史
Art History

　　藝術也許是永恆的，但我們對它的看法卻不是。什麼是藝術、用途為何，乃至於誰是藝術家，這些定義都會改變。藝術不存在於時間之外，亦不存在於經濟之外。藝術是由金錢、由被創造時所處的物質環境所塑造的——說得更簡單些，是由藝術家獲得報酬的方式所塑造的。它們轉變時，藝術的定義就會轉變。

　　「大寫的藝術」（Art）是藝術作為特殊活動形式的概念——優於其他類型的製作，獨特傳達人類的真理，獨立於既定權威及其官方信念之外；「大寫的藝術家」（Artist）則是作為天才、先知、英雄、反叛者的創造者——對權力說真話，勇敢地在社會邊緣自由生活。藝術的概念並非恆久不變，藝術家必然亦非如此。這些概念——如今仍對我們思考藝術的方式至關重要——產生於特定的時間和地點。這意味著，它們也可能會消失。

　　「我們一般所認知的藝術，是歷史不到兩百年的歐洲發明。」拉里・席納爾（Larry Shiner）在《藝術的發明》（*The Invention of Art*）中寫道。[1]他繼續說明，當我們談論來自其他時空如古埃及、前哥倫布時期祕魯、中世紀法國等等的工藝品，並將其視為我們所理解的藝術時，我們就涉入了一種知識帝國主義和／或現在論（presentism）的形式。在人類史的大部分時間裡，我們如今所稱之為藝

術的,都屬於宗教領域,因為正是宗教建立了意義的視野,框限其所容許的(或甚至是可思考的)信念疆界。藝術展現人們已然相信的事物,而這些事物是宗教權威要他們相信的。

過去,人們視藝術家為匠師,像其他工匠一樣接受學徒制的訓練。他們聽命於人,並在他人給予酬勞或支持的情況下製作作品。贊助不是禮物,而是交換條件。「藝術家」(Artist)與「工匠」(artisan)這兩個英語單詞之所以極為相似並非巧合,在某個時間點之前,它們其實是同義詞。[2]英語的「藝術」源於意指「製作」或「狡猾」的字根——其意義仍存在於「兵法」(the art of war)這個詞彙,或「巧妙」(artful)之類的單詞,有「詭計多端」(crafty)之意。我們可能認為巴赫是天才,但他認為自己是一名工匠。莎士比亞不是「藝術家」,而是「詩人」,後者的詞意源自另一個意指「製造」的單詞。他也是「劇作家」(playwright),這個詞值得一談。劇作家不是「寫」(write)劇本的人,而是打造劇本的人,就像車輪匠(wheelwright)或船匠(shipwright)。

文藝復興時期,人們開始修改傳統模式,但沒有徹底改變它。藝術不再專屬於宗教。藝術家不再匿名,[3]最優秀者甚至可受到崇拜,最知名的例子是喬爾喬·瓦薩里(Giorgio Vasari)於一五五〇年出版的《藝苑名人傳》(*Lives of the Artists*)*。但是瓦薩里筆下

* 瓦薩里乃文藝復興時期的義大利畫家和建築師,師從米開朗基羅,被譽為「西方第一位藝術史家」。《藝苑名人傳》完整原名為《由契馬布埃至當代的頂尖義大利建築師、畫家、雕刻家的生平》(*Le vite de' più eccellenti architetti, pittori, et scultori italiani, da Cimabue insino a' tempi nostri*),普遍被認為是西方第一部藝術史,共講述兩百六十多位義大利文藝復興時期的傑出藝術家生平及其重要作品,至今仍是研究文藝復興時期藝術、文化和社會的珍貴原始資料。

的藝術家還不是我們現在所認知的藝術家，連米開朗基羅也不是。人們仍然認為創造力這種力量是獨獨專屬於神的（因此創作時必須召喚繆思〔Muse〕女神）。4自亞里士多德以來，忠實複製自然的「模仿」依舊是藝術的基本標準。5藝術本身還不是統合的概念：有「技藝」（arts）但沒有「藝術」。6事實上，瓦薩里甚至並未稱他筆下的藝術家為「藝術家」。他的書名，正確翻譯是《頂尖畫家、雕塑家和建築師的生平》（*The Lives of the Most Excellent Painters, Sculptors, and Architects*）。

至於作家、作曲家與視覺藝術家這些稱號，大致上仍維持既定的意涵。贊助仍然存在，傳統宗教、政治亦同，更不用說傳統的權力結構了。藝術家讚美上帝，或奉承給他們酬勞的君主、貴族或富商。作家喬納森‧塔普林（Jonathan Taplin）曾說：「在歷史上，藝術家一直以來都指出了社會不公。」7這種常見說法完全是不實的宣稱。在歷史上的多數時間裡，藝術家並未參與社會批判，他們也不會想這麼做。那些譴責不公不義、試圖喚醒社會沉睡良知的人，都是典型的宗教人物，像是：先知、遠見者、異教徒、改革者。再次強調，由於宗教是意義的框架，因此道德、精神抗爭發生在信仰的領域之內。

• • •

十七世紀後期，一種新的典範慢慢成形，接著在十八世紀迅速蔓延。就在那時，藝術與手工藝分家，藝術家與工匠的區隔產生了。「美術」（fine arts）一詞最早的紀錄出現於一七六七年，意指「那些訴諸於心靈與想像力的作品」。8藝術成為統合的概念，涵

納了音樂、戲劇、文學以及視覺藝術，是一個不從屬於任何其他社會活動的獨特領域。更重要的是，「大寫的藝術」變成了一種更高的存在或本質，使其能夠成為哲學思考與文化崇拜的對象。由於正統宗教信仰讓位給了啟蒙運動的懷疑批判，因此對受過教育或進步的階級來說，藝術成了一種世俗宗教。人們讀起杜思妥也夫斯基、聽華格納，或去觀賞易卜生的戲劇，而不是研讀《聖經》。為了獲得宣洩、昇華、救贖、歡樂等古老的情感訴求，你原本會上大教堂；如今，圖書館、劇院、博物館、音樂廳成為新的大教堂。

　　藝術的精神聲望抵達巔峰，藝術家亦隨之崛起。[9]這是第一次，創造力的概念開始與人類行為產生關聯，明確來說是與藝術產生關聯，而「表達」取代了「模仿」，成為藝術的定義。「最初的」（original）意指「一開始就存在」──也就是永遠存在，如同基督教「原罪」（original sin）的概念。現在，這個單詞代表「全新的」與「原創性」，後者是新出現的意義，指的是創造新事物的能力，而這兩項意義成為藝術的核心價值。技藝最出色者，不僅天賦異稟，且閃耀著更多的靈感或創意的火花，人們首次為他們冠上了「天才」的稱號。在新信仰中，藝術家既是先知又是傳教士：如聖人般孤獨，如預言家般給予啟示；他的意識觸及看不見之事物，向未來推進。

　　新典範最早於十八世紀末、十九世紀初的浪漫主義時期完整現身，那是歌德、貝多芬與華茲華斯的時代；一百年後，在現代主義時期達到巔峰，也就是畢卡索、荀白克、尼金斯基與普魯斯特的時代。後者是藝術家作為英雄的時代：挑戰傳統、打破禁忌、

想像人類朝新世界前進。那是前衛的時代，是藝術作為革命與革命藝術的時代，是運動與宣言的時代。哲學家亨利·柏格森（Henri Bergson）認為，創造力是人性的至善；[10] 超脫時代的尼采則說，藝術是「人類真正形而上的活動」。[11]

這些發展並非發生於真空之中。在我們稱之為「現代性」（modernity）的轉變裡，其部分組成便是藝術與藝術家的出現。隨之而來的是知識分子，一種新類型的人，他們不只是思想家，還是具有社會使命的思想家。當代政治出現了，不再是君主與教皇的鬥爭，而是整個社會針對權力分配與運用的持續爭論；革命出現了，此乃政治的最高表現和初始條件，由美國與法國揭開序幕；民主出現了，隨之而來的新角色是公民，然後，思想、表達與信仰自由紛紛接踵而至。

最重要的是，現代人出現了，他們受到賦權，獨立而自由。舊的精神與社會結構已被打破。現在，你有機會創造自己的生活，也因此必須擔負責任。你尋找價值觀，為發展自己的信念而奮鬥，努力實現精神上的獨立。人格變成一項計畫。你不是「找到」自己；你是形塑了自己。而你形塑自己的方式，最主要是透過藝術──德國人稱這個過程為「美學教育」（aesthetic education）。「隱私」（privacy）也是另一個新詞，指的是用來打造內心世界的物理空間：現代人在自身孤獨的心靈中，透過接觸藝術、透過沉默的閱讀與審美的沉思冥想，與自己相遇。

．．．

現代性的另一個特徵與藝術的出現密不可分：資本主義，彼

時它已成熟，是征服全球的經濟體系。一方面，藝術誕生於某種原則下對市場的拒絕。藝術高於商業及其庸俗的動機。在一個一切都以其價格來衡量價值、以其效用來評判標準的世界——簡而言之，在一個一切都成了商品的世界——藝術是無價的，且最好要是無用的（「為藝術而藝術」的口號體現了此一理念）。藝術家凌駕於金錢及其有損名譽的糾葛之上。接著，又有一類新人物出現，並即將支配這個世界：資產階級，傳統、崇尚物質主義、「庸俗之輩」（philistine，這個詞在一八二七年進入英語）。藝術家逐漸再一次演化，轉變成與其對立並相反的樣貌：波西米亞人。

然而在一開始，正是資本主義才使藝術得以出現。藝術可以擺脫意識形態的控制、表達其自身的想法，是因為藝術家能夠藉由直接向大眾出售作品來擺脫經濟控制、擺脫贊助——事實上，這指的是賣給正在崛起的中產階級，那些進步、受過教育，將會把藝術塑造成一種宗教的觀賞者。

一七一〇年迎來一個關鍵時刻，英國發展出版權的概念。作者首次被賦予控制其作品出版的權利，進而真正獲得從中盈利的機會。一旦有人能夠以作家的身分謀生，許多人也開始嘗試。十八世紀的文學活動呈爆炸性成長，而新人物隨之亮相：「哈克作家」（hack writer）*，又稱雇傭作家，選擇倫敦出版社聚集的要道作為他們居住的獨特環境，亦即後來的格拉勃街（Grub Street）。偉大的作家塞繆爾·詹森†年輕時住過格拉勃街，其著作《理查·薩

* 譯註：哈克為「哈克尼」（Hackney）的簡稱，是英國容易駕馭的馬種，形容這些作家容易雇用。

† 塞繆爾·詹森（Samuel Johnson, 1709—1784），英國文學家，《詹森字典》編纂者。

維奇先生傳》(*Life of Mr Richard Savage*)正是描繪這種新人物,以紀念這位處於貧困文學圈的朋友與夥伴。約翰遜筆下的薩維奇是一位才華橫溢、沒沒無名、沉迷酒精、飽受折磨、聲名狼藉的流浪詩人,夜裡在大都市的街道上遊蕩。今天,我們會稱他為波西米亞人。

格拉勃街樹立了新典範下藝術家經濟生活的模式。不同於公會與學院,市場對誰都來者不拒。隨著十八、十九世紀之交浪漫主義的出現,成為一名靈感充沛、不因循守舊、自由的藝術家,獲得了難以抹滅的魅力。每個人都想嘗試,這就表示市場永遠人滿為患。藝術家太多,而利益太少。直到這個時候,藝術才開始與貧窮產生關聯,「飢餓的藝術家」成為一種刻板印象。一八四八年,我們所理解的「波西米亞」意涵在英語中出現,不久之後,格拉勃街的模式蔓延到視覺藝術圈,因為印象派畫家等藝術家突破了法國皇家繪畫暨雕塑學院及類似機構的壟斷。[12] 各種想要成為天才的人都趕緊去為自己找一間閣樓。

這一切為藝術家對市場的蔑視給出另一種解釋。對許多人而言,採取這種立場(或姿態)是反射動作,或充其量只是預設立場:你拒絕市場是因為市場拒絕了你,或者趕在市場拒絕你之前先拒絕市場。對其他人來說,他們只是因為需要吸引令人厭惡的庸俗大眾而感到痛苦。許多浪漫主義與現代主義的先驅者因擁有獨立收入而獲得嘗試偉大實驗的餘裕。還有人將仰賴他人的藝術發展至登峰造極,他們培養贊助人,有時是貴族或富商(他們樂於與里爾克或葉慈這樣的人來往),有時是出版商或經銷商。

儘管如此,這些都只是權宜之計。它的矛盾之處位於藝術的

核心及其起始。藝術無法與資本主義共存，但也不能沒有它。雖然市場將藝術家從教會與君主手中解放出來，但其手段卻是將他們扔進市場之中。

<p style="text-align:center">• • •</p>

藝術作為更高的真理，藝術家作為神聖天職、天才、原創性、波西米亞式的真情流露——這些與第二典範相關的思想態度複合體，儘管力量有所減弱，直至今日仍繼續發揮其影響力。然而，事實上，在兩次世界大戰之間，現代主義依然如火如荼之際，第三典範早已開始成形，並在二戰後脫穎而出。

這是「文化爆炸」的時代。我們建造博物館、劇院、音樂廳，成立管弦樂團、歌劇團、芭蕾舞團，數量之多前所未見。基金會、駐村機構、組織、委員會——一個完整的官僚機器被建立起來支持藝術創作。戰後的繁榮也造就了世界上第一批擁有閒暇時光、可支配收入，與渴望「成長」的大眾中產階級。在電視上，李奧納德・伯恩斯坦（Leonard Bernstein）介紹莫札特，柯利夫頓・費迪曼（Clifton Fadiman）*兜售《一生的讀書計畫》（Lifetime Reading Plan）。

藝術逐漸成為一種公共財。美國國家藝術基金會成立於一九六五年。美國國務院資助文化交流。藝術教育透過小學與中學課程來普及，包括：音樂、「創意寫作」、「美術與工藝」。在大學課綱裡，「名著」（Great Books）課程的數量呈倍數成長。藝術創作碩士學位於二〇年代發明。四〇至八〇年代，授予藝術創作碩士學

* 美國家喻戶曉的廣播主持人兼專欄作家，曾擔任大英百科全書編輯委員會主席。

位的機構從十一間增至一百四十七間。[13]一九三六年，愛荷華大學首創其知名的作家寫作坊。一九四五年，有八個類似的寫作計畫；到了一九八四年，成長到一百五十個。[14]

簡而言之，藝術被制度化了。藝術家因而成為機構的產物與居民——也就是說，成為專業人士。現在，你不會跑去巴黎創造你的傑作，然後等待世界發現你。你會去讀大學，就像醫生或律師的養成。你不會因為一部驚人的作品爆紅成名，脫離寂寂無聞的境地。你要慢慢一級一級向上爬。你需要積累資歷、擔任評審、任職委員會、收集獎項與獎學金——藉此建立一份簡歷。

而且，你不僅會去讀大學；你還越來越有可能會在大學裡謀生。高等教育也蓬勃發展：一九四九至一九七九年，教授人數幾乎成長三倍，學生人數則成長四倍，大學以幾乎每週一所的速度成立。[15]早在三〇年代，哲學家厄文・愛德曼（Irwin Edman）就已警告作家不要進入學院。戰後，學院教學成為詩人與小說家的常態，而之後的畫家與雕塑家也是如此。一九四八年，索爾・貝婁（Saul Bellow）*前往巴黎，開始創作他的早期傑作《阿奇正傳》（*The Adventures of Augie March*），不過他的旅程是藉由古根漢基金獎實現的，而他當時的職位是助理教授。

雖然藝術在營利方面的專業化程度沒那麼高，但也毫不遜色。文化產業同樣蓬勃發展：唱片公司與廣播電台、出版社與雜誌、畫廊與劇院。藝術家成立工會與專業協會，舉辦會議，互相頒獎，這不僅認證了獲獎者，也同時認證了頒獎單位。在奧斯卡

* 美國作家，一九七六年諾貝爾文學獎、普立茲獎得主，代表作為《洪堡的禮物》。

獎（一九二九年）之外，後來還增加了東尼獎（一九四七年）、
艾美獎（一九四九年）、國家圖書獎（一九五〇年）、葛萊美獎（一
九五九年）。代理人、經理人、公關人員、表演場館經紀——整
個專業仲介機構與經手人的結構建立起來了。官方品味的機制也
是如此：評論家、評論區、越來越多的獎項。文化產業不僅發展
迅速，而且相對穩定，意味著藝術家能夠與其各自的管道建立相
對穩定的關係。作為一名藝術家成為一種職業選擇，具有各種相
當明確的職涯道路。

<p style="text-align:center">• • •</p>

　　這一切也都不是孤例，而是整個社會中的職業普遍走向專業
化。知識分子成為專業人士（也就是教授）；科學家成為專業人
士（而非十八、十九世紀的業餘自由工作者，如富蘭克林或達爾
文）；商人成為專業人士（又名「經理」）；運動員、記者、警察也
都是如此。大學忙於創立專業學院，策劃增設學位。一九五六年，
二十世紀中葉偉大的藝評家與涉獵廣泛的思想家羅森伯格寫了一
篇文章，恰恰指出這一點。他將標題訂為〈每個人都是專業人士〉
（Everyman a Professional）。

　　專業主義是一種折衷之道。一項專業，介於天職（一種「使
命」〔vocation〕）與工作之間。作為一名專業人士，便是介於遠離
與全然沉浸於市場之間。機構保護你免受經濟力量影響：擔心盈
虧的是畫廊，而不是你；必須順著捐助人的是大學，而不是你。
非營利機構提供非商業價值空間，收留困難、實驗性、陌生的作
品，古老的傳統與流派，以及給知識分子的陽春白雪。多虧了機

制化，各種形式的藝術才能保留在文化中，包括詩歌、當代管弦（或「古典」）音樂、概念藝術等沒有商機的藝術。若是要求他們自食其力，多數都無法存活。

但是，機制化亦有其弊端，而且不亞於商業化。藝評家希基說，藝術學校會把你教導成一名學生：溫順服從，心理狀態容易受傷。[16] 在大學工作，你學會成為一名學者，學會隨和才能與他人相處融洽。雖然市場上的利潤動機正在墮落，但避開市場、受到保護的機構，其內部同樣問題叢生，只是敗壞得不那麼明顯而已。非營利組織的世界往往是背地裡勾心鬥角，不但黑箱作業，還有狹隘的地盤意識，甚至齷齪地運用不當管道獲取權力。現在，人才從機構獲得的報酬不一定比市場上的多。你不是試圖吸引大眾，而是試圖取悅董事會、理事會——各種委員會。當學科被屏蔽於大眾品味的批判之外，它們往往會轉而面向內部，以理論與行話包裹自己。詩歌、管弦樂、高級視覺藝術，這三者的另一個共同點是變得深奧、自我參照，且與大眾區隔。你有可能需要博士學位才能理解這些作品。

專業化的目的之一是限制接觸某一領域的人數，透過控制供應量來提高從業者的收入能力。你不能直接自稱為醫生；你必須讀醫學院並通過執照考試。確切來說，藝術從未如此運作；但它透過第三方專業典範認證機制有效達到同樣的目的，包括藝術創作碩士學位、出版社和畫廊、獎學金與獎項——也就是所謂的守門人。挨餓的藝術家一直都有，但那些通過大門、取得些許成就的藝術家，生活得比過去的藝術家要好。藝術家裡的「中產階級」過著中產階級的生活，擁有中產階級的地位。

毫不令人意外地，他們也擁有偏向中產階級的價值觀。社會學家戴安娜・克蘭（Diana Crane）指出，前衛變成了「中衛」（moyen garde），「在中產階級社會中占有明確的一席之地。」[17] 精確來說，人們視藝術家為專業人士。事實上，歷史學家豪爾德・辛格曼（Howard Singerman）寫道，隨著視覺藝術的專業培訓在美國大學確立地位，波西米亞人的形象被明確排除在外，遭人嘲笑為「滿臉凌亂鬍碴的藝術家」與「半瘋的格林威治村藝術家」。[18]

儘管藝術多麼自命不凡、堂堂正正，但它已經被馴服了。革命的修辭依然存在於藝術之中（畢竟隨口說說很容易），但西方的革命時代已經結束。那個時代始於一七七五年的萊辛頓（Lexington）和康科德（Concord）*，並以一九四五年德國與義大利法西斯革命政權的失敗告終。藝術的革命時代與浪漫主義、現代主義以及其間的幾十年相吻合。但現在，政府的基本形式已經確立。「前衛」——這原本是個軍事用詞——已死，因為無論是在藝術領域的內或外，不再有任何可以成為先鋒的革命運動。（對今天的職業藝術家而言，「先鋒」〔vanguard〕更可能指的是共同基金。）

正如社會主義在戰後秩序中遭資本主義收編，成為社會民主主義：一種受管制的資本主義之「混合經濟」，它以「羅斯福新政」與「大社會計畫」（Great Society）之名進入美國；資本主義也收編了現代主義的反叛能量，使其成為有益社會的藝術，一種國家的精神補品。

文化官僚常常表示，藝術的目的是「教育」、「啟發」我們，

* 萊辛頓與康科德戰役發生於一七七五年四月十九日，是英國陸軍與北美民兵之間的一場戰役，如今被普遍視為獨立戰爭的首場戰鬥。

頂多是「挑戰」我們或挑戰「現狀」——但他們的說法始終落在自由民主及其共識的既定框架之內。因此，在公家機關資助「基進」藝術家與計畫時，出現了官方認可異議分子的奇觀。藝術成了公民大家庭的一員，即使它的角色仍是扮演任性的孩子。

藝術家不喜歡聽到這種說法。「專業」在很多藝術領域都是髒話，許多情況下，「職業」亦是如此。現在，某些種類的藝術是大學裡的監護人，人們認為提及此事是不禮貌的舉止——甚至，在大學裡特別嚴重。藝術家喜歡認為他們仍然是波西米亞人。正如第二種典範必須否定市場，第三種典範也必須否定專業化。第二典範中，藝術家作為天才、英雄、反叛者、先知的概念與形象一直延續至第三典範。這並非時代錯置，而是必要的虛構。對於藝術家來說，相信自己不是專業人士，是身為專業人士的其中一部分。而這並不代表你不是專業人士。

· · ·

工匠、波西米亞人、專業人士，這三種藝術家的典範根植於三種經濟支持系統。每一種典範都需要各自的培訓方式、觀眾類型，以及展覽、出版與表演模式——需要理解自己對藝術的定義及其在社會中的角色。當然，不同典範之間一定有所重疊，會出現長時間的過渡期，混雜與邊緣的案例，以及典範先行者與舊典範在新時代的倖存者。但毫無疑問地，我們已經邁入下一個過渡階段。專業模式逐漸衰落，因為支持它的非營利與營利機構已經萎縮或消失了。一種新的典範正在出現，其經濟輪廓是本書第二、第三部的主題，它對藝術本質與藝術家的影響將於下一章討論。

第四典範：
藝術家作為生產者
The Fourth Paradigm

<div style="text-align: right;">
CHAPTER

13
</div>

　　我不喜歡談論未來，因為我看不見。談論當下已經夠難了，更別說是要談論過去。預言未來幾乎總是錯誤——在文化與社會領域，錯得令人尷尬。未來的藝術會是什麼樣子，誰說得準呢？我在本章所提供的這組觀察必然是暫時性的，其中討論了我們這個時代的藝術與藝術家似乎具備的特徵——或者說，似乎正在成形的新結構。最後，我會試圖為這個典範取名。

　　正如我目前為止所談論的一切所顯示的，關於藝術家當前的處境，最重要的事實是，已經沒有任何事物能夠保護你免受市場的影響了。無論你是否「屬於」市場（以我在第二章所使用的區別來看），你肯定「身處」其中——而且深陷其中。機構不會像保護專業人士那樣保護你。放棄市場（至少就你的藝術而言），並且靠兼職在困苦中勉強維持生計——這種波西米亞選項，在這租金與債務的年代裡不再可行。藝術家確實總是不得不擔心錢的問題，但他們以前無須時時刻刻擔心市場本身，擔心其中運作，擔心如何流利使用其措辭行話。這就是為何人們說現在的藝術家是一人樂團，畢竟管理你的職涯就像經營一家小型企業。

　　在市場中工作，就會被灌輸市場的性格。數位時代的藝術家總是和藹開朗，讓人有所共鳴。想想插畫家麗莎‧康頓，即使她

陷入痛苦與倦怠的循環,在她的部落格「今天將會很棒」上還是維持樂觀。想想漫畫家露西‧貝爾伍德,她在網路上一直是那麼脆弱,正如她感覺自己就要被螞蟻分解。現在的藝術家既親切又謙遜──他們是普通人。藝術家需要吸引觀眾,因此變得迷人。藝術家的支持者從他們身上尋求鼓勵,所以他們變得鼓舞人心。他們討人喜歡又情意真摯,既不憤怒,也不尖銳。保持正向、不露鋒芒,帶著微笑、擦亮皮鞋*──如果這不是商業個性,那這是什麼?現在的重點是店員般的微笑,業務員般的熱誠握手,因為觀眾就是客戶群,而客戶永遠是對的。

市場被網路改變的同時,也加快了藝術創作的傳統步伐。在前三種典範中,人們對藝術家的理解是他們需要時間慢慢來──以便能不受干擾地工作;培養內心的平靜、專注或忘我的狀態;給自己夠長的時間來找到自己的聲音、發展自己的技藝、昇華自己的眼界。正如我們所見,網路使得現在這些事在任何層面上,無論是日常生活中或更廣的職涯範圍內,都完全不可能發生。

在追求瞬時性的大環境中,爆紅才是王道,一切都必須在發行的那一刻就流行起來。現在很少有故事推進緩慢的作品,也很少有慢紅型作品。奧布絲特在《好萊塢夜未眠》中寫道,在好萊塢,「開場數字(opening number,首週末票房總收入)立刻決定電影的成敗。」[1] 出版分析師彼得‧希迪克史密斯(Peter Hildick-Smith)告訴我,以前典型的書籍常常在第四或五週達到銷售頂峰;現

* 譯注:典出亞瑟‧米勒(Arthur Miller)的《推銷員之死》(*Death of a Salesman*),形容主角威利‧羅曼(Willy Loman)在成為成功推銷員的路途上僅有的兩項工具。

在，預購使得大部分銷售都提前於第一週出現。「二十四小時過了，」西布魯克在《暢銷金曲製造機》中寫道，「《美國女孩》（American Girl）顯然無法讓邦妮・麥姬（Bonnie McKee）成為流行歌手。」[2] 在網路上，成功總是立即出現，否則就永遠不會有。

我們可以想見這種趨勢對藝術家的情緒有多大的影響，更別提他們的鬥志。對藝術的影響也很明顯。諷刺、複雜與隱晦的作品都消失了；簡短、明亮、招搖、易於掌握的作品大行其道。比如說，在音樂方面，因為唱片公司想要「實境秀」而把他自己正要崛起的樂團給解散的泰勒告訴我，如今在一張專輯或曲目上，無論是歌曲創作或音樂技巧的熟練度或技藝，都不如概念、姿態或記憶點（hook）來得重要。

重點不在於複雜、隱晦、精心製作的藝術是否比只尋求立即留下印象的藝術更好。當然，我認為答案是肯定的——不過，我肯定會這樣想，因為我的成長背景伴隨著源自現代主義者的審美標準。但是，藝術的好壞標準一直都在變化。一個隨著數位時代藝術而成長的不同世代，受到不同標準與模式、期望、神經系統的影響，他們對於好壞會有不同的理解。隱晦會是「無聊」。篇幅長代表「囉嗦」。複雜等於「跳來跳去」。諷刺的結果是「我不懂」。我將泰勒的觀點轉述給「曬痕」獨立搖滾二人組的科恩，他如此回應：「我不在乎音樂在技術上的成就。我喜歡音樂的地方在於它帶給我的感受。也許現在你會聽到更多在更深的內裡衝擊你的音樂，例如電子舞曲，真的會重擊你——或者更多的流行樂。但我並不介意。」

・・・

　　毋庸置疑，網路並沒有催生出那種尋求更純粹本能反應的藝術、訴諸最低限度共同觀眾群的藝術，或日拋型的藝術——一言以蔽之，為了娛樂的藝術。但是，網路確實迫使所有事物都在同一競技場上、以相同的條件競爭，在這樣的情況下，非常有利於上述此類作品。網路出現之前，我們閱讀書中的長篇小說與雜誌中的故事，透過立體聲音響或收音機聽音樂，去電影院看電影，觀賞電視節目，在博物館、畫廊或藝術書籍中欣賞圖像。每種類型都有其獨立的模式，模式與模式間的轉換是相對耗時（並耗費腦力）的過程。現在，我們把所有的類型都放在同一處，只要點擊一下就能切換類型。

　　這種達爾文主義式的注意力大競賽不僅發生在不同藝術之間，也發生在同類型之內。爵士唱片與流行歌曲競爭，《紐約客》裡刊載的故事與清單體文章＊競爭，獨立電影與 YouTube 影片競爭。在網路出現之前，正在閱讀《巴黎評論》的人不太可能突然停下來，隨即拿起一份八卦小報《國家詢問報》（National Enquirer）。他們身邊不會有這份報紙，甚至可能從未翻閱過這種小報。但是，由於現在網路一直試圖引起我們的注意，上述情境隨時都有可能發生。

　　不僅藝術必須要跟彼此競爭，一切都必須競爭，沒有商量

＊　清單體（listicle）一詞由「清單」（list）和「文章」（article）組成，指的是「以數字標註或者分行羅列的清單作為主要形式的文章」，在如今的內容網站中大行其道。

餘地。正如我們所見，文化產業支持更加微妙、意涵深遠或極具藝術野心的作品時，主要的方式之一是透過所謂的「交叉補貼」（cross-subsidization）。娛樂產業為藝術買單：驚悚片扶持了詩歌，流行歌星扶持了吉他創作少女，賣座電影扶持了藝術片。雜誌與報紙本身就是一種交叉補貼的形式，是時尚專題或體育新聞讓小說或深度報導成為可能。專輯也是如此：打先鋒的「單曲」獻給廣播，「刻骨銘心的歌曲」獻給藝術與靈魂。但現在，大家都要自立自強。一切都已「分拆」（unbundle）；每首歌、每篇故事、每一個單位都必須為自己買單。歌手再也無法寫刻骨銘心的歌曲了。

　　當市場便是一切，一切都會被吸入市場——在這過程中，我們已經見證網路是無情的高效引擎。傑莎・克里斯賓於二〇〇二年創立文學部落網站「閱讀蕩婦」。她告訴我，早期網站跟現在不一樣，但「它很快就企業化了。現在我們好像在不斷參加試鏡。而且它非常陰險，這種事一直發生。一切原創的、有趣的、新鮮的事物，都會立即被這種求職面試的感覺所占據」。克里斯賓提到了成立於二〇一〇年的電子報服務「小信件」（Tiny Letters），她說，這是「新的部落格。可是，當第一個人利用他媽的小信件獲得書籍合約交易，馬上你就看到每個人都將他們的小信件重新定位成新書提案。它一秒就變得專業化。」她說，結果「不再有地下文學。一切都只是在回應主流」。

　　我們可以更進一步討論。不僅是藝術作品本身必然越來越商業化，它也越來越常只是更大型商業活動的一個組成部分，是商業機器中的一個齒輪，像是作為帶路貨、行銷平台、建立品牌的工具。這種現象始於藝術家本人及其一人樂團小企業。樂評家

強恩‧帕雷勒斯（Jon Pareles）曾說，對於不斷在每個可用管道上保持活躍的當代流行歌手而言，音樂「只是文化內容池的一部分而已，其中有各種內容，包含了聽覺、視覺、文本、創業」。[3]但正如我們所見，這種看法不只適用於流行歌手。一般藝術家面對的是上述那種喧騰奔忙的微型版本，對他們而言，情況與流行歌手不相上下。你以自己的漫畫、故事或歌曲為中心，設計一系列可以收取一定費用的商品與服務，再加上大量的圖像、音檔、文本，好吸引並留住你的粉絲。你建立了人設與敘事，這些都改變了藝術的定位、本質及意涵。帕雷勒斯認為，「歌曲是經過深思熟慮、精心提煉的言詞」這個概念已經被內容池侵蝕了。歌曲原本必須獨立存在，為自己而存在，發表自己的聲明，創造自己的脈絡，而不是為另一個事物而存在，更準確地說，不是為「內容」而存在。藝術作品已歸入「藝術家股份有限公司」，由「你就是品牌」營運。

這些更大型的商業活動也變得無比巨大。我們前面看了三個不同脈絡下的品牌藝術：音樂（饒舌歌手為紅牛寫歌押韻）、寫作（Wattpad作者與好萊塢合作）、視覺藝術（烏曼與Airbnb）。品牌藝術不同於商業作品，商業作品是藝術家額外賺取的錢，作品並不署名，例如為企業拍影片或撰寫文案；也不同於贊助合約，這是企業為了有權與你已經完成的作品連結而付費給你。而品牌藝術，你的名字肯定在作品上，但是脈絡背景是企業及其行銷活動，它塑造、甚至是決定了你作品的性質。

藝術家對這樣的安排越來越自在，這也許無可避免。作法改變時，準則也隨之改變，而非相反過來。別忘了，Wattpad的加

德納、創意機構「鴿子力量」的卡普、出版顧問弗里德曼都表示，年輕創作者對現在的品牌藝術沒有任何意見。科恩說，在他涉足音樂產業十幾年左右的時間裡，他看見人們的態度如何轉變。現在考慮錢的事情已不是問題了，你還可以想想行銷、接受授權與贊助、製作品牌藝術。

　　你可以「進入」市場而不「屬於」市場，但你有辦法完全進入市場嗎？J・P・魯爾（J. P. Reuer）在太平洋西北藝術學院（Pacific Northwest College of Art）創立應用工藝與設計課程，其中結合創業與創意實踐。魯爾告訴我，他擔心藝術家過早開始在創作過程中考慮觀眾、考慮人們可能會如何反應，而且不但比過去早得太多，也比他們應該開始的時間要早得多。他表示，這種情況導致他們難以創作真正的原創作品。《點子都是偷來的》、《點子就要秀出來》的作者奧斯汀・克隆如此解釋這個情況：「身為藝術家與身為推銷員是矛盾的事。一旦你開始銷售作品，你坐下來真正開始創作時，有一小部分的你就會開始思考如何推銷。」他繼續說，行銷「塞滿你的腦幹。你開始思考如何運用行動呼籲（call to action），以及，你知道的，思考你的價值主張（value prop）」。儘管如此，他以此總結：「每位藝術家都必然要面對他生活的時代。你必須用你所擁有的來創作。」

· · ·

　　魯爾呼籲觀眾正視問題，而觀眾對於藝術界目前的狀況來說十分關鍵。作家弗蘭・利波維茲曾說，對於偉大的藝術創作而言，偉大的觀眾比偉大的藝術家更重要。她解釋，偉大的觀眾藉由給

予人們冒險的自由來創造出偉大的藝術家。作品包括《計程車司機》（*Taxi Driver*）、《蠻牛》（*Raging Bull*）的編劇兼導演保羅·許瑞德（Paul Schrader）曾說：「當人們認真對待電影，就很容易製作嚴肅電影。」[4]

　　如果說目前關於藝術家最重要的事實是他們沉浸於市場之中，那麼，關於觀眾最重要的事實則是粉絲的出現。粉絲不僅僅是讀者、聽眾或觀眾。「粉絲」（fan）是「狂熱愛好者」（fanatic）的縮寫，正如其詞源所指涉的，粉絲是猛烈的奉獻者。粉絲與名人必然相輔相成，兩者存在的時間一樣長，這代表在十九世紀初大眾媒體的初期，粉絲就已經出現。（有些人會說，第一位名人是拜倫，他在一八一二年突然爆紅。）但粉絲文化在過去是相對無權的狀態。想想那張披頭四樂團粉絲的經典照片，她們在偶像面前哭泣尖叫，無法自拔。粉絲文化也曾經相對被動，你能做的確實不多。《星際大戰》在我十三歲時上映，每個人都為之瘋狂，但作為粉絲，你只能選擇去電影院再看一遍、和學校的朋友討論，或者去買可動模型。

　　當然，網路改變了這一切。搖滾明星不再矗立於遠遠的舞台上，銀幕上的電影也不再遙不可及。現在，你可以立即在公共場合與他們交談，而且更重要的是，他們還會回應你。事實上，他們及其他所有的藝術家與作品現在都不斷地懇求你：按讚、轉推、好評、追蹤、留言、分享、訂閱、預訂、購買周邊商品、造訪網站、加入郵件列表、成為贊助人——看在老天爺的份上，注意我吧，如果可以的話，請幫助我。粉絲文化現在很活躍，甚至可說是過度活躍；粉絲跟藝術家一樣忙碌。現在粉絲掌握一切，

需要哭泣尖叫的是藝術家。

粉絲文化是當今藝術圈的主要話題，人們討論如何刺激成長、維護、將之貨幣化。重點始終在於互動性。英國廣播公司美國台（BBC America）邀請影集《黑色孤兒》（*Orphan Black*）的粉絲為行銷活動創作作品，以此作為行銷的一部分。[5]演出與電影增設「第二螢幕體驗」——觀看的同時或結束之後，你可以在筆記型電腦或手機上進行的活動。正如網路劇創作者珍妮·鮑威爾所說，觀眾變成了玩家，這種邏輯延伸至每一種形式的粉絲參與，也延伸至所有試圖邀請粉絲參與的作品或藝術家之上——這表示，藝術作品，以及現在往往圍繞於其外、並構成其網路呈現方式的所有線上結構，都成為了一種遊戲、一種需要被導航的環境，而非一個引人深思的物件。

博物館自拍最能有效說明上述的邏輯。機構現在鼓勵博物館觀眾與知名作品自拍。觀眾有如進入畫框，以自己為中心重新構建作品，顛覆傳統的感受位階。以《蒙娜麗莎》（*Mona Lisa*）為例，現在這幅畫作的存在與你有關，而不是相反的關係。你好比在遊戲中保持主控權，而非像浪漫主義／現代主義的理想那般，追求壓倒性的美學體驗。觀眾接著將照片發布到網路上，在那裡，遊戲繼續進行。

事實上，粉絲不需要藝術家或公司來組織他們。現在的粉絲文化如此強大，是因為它利用網路提供的所有工具來自我組織：主題標籤、粉絲網站、臉書社團、粉絲大會、部落格與播客，粉絲發起的家庭演出與朗讀系列活動。鮑威爾與合作者創作《小麗·班奈特日記》時，他們計畫與珍·奧斯汀（Jane Austen）相關粉

絲社群聯繫，但後者在他們甚至還沒有機會動手之前就聽到了這個系列的風聲，並向他們表示對此很感興趣（也分享了自己的意見）。lonelygirl15系列完結八年後，創作者在沒有提前通知、宣傳的情況下推出了十週年紀念集，二十四小時內獲得了近兩百萬次觀看。粉絲文化的重點是歸屬感與意義，而在這兩者越來越缺乏的世界裡，書籍、樂團、電影或節目有時只不過是一個出發點。

．．．

當我們說數位時代的藝術受眾以粉絲社群、品味社群所組織而成，就商業用詞而言，就等於說它被劃分為不同的小眾市場。當然，小眾是網路行銷的第一誠：汝應擁有小眾市場。「現在每個人都落入小眾市場。」[6]喜劇演員克里斯·洛克（Chris Rock）幾年前如此評論：每個人都透過一組特定頻道來提供一種特定的藝術，藉此接觸到特定的觀眾。這代表每個人都必須擁有品牌，而這也是網路行銷的第二誠。個人品牌的概念最早於一九九七年被人提出，亦即「你就是品牌」（brand called you），以此直接回應網路的出現。[7]品牌是小眾市場的必然結果。觀眾是小眾；藝術家就是品牌。你透過擁有品牌來獲得觀眾。

品牌的特徵是一致性與可識別度。可口可樂成為品牌的原因不只是因為其商標與名稱，還因為你每次打開易開罐時都清楚知道自己會得到什麼。一旦你找到小眾市場，人們便會期待你留在屬於你的小眾市場，而這就是粉絲的崛起（能夠自我賦權、自我組織的粉絲）意義重大的原因之一。粉絲是顧客，但他們是特別有能力提出要求的顧客。你必須讓粉絲稱心如意，留在你的小眾

市場、忠於你的品牌，否則你就會眼睜睜看著你的「事業」消失。如果你是藉由累積千名鐵粉來開拓自己的小眾市場，這種情況就會變得更常見，因為這代表你與客戶之間的界限異常直接——你會不斷徵求他們的持續認可，而他們會持續告訴你他們的想法——因為你無法失去太多粉絲。

　　我必須說明的是，並非所有受訪的藝術家都感受到這種壓力。以怪咖及其文化的輕鬆歌曲為自己打造品牌的瑪麗安・卡爾告訴我，隨著她的創作素材變得越來越黑暗，她的粉絲還是一直願意關注她。不過，大多數談及這個問題的藝術家確實感到大受局限。即使他們轉變或擴展創作時，也維持在小眾市場的標準之內。前「書呆子」饒舌歌手薩姆斯試圖將自己重新塑造成「非洲未來主義者」。貝爾伍德以創作帆船為背景的漫畫而聞名（「船隻算得上是我的品牌」[8]），她現在將自己更概括地稱為「冒險故事漫畫家」。過去，藝術產業的主管會包裝你；現在，網路期待你自我包裝。

　　品牌行銷是企業的運作方式，但這與長期以來人們眼中藝術家創作的方式幾乎相反。第二典範的浪漫主義／現代主義藝術家應該探索、進化，透過不斷重塑自己來避免變得陳腐，或陷入自我模仿——每過一陣子就把一切都扔掉，從頭開始。（想想畢卡索或大衛・鮑伊。）而這個觀念一直延續到第三典範。作為反叛者的藝術家也理當定期反抗自己——反抗他們認為自己學到的東西，反抗他們自己已經成為的那種藝術家。

　　他們也應該反抗恰恰構成了小眾市場的那些元素：類型、公式、慣例、期望。最有趣的藝術（我的偏見又在作祟）總是橫跨

類型、反對類型、對類型漠不關心。任何有價值的藝術都過於個性化、自成一格，無法歸類到任何一個小眾市場裡。舉例而言，「文學小說」與其說是一種類型，不如說是一種缺乏類型的小說。與偵探小說或恐怖故事不同，隨機選擇一本「文學小說」，你絕對不知道自己會得到什麼。如果你喜歡唐・德里羅（Don DeLillo）＊或潔思敏・沃德（Jesmyn Ward）†，那麼任何演算法也都無法告訴你你可能還會喜歡哪些作者。獨立導演傑夫・貝納（Jeff Baena）製作奇怪、風格混搭、調性複雜的小電影，作品包括《殭屍哪有這麼正》（Life After Beth）、《修女哪有那麼色》（The Little Hours）。他表示，他盡量避免幫自己的作品貼上標籤（例如「喜劇」），因為標籤總是令人產生錯誤的期望。但這很難，他說，因為今天「一切都在行銷」，「所以一切都在貼標籤，一切都要區隔化。」9

　　小眾市場也與觀眾過去想像自己的方式背道而馳，而人們設想藝術的方式與此相關。小眾市場同樣會將我們區隔開來。小眾市場訓練我們以狹隘的角度思考對藝術的反應：我喜歡凱爾特重金屬、我喜歡年輕女性作家的首部小說。即使你棲息在各種小眾市場中，或者在它們之間不斷移動，思考的角度仍然狹隘，因為每一個小眾市場都範圍狹窄，都只對你的一小片自我說話。數位媒體策略師兼軟骨頭出版社前負責人奈許曾經說過，「部落衝浪」是當今讀者與書籍互動的一種方式，10 選用「部落」這個詞太貼切了。小眾市場將我們區分為不同的小組、同質團體和認同團體。克里斯・洛克說，以前只有十二個電視頻道時，「所有藝人

＊ 知名作家，被譽為美國當代小說四大名家之一，多次獲提名諾貝爾文學獎。
† 美籍非裔作家，也是第一位榮獲兩屆美國國家圖書獎的女性。

都必須吸引每個人。」[11]「大寫的藝術」出現在十八世紀並持續存在於十九、二十世紀的多數時間，從更高的角度來說，人們認為它組成一種共通語言，是針對我們的共同點，而非差異。

　　普遍性、人類的共通性等想法近來受到攻擊，因為它們掩蓋了許多因循守舊的偏見。「普遍的」（universal）這個詞，直到幾十年前的意思還是指「西方的」、「白人男性的」或「異性戀白人新教男性的」。但是，這樣的定義並非必須。事實上，在藝術時代，來自邊緣化群體的藝術家便堅持他們有權主張屬於自己的普遍性：他們藉由個人特定的經歷來向我們所有人說話。洛克口中必須吸引每個人的藝人，包括：李察・普瑞爾（Richard Pryor）、瑞德・福克斯（Redd Foxx）、詹姆斯・布朗（James Brown）*。這「每一位藝人」不是指白人，而是所有人。「誰他媽的會比詹姆斯・布朗更黑？」他說。「沒有人比他更黑。」[12]

　　但現在是部落的時代，團體的時代。因此，這一事實的重要性在於，我們現在的許多藝術經驗都是共享的，準確來說，是與一群人在同一團體內共享，無論是在藝術漫步與影展上、在Goodreads與Instagram上，或是透過博物館自拍與讀書會。有一種藝術所帶來的感受，是由線上或實體群體達成共識的動力所塑造的──這種針對群體、針對由個人自我組成群體的藝術，確認了群體的價值與合法性，證實其值得引以為傲。針對部落的藝術必然成為部落藝術。

　　「閱讀蕩婦」的創辦人克里斯賓也是《我才不是女性主義者：

* 李察・普瑞爾、瑞德・福克斯皆為美國非裔脫口秀喜劇演員，詹姆斯・布朗是非裔美國歌手，有「靈魂樂教父」之稱。

一部女性主義宣言》（*Why I Am Not a Feminist: A Feminist Manifesto*）的作者。我們對談前不久，她針對一位女性小說家的一本作品寫了負面評論。小說家來信抱怨，這對克里斯賓並非新鮮事，但信中措辭卻並不常見（也就是，「妳是個白痴，妳不知道自己在說什麼，」克里斯賓如此對我說道）。這一次，克里斯賓告訴我，「這是對背叛的指控。我背叛了她以及我們的姐妹情誼。她認為我是盟友，之類的等等。」克里斯賓說，這種態度越來越普遍。「真正的藝術作品，」藝評家羅森伯格於一九四八年寫道，「讓觀眾無法感知自己在觀賞作品時的立足點，也讓觀眾無法察覺作品對他們的影響，」——藝術拆解了人們所接受的歷史與身分的官方說法。「『藝術』的用意是『打散群體』，」他補充，「而非『反映』他們的經歷。」[13] 在一九五〇、六〇年代，菲利浦‧羅斯（Philip Roth）有時以不討好的方式來描繪猶太人角色，他因此受到攻擊，因為這使得猶太社群更難以按照自己的意願來看待自身。但他並未受到其他小說家的攻擊。

　　許多小眾市場確實以身分認同團體為名（例如，愛爾蘭作家蘿絲「LGBT 穆斯林科幻小說」的例子，那種年輕讀者感興趣的微類型小說）。因此，人們懷疑後者是前者的產物，也就是小眾先於身分；反之，也同樣受到懷疑。換句話說，現在我們發現自己被劃分為無數個微身分的原因（或至少原因之一），就是出自於我們所接收到的行銷方式。如果小眾市場一如商業大師常說的，蘊藏著很多財富，那麼身分認同就大大有利可圖，而試圖吸引所有人的已經賺不了多少錢了。因此，藝術家為身分認同團體、身分小眾市場創作——這加強了身分群體的存在與重要性。

我們將自己視為團體的一部分，認為自己相對於巨大的「他們」是屬於小小的「我們」。我們學會用這些角度來看待自己，是因為文化告訴我們應該如此，而文化會這樣告訴我們，是因為市場這麼告訴它。「政治是文化的下游，」[14] 這個惡名昭彰的說法出自保守派出版商安德魯・布萊巴特（Andrew Breitbart）。不過，文化則是市場的下游。

羅森伯格認為藝術要「打散群體」，將每一個觀眾作為獨立的個體向我們傳達意義。「沿著這條通往現實的崎嶇道路，」他說，通往與現實更真確的關係，「唯有一步一腳印……才有可能抵達目標。」[15] 藝術的目的在於告訴你你是誰，而不是你代表什麼，這個概念改編自作家詹姆斯・鮑德溫的說法。或說我們曾如此相信。現代性的藝術是為現代自我而創造的，它是屬於第二典範及少部分第三典範的藝術。這種自我，取決於它的分離性和獨特性，同時也小心守護這兩種特質，並奮力堅持定義它的便是其自身與團體的差異。能夠準確表達這種自我的英語詞彙，正是「個體」（individual），其現代意義是由法國思想家盧梭於一七六〇年代所創，而他本人可能就是最初的現代個體。[16] 但現在，現代自我似乎正在消失。新的自我，且讓我們稱之為數位自我，是透過與團體的相似度來自我定義。數位自我與他人相互連結而不孤立；公開而不封閉。它想知道自己像誰，也想知道誰喜歡自己。

• • •

網路受眾的力量在批評領域最為顯而易見。數位時代藝術最突出的特色之一，是專家意見的消失以及民粹主義替代品的

興起：部落格、評分、留言串、觀眾評論，推特、臉書、You-Tube。菁英與守門人這些專業評論家，體現了人們認為舊體制裡錯誤的一切。

身為一名專業評論家，我不會刻意在此假裝公正；不過，我也對專業評論所提供的一切有相當程度的了解。有時，評論家確實會以各種錯誤的方式表現出菁英主義、忽視邊緣化群體的藝術家，從而加強了社會偏見。有時，他們當然也會因思想守舊而無法認可原創人才。但是，我們要了解專業評論家最重要的一點是，假使他們有任何優點，那就是他們的意見不只是個人喜好或即時反應而已。正如人們所說，他們的藝術知識淵博，熟稔其歷史、創作方法、可能性、巔峰。（這就是為何有些最出色的評論是由藝術家自己撰寫的。）比方說，因為專業評論家讀過托爾斯泰，所以他們不太可能將剛爆紅的文學新星視為下一位托爾斯泰。評論家表達自己的想法，但面對比他們自身更宏大的事物時，他們也嘗試為其發聲──為藝術本身的價值與理想、過去與未來而發聲。

這就是為何最優秀的專業評論家絕少扼殺原創人才，而是往往最先認可他們，並且經常在宣傳過程中扮演關鍵的角色──就如克萊門・葛林伯格（Clement Greenberg）協助傑克森・波洛克，亞琳・克蘿絲（Arlene Croce）協助馬克・摩里斯（Mark Morris），路易斯・孟福（Lewis Mumford）在梅爾維爾去世多年後讓他的作品受人矚目。他們能夠從迷惑或激怒觀眾的實驗性作品中看出其價值，因為他們明察作品在更深層次上與舊有成就之間的連續性。他們相信自己的判斷，這代表他們不僅願意大膽主張，也願意改變想法來接

受新事物的驚喜與教育。大眾的觀念通常趨於保守；幾乎所有的品味革命都是由專家發起。「擁有眩目評論紀錄的評論家，」藝評家希基寫道，「願意賭上自己的聲譽，冒著風險公開押注於引人疑慮的藝術品的價值與恆久性。」[17] 專家評論平衡了市場力量。評論家不會平白無故發現充滿原創性的人才；他們常常受觀眾忽視多年，仍持續進行評論。希基寫道，「對好幾個世代的藝術家來說，比起擁有財富但讓他們過著不受尊重的日子，獲得專業尊重但過著沒有錢的日子要好得多，這是他們的共識。」[18]

我並非暗示大眾應該臣服於評論家。恰恰相反，如果沒有流行品味的平衡效應，專家往往會把藝術推向深奧的死胡同，就像那些已經從市場上隱退（或遭驅逐）的形式——詩歌、管弦樂、觀念藝術。希基表示，「敬重」，也就是職業尊重，需要與「慾望」接觸；[19] 但觀眾的慾望也不應該被崇拜。統治網路的業餘意見並非「民主人」（Democratic Man）純潔無瑕的聲音。人們往往喜歡別人希望他們喜歡的事物，往往傾向於隨波逐流。（我亦不例外，尤其我不太了解的藝術。）在大眾傳播時代，人群通常會往行銷人指示之處前進。但是，行銷人給我們的是他們認為我們喜歡的作品、我們之前就喜歡的作品、經過焦點團體討論與觀眾測試的作品。由於他們用我們自己的偏好餵養我們，因此大眾口味常常原地打轉。

這在數位時代情況更是如此——也就是說，指標的時代。網路為我們提供部落格、留言區、聽眾評論等，還有更多——在這些論壇上，業餘人士的聲音確實可以被聽見，有時還相當鞭辟入裡。但是有多少人在注意呢？在亞馬遜上的第一百篇評論，或者

YouTube上的第五百個留言，誰還會去看呢？然而，在指標裡，每個人都算數——有多少人在讀、看或聽哪些內容？是哪些人？時間多長？他們分享了多少次？以及所有這些事實與其他偏好的關聯性為何？這就是為何現在的文化生產者與經銷商關注的是指標。唱片公司根據指標簽下藝人。出版社根據指標從Wattpad挑選作家。網飛推出首部自製節目《紙牌屋》之後，[20]以指標為由，持續取消如《爆爆奇女子》（Lady Dynamite）這種藝術家主動製作的獨特喜劇。[21]以指標來集中觀眾口味是極其危險又有效的方式，因此許多公司都加強運用。你無法喜愛你沒見過的作品；如果Spotify或亞馬遜根據指標提供同樣的作品給你，而你一直看到同樣的作品，喜歡它的機會就會增加。爆紅的變得更爆紅；流行的變得更流行。本來只會稍微受歡迎的作品，現在能夠掀起一場海嘯。

　　Wattpad的內容負責人加德納告訴我的一些事情令我震驚。我曾問她，為什麼平台不直接成立自己的出版部門，而是將裡面受歡迎的作家與賽門舒斯特等出版社媒合。「我們是科技公司。」她回答。換句話說，Wattpad的工作不是試圖引導、塑造或教育觀眾的品味；勇於冒險的編輯或許會嘗試，好萊塢電影公司甚至可能會考慮這麼做。Wattpad的工作是衡量作品、提供平台，讓讀者可以與自己對話，然後，加德納說，公司可以「從數據的角度」來看看他們在說些什麼。（「我可以查一下最受俄亥俄州十六歲以下讀者歡迎的恐怖故事是什麼。」她告訴我。）由於Wattpad的作家掌握了訣竅，他們創作的無疑是讀者喜歡的故事類型，那種聽起來像Wattpad故事的故事，因此，業餘意見與業餘創作融合成一種單一緊密的回饋循環。

　　如果你認為公民投票受歡迎的程度是評判作品品質最好的方式，那麼，上述的狀況對你來說就不成問題。我問Smashwords創始人寇克，人們是否真的滿足於閱讀無限Kindle上所有的內容。這項電子書服務相當於亞馬遜的Spotify，其中包含大約一百三十萬種主要為自行出版的書籍，但不包括各大商業出版社的書目。寇克承認「這幾百萬本書中的絕大多數可能都是垃圾」，但他表示，該平台仍然能讓讀者「發現令人驚嘆的五星好評作家」。我曾經擔任大學教授，「五星好評作家」在我看來與「成績全A的學生」一樣令人印象深刻。人們出於本能以曲線來評分；在任何樣本中，一定比例的作品必然會獲得最高分。五星作家只不過是比大多數其他人都優秀的作者，並不是說他們真的很好。大家只是吃下放在他們面前的東西。前十名中總是有十部電影，而且一定會有一部候選影片從中勝出。

　　或者，你可能認為品質完全是主觀的，而任何試圖反駁的人都必然是菁英主義分子，是暗中表達了偏見。但多樣性不是民主。過去或現在的標準皆仍對女性與有色人種帶有偏見，此一事實並不能作為屏棄標準的理由。這只代表我們需要更好的標準。「閱讀暴動」（Book Riot）是書迷最愛的網站之一，裡面的一位部落客利柏提・哈迪（Liberty Hardy）稱讚網路對閱讀文化具有民主化的作用。她告訴我，網路與早期形塑她品味的老年圖書館員不同，網路告訴你「你可以愛你所愛。如果你想讀言情小說，那也沒什麼不對」。完全沒有不對。但是，閱讀言情小說並不等同於相信它們是偉大的文學作品。希基不僅是一位多才多藝的傑出評論家，也是最不勢利的人，他如此評價自己：「我花在看舊影集

《梅森探案集》（*Perry Mason*）的時間，可能是我聽莫札特加上閱讀莎士比亞所花時間的三倍。這個統計數據不太得體，但事實確實如此。」[22]希基喜歡《梅森探案集》，但這並不代表他認為這部影集比莫札特或莎士比亞更好。正如他所說，他明白「有些事物比其他的更好」。[23]

他也明白品味渴望更高的成就。「從數據的角度來看，」希基喜歡《梅森探案集》的程度是莫札特加上莎士比亞的三倍。但他並不是從數據的角度來看待二者。他心有餘而力不足。有時——常常，我們只想癱倒在沙發上看《梅森探案集》。然而，我們肯定對莫札特、莎士比亞，或任何我們最推崇（而非渴望）的作品投以程度高出許多的重視——在乎它們繼續存在於世界上，因為我們希望自己準備好時，它就在那裡等著我們（而且我們希望它也為其他人而存在）。但這是網路上無法看出的那種偏好，也不能以指標衡量。

· · ·

然而，觀眾新發現的力量最重要的表現方式，並不在於業餘意見、業餘評論，而是在於業餘創作本身——在開放式麥克風酒吧、現場說故事、即興喜劇等現在都廣受歡迎的參與式活動中，或是在抖音（TikTok）、SoundCloud等平台上。粉絲與藝術家在此靠近，他們新的親密距離抵達了消失點。粉絲成為藝術家。（事實上，很多業餘創作都以粉絲藝術的形式呈現。）更重要的是，現在業餘主義不只是實踐，而是一種意識形態。每個人都是藝術家是我們這個時代的主要常識之一，否認它就是犯了一種思想罪。

　　在第二典範時代，人們認為藝術家擁有特殊的靈魂，彼時，不會有多少人有這種想法。事實上，這想法在當時看來很可笑。在第三典範的脈絡下，人們認為藝術家至少曾接受特殊形式的培訓，這個想法也不會太合理，這就好比在說每個人都是醫生。（在藝術家是工匠的第一典範時代，就像是說每個人都是鐵匠。）在今天，每個人都是藝術家的想法似乎是常識，可以追溯到許多源頭。其一是一九六〇年代流行的基進平等主義精神。整個社會都在挑戰權威，推翻階級制度，藝術亦不例外。藝術家將他們的作品帶到街頭，表演者「打破了第四道牆（fourth wall）*」。「高」和「低」之間的區別被弭平了；藝術家與觀眾之間的距離消失了。藝術家作為一種特殊的個體、甚至作為某種專業人士的概念，因為被視為菁英主義而遭到排拒。

　　就如那十年衝動的烏托邦思想的放大版，這些發展出來的概念在集體記憶中寄存了一套思想與願望，但基本上，在隨後的歲月裡已經煙消雲散。這些概念留在一群不一樣的基進分子心中，他們以此創造出使這個時代的平等主義理想得以持久存在的工具──至少，他們相信是如此。他們是一群聚集在加州門洛帕克（Menlo Park）的業餘工匠與業餘愛好者，以《全球目錄》（The Whole Earth Catalog）† 出版人史都華・布蘭德（Stewart Brand）為核心，而該

* 戲劇術語，是指傳統鏡框式的三面舞台中面向觀眾的那一面虛擬之牆，亦即觀眾和演員之間，現實和虛擬之間的界限之牆。

† 這是一本美國的反主流文化雜誌和產品分類目錄，主要出版於一九六八至一九七二年間，之後僅偶爾更新。賈伯斯在二〇〇五年史丹佛大學畢業典禮的致詞中將其稱為「我這一代人的聖經」、「谷歌的平裝本，但比谷歌早出現三十五年」。

地區的中心不久後就稱為矽谷。其中一些人成立了「自製電腦俱樂部」（Homebrew Computer Club），其中兩名成員是史蒂夫・沃茲尼亞克（Steve Wozniak）與史蒂夫・賈伯斯。個人電腦正是在這種環境中誕生，當時被認為是一種解放個人的工具。正如布蘭德後來所說，對比六〇年代的柏克萊大學與史丹佛大學，這個想法不是「賦權於特定人士」（power to the people），而是「公平賦權於所有人民」（just power to people）。[24]

　　如果去中心化的、平等的應許之烏托邦未能實現，部分原因在於，將權力帶給人民（而非特定人士）原來是一項利潤極其豐厚的事業，而今這項事業已經由少數龐大的公司所掌握。其中一家公司由兩位史蒂夫創立，他們發現，若要驅使我們購買他們的昂貴機器，最佳方式是讓我們相信自己都是創意天才、可以表達一些獨特而美妙的想法。我們可以比照消費主義，將其稱為「生產者主義」（producerism）。消費主義指的不只是購物而已；它代表透過購入的物品來建構你的身分。現在，企業說服我們購買的商品，最主要是生產與創造的工具。

　　在蘋果公司出現之前，我們並非沒有製作藝術的工具。只是，現在看起來很容易，全世界都告訴你，你可以創作，更重要的是，你應該去創作。在蘋果的強大呼喚之中，出現了組成「創意」產業的小船艦隊：書籍、教練、會議、工作坊、影片、課程。過去的格言是，你不應該嘗試成為一名藝術家，除非它是你賴以為生之事。現在則變成：何不試試呢？一九九一至二〇〇六年，獲得視覺與表演藝術學士學位的人數成長了百分之九十七。（在先前的十五年內，只增加了百分之〇・一。）[25] 每個人都是藝術

家的概念源於一種革命主張；現在，它變成了行銷標語。

‧ ‧ ‧

為什麼我們不應該相信每個人都是藝術家？因為措辭很重要。不是每個人都是藝術家，就如同不是每個人都是運動員。我們天生都具有一定程度的運動能力，就像我們天生具有一定程度的創造力，但並非所有人生來就具備極強的能力，也不是所有人都會投入心力來發展自己所擁有的天分。聲稱每個人都是運動員對真正的運動員而言是一種侮辱：他們的人生每天都起床訓練、犧牲受苦，只為贏得這項頭銜。但是沒有人會如此聲稱，因為這是荒謬的想法。面對藝術家則非如此，每個人似乎都覺得自己有權獲此榮譽，彷彿這是一種人權。「每個人都他媽的是藝術家，」正如電影導演強斯頓所說，「賈伯斯與X世代把這個詞武器化了。把『不同凡想』（Think Different）搭配該死的披頭四與愛因斯坦放在那些該死的廣告看板上是一種非常精明的方式，讓我們所有人都認為自己可以定義自己的現實。我的播放列表、我的觀點、我的藝術。」正如我們所見，真正的藝術家反而（強斯頓也不例外）通常不願意獲得這個稱號，因為他們非常尊重它——而且，也因為現在它已經貶值到不行。

強斯頓承認，拒絕普遍的藝術性可能會被視為菁英主義者。但真的是這樣嗎？聲稱只有某些類型的人（特定性別、階級或種族）才能成為藝術家或成為更好的藝術家——這才是菁英主義。聲稱只有某些人是藝術家——這只不過是面對事實罷了。「每個人都有創造力，」現任奧克蘭市文化事務主任、長期擔任藝術行

政的羅伯托・貝多亞告訴我,「但我贊成嚴謹的定義。我贊成保持學科知識。我贊成維護歷史。」他說,你可能是一位試圖為你的社群發聲的口語詩人,「但是,為社群發聲有一系列漫長的歷史,而你在這其中處於什麼位置?你明白嗎?所以我相信專家,我相信專業知識。」但是,貝多亞補充,這種信念「對商業主義來說是一種威脅」——他指的是「非常縝密的行銷手法」,如同強斯頓所說的廣告看板。

然而,不是只有像強斯頓這種自負的人、像貝多亞這種自稱為「老混蛋」的人,或者像我這樣自負的老混蛋會拒絕「每個人都是藝術家」的觀念。它也被那些熱愛實踐業餘創造力的人所拒絕,正是因為他們熱愛創造。因為,對創意產業與科技產業來說,光是讓我們相信自己都是特別而具有天賦的,並不足以讓他們藉此向我們出售商品。後來,他們說服我們應該利用天分來賺錢。如此一來,他們就可以賣給我們更多的東西——更多的書、更多的工作坊、更多的建議,或者至少能夠促使我們使用他們的平台。把你的愛好變成事業!他們要求專業藝術家免費創作,卻告訴業餘藝術家要靠創作賺錢(如此一來,他們也不再是業餘愛好者了)。他們敦促我們使用閒暇時間賺取一些現金(如此一來,這就不是閒暇時間了)。我們回到了「有史以來最好的時代」以及「只要把你的作品放出來」的論述。

「隨時都是用心創作的好時機,」音樂家兼製作人丹・巴雷特告訴我,但是「藉此來賺錢,那是完全不同的事。這就像如果你的阿姨做了很棒的藍莓派,突然(她)就有權擁有一間麵包店,應該要是烘焙大師」。他說,認為人們反而應該「擁有非常豐富

的人生以及非常緊密的社群，用美味的藍莓派或美妙的歌曲點亮你的家人、朋友與社群的生活。應該要有更多人成為某種類型的明星，這種徹底由媒體與幻想所驅動的想法，傷害了人類所具備的美好精神力量。這種應該將其貨幣化的想法，讓我很難過」。

而且，如果你的歌曲並不好怎麼辦？真正的人才很稀有──比起崇尚進步主義教育的虔誠信仰、消費驅動文化的「你做得到」溢美式新聞報導，或者我們的虛榮心讓自己所相信的都還要少得多。我們認為藝術越多越好，但這真是事實嗎？尤其是如果其中的絕大多數都不是很好，而且幾乎沒有人欣賞呢？業餘創造力肯定使人感到非常滿足，但它實際上有多少時候真的能讓其他人的生活變得更好？如果你的歌曲確實美妙，那麼當然你可以用它豐富世界；不過，在你開始把平庸的藝術胡亂扔在網路上前，在此提供你一份清單，你在閒暇時可以改做這些事。花更多時間陪伴你生命中的人。在你的社區做志工。為理想而努力。認真閱讀認真書寫的內容，讓自己的見識更加多廣。自己種植糧食。製作自己的衣服或傢俱。把你本來會花在你的藝術愛好上的金錢，花在由專業人士製作的藝術上。以上這些事會讓世界變得美好，而且效果比你去創作藝術還要好上很多。這些事都不會讓你變得富有或出名，但你的藝術也不會。

・・・

無論你對這個建議的想法為何，更重要的一點是，這個世界不只告訴你要創作，還告訴你要賣掉作品──他們告訴你，事實上，後者是前者合乎邏輯的結論。在此，我們開始隱約看見另一

種想法，它可能正逐漸廢除藝術之所以為藝術的概念——當然，還有「大寫的藝術」。就在蘋果宣揚著關於藝術家普世化福音的同時，一種新的經濟思維開始慢慢成形。二戰後的幾十年，是藝術及其他領域的專業人士年代，人們認為促進生產力與成長的動力就是知識：不只是科技與科學知識，還包括社會科學、管理、職業知識等。（這就是高等教育蓬勃發展的原因，一九三九至一九八九年，大學入學人數增加九倍之多。）[26] 專業人士擁有、使用、生產知識，當時人們視其為「知識工作者」（knowledge worker），這是現代管理學之父彼得・杜拉克（Peter Drucker）於一九五九年創造的說法。[27]

但是到了千禧年左右，新的準則出現了。「創造力」取代「知識」作為推動經濟發展的力量，成為政府需要培養的能力、企業需要利用的能力、勞工需要擁有的能力以及學生需要發展的能力。二○○二年，理查・佛羅里達出版的《創意新貴》（我們在第六章中提過這本書）加速了這種思維的傳播。「人類的創造力，」佛羅里達宣布，「是最有力的經濟資源，」並且已成為「我們經濟社會的關鍵要素」。[28] 儘管他所謂的創意階層實際上與知識工作者階層的組成差異不大，但他對他們所做的事情卻有不同的理解。「創意階層，」佛羅里達寫道，「由透過創意來增加經濟價值的人組成。」[29] 其核心包括「從事科學與工程、電腦與數學、教育與藝術、設計與娛樂的人」。[30]

藝術、設計、娛樂。有些重大變革正在發生。藝術家被歸入創意階級，與其他職業毫無區別，這代表藝術被納入更高的「創意」類別之下，與其他領域也毫無區別。正如我在第十二章中提

到的，「大寫的藝術」出現，統合了過去不同的類別——詩歌、音樂、戲劇、繪畫、雕塑，因為它們被認為具備其他人類活動所缺乏的某些基本特質。其中也包括了我們現在所說的其他類型的創造力，特別是「手工藝」。（其他形式如小說、舞蹈、攝影、電影，後來也被納入藝術。）手工藝訴諸我們的美感，但「美術」還訴諸「思想與想像力」。手工藝創造有實際用途的物品。藝術沒有功利目的；其自身的存在就是目的。

但是，佛羅里達及其他作家所宣揚的「創意」方式，破壞了兩者之間以及許多其他類型之間的區別。藝術，這個統合的概念，與其說是分解回到各自獨立的類別，不如說是淹沒在一個巨大得多的類別之中，而此一類別不僅包括手工藝，還包括創意階層從事的所有形式的工作。科學、工程、教學是有創意的，而法律與醫學、金融與商業、新聞與學術也都是有創意的，佛羅里達如此告訴我們。他指出，操作X光設備的技術人員在工作中發揮了創造力，「維修影印機」的技術人員亦同。[31]

藝術成為「創意」的另一種形式，而創意本身成為一種商業概念，這是佛羅里達的書中的另一重要含義。畢竟，佛羅里達並未將創意階層定義為從事創意活動的人；他將其定義為「藉由創意來增加經濟價值的人」。在佛羅里達的概念中，創意在進入市場之前不算數——也就是說，沒有價值。創意在這種觀點中是一種商品，具有可衡量的經濟價值，可以進行買賣。事實上，它就是最初的商品，是產出所有其他商品的祕方，是讓麵團發酵的酵母。

企業很快就接受了這種思維方式。「創意」成為企業界的口

頭禪，並持續至今。眾多商界聖賢針對這種新智慧詳加闡述。企業開始聘請首席創意長。受到總部位於帕羅奧圖（Palo Alto）的國際設計顧問公司IDEO以及史丹佛大學於二〇〇五年推出的「哈索普拉特納設計學院」（d.school）吹捧，「設計思維」（design thinking）蔚為風潮。《未來在等待的人才》（*Whole New Mind: Why Right-Brainers Will Rule the Future*）的作者丹尼爾‧品克（Daniel Pink）宣稱：「藝術創作碩士是新的企業管理碩士。」[32]我舉個無數例子裡的其中之一來說明現在這種語言的使用有多麼不假思索。接受《紐約時報》採訪時，大型國際律師事務所大成律師事務所（Dentons）的董事長透露，「成為領導者的人不僅具備創意，也為其他人創造了能夠發揮創意的環境。」[33]

　　藝術與創意的融合，再加上以商業術語重新定義創意，使得「企業家」這個最近變得誘人的頭銜挪用了藝術家的魅力——他們富有大膽的想像力，散發反文化的叛逆光環。賈伯斯的黑色高領毛衣、鬍碴與波西米亞風格的背景故事，成為執行長作為表演藝術家的典型代表。突然之間，每三位高階主管就有一位是「創新者」、「顛覆者」或「跳脫框架思考」的創新顛覆者。作家喬納‧雷爾（Jonah Lehrer）將Swiffer除塵紙與便利貼的發明者比擬為美國詩人奧登（W. H. Auden）與歌手巴布‧狄倫；[34]另一本商業流行書《2的力量：探索雙人搭檔的無限創造力》（*Powers of Two*），將賈伯斯與沃茲尼亞克對比為披頭四的藍儂與麥卡尼；《大西洋》雜誌曾刊登一篇關於「靈光閃現的案例研究」的封面故事，上面的名單始於海明威，以美式墨西哥捲餅連鎖餐廳塔可鐘（Taco Bell）總結。[35]

　　至於那些在極具創意的顛覆者旗下工作的人，新思維也已經

滲透到我們談論他們的方式之中。「創意」作為一個就業類別、作為一個名詞，源自於一九三〇年代的廣告業，[36]但現在被雜亂地混用於描述各行各業裡的各種職位。99U前主席布蘭達告訴我，「創意職業」與其他創意相關說詞的使用始於二〇〇〇年代初，但「創意」在企業工作的脈絡之下，基本上是一種形式宣傳，讓人們對自己的工作感覺更好——或者，對於越來越多從事此類工作的「獨立承包商」來說，這種說詞讓他們缺乏工作的情況感覺沒那麼糟。「創意，」阿斯特拉·泰勒在《人民平台》中寫道，「一再地被援引來為低工資與工作不安全感（job insecurity）辯護。」[37]嘿，你被當作狗屎對待，但往好處想——你很有創意！

　　另一個迅速接受藝術作為「創意」、「創意」作為經濟概念此類說法的領域是高等教育。說服一個人花六位數去讀藝術學位非常困難，在金融風暴之後變得更加艱難。同時，機構已過度氾濫：相對於經濟可以容納的藝術畢業生數量而言，現在有太多學校與系所、太多課程和研究中心。各校院長需要一些方法來大量招生，現在他們有了全新的行銷手法。把獲得藝術學位來真正地創作藝術這件事忘掉吧。企業需要創意？好吧，我們有祕方，我們會把配方傳授給你。高等教育建立更多的機構，設立更多的課程。教學重點從藝術轉向設計，如此一來，更有利於商業環境。藝術部門逐漸向校園裡的工程師靠攏，希望能獲得合作機會及其所帶來的可信度。學術藝術行政人員試圖在美國教育中最負盛名的術語「STEM」＊中偷渡一個額外的字母，推銷「STEAM」的概念。受到品克的啟發，學院設立了企業管理／藝術創作雙碩士學位。

　　從業界與學術界不遺餘力的品牌重塑行動中，出現了一個新

的時尚流行詞：「創意企業家」（creative entrepreneur）。大家都不確定這個詞代表什麼，或更確切地說，它可以代表任何人們希望它具備的意義——不過老天，它聽起來真的很棒。創意！企業家！你不再是藝術家；你是創意企業家。就這麼一句話，藝術被商業語言改寫，在市場中徹底消失。

　　但是，有些與上述發展最為密切相關的人，意識到有些什麼在這種操作中丟失了。工作橫跨藝術與商業的作家、教育家惠特克在她的著作《藝術思維》中將設計思維與藝術思維區分開來。惠特克說，設計思維是從A點到B點，試圖找出實現預定目標的方式。而藝術思維是一種開放式、探索性的過程，她說，你在這段過程中「發明了B點」，[38] 透過嘗試達到目標的行為來發現你的目標。

　　《點子都是偷來的》與《點子就要秀出來》的作者、創意自助圈的明星之一克隆也持如此看法。正是克隆告訴我，他「根本毫不在乎『創意』」，因為他真正關心的是藝術。「一切，」他繼續哀嘆，「現在都必須用市場術語來推銷。」他的例子是《塗鴉思考革命》（The Doodle Revolution），一本關於塗鴉作為商業工具的書，其內容也成為TED演講、提供顧問，並且被作者自詡為一場「全球運動」。[39] 克隆說，塗鴉「是一種逃避機制。這是一種擺脫困境的方式，而不是試圖『最佳化』當前的情況。六年級時，在筆記本背面塗鴉讓我上課保持清醒，而現在你在那裡兜售塗鴉，把

* 譯注：一九九六年美國國家科學基金會（NSF）提出STEM，為科學（Science）、技術（Technology）、工程（Engineering）、數學（Mathematics）四大學科，也就是所謂理工科。

它作為中階管理人應該鼓勵員工去做的事。還有使用『革命』這個詞的想法，你懂我想說什麼嗎？我的意思是，這真的就是我們現在的處境」。

然而，出於好意的人可能會淪為商業邏輯的受害者，這種思考模式正逐漸改變我們如何看待藝術家所做的事。幾年前，重要的藝術資助單位「創意資本基金」創始人勒納在一次學術藝術行政的聚會上發表了一場虛擬的畢業典禮致詞演說——如果有機會的話，這些是她想告訴新手藝術家的事。勒納在其中對虛構的畢業生提出建議，說「感恩、慷慨、喜悅」是「我們創意經濟的重要驅動力」。勒納原本是要傳達鼓舞人心的氣氛，但對我來說，這令人深深不寒而慄。感恩、慷慨、喜悅：她要我們把生命中最私密的部分貨幣化。工業經濟聲稱有權使用我們的身體。知識經濟聲稱我們的心智歸其所有。現在，創意經濟正在奪取我們的靈魂。它們如農場主人，以英文諺語「除了叫聲，絕不浪費」（Everything but the squeal）＊的態度來處置有如豬隻的我們。當我們意識到刀鋒即將落下，才會發出叫聲。

• • •

那麼，我們該如何稱呼這種新典範？在現今的經濟中，這個如詩人大衛・果林（David Gorin）所評論的「沒有外部的市場」裡，今天的藝術家是什麼樣的角色？我不是第一個提出這個問題的人——不是第一個意識到藝術家的定義在根本上正在改變，並且認

＊ 譯注：意指屠宰場處理牲畜時，不會浪費任何部位。

為需要新的術語來描述他們與經濟的關係、他們在社會中的位置的人。事實上，正如我們目前為止隱約可見的，一場針對術語的鬥爭正在暗中進行，其結果將會影響今後人們如何理解藝術家的身分。

　　一方面，就像我們先前所看到的，我們被慫恿使用的術語正是「創意企業家」中的「企業家」。這個詞的聲望與迴響來自於矽谷及其迷人的新創文化，並且將藝術家的利益與資本利益連結起來。在此脈絡之下，一如我先前所提的，這也是一場騙局。自雇藝術家或任何自雇者都不是企業家。他們只是沒有正職的人，每天仰賴自己的智慧來勉強為生。稱藝術家為「企業家」是神祕化上述情況的手段，是用來搭配零工屎缺的糖粒。過去的幾十年來，左派人士開始談論「殆危階級」（precariat），這個英文單詞由「不穩定的」（precarious）與「無產階級」（proletariat）組合而成。殆危階級是一種新工人階級，缺乏傳統就業及其提供的安穩生活。最近，現居荷蘭的跨領域藝術家西維奧・洛魯索（Silvio Lorusso）創了更好的詞，將「殆危階級」與「企業家」結合起來，產生了「殆危創業家」（entreprecariat），試圖以此捕捉企業家精神被出售給殆危階級的賦權神話。[40] 正如洛魯索所說，「大家都是企業家。沒有人過得安穩。」[41]

　　另一方面——確切來說是左派的那一面，所用的詞是「工人」，在資本與勞動關係中處於資本家、企業家對立面的人。你會經常從W.A.G.E.的共同創辦人索斯孔恩等藝術社運人士口中聽到「工人」這個詞——事實上，它也包含在W.A.G.E.這類團體的名稱中，別忘了，該團體的全名是「提升在職藝術家工資」。（嘲

笑「創意創業之類的胡說八道」的正是索斯孔恩。）藝術家確實
往往是工人。當他們透過零工接著零工、計畫接著計畫來累積小
額支票時，他們不是自雇者，而是實際受雇（即使只是短期）的
教師、講師、表演者、獨立承包商等。儘管如此，藝術家不只是
工人。正如我在第二章的解釋，他們往往也是資本家，即使只有
最小規模。更準確地說，他們是自雇者：他們利用資本──他們
的創作工具、他們投資於自身教育的錢、預付金與補助費──來
雇用一名工人，也就是他們自己。

　　那麼，如果「工人」行不通，「企業家」也行不通，我們還
能用什麼名字呢？思考這件事能夠讓我們暫時遠離市場上藝術家
的想法。因為，當然還有很多藝術家抗拒市場給予他們的定義，
竭盡全力在市場外尋找立足之地，哪怕是在機構支持的庇護之下
也好。他們如何談論自己的工作？他們與現代主義者的想法不
同，儘管他們也拒絕市場；他們不贊同為藝術而藝術的那種說法
──藝術作為其自身的意圖與目的，有其自身獨立的價值領域，
服從自己的邏輯，致力於自己的發展。這種說法基本上已經滅
絕。他們也不認同美學教育的理念──藝術作為世俗化的靈性，
是一種塑造靈魂的工具。雖然現在仍有人擁護這種想法，但是，
就如同其它的人文學科，至少在它們要實踐與傳播的範圍內幾乎
沒有任何效果，而且很可能無法維持太久。

　　他們不是從「創意」的角度談論藝術，不是在討論將嗜好變
成事業，也不是將藝術作為當地發展的驅動力。都不是。當他
們根本不是在談論藝術與金錢時，他們談論的是「關聯性」（rele-
vance）、「社會參與」（social engagement）、「社會影響」（social impact），談

論藝術可以為「社群」做些什麼。這種觀念在社會參與藝術中顯而易見，是當今藝術界最具活力的運動之一。正如我在第十一章中提到的，藝術成為一種社會工作。這種觀念隱藏於我們這個時代最具特色的藝術機構之中，例如麥克史威尼出版社（McSweeney）與現場說故事的組織「飛蛾」（The Moth）。它們在最廣泛的層面上視自己為改善社會的動力；因此，以上述兩者為例，它們都為弱勢少年開辦教育計畫。在音樂、舞蹈、戲劇與視覺藝術校系中，這種觀念無處不在。在任何學術藝術行政的場合上，當人們不談論創業或STEAM時，他們談論的是相關性、參與以及影響。正如社會參與藝術運動的領導人物之一德洛斯·雷耶斯所寫，「對於許多……當今的社會參與藝術家而言……重點不是創造藝術中的新事物，而是達到遠遠超出藝術之外的變化。」[42]「策展人納托·湯普森（Nato Thompson）指出，」她繼續說道，「『這是藝術嗎？』這個問題，」這個現代主義以及藝術作為實驗、衝擊、精神革命的典型問題，「已經變成了『它有用嗎？』」

　　商業與非商業、甚至是反商業在此交會了。當然，實用性或所謂「效用」，是市場的基本概念之一。物品在市場上有價值，是因為它們有用。對於作為「創意」的藝術（產生經濟利益的事物）和作為「影響」的藝術（產生社會效益的事物）兩者來說，藝術的價值不在於藝術本身，而在於其他的活動領域與目的。不是為藝術而藝術，而是為其他事物、幾乎是所有事物而藝術：為地方經濟而藝術，為底線而藝術，為部落或身分團體而藝術，為社會正義而藝術。那麼「大寫的藝術」，亦即作為自主的表達領域、不從屬於任何人或任何事物的藝術，會變成什麼樣子呢？如

果藝術是為其他目的服務，它必然是在闡述他人的真理。

正在進行一系列視覺藝術家自傳散文書籍的編輯勞登，也致力於為當今的藝術家尋找新的語言、新的自我概念。別忘了，她的第二本書叫做《藝術家作為文化生產者》。正如我在第十一章提到的，藝術家作為英勇孤獨的天才——也就是只透過在工作室中獨自創作來創造價值，勞登的首要目標就是摧毀這種想法。她在序言中提到，從業人士「接觸工作室之外的人，將創意的能量與追求延伸到他或她的社群之中」。[43] 她繼續寫道，藝術家就像「為你維修汽車的技工，為你找房子的房仲，或者在街上那家銀行的經理……為社會提供服務……創造經濟價值並促進他人福祉」。[44] 對我來說，這段話最引人注目之處在於它將經濟價值與社會價值、「創意」與「影響」緊密結合，兩者因此幾乎不再是分離的概念，更不可能是對立的。

因此，我認為勞登找到了一個完美的詞來命名我們的新典範。我說的是她用於書名的詞：生產者。「生產者」與「有用的」（useful）一樣，是典型的市場術語。但它讓我們無須在「工人」和「企業家」之間、在勞動與資本的兩極之間做出選擇。生產者可以身為其一，也可以兩者皆非，或是兼為兩者，就如現在的藝術家。而且這個用法不只適用於藝術家。因為提出這個由四部分組成的歷史結構時，我的觀點之一是，藝術家在任何特定的時代裡都不是一種特殊的經濟參與者。相反地，他們隸屬於已經廣泛使用的類別之一。他們與其他許多人一樣：工匠普遍存在時的工匠，專業時代的專業人士，波西米亞主義盛行時的波西米亞人。在二十一世紀亦是如此。我們生活在經濟原子化的時代。現在，

越來越多人不是長期依附於機構的專業人士，也不是長期依附於雇主的工人；而且，誰也想不到，也不是企業家，而只是生產者：我們是市場上的自由粒子，用我們能找到的工作賺取我們能獲得的薪水，並且在沒有保護的情況下暴露於市場的突發狀況之中。如此說來，藝術家作為生產者，即是第四典範。

PART

V

接下來我們
該做什麼？
WHAT IS
TO BE DONE?

藝術學校
Art School

　　歷史不會倒退。我相信，藝術家作為生產者的狀態會維持下去。這並不代表我們對這種情況無能為力。如果藝術家繼續存在於這世上，他們需要做好準備來面對世界，而他們與我們其他人需要盡全力改善他們的創作環境。這些挑戰將是本書最後一部分的主題。

　　我們將在本章討論藝術學校需要改變哪些方式，在此之前，先讓我提出一個更基本的問題。在美國，每年大約有九萬五千人獲得文學學士學位，大約兩萬人獲得碩士學位，近一千八百人獲得博士學位。[1]他們做的選擇是正確的嗎？

　　答案因學生而異，但問及他們對藝術學校的看法時，正反兩面往往都非常強烈。反方堅信學生與藝術家是對立的身分。劇作家大衛·馬密（David Mamet）的想法跟藝評家戴夫·希基一樣，他如此說明：「學校的課程教你如何服從。你會想，我來取悅老師吧。」[2]在《歡樂單身派對》中飾演喬治·克斯坦札（George Costanza）一角的傑森·亞歷山大（Jason Alexander）於波士頓大學學習戲劇，他曾表示自己並不「相信大學裡教的東西對藝術界的每個人來說都是最適合的訓練」。不過，他的理由跟希基與馬密不同。「大學課程的本質——是按表操課，」他解釋，「藝術家會花上所需要

的所有時間學習一門技藝,但是大學要你繼續去做下一件事;因此,你會發現自己在真正理解許多概念之前,就已經把它們使用殆盡了。」[3]

此外,還有一個常見的想法是認為藝術課程,尤其是碩士班,往往會強加統一的審美在你身上,把你徹底摧毀,再以老師想要的形象重塑你。回想一下,簡・芒特於一九九五年退出杭特學院的藝術創作碩士課程,因為她想創作繪畫,而當年的校園不允許繪畫。在小說創作圈,人們長期以來一直抱怨「藝術創作碩士學位風格」或「愛荷華風格」──優雅、扁平、冰冷。[4]在《我該讀研究所嗎?》(*Should I Go to Grad School?*) 這本有用的選文集中,於羅德島設計學院主修雕塑的詩人肯尼斯・戈德史密斯(Kenneth Goldsmith)寫道,藝術創作碩士學位產業使得詩歌與視覺藝術「走向了極端沉悶、過於謹慎的藝術實踐」。[5]一九九二年,希基曾在他人的帶領之下行經康乃爾大學的建築工作室,他描述自己目睹「一長排學生弓著背,用他們的木板排成一排蒼白純粹的現代建築,筆直向上,沒有橄欖或洋蔥般的形狀,沒有扭曲的線條」。[6]他的「學術導師」告訴他,「哦,沒錯,我們這裡喜歡保持一乾二淨的風格。」

但是許多與我對談的藝術家,以及《我該讀研究所嗎?》書中為數不少的撰文者都很喜歡就讀藝術創作碩士的經驗。要記得,化名海倫・賽門的電影導演覺得儘管代價驚人,但她在電影學校的經歷無可取代,因為她學會如何說出自己想說的話。愛荷華作家寫作坊的畢業生大衛・布西斯告訴我,藝術創作碩士學位風格是個迷思。「藝術創作碩士學位讓才華不夠的人透過辛勤努

力來出版作品，」他說，「如果你不夠出色，但你很幸運能投入一萬小時，那麼你就只會寫出平淡無奇的散文。但那些去讀藝術創作碩士學位的優秀創作者仍然會寫出優秀的小說。」網路劇集《夫夫們》的共同創作者布拉德・貝爾在洛杉磯城市學院學習影視製作，他告訴我，這所社區學院培養出從事影視行業的畢業生，比任何其他學校都還要多。他說，「課程太棒了。內容非常藍領，像是教你：你這樣走進片場就可以找到一份工作、你要這樣使用攝影機。」他解釋，在更高級的四年制學校裡，你可能兩年內都碰不到攝影機。「洛杉磯城市學院第一天就讓你用攝影機了。」貝爾後來到「第二城」喜劇團（The Second City）學習即興表演，這是另一種正式訓練。他告訴我，喜劇是有規則的。「如果你是認真想在喜劇界獲得成就，」他說，「你就必須深入研究喜劇。」

「我相信教育過程無價，」視覺及公共藝術家南西・布魯姆對我說。她在克蘭布魯克藝術學院獲得了藝術創作碩士學位，並在許多機構任教。「你的藝術發展如果是在正確的時間點上獲得良好的教育過程，」她說，「就可能會使你從創作出普通作品，大幅進步到能夠創作出色的作品。」我問她原因是什麼。她告訴我，首先是嚴謹的課程安排。「藝術創作碩士課程基本上建立於瓦解你的創作過程，以此檢視你的作品，並且訓練你能夠闡述與捍衛你的創作。對敏感的人而言，這在某些方面來說令人厭惡，但它也是非常寶貴的過程，因為你必須認真思考你的創作。」再者是師資。「如果你遇到好老師，」她說，「他們的感知與接觸的事物都具有深度與廣度——有機會與這樣的老師一起創作是很棒的事，尤其如果他們樂於分享的話。」她說，很多老師都是如此。

「我知道教育界有很多蠢蛋,」她說,「但我認識很多聰明、敬業的老師,他們花在學生身上的時間比得到的報酬所該付出的還要多很多。」

第三,時間。「一旦你有餘裕專注於發展創作,你就會進步得更快。」她進一步補充,在藝術學校「你有機會可以一再重複嘗試,這是很多靠自己的藝術家在做的事」。最後是建立社群,無論是現在或未來,而許多人都告訴我這一點。「去一個你可以認識夠多同儕團體的地方,而這些人在未來幾十年的成長與發展,都將會遇到與你相同的挑戰,」布魯姆如此建議年輕藝術家。「如果讀完藝術創作碩士學位,」她告訴我,「你們的知識、概念、審美都會有所發展。即使你們全都在做不同的事。這有點像擁有一個大本營,像一個榮辱與共的家庭。」

追求藝術創作碩士學位也有更理智的理由。正如布魯姆指出的,藝術創作碩士是你開始建立專業人脈的地方。這個學位對於視覺藝術與創意寫作的學術就業方面也不可或缺。在上述兩塊領域中,如果想要進入最頂尖的商業場域一展長才,例如紐約的畫廊與出版社,知名研究所的畢業證書幾乎是必備的。肯尼斯・戈德史密斯寫道,在八〇年代,「只有失敗者才會去讀研究所。其他人都去了紐約,向藝術界奮力匍匐前進。」但現在,他往下說道:「你需要一所好學校的高等學位,畫廊才會對你的作品感興趣。」[7]雙日出版社(Doubleday)的執行編輯傑洛・豪爾德(Gerald Howard)認為寫作課程的世界與美國國家大學體育協會(NCAA)不相上下。兩者都包含很多學校,但只有「少數頂尖競爭激烈的研究所能夠吸引真正有才華的人」。他解釋道,與籃球或橄欖球

比賽的選秀會不同，寫作研究所有「一套推薦系統，由知名的寫作導師將最有前途的學生介紹給他們的經紀人」。他說，如今，「我們文學小說界資格不符的冒牌貨與美國職棒大聯盟中的隨隊練習生（walk-on）＊一樣多。」[8]

• • •

當然，絕大多數的藝術系學生並沒有就讀頂尖研究所，其中許多人（其實也有包括就讀頂尖研究所的人）發現自己面臨的環境充滿了侵擾當今學術界的所有弊端。首先是教師兼任化：從全職的長期教師轉變為臨時教師，琳達・愛席格（Linda Essig）多年來都任教於亞利桑那州立大學赫伯格設計與藝術學院（ASU Herberger Institute for Design and the Arts），套用她的話來說，是「薪資嚴重偏低」。這對老師來說是壞事，從學生的角度來看同樣不妙。愛席格告訴我，大學部必修課聘請兼任教師尤其不可原諒。她又補充，藝術創作碩士學位聘請兼任教師同樣站不住腳。關於後者，她說：「你會希望學生獲得與真正傑出的教師一起工作三年的經驗。他們不該由兼任教師來教。」對員工不忠的學校無需期望獲得任何回報。我們對談時，愛席格才碰到一位老師在學期中離職不幹的狀況──實際上，那是一門必修課。

學校按學期招聘老師時，他們通常也不會特別注意師資，甚至完全不關心。一位在紐約地區著名藝術學校任教的畫家告訴我，他最近接手一門課程，而且同樣也是在學期中，因為學生極

＊　譯註：未獲得協會獎學金的球員。

其厭惡老師的糟糕教學法，所以把他趕走了。學校本身沒有提供任何監督機制。至於剩下的少數全職教授（有時一整個系裡只有一、兩位），他們經常被上述的情況壓垮、不知所措，畫家告訴我，因為雇用、監督這些「不斷更換的兼任老師」是他們的責任。但如今，教師兼任化的替代方案也不一定比較好。另一位藝術家跟我說，他的一位朋友很高興在社區大學獲得了終身教職。這份工作要求她每學期開五門課，其中四門是繁重的課程，而且其中有一些她並不符合教學資格。

　　但是，轉向兼任勞力只是學術企業化中特別明顯的現象而已。美國大學及其多數藝術學門的運作模式越來越像公司，並以公司的利益為運作準則。共同治理是一項原則，亦即學校應該讓對學生及自身專業領域都瞭若指掌的教師來監督；然而現在，這項責任已經被汲汲營營的管理者所組成的獨立管理階層所取代，包括院長、副院長、校長、副教務長等，他們往往不了解、不欣賞也不關心學術的傳統宗旨：學術研究、指導教學、批判思考、創造作品、保留歷史、評論批判——亦即藝術與文學的學術專業。這些矯枉過正的平庸者（抱歉，「領導者」）帶來了商業鬼扯用語，好比「責任制」、「指標」、「成果」與「評鑑」制度，用它們來衡量一切，除了教學與學習中至關重要而無法衡量的事項。

　　當然了，口號一定是「創新」，用「破壞式創新」更好——這是將學院與大學視為商業實體的準則，將系所重新定義為「利潤中心」。畢竟，教師兼任化是降低成本的手法，但絕非唯一。現在，有些學校縮短藝術創作碩士課程的修業時間長度，其他學校則是縮小工作室空間，或完全撤除。研究所評鑑的標準是課程

產生「投資報酬」的能力──藝術學科在這項標準上一般表現不佳，而繪畫、雕塑與手工藝等傳統學科則表現得更差。曾於多所學校任教的跨領域藝術家可可‧福斯柯寫過「後工作室課程」以及「為機構利潤而去技藝的藝術教育」等相關議題──雙手、雙眼與心智訓練的消失。[9]

福斯柯說，新的產品線推出「數十種新奇的學位」來取代舊課程，一直在試圖趕上市場趨勢的浪潮。[10] 舉例來說，截至九○年代中期，紐約視覺藝術學院（School of Visual Arts）有四個碩士課程。[11] 現在有二十一個，包括十二個藝術創作碩士學位（「視覺敘事」、「插圖視覺散文」、「互動設計」、「品牌行銷」）。[12] 學校擴張過快，擔負過多債務，被迫增加入學人數，與此同時，設施或教職員工卻沒有相對擴增。他們並未提供學生所需要的教育，卻逐漸認為自己的工作是培養雇主想要的那種畢業生。[13]

當然，還有成本問題──學費與學貸。正如我在第十一章中提到的，在全國學費最高的十所大學中，有七所是藝術學校。藝術課程的營運成本很高，部分原因是空間成本很高，而藝術學校通常沒有大量的捐贈基金，因為它們不會產出許多富有的校友。至於藝術創作碩士學位，大學將其視為搖錢樹，與大多數其他碩士學位一樣，這代表它們通常無法獲得經濟援助。談及八○年代碩士班開始暴增時，希基寫道，「藝術系所研究生淪為財務中間人。他們向政府借了二十五萬美元，交給大學幫院長蓋住宅，然後到蘋果專賣店打工為生。」[14]

二○○八年金融危機以來，大學部與研究所的情況只有每況愈下。不僅學費與學貸金額持續攀升，而且申請人數開始下

降，[15] 在某些研究所下降了一半或者更多，這代表錄取標準也有所下降。除了名列前茅的幾所學校之外，錄取率通常遠高於百分之五十。「他們什麼人都錄取，」布魯姆指出，「這很難看。」學生常常抱持錯誤的理由去讀藝術學校：想要延遲決定未來走向；因為學習問題或社交問題導致他們在高中表現不佳；因為他們想要爭取社會正義卻沒有藝術天分，布魯姆說，他們應該改去從事法律或新聞業才對。

「學貸的悲劇，」她解釋，「在於這些人一開始就不該去讀藝術學校。真是令我難以承受。我認識一些非常平凡、善良的年輕人，背負著永遠無法擺脫的沉重債務。這既不道德又邪惡。」更不用說營利性的藝術學校了，其中許多就如一般的營利性學院一樣，只不過是詐財工廠，利用天真無知的學生從美國聯邦學生貸款系統中獲取金錢。這類學校包括擁有許多分校的藝術學院（Art Institutes），它們目前已是多項法律訴訟的被告；[16] 也包括全美最大的私立藝術學校舊金山藝術大學（Academy of Art University），百分之三十五的學生只有線上課程（沒錯，這是一所藝術學校），[17]而這其中只有百分之七的學生能夠在四年內畢業。[18]

布魯姆認為，與正規文學學士班相比，藝術創作學士班通常很差，幾乎沒有品質管制。她說，有些非常出色，但在幾乎什麼都沒學到的情況下拿到藝術創作學士學位者並不少見。她認為，藝術家讀大學時最好像她一樣學習文科，這樣他們至少知道如何思考、對話、寫作。福斯柯（也主修文科）認為，攻讀藝術創作碩士學位之所以有可能會弄巧成拙，正是因為債務的關係。你必須找一份工作，所以沒時間創作；不然就是製作出暢銷作品，結

果阻礙了你的探索與發展。如果你不得不負債去讀藝術學校，她的建議是：別去。但這在當今是知易行難。

• • •

無論你是否申請學貸，是否獲得藝術創作的學士學位、碩士學位或兩者皆有（抑或是音樂學士、音樂碩士或其他類似學位），畢業時面臨的問題都是你要如何利用所學來維生。這表示，你畢業前的問題是你的學校將如何為你做好準備，或者更確切地說，你的學校是否將會讓你做好準備。這是藝術教育界中大多數人都不想思考的問題。

大家告訴我，問題始於學生本身，他們的態度可能會很兩極。視覺藝術家勞登說，許多人面對職涯問題時仍「處於自己的幻想泡泡裡」──福斯柯則說，「他們深陷於藝術家在工作室裡然後被發掘，諸如此類，非常過時的浪漫主義觀念中。」福斯柯解釋，唯有到他們畢業時，「現實才會打臉他們。」學習舞台與螢幕設計的愛席格告訴我，直到她從紐約大學畢業並在速食店「雞肉與漢堡世界」（Chicken and Burger World）工作時，自己才明白這一點。福斯柯說，二〇一六年以來她一直任教於佛羅里達大學，裡頭的學生所抱持的過時觀念，與她過去在哥倫比亞大學與帕森設計學院遇到的學生沒什麼兩樣。她告訴學生獲得全職學術工作的機會有多低時，「他們的下巴都掉下來了，」然而，當她繼續談論需要考慮其他職業選項，例如：幼稚園至高中的教學、課外活動、社區藝術中心、藝術治療──「他們變得雙眼呆滯。他們還沒有準備好要把這些聽進去。」

其他學生則深深擔憂自己的經濟前景，以至於無法讓自己好好學習，無法讓自己沉浸於看清自己、思考自己可以做什麼以及想要做什麼的過程之中。99U 的前主席布蘭達告訴我，他在設計學校演講遇到的學生，對於未來「似乎都感到害怕，非常害怕」。德拉瓦大學藝術與設計學系的前系主任特洛伊‧理查茲表示，學術界內外所有關於「崩解」的言論都讓他們更加惶恐。因此，學生傾向於尋找最安全的選擇，這對於正在發展的藝術家來說不算是好事。「我們的學生跟以前比較起來，奇怪的程度降低很多，」二〇〇三年起就任教於密西根大學藝術與設計學院（Michigan's School of Art & Design）的蕾貝卡‧莫德拉克（Rebekah Modrak）告訴我。「現在很少有學生提出讓我驚訝的不尋常想法，或是出乎我意料之外、令我目瞪口呆的有趣行動。」這種感覺似乎很普遍；我有兩次在學術藝術行政研討會上演講時都引用莫德拉克的話，兩次都獲得與會者的認同。

莫德拉克接著向我談起她為大二學生開的一門課，目的是讓他們自由探索想法，藉此慢慢發現自己在藝術上的認同。他們在第一堂課四處走動並自我介紹時，除了兩位學生之外，其他所有人都表示他們計畫要成為某種設計師，例如產品設計師、工業設計師、圖像藝術家——也就是說，某種非常具體實用的職業。然而，當莫德拉克告訴學生，他們將有三個月的時間做任何自己想做的事情時，所有學生都沒有選擇任何與設計相關的創作。有一位學生創作了一本圖像小說；另一位則製作可穿戴藝術（wearable art）。「我真的對此感到非常好奇，」莫德拉克說。「無論我們的學生有什麼壓力，來自父母的壓力，還是來自經濟或學貸的壓力

──我認為，是比這些還要更大的東西。我認為這與他們自視為
世界上獨一無二的人類以及有能力表達非常特別的東西有關。我
覺得他們已經放棄這種想法了。」

　　一方面是幻覺，另一方面則是恐慌。畫家羅傑・懷特引述一
位羅德島設計學院老師的話，他說年輕藝術家必須「根據幻想與
偏執之外的事物」做出決定。[19]但就我所知，教授並未在這一點
上提供學生太多幫助。許多教授並不認為學生的職涯規劃是他們
需要在意的責任。其他教授則是根本不知道該如何幫助學生；他
們成長於非常不同的時代，就跟學生一樣，對於當代的情況一無
所知。還有一些教授抱持著跟學生相同的神奇思維：他們告訴學
生，如果你的作品很不錯，人們就會發現你。最後，是那些意識
到必須改變現狀的教授，他們發現自己的教學讓學生配備的能力
只能用來面對不復存在的世界，但正如福斯柯所說，「他們很懶
惰。」他們二、三十年來一直在以同樣的方式教授同樣的課程，
而且不想努力去做出改變。

　　然而，最大的障礙似乎是教授與大多數人一樣，相信純潔飢
餓的孤獨天才藝術家這種浪漫神話（他們有能力相信，因為他們
有工作）。事實上，教授最有可能是散播這種神話的罪魁禍首，
他們培養出一代又一代不知如何看待金錢的年輕藝術家，因為教
授告訴他們不應該考慮金錢。根據一項研究，百分之六十三的藝
術大學生畢業時，覺得自己無法自力更生。[20]這完全是預料之內
的結果。

・・・

　　這個問題不易解決——在實務與思想上都不容易。事實上，它引出這本書所提出的核心問題：如何保持你的靈魂完整無缺，並仍然以藝術家的身分謀生？因為對許多藝術學校來說，要讓畢業生以藝術家的身分謀生，解方就是必須放棄上述問題的第一個或最後一個要素：幫助他們謀生，但不一定能夠保全他們的靈魂，或不一定是以藝術家的身分。

　　關於前一種所謂無法保全他們靈魂的選擇，我的意思是指：向市場投降，使得藝術教育變成一種光榮的（或甚至不怎麼光榮的）職業培訓。成為產品設計師或平面設計師並沒有錯，兩者在這世上都大量被需要，而你若成為其中之一，你也不一定就會出賣靈魂。但若讓學生覺得自己沒有任何其他選擇，那就有問題了。「並非所有學生都註定成為基進分子或冒險者，當個改變世界的人，」莫德拉克說，「但你至少應該要有機會想像自己身為那樣的角色。」當學校未能提供這種機會，當他們將學生視為將來要安插在市場上既有空缺的零件，就會產出這樣的年輕藝術家——已經放棄將自己視為世界上獨一無二的人類、有特別的話要說，而且害怕當一個有趣或怪異的人——不允許自己的行事作風像個藝術家的藝術家。

　　接著，還有第二種培養藝術學生畢業後得以維生的方法：移除他們作為藝術家的那一部分。因此，藝術學位可以是「任何」學位，這些課程可以為你做好全面的準備，讓你去追求任何一切事物——包括事業上的成就與生命中的成就感。我支持這個想法（這也是攻讀文科學位的最佳理由之一）。猶他谷大學（Utah Valley University）是一所大型公立大學，其藝術學院院長史蒂芬・普倫

（Stephen Pullen）告訴我，藝術課程會灌輸你各式各樣的軟實力。「而且有大量文獻支持這一點，」他說。「創造力、想像力、合作關係、計畫管理、創業思維：這些都包含在藝術系學生四年內所做的計畫之中。他們進行排練，搬演戲劇、舉辦音樂會或獨奏會。他們也會籌辦展覽。」他說，所以他們「在不知不覺中」獲得了這些技能。

軟實力之所以強大，是因為它們得以轉移，而且對它們的需求無處不在。愛席格告訴我，她曾遇見任教於威斯康辛大學（University of Wisconsin）時的一位學生，現在是一家大型製造公司的產品經理。「她不是讀商學院的，」愛席格說。「她不需要讀商學院。她擁有戲劇學位：她知道如何從頭到尾管理一項計畫、如何與人合作、如何溝通。」普倫說，他的學校培養的學生可能會繼續從事藝術工作或藝術教育，「或者他們可能會獲得優秀的藝術學位，然後去讀法學院或商學院，這樣也很好。」確實如此，尤其現在世界上已經有太多苦苦掙扎的藝術家了。但這並未解決我們在此關心的問題。這解釋了藝術學校的畢業生能如何謀生，但這只是藝術學校的問題，學校需要證明自己存在的合理性；但這並未解釋藝術家要如何謀生。

培養學生在現實環境的藝術經濟中發揮作用，而不是把藝術學校變成職業學校，是一項巨大挑戰，實屬不易。要實現這一點，可以從簡單的事情開始下手，比如在密蘇里州西部州立大學任教的畫家廖敏行所開發的專業實踐課程，內容教的是作為視覺藝術家的基本功：如何撰寫創作自述、如何為你的作品定價、如何以一種可能讓對方認真對待你的方式接觸畫廊——這些都是她從華

盛頓大學畢業後，因為缺乏專業知識而「碰壁」，不得不靠自己學會的事。這種學習方式越多實作內容越好。奧勒岡州工藝藝術學院（Oregon College of Art and Craft）是一所不錯的小型學校（最近被迫關閉），它們要求大學部學生從頭到尾自行舉辦畢業展：尋找校外場地、擬定預算並避免超支、辦理宣傳、策劃開幕。

　　除此之外，藝術課程通常被劃分為孤立的單位，學校必須去除這些課程與其他專業之間的區隔。我們都知道，藝術家透過兼職多項工作來謀生。你不會在劇劇中只扮演戲劇演員的角色；你要寫劇本、導演、製作，你在影視節目中演出，參與配音與廣告。以歐特斯藝術與設計學院（Otis College of Art and Design）的寫作碩士班為例，由於考量到現在的作家往往以多種形式創作，不只是詩歌、小說或非小說而已，因此學校舉辦了多種類型的研討會；但校方也意識到，實際上能夠藉由上述全部的創作類型或其一來謀生的人很少。所以，它們的目標反而是幫助學生在廣義上的文學圈建立可以持續經營的職涯：編輯、翻譯、出版、教學等，以及寫作。學校為此經營自己的出版社，讓學生參與「製作一本書的每個部分，從書稿選擇到編輯／審稿、印刷，再到與經銷商合作等等」，碩士班主任彼得・蓋多（Peter Gadol）如此說明。[21]

　　二〇一五年，巴德學院（Bard College）推出了類似的音樂碩士班計畫「此刻的管弦樂團」（The Orchestra Now），目的是試圖透過塑造多樣的創意職業，將學生從古典音樂家極為普遍的命運中解救出來——當你一季又一季為失敗的管弦樂團演奏一成不變的曲目，你的靈魂會逐漸死去。學生接受傳統嚴格的訓練、排練以及音樂廳演出，但他們也會在咖啡店、學校等地方以小型樂團進行

快閃演出，正如該碩士學位創辦人林恩・梅洛卡羅（Lynne Meloc-caro）所說，「把音樂帶到人群裡。」該學位的學習最終以一項獨立計畫收尾，正如其介紹文字所闡述的，計畫可能涉及「成立與管理一個音樂演出團體，策劃探索具有重大社會意義主題的獨奏與室內樂音樂會……或與社區成員合作，透過文字與音樂，探索、表達他們的生活經驗」。[22] 其概念是在更廣泛的參考框架內將古典音樂傳統再脈絡化，作為一種在文化史與當代社會中具有生命力的事物。「與其研究紙上的音符，」梅洛卡羅說，「你更應該思考為什麼觀眾需要聆聽這個作品。」

面對許多已經被更加實用的學科所吸引的學生，關鍵在於允許他們放鬆一點。凱特・賓加曼伯特（Kate Bingaman-Burt）協助波特蘭州立大學的平面設計課程躋身美國前三十五名之一（總數超過七百），她告訴我，教導大二學生時，「重點在於打破他們對平面設計的既定印象，因為很多學生確實用非常單一的觀點來看待它。」她讓學生明白平面設計不只是創作商標，更重要的是，正如她所說，她「幫助他們全面開啟靈感的泉源」。「讓我們來創作一堆作品吧，」她說，「隨心所欲，不要想太多。」我們對談時，賓加曼伯特也正在開發結合設計與藝術的科系——人們通常視兩者為對立面，甚至是仇敵。這個科系將「反映當前情勢正在發生的事」，以便「學生能具備計畫補助申請的寫作技巧、自我推銷技巧」，再加上理論知識、研究技能、口說與寫作技巧，而且「能夠看清局勢、釐清他們想做的工作，並且在離開學校之前就開始投入其中」，她說。「你知道嗎？我希望我們的學生能夠做自己喜歡的事情來謀生，如果他們沒有（能夠做到這一點的）基本技能，

那麼我認為基本上，我們辜負了他們。」

正是同樣的理念促使愛席格在亞利桑那州立大學成立「藝術創業鋪路課程」（Pave Program in Arts Entrepreneurship）。她告訴我，「我認為，教導年輕人當藝術家，卻不教他們如何在這個世界上當藝術家是不義之舉。」不過，很多推力來自學生本身。亞利桑那州立大學與昂貴的私立學校不同，它招收大量年齡較長與／或來自低收入家庭的學生。「他們知道自己必須努力在這世上獲取成就，」愛席格說，「因為這是他們一生都在做的事。」她解釋，自一九八〇年代以來大量成立的藝術課程「為傳統上無法在耶魯大學、紐約大學或芝加哥藝術學院學習的學生增加了接受藝術教育的機會」。結果，像她學校這一類的學生逐漸成為常態。從高中到音樂學院再進入職涯的傳統模式，對他們來說根本不適用。她解釋道，在亞利桑那州立大學，「我們將他們培養成社區的、居住地區的、所在州的、世界的藝術家——創造自己的位置。」

這就是藝術創業概念的來源，而愛席格是美國該領域的知名人物。她解釋，這個概念所包含的範圍很廣：從具有企業家精神的實踐行動（正如她所說的「積極主動、韌性、堅持不懈」）到實際嘗試成為一名企業家；從基本的職涯管理（記帳、發送新聞稿），到更接近小型企業的行為（註冊為有限責任公司、申請佣金、雇用員工），再到「鋪路課程」提供資金與支持醞釀的各種創投（例如：一款舞台經理適用的 iPad 應用程式、一項以經典文學作品打造的沉浸式劇場計畫）。

「企業家精神」逐漸接近「創意」，愛席格注意到了此一危機。這就是為何她堅持談論「藝術創業」而非「創意創業」、談論藝

術而非設計。她說，設計就像工程，而藝術就像科學，是探索真理的開放過程。「我說的可不是那種利用一些出色的產品來建立公司的工業設計師，」她說。「我說的是藝術家，表達一些人類生而在世意義為何的真理。」其他人是否也有這種思維方式，此事仍不得而知。藝術創業課程在二〇〇〇年以前幾乎不存在，新世紀開始之際大量湧現，二〇〇八年後急速成長，原因正是擔憂就業問題。到了二〇一六年，共有一百六十八家機構提供三百七十二個相關課程。23 愛席格承認，要說這些課程良莠不齊並不誇張。她說，劣質的課程只談創業。優質的課程讓學生實際與大眾互動，透過行動來體驗，不過這需要時間、金錢與技能知識。「真正學習創業的唯一方法，」她說，「就是去創業。」

同時，在加州藝術學院這所位於洛杉磯附近的著名私立藝術學院，一位戲劇系教授並不曉得這些事態的發展，她正在研究自己的解方。蘇珊・索特（Susan Solt）來自好萊塢，她的第一份工作是參與電影《蘇菲的選擇》（Sophie's Choice）的製作，指導梅莉・史翠普（Meryl Streep）說波蘭方言，她希望利用自己作為製片人的經驗來幫助學生發展職涯。她一開始認為要教他們商業與管理。但是，她開始開設第一門藝術創業（實際上是索特創造了這個詞）課程時，她發現自己必須從更前面的地方開始，引導學生走過「一種非常深刻的個人自我研究，類似一種自我創作（self-authoring）」，她如此說道。也就是去問，他們最初為什麼選擇要走這條路？索特告訴我，「詢問學生自己想要什麼，他們的感受、想法，要求他們書寫自己的藝術創作，對他們來說相當艱難，也讓他們感到非常興奮。同時，這也讓他們的情緒相當激動。這個過程挖掘了內

心深處的某種東西，尋找某種人生意義與目標，而且對於自己是否能在想做的事情上獲得一席之地也碰觸到非常多的恐懼。」

　　有些人可能會認為，要求學生反思他們的動機與期望，以藝術教育的起點來說很正常。事實上，就整個教育體系而言，幾乎很少有老師會這麼做。「有時，透過他們的作品，」密西根大學的莫德拉克如此評論她的學生，「你真的完全無法看出他們的定位。我參加過的評圖會有老師問學生，『你關心的是什麼？』然後學生就會開始哭。」而索特就是從這裡開始。內省，這種與自己對話的過程，自然而然地引領她的學生「掌握自己的職業與生活」。接著，學生開始訂定明確具體的策略來展開自己的職業。對索特來說，重點不在於將學生導向特定的選擇，而是幫助他們弄清楚如何辨別他們的受眾與市場，無論是在商業世界，或是非營利組織那些願意關心他們想做的作品的人，然後幫助他們實現自己的選擇。

　　她告訴我，她第一次開授這門課程時，面臨「巨大的阻力──極為巨大的阻力」。學生擔心她會試圖把他們變成商人。開設這門課十二年後，現在學生搶著修課。雖然她已經每學期開兩次課給整個學校的學生，但還是無法收留所有想修課的人。藝術家顧問弗萊花了很多時間指導無法自立更生的藝術學校畢業生，我與她對談時，她提到一位加州藝術學院校友，她當時因為不理解其必要性而荒疏了索特的那門課。弗萊告訴我，那位校友說如果當時那門課稱為「生存指南：你將失敗」，她肯定會改變主意。

盜版、版權、科技九頭蛇
Piracy, Copyright, and the Hydra of Tech

　　二〇〇五年，艾倫・塞德勒（Ellen Seidler）的朋友請她協助一項拍攝計畫。塞德勒是一名自由接案的影片剪接師與攝影師，當時住在灣區。這位朋友是作家兼導演梅根・賽樂（Megan Siler），她想要以熱門獨立電影《蘿拉快跑》（Run, Lola, Run）為主題，製作一部女同志版的惡搞電影。

　　然而，一旦兩人開始著手計畫，它逐漸演變為一部成熟的作品。她們簽署了「演員工會暨美國電視和廣播藝人聯合會」（SAG-AFTRA）的「最低預算協議」（Ultra Low Budget Agreement），這使得她們能夠雇用工會演員；建立有限責任公司來獲得必要的保險；並且取得在外景拍攝的許可證（「花了大把鈔票，」塞德勒告訴我）。她們選擇的拍攝地點是舊金山，由於當地沒有符合她們需求的表演人才，因此在洛杉磯舉行試鏡，包括費用更高的特定目標試鏡。「女同志演員扮演異性戀，比異性戀女演員扮演同志更容易，」塞德勒解釋，「不是每個女演員都擺得出那種大開大闔的架勢，你懂我的意思嗎？」一般拍攝日約有二十五人在現場，全數都是支薪人員。「拍一部電影需要用上一整個村莊的人力。」她說。

　　她們的主角當時在洛杉磯演出戲劇，所以兩位導演不得不依

據她的時程安排拍攝,並幫她支付來回機票。結果,拍攝時程與
艦隊週(Fleet Week)撞期,也就是說,她們會受到美國海軍藍天使
特技飛行隊(Blue Angels)低空飛行的噪音干擾。因此,九個月後,
她們必須把演員帶回舊金山重新拍攝一些部分。她們為了音樂授
權付費,包括幾首委託創作的曲目;她們為動畫段落付費。此外,
塞德勒說明,後製期間每一個影格都需要付出心力與金錢,例如
色彩校正與「美化音效」,前者可以調整光線差異,使電影看來
色調一致;後者則是在其中加入腳步聲、風聲等聲響。有天,一
位演員長了青春痘,她們最後花了六百美元做數位修復。

「我們盡力把它做得很簡單,」塞德勒說,「但你會發現,你
在某件事上投入了如此大量的精力、時間、金錢,」以至於你必
須竭盡所能讓它看起來不錯。她們最初的十萬美元預算變成了二
十五萬美元。這部電影幾乎是自籌資金,塞德勒用上了她的退休
金,並申請二順位貸款,但完全沒有支付自己任何一毛錢。導演
們已經做好了功課,有信心可以透過銷售DVD把她們的錢賺回
來。她們將電影名稱訂為《蘿拉現身》(And Then Came Lola)。在一
百多個男、女同志電影節放映後,她們排定透過北美最大LGBT
電影獨家經銷商「沃夫影業」(Wolfe Video)發行。

DVD上市當天,百視達破產了。「裝卸平台真的就放著堆滿
我們電影DVD的棧板,它們哪兒都去不了,」塞德勒說。後來,
她發現了一些意想不到的事。不到二十四小時,這部電影的檔案
出現在網路上。不過,塞德勒並非對此感到意外,她本來就知道
檔案分享與盜版。她說,「當我開始深入了解這是怎麼一回事,」
真正令她驚訝的是她後續的發現。

　　塞德勒了解到，盜版「根本不是為了分享。大家並不是想著，『哦，我希望你能看到這部好電影，讓我與你分享。』這是賺錢手段，一種黑市商業模式」。她解釋，盜版電影（與歌曲）「是吸引用戶點入網站的誘餌」，她說的正是盜版網站。內容遭到大量恣意盜用，點閱率所帶來的流量主要透過廣告來貨幣化，而這些廣告與網路上的其他地方一樣，都由谷歌代理。盜版網站賺到錢了，谷歌賺到錢了，支付服務提供商（Visa、MasterCard等）賺到錢了；而電影與歌曲的創作者，當然啦，根本賺不到錢。

　　所謂的資料儲存網站（cyberlocker site）做得更過火。當時第一個也是最大的網站是Megaupload，其創辦人自稱為「金達康」（Kim Dotcom）。為了獲得更多檔案，進而產生更多廣告收入，他們提供獎勵機制：上傳大量檔案的分紅，也就是讓你從上傳檔案的下載收入中抽成。塞德勒說，因此，金達康「擁有一小支會上傳各式內容的迷你盜版者軍團。」（根據喬納森・塔普林在《大破壞》〔Move Fast and Break Things〕的說法，「Megaupload儲存了一百二十億個不同的檔案」，包括「幾乎所有現存的音樂與電影檔案」，占全球網路流量的百分之四。1）這項機制導致塞德勒所說的「病毒式瘋傳」：「第一個人偷了DVD內容，接著所有盜版者都去偷第一位盜版者的檔案。他們都拿了同樣的檔案廣為散播，因為他們想賺〔來自資料儲存網站的〕錢。所以，你在幾個小時內就會看到同一個檔案在網路上到處流傳。」塞德勒的電影上映後的幾個月內，她記錄到六萬個下載連結。

　　在這個故事的下半部，我們會看到她如何記錄，以及她的理由為何。「我坐在我的電腦前面，看到螢幕上有我的電影，亮麗

清晰高畫質，一旁是谷歌贊助的廣告，」她告訴我。「谷歌利用我的電影賺錢，但我連一毛錢也沒有，而且還欠債。我真的無法接受。所以這把我身上的記者魂逼出來了。」塞德勒是做電視新聞工作起家的；她目前在一所社區大學教書，因此可以放暑假。一連好幾個星期，她每天花幾個小時在網路上仔細搜索她的電影檔案。一九九八年，美國通過《數位千禧年著作權法》（Digital Millennium Copyright Act），自此從未修改，正如塞德勒所說，目前「已經超級過時」。根據該法案，發現版權受侵犯的創作者可以提交一份「刪除通知」，要求移除違規的連結。然而，創作者需要針對每個侵權案例一次一個單獨執行。

「你必須把刪除通知寄到特定的電子信箱，」塞德勒解釋。「你必須複製你希望被刪除的連結，你要使用特定的措辭，然後寄送出去。幸運的話，你可以直接用電子郵件發送，」這樣就只要剪下、貼上就好了。但是，「有些單位有繁瑣的線上表單，比如谷歌，」你必須填寫每一個項目：姓名、地址等等。她說，谷歌「盡其所能地在這個過程中設置無數路障」。塞德勒送出數千份刪除通知。但是，刪除並不代表在網路上永遠消失。「有一些網站，比如Megaupload，最終實施信任用戶帳號，你可以進入並且一次刪除所有連結。沒錯，它們確實刪除了連結，但沒有刪除檔案，它們在幾個小時內就會產生新連結。」刪除機制是數位問題的類比解藥。「它的效果就如同撐雨傘站在尼加拉大瀑布底下。」塞德勒說。

別急，還有更多。谷歌的用戶可以利用谷歌雲端硬碟建立部落格網站──其中一些網站本身就是用於盜版行為（比如作為同

志電影網站）。《數位千禧年著作權法》包含「重複侵權者」條款，但正如塞德勒所發現的，舉個例來說，在你的部落格網站放上三十五部同志電影的連結，並不構成重複侵權。創作者必須提交三個不同的通知，每個通知至少相隔四十八小時，網站違反該條款的事實才會成立。我們對談時，塞德勒才剛發現一個存有近一千部電影的谷歌雲端硬碟。她已將通知發送給谷歌，並在每個通知之間等待適當的間隔時間，但幾週後該網站還運作得好好的。當然，谷歌不僅是盜版的主要教唆者，還是最大的受益者，尤其因為它還擁有YouTube。「谷歌完全愛怎麼幹就怎麼幹。」她說。

　　一點也沒錯，谷哥是目前華府最大的企業遊說團體。[2] 谷歌也像其他科技巨頭一樣，提供大量資金給自稱獨立的政策機構，作為控制法規與影響輿論的一種手段，其中包括「電子前哨基金會」（Electronic Frontier Foundation），這個智庫的部分創始人為來自科技業的個人。二○○一年，電子前哨基金會與其他機構合作建立「寒蟬效應」檔案庫，用來記錄據稱執行版權法規可能對言論自由所造成的負面影響。（現在檔案庫已更名為「流明」〔Lumen〕，存放於哈佛大學伯克曼網際網路與社會研究中心〔Berkman Klein Center for Internet & Society〕）。二○○二年，谷歌開始根據用戶在其網站上發布的內容發送《數位千禧年著作權法》通知，寒蟬效應隨之開始運作——這些通知當然包括了本應被刪除的侵權連結。[3] 沒錯——塞德勒提交刪除通知給谷歌，谷歌刪除了連結，但隨後將連結傳送到哈佛，便又恢復原狀。因此，她直接向寒蟬效應提交刪除通知；但哈佛則發送回復通知，這是任何人以任何藉口都能夠做的事。那時，她唯一的辦法是極其昂貴的選擇——啟動聯邦訴訟。

• • •

　　盜版並非沒有受害者的犯罪。聲稱盜版者只會竊取大家無論如何都不願意付費的內容，此一常見論點毫無依據可言。正如我在第四章中提到的，針對盜版導致電影銷售損失的學術研究指出，盜版影響的金額落在百分之十四至三十四之間。[4]我們知道隨著Napster的出現，音樂產業發生了什麼事；如果盜版不會導致營收流失，音樂產業就不會崩潰。塞德勒告訴我，花了整個夏天清除連結之後，她的經銷商發現銷售額明顯上升。在最好的情況下，獨立電影只能獲得微薄的利潤，獨立藝術家（或者說，多數藝術家）亦是如此。即使盜版只造成百分之五的損失，塞德勒告訴我（雖然她認為損失更多），對她與賽樂而言，那就是打平與賠錢之間的差異。在她們的電影上映七年後，兩人還差大約三萬美元才能打平成本——也就是說，這部花了三、四年製作的電影，要讓她們賺入一美元還有這麼長的距離。

　　盜版是一種無形的犯罪。最受影響的電影是那些沒有被製作出來的電影。如果你的電影虧錢，拍下一部的可能性就會大大降低。如果你「知道」你會賠錢，你根本就不會拍任何一部電影。別忘了電影如何籌資：預測損益。當盜版不僅蠶食DVD的銷售，也吞噬了串流媒體的收入時，一部無法在大型影廳上映的電影就更難獲得資金。塞德勒說，「像我們這樣完全依賴後端的小型獨立電影最受打擊。」她指出，由於獨立電影圈的代表性比好萊塢更為廣泛，因此盜版也損害了電影的多樣性。

　　當然，好萊塢也受到盜版的衝擊。這是該產業繼續向賣座

片發展的原因之一。理想的情況下，盛大的週末首映搭配大量宣傳，並同時在全球成千上萬家電影院上映，這種電影在盜版者出動之前，票房仍然很好。盜版是電影公司出品減少、藝術電影部門關閉，以及中等預算電影變得如此難以製作的原因之一。塞德勒說，沒錯，現在仍時不時會出現一部像《月光下的藍色男孩》（*Moonlight*）這類電影，但有多少像這樣的電影我們永遠看不到了？盜版支持者常常說，好萊塢需要適應新世界。嗯，他們確實是這麼做了。而當好萊塢受到打擊時，在其中工作的每一個人都會受到打擊。好萊塢，準確來說，是一個產業。每一位主管與電影明星背後，都有數百名普通人仰賴中產階級與工人階級的收入來養家糊口：木工、化妝師、製作助理、音響工程師、普通演員等等——那些製作電影所需的眾多人力。這就是為何在二〇一四年，許多個人、娛樂公司與工會聯合組成倡議團體「創意未來」，他們透過提高大眾對盜版與版權議題的認識來反擊科技業及其同路人，例如：電子前哨基金會。該團體由法人與個人（像是工作室和編劇）所組成，難免意見分歧，就如一般的勞資關係，但他們很清楚產業裡有一位共同敵人奪走了他們想要再次投入創作的大部分資金。

　　創意未來成立之後，逐漸擴展到其他版權相關產業。（撰寫本書時，該團體包括大約五百五十家公司與組織，以及二十二萬名個人成員。）因為，盜版當然不只是電影的問題，電視產業也受影響：《冰與火之歌：權力遊戲》與許多熱門影集一樣盜版嚴重，這代表HBO開發新節目的資金因此減少；[5]二〇一三至二〇一五年在美國國家廣播電視公司播出的影集《雙面人魔》（*Hanni-*

bal），似乎就是因為盜版而結束拍攝。[6]儘管現在已有Spotify等服務，盜版仍持續對音樂產業影響甚鉅。創意未來估計，美國每年有價值約七十億美元的音樂被盜版，[7]而實際為製作音樂所支付的費用約為一百億美元。[8]隨著電子書與按需印刷的發展，書籍盜版也日益嚴重，這是大型商業出版社與個人出版作者都面臨的問題（與之相關的是線上販售盜印書籍）。同樣處於弱勢且已受影響的還有設計師、攝影師，以及其他任何仰賴將圖像放到網路上來謀生的工作者。盜版支持者總是把受到傷害的藝術家描述成能夠承受打擊的有錢搖滾明星（近來則是有錢的流行歌手）──這類人的數量，在真正受到衝擊的一大群藝術家裡頭，少到甚至不會出現捨入誤差。根據創意未來的數據，截至二〇一五年，光是美國版權產業核心就雇用了約五百五十萬人。[9]你在閱讀這本書的過程中，已經見到其中許多人了。

• • •

有很多反對版權、擁護盜版的論點，而它們全部都相當糟糕。說法如下：

「盜版是言論自由。」錯，盜版就是偷竊。複製音樂並將其發布到網路上，就像偷一疊雜誌到街角去發送，兩者都不是受到言論自由保障的行為。

「除非我確定這東西不錯，否則我不想付錢。」[10]自行車、瑜伽課、蘋果，任何其他產品或服務都不是這樣買賣的。此外，如果事實證明這首歌曲、這部電影很好，那麼你就會為此付費嗎？我不認為。

「唱片公司剝削藝術家。」[11] 所以表示你也可以嗎？

「智慧財產權並不是真正的財產。」這與其說是一種論點，不如說是坦誠自己的無知。財產不一定是物品。事實上，智慧財產權不是物品，而是用物品去做其他事的權利。正如海德所引述的一個舊定義，它是「行動權」。[12] 我的車是我的財產，因為我可以決定如何運用它。版權就是複製的權利。當你侵權時，你偷的不是副本，而是從該權利中獲利的機會。

「製作數位拷貝不需要任何成本，所以我沒有剝奪任何人的任何東西。」這點我們剛剛討論過了。

「盜版不是一種損失，而是一種『較小的收益』。」[13]（這個說法來自安德森的著作《免費！》）較小的收益就是損失，特別是需要透過銷售來收回成本的時候（而通常是如此）。

「版權抑制創新。」（矽谷最愛的說法。）在版權制度及其手足專利制度出現的兩、三個世紀以來，是否缺乏創新？情況正好相反。

「在人類史的多數時間裡，點子都是免費的。」我們在第三章見過這個說法。確實，當時點子是免費的，因為創造點子或製作藝術的人獲得贊助人的支持。而部分結果之一，就是創新的步伐非常緩慢。

「版權太貴，貴到無法遵守。」（矽谷喜愛的另一說法。）對科技業來說太貴了？拜託。它們談到隱私權時也是這樣說的。這件事並不貴；它們只是不想做。

「資訊想要變得免費。」啊，老生常談。史都華·布蘭德於一九八四年說了這句話；自此，科技人就一直把它當成宗教經典，

到處宣揚。但是，這個想法有兩個問題，至少在一般情況下是如此。首先，資訊不「想要」任何東西。這句話是將社會安排自然化的典型範例——將人類暫時、偶然的創造視為永恆與必然的事物。儘管支持自由市場經濟的人喜歡這種想法，但市場並不是自然發生的現象。它們由國家制度構成，而國家制度本身就是社會內部利益競爭不斷演變之下的產物。這就引出了第二個問題。實際上，布蘭德是這樣說的：「一方面，資訊想要變得昂貴，因為它太有價值了……另一方面，資訊想要變得免費，因為獲取它的成本持續降低。現在，這兩股力量在拉扯。」[14]它們確實相互抗衡，而政府需要介入其中以確保競爭公平，並確保其目的是為了整體社會的利益。不過，自一九八四年以來，競爭越來越不公平。

「無償工作更好。」我們在第三章也看過這一點：做藝術就像捐血，業餘高於專業，諸如此類的等等。大家總是會拿出來說的例子是工程師自願編寫、分享原始碼的開放原始碼軟體運動（open-source-software movement）。開源令人敬佩，但也只有當參與其中之人在他們的正職裡已經賺了很多錢，才有可能發生。如果你是專業人士，就能輕鬆成為業餘愛好者。

「藝術是一種禮物。」海德知名的簡潔表述指向兩個意義：藝術是藝術家給予他人而不求回報之物，而藝術則是神祕來源給予藝術家之物。後者表示藝術並非出自於你，而是透過你而出現。或許是如此吧，這個概念延續了神性靈感的古老信仰；不過，還有另一種方式可以扭轉其意義。藝術透過你而出現，但它也只透過你，而不是透過其他人。你就是房間裡的那個人；你就是那位接受了藝術的禮物而創作出作品的人。至於另一種意義，藝術

是禮物：沒錯，而禮物是自由給予的東西。盜版不是「禮物」。如果藝術家想免費送出他們的作品，這應該是「他們」自己的選擇，而不是網路的選擇。

　　最後一個論點來了，我的最愛。「沒有什麼是原創的，一切都是混音。」這是一種從平庸之中孕育出來的愚蠢想法。新的創作是建立在現有的基礎上、沒有什麼是完全原創的——這些是存在已久的陳腔濫調。可以想見的是，用以印證的文本是牛頓的宣言「站在巨人的肩膀上」[15]，以及 T・S・艾略特（T. S. Eliot）的格言「不假前人，不成詩人」（雖然原本不是這樣說的）。但是，科技哲學家抓住這個概念，並將其擴展為沒有任何作品是原創的，創造就是，並僅僅是，重新排列組合現有的事物，如此而已。這種說法不禁讓你納悶，人類是如何從第一個洞穴中的第一幅畫逐漸進步至今？用來支持他們的論點是「迷因」（meme），其概念為文化元素在不同心智之間傳承，就如同基因在不同身體之間傳承。但是，迷因假說（其實根本稱不上是一個假說）未能意識到的是，心智與身體不同，能夠主動改變文化元素的內容——換言之，心智能夠思考。我們不會只是全然被動地傳遞想法與圖像；我們會評估、修改，並且產出新的想法與圖像。至少我們能夠這麼做。

　　無論如何，談到這一點難免會援引同樣藝術借用的例子：莎士比亞挪用了希臘作家普魯塔克（Plutarch）的敘述，來描寫克麗奧佩脫拉（Cleopatra）與馬克・安東尼（Mark Antony）的首次會晤，而他挪用的英語文本來自湯瑪士・諾斯爵士（Sir Thomas North）的譯本。大家總是引用這個例子，因為至少在莎士比亞的作品中，它是最好的例子，而且也因為很顯然引用它的人從未實際深入研

究文本。你或許可以說這就是一個迷因，在沒有思想干預之下傳播於大腦之間。甚至連更應該理解實情的海德也如此評論：「莎士比亞的描述幾乎是逐字抄寫。」[16] 讓我們來比較一下兩者吧。以下是為諾斯譯本該段落的開頭：

> ……一艘船尾甲板鍍金的寶舫，紫色船帆舒展，槳手隨著交織風笛與魯特琴的笛聲，以銀槳將之向前推進。[17]

而以下為莎士比亞的敘述：

> 她乘坐的寶舫宛如璀璨光明的王座，在水面騰騰燃燒：舵樓以黃金打造；船帆染紫、薰上豔香，逗得風兒染上相思病；銀槳隨著笛曲上下划動，敲打得水流春心蕩漾，加快速度追隨不捨。*[18]

試試看能否看出差別所在。表面的細節來自普魯塔克；格律†、明喻與暗喻、香水、性暗示（水說，「再打我一次」），以及支配文句的奇喻（大自然因慾望而恍惚迷茫）──這些都出自於莎士比亞。普魯塔克據實以告；莎士比亞加油添醋。而這就是「混音學家」在莎士比亞身上所能找到最好的例子。「借用」得可真多。艾略特實際上是這麼說的：「成熟的詩人懂得偷竊……而……

* 譯註：參考朱生豪及梁實秋譯本。
† 譯註：莎士比亞的戲劇多以五步抑揚格（iambic pentameter）寫成，唯中譯為求意義通順，犧牲模仿格律。

優秀的詩人將他所竊取的內容與自己的作品融為一體，散發獨特的感覺，與失主的原作全然不同。」[19] 獨特、全然不同、具有原創性。

我剛才列舉的論點有幾個共同點。首先，這些論點在 Napster 出現之前都不存在。換句話說，任何人都沒有想過竊取他人作品是可以接受的行為，直到這個行為變得極為容易。反對版權的論點是在事後合理化組織竊盜系統。再者，它們的行為通常帶有惡意。科技業反對版權，卻用同樣的方式保護其生產、擁有的程式碼與專利等智慧財產──看看它們有多麼雙重標準。至於個人用戶方面，臉書在買下 Instagram 三個月後宣布將更改使用條款，使其能夠將用戶發布的圖片貨幣化。塞德勒記錄下大家的反應──所有人都嚇壞了。「我的照片必須在我知情且有報酬的情況下出售。」[20] 有人如此寫道。終於有人明白了。大家都是共產主義者，擁有他人的財產。這個說法也適合用來描述安坐於終身職位、讚美盜版的學者，還有那些因為反正沒人會願意為此付費，便樂於免費贈送作品的人（其中許多人也是學者）。

最後一點，這些論點都是在無視於真正的藝術家實際的創作條件下所提出來的，而它們普遍被法律學者、親近科技業的記者、科技宅以及外行人所接受。這就是為何他們舉例的藝術家永遠是像小賈斯汀（Justin Bieber）這種有錢的流行歌星。音樂家為愛工作，作家免費寫作，業餘愛好者創造更好的藝術──這些都是幼稚而虛構的想法。認為盜版沒問題的人，無論是擁護者還是單純的用戶，就像是小孩子，他們覺得食物會無緣無故、魔法般地出現在盤子裡，無需父母為之工作。是時候該長大了。

• • •

　　支持版權的基本論點一直以來維持不變。儘管個人從自己的作品受益確實是公平的事，但重點不在於此；重點是，我們都會因此受益。版權使創作者從其辛勞中獲得報酬，因而激發創新的動力。這就是為何這項權利被納入《美國憲法》。「國會有權，」條文指出，「透過確保作者與發明者在有限時間內保有其著作與發現的專有權，以促進科學及實用藝術的進步。」[21]廢除版權會讓創作者無法獲得投資回報，無論這項投資是HBO投入原創節目的數十億美元、塞德勒投入電影的資金，或小說家投入寫稿的歲月。

　　版權還包含「著作人格權」，也就是保護作品的「著作」與「人格」兩方面權利的完整性。《魯賓遜漂流記》（*Robinson Crusoe*）的作者丹尼爾・笛福（Daniel Defoe）是首位大力捍衛版權的鬥士，反對盜版印刷作品，部分原因是這種成品常常亂七八糟（亦即充滿錯誤），便如同現在的盜版內容一般。[22]至於另一種意義上的完整性，如果沒有著作人格權，你就無法阻止川普（Donald Trump）在他的集會上播放你的歌曲，也無法阻止沃爾瑪超市將其使用於它們的廣告之中。正是因為如此，左派民謠歌手皮特・西格（Pete Seeger）才申請了〈我們一定會勝利〉（We Shall Overcome）的版權。[23]

　　版權肯定會遭人濫用，尤其是那些擁有大量內部律師的娛樂公司。雷席格的《REMIX，將別人的作品重混成賺錢生意》反對現存的版權法，書中記錄了許多濫用案例，海德關於該主題的著作《空氣般的共有財》（*Common as Air*）中亦有不少案例（我在本章

常常引用此書）。以下幾點或許有待商榷：版權的期限不應該由作者終生及其死亡後二十八年延長為死亡後七十年；企業過分熱衷於追究一般個人的侵權行為，尤其是非正式的創造性使用（人們喜歡在網路上拋出的那種作品）。繼承人及財團以非正當的方式阻止大眾使用已故偉大藝術家的作品；企業試圖將越來越多我們的集體文化遺產私有化（海德特別關注這點）。我們可以針對這些問題進行辯論，並依據需求修改法律。

但重點是，這些議題與我們在這本書中所關心的問題完全無關。盜版者不是取樣或混音；他們複製整個作品。盜版者的目標不是過去或作者已死的作品，他們的目標是新的或作者在世的作品。事實上，雷席格與海德都肯定了版權的基本原則。「版權……對維持文化健康極為關鍵，」雷席格寫道。[24]「如果我花了十年時間寫小說，」海德說，「法律幫助我獲得回報是正確而恰當的。」[25] 嚴格來說，海德試圖保護的是文化「共有財」，那是屬於我們所有人的藝術與思想積累體，它支撐著我們的心靈與社會。但是，摧毀共有財最有效的方式，莫過於截斷新的想像力所給予的補給。正如在文化中，沒有過去就沒有未來，沒有未來也就沒有過去。無論我們是否喜歡這個事實，文化的牧場都是由金錢灌溉的。

在版權時代之前，狀況也是如此；我們於是來到支持版權的最終理由。我們在第十二章中看過這種情況：版權出現之前，資助文化的金錢來自贊助人，因此他們有權否決不喜歡的藝術。版權允許創作者在市場上謀生，使他們擺脫這些限制。英語單詞「自由職業者」（freelance）由「自由」（free）與「長矛」（lance）組成，源自於擺脫封建從屬地位的概念。版權以法律形式承認作者確實

是「作者」，乃是其作品的唯一原創者，因此有權控制它。

作者身分的概念逐漸出現時，其中包含了重要的新觀念，最終發展成為革命性思想——個人只需要運用自己思想的力量，就能為世界帶來新的意義。我們不再需要依賴、信任、服從既定的權威。我們可以將想法與行動授權給自己，包括我們心目中適當的政府組成，以及為了達到上述目標所應採取的行動。新的思想與制度基礎將社會從教會與王權手中解放出來，而版權正是其中一項要素。版權消失不會讓我們更加自由——實際上完全不會，只會讓文化落入當代社會強權的權杖之下，也就是財富集中的強權。藝術要不是由富人創造，就是要為他們而創造。

• • •

當然，矽谷這個財富集中的強權，是本書所討論多數內容的根源。藝術經濟中還有很多財富，只不過藝術家無法取得。這些問題遠遠大於盜版，也遠遠超過版權。整體來說，矽谷策劃了一場巨大而持續的財富轉移，從創作者到經銷商，從藝術家到它們自己身上，尤其是科技巨頭如谷歌、臉書、亞馬遜。內容越便宜，對它們來說越好，因為它們計算的是流量，計算的是我們的點擊次數，並且銷售這些數據。它們希望流量盡可能通行無阻，而這個狀況並不會自然發生。

首先，谷歌不只是藉由阻礙刪除過程來支持盜版。[26] 正如塔普林在《大破壞》所寫，谷歌最有價值的子公司之一 YouTube 是有意識地將基礎建立在盜版之上，甚至開開心心地違反《數位千禧年著作權法》，該法規的關鍵組成之一是其「安全港」條款。

只要平台不知道侵權素材的存在，而且不從中獲利，就無須為其負責。但YouTube創始團隊一開始就非常清楚大家上傳的內容是偷來的。事實上，他們依賴這些內容。能夠帶來流量的是盜版的好萊塢電影，而非業餘影片。正是這些帶來流量的專業內容，使得YouTube能夠在競爭中勝過雅虎等公司，也因此成立不到兩年，谷歌就以十六億五千萬美元的價格將之收購。這確實是相當可觀的利潤。

臉書也透過盜版獲利。二〇一五年的一項研究發現，臉書上一千部最受歡迎的影片中，有七百二十五部是非法上傳的。[27]亞馬遜也是如此，平台上的盜版書越來越多。但對於矽谷而言，盜版的最大好處或許是其間接的好處。正如我們在第八章所見，盜版的長期威脅——使得內容定價得以為零——讓經銷商幾乎能夠隨意定價。盜版導致唱片公司與音樂家願意接受串流媒體少之又少的零頭——事實上，他們對播放的實際費率一無所知。別忘了，儘管Spotify（〇·四四美分）和Pandora（〇·一三美分）的費率似乎很低，但最低的還是古老而美好的YouTube，它的費率是搶劫般、羞辱人的〇·〇七美分，也就是播放一百萬次只會拿到七百美元。

YouTube與臉書都可以審查盜版，就如審查色情內容一樣。塔普林指出，谷歌可以讓盜版網站從搜尋結果中「消失」，藉此有效地將之摧毀，這就是它（在支付五億美元罰款後）被迫對非法銷售藥品的網站所採取的措施。[28]而正如塞德勒所說，谷歌當然可以實施用戶友善的刪除工具。但是，除非這些公司面臨了比偶爾收到微不足道的九位數罰款更強大的壓力，否則它們全都不

會採取任何行動。盜版對它們來說太有利可圖了。截至二○一九年，YouTube的年收入估計為三百億美元，這使它的價值高達三千億美元。[29]

此外，科技巨頭在市場上的絕對權力使它們能夠決定遊戲規則。我們已經看過亞馬遜與出版社以及個人出版作者之間的關係。臉書採取的形式則是竊取你的流量，然後向你收取費用來觸及觀眾（任何收到臉書邀請「加強推廣貼文」的人都明白這一點）。舉例來說，過去許多樂團擁有自己的網站。當所有人的目光都集中到臉書上，他們別無選擇，只能將自己的頁面移到該平台。谷歌圖片搜尋功能的目的也是為了將流量從攝影師的個人網站吸走。[30]正如音樂人大衛・洛利所說，去中介化這個透過網路直接接觸粉絲的美好承諾，已經變成了「再中介化」。[31]

矽谷可支配的雄厚財富亦使其得以削價競爭。同樣地，我們也在亞馬遜看到這一點，它將書籍與影片內容作為帶路貨，藉此促銷Echos智慧型喇叭與Prime會員。但是，我們所討論的許多財富並不屬於科技公司，而是屬於該產業成長與市占率的重要推手——創業投資公司。在創投資金的支持之下，亞馬遜、Spotify等公司（最明顯的是優步）才得以連續虧損營運多年。其模式總是如此：透過補貼產品或服務來積極建立市場占有率（優步每趟服務仍然虧損）；接著消滅競爭對手，包括你正在「顛覆」的現存產業（書籍、音樂、計程車）；最後，穩坐壟斷地位。一旦你成功——一旦你成為臉書或亞馬遜，你就可以隨心所欲。

製作人史蒂夫・格林伯格告訴我，創投在過去幾十年造成「內容市場嚴重變形」。格林伯格經常說有三種「免費」，三種可

以讓消費者免費獲得內容的方式：盜版的免費、廣告支持的免費，以及他所謂「網路提供的免費」——之所以能夠免費，是「因為有人替公司注入數十億美元以維持其營運，直到它累積的用戶人數達到臨界點（也就是說，直到它壟斷市場）」。格林伯格說，創投資金與盜版聯手讓人感覺內容即將免費，而且理應如此，事實證明了這種想法對藝術而言極具破壞性。他說，「它給大眾一種錯誤的印象，讓大家以為內容真的可以免費持續獲得。」換句話說，資訊看起來想要變得免費，但這只不過是因為它獲得了隱藏資助者的支持，或者正在產生隱藏的利潤。

最後，矽谷利用其強大的權力與無盡的財富，控制版權、盜版、智慧財產權以及「免費」的美德等議題的政策辯論。電子前哨基金會只是這座冰山的小小一角。「許多提倡免費文化的知名組織，」泰勒在《人民平台》中寫道，「都獲得了谷歌等公司的資金。」[32] 二〇一七年，《華爾街日報》的一項調查發現，「過去十年來，谷歌資助了數百篇研究論文，以此應對其市場主導地位所面臨的監管質疑，並且每篇支付五千至四十萬美元不等。」[33] 該策略是「知識傭兵化」的一個例子，令人想起煙草產業、化石燃料產業等為了詆毀礙事的學術研究而發起的類似宣傳行為。

矽谷憑藉其好人（應該已死）的形象，長期以來一直善於動員大眾支持。二〇一二年，美國國會準備通過遏止盜版網站的法案，即《禁止網路盜版法案》（SOPA）與《保護智慧財產權法案》（PIPA）。短短幾週內，科技業利用其鋪天蓋地的管道接觸大眾，精心策劃了一場破壞立法的大規模線上抗議活動。平心而論，這些簽署請願書的數百萬人中，很少有人清楚自己在做什麼。我會

知道是因為我就是其中之一。沒有人了解《禁止網路盜版法案》
與《保護智慧財產權法案》究竟是什麼；我們只知道它們很糟糕。
畢竟，網路是這樣告訴我們的。

· · ·

　　矽谷及其學術盟友喜歡將免費內容之戰描繪成個人用戶與
大媒體之間的較量。更準確的描述是，藝術家個人對抗科技巨人
──或者，再更準確一點地說，是藝術家個人偕同大媒體對抗科
技巨人。媒體公司確實很大。撰寫本書的此刻，媒體五大巨頭
迪士尼、AT&T、康卡斯特（Comcast）、維亞康姆哥倫比亞廣播公
司（ViacomCBS）、新聞集團（News Corp）的總市值為七千七百二十
億美元。但科技五巨頭微軟、蘋果、亞馬遜、谷歌的母公司字母
（Alphabet）與臉書的總價值為五‧五萬億美元，是媒體五大巨頭
的七倍之多（而且大於除了兩個國家以外，所有國家的GDP）。
上述五家公司名列全球最大六家公司之中，而前四家的規模都比
所有大媒體公司的總和還要大。此外，理論上它們的規模沒有極
限。整體而言，過去的公司力圖主導單一產業。美國國家廣播電
視公司沒有涉足零售產業，梅西百貨也不會與福特汽車競爭。但
科技業想要主宰一切：通訊、媒體、零售、交通，甚至是貨幣本
身（例如以臉書的加密貨幣形式，Libra）。

　　然而，由於創作不能自動化，科技業並未剷除藝術圈現有的
生產者，它們做的是剝削創作者、使其陷入經濟困境。塔普林估
計，二〇〇四至二〇一五年間，大約五百億美元的年收入「從內
容創作者轉移到壟斷平台的擁有者」。[34] 在此，我們終於碰觸到

核心問題。正如塞德勒所發現的，免費內容非常有利可圖。內容遭到去貨幣化，不過僅限於銷售點；對於那些計算點閱率的人來說，這是一座金礦。

　　重點是，面對大型科技公司的惡意行為，以及更廣泛的藝術經濟危機，我們有何應對方法？這個問題是本書最後一章的主題。

不要悲傷，組織起來
Don't Mourn, Organize

藝術經濟的困境沒有單一的解方，只有許多片面而瑣碎的答案；即使有更全面的解方，它們也都在藝術的範圍之外。換句話說，要解決藝術經濟的問題，我們要從整體經濟下手。這表示我們必須建立組織，因為唯有同心協力的行動才能有效抵抗財富集中的勢力。

不過，首先藝術家要能組織起來，因為就算是小小的努力也很重要。幸好，已經有人開始行動了。以下是我在撰寫本書的研究過程中所遇到的較重要案例，有些先前已經提過。艾倫‧塞德勒是反盜版運動人士，四處演講並於voxindie.org網站撰寫部落格文章；美國作家協會為美國歷史最悠久、規模最大的作家組織，耗費十年控告谷歌公司在建立谷歌圖書過程中大量的侵權行為；倡議團體「創意未來」也致力於打擊影視等產業的內容盜用——一方面教育立法者，另一方面則與廣告公司合作，將客戶的作品從盜版網站上移除。塞德勒告訴我，如果你現在進入這些網站，看到的都是色情、遊戲與惡意程式的廣告。

「藝術家權利聯盟」的前身為「內容創作者聯盟」，彼時擔任主席的梅爾文‧吉布斯告訴我，該組織的目標是「確保藝術家的聲音在（決策）過程中被聽見。」他如此描述首次在華盛頓美國

著作權局發言的情況：「我是那裡唯一的藝術家。」他身處的房間裡滿是來自唱片公司與科技產業的律師。「有很多人嘴巴上說他們在為藝術家發聲，但實際上根本沒有人在為藝術家說話。」同時，吉布斯在必要時與唱片公司合作，這無可非議，他表示：「我們與他人並肩合作，因為這是真正能夠為藝術家發聲的唯一途徑。」二○一八年，藝術家權利聯盟及其盟友取得重要的勝利。美國通過《音樂現代化法案》（Music Modernization Act），改善串流媒體向詞曲創作者付費的方式、為一九七二年以前錄製的唱片建立統一的版權，並確保部分版稅歸予製作人、工程師以及其他創作過程的參與者所有。

索斯孔恩成立的團體W.A.G.E.認為改變現狀的方法是選擇範圍相對限縮的目標，並為其持續不懈地努力。他們聚焦於藝術界十分關鍵卻常遭忽視的層面：藝術家與其作品展出場域之間的關係，包括博物館、藝術空間以及其他非營利展演空間。W.A.G.E.的主要觀點是，藝術家以教育計畫的形式為這些機構提供為數可觀的服務勞力，他們舉辦講座、演講與讀書會，參加討論會與工作坊，進行表演，舉辦放映座談會，撰寫出版品的文字內容——但這些工作如果有酬勞的話，通常都是任意報價。藝術家參展不僅需要付出勞力，還要自己負擔費用——通常都要自掏腰包。

W.A.G.E.的對策是建立收費制度，訂定提供小型機構遵循的底價表，比如個展一千美元、講座一百美元等，並附上大型機構收費的計算公式。接著，W.A.G.E.建立認證計畫，讓機構同意遵守它提供的費用準則。截至撰寫本書的當下，已有五十八家機構同意加入，其中多為小型機構。此項計畫也包括藝術家的平

行認證，認可他們作為勞工的雇主，而且特別針對藝術家雇用工作室助理一事，因為工作室助理是個惡名昭彰的低薪職業。W.A.G.E.將紐約工作室助理的時薪訂定為二十五美元。別忘了，這裡的業界時薪最低可至十一美元。而其他城市的時薪則根據生活開銷調整下修。索斯孔恩表示，W.A.G.E.的目標是確保每一位參與這個藝術循環的工作者都能獲得「數字高得驚人的產值中自己應得的報酬」。[1]她所說的「每一位」不僅止於藝術家與助理，也包括搬運工人、警衛、木工、清潔人員與接待人員等。

要說服藝術家組織起來並不容易。索斯孔恩說，成為工人的意思就是與其他人沒什麼兩樣，而身為藝術家，很大部分的心理價值恰恰在於感到自己與眾不同。[2]（戴維斯在《藝術與階級的9.5個命題》中寫道，電影業於「好萊塢早期」為了「避免……工會化」努力推廣這個想法，導致後來將演員視為「藝術家」成為慣例。[3]）索斯孔恩注意到，過去支持W.A.G.E.的藝術家在後來開始取得一定的成就時，往往會與團體保持距離。「大家都認為他們有權待在自己贏得的位置，」她告訴我，「他們會竭盡全力留在那裡。」

藝術家也常常無法意識到彼此的共同利益。這塊領域本來就競爭激烈，而且又相當分散。正如記者兼作家蘇珊・奧爾良（Susan Orlean）在談到寫作時所指出的那樣，大家的作品既不統一也不標準，沒有人知道其他人得到了什麼。[4]為了解決後者的問題，whopayswriters.com、contently.net等幾個網站透過群眾外包獲得自由工作者的稿費費率等資訊。但是，在現在這個時代，作家即使在出版界有固定的職位，基本上還是為自己工作，與坐在旁邊

的同事競爭點擊率，勞工記者金泰美告訴我，要他們組織起來也變得更加困難。儘管如此，越來越多的「新」、「舊」媒體組織員工投票支持組工會，包括《芝加哥論壇報》、《洛杉磯時報》、《紐約客》、《哈芬登郵報》、《Vox 傳媒》（*Vox Media*）、《Vice 傳媒》（*Vice Media*）、網路雜誌《石板》、網路雜誌《麥克風》（*Mic*）、雜誌《快速企業》。[5]

　　建立工會最大的障礙，可能是那種「事情本來就是這樣」的認知，我從許多年輕藝術家那裡都聽到這種觀點，尤其是音樂人。吉布斯告訴我，多數人都不會考慮全局。「他們往往低下頭就開始向前衝，」他說。「要建立工會是這種情況：大家需要被戳到痛點，才會說，『好吧，事情真的很嚴重。』」

* * *

　　但就如我先前所說，藝術家不只是工人。他們也是微型資本家：在公開市場上生產、銷售自己作品的人。在此，他們也正進行組織，而且不止一個計畫正在進行中，例如：開發區塊鏈認證註冊（與比特幣等加密貨幣使用的技術相同），藉此改善長期存在、尤其令人惱火的不公平現象，亦即：藝術品沒有轉售權利金（resale royalty）。如果有人買了你的作品，十年後又以五倍的價格賣掉，儘管作品之所以增值往往是你自己持續生產的結果，是你在此期間創作的作品所帶來的價值，但是你連一毛錢都拿不到。認證註冊後，藝術家能夠保留其作品的股權（即部分持股），通常建議的數字為百分之十五。其中一個版本由作家兼教育家愛咪·惠特克與他人合作開發；另一個版本則由 W.A.G.E. 開發，後者將

把一系列的著作人格權都囊括其中：有權決定作品如何展示、每年有幾個月的時間可以取回作品、禁止將作品作為金融工具。他們的重點在於，建立起「藝術作品並非只是另一種商品」的原則。

許多組織的目標只是要讓藝術家在市場上自由工作，而不是向臉書、亞馬遜等公司俯首稱臣。其中一個為CASH Music，其名稱為「藝術家與利害關係人聯盟」（Coalition of Artists and Stakeholders）的縮寫。這個非營利組織專門打造免費的開源數位工具。「任何藝術家在自己的網站上直接與觀眾互動所需的工具，」執行長瑪吉・維爾如此說明，包括：購物車、巡演日期管理、電子郵件名單管理等。「音樂產業習於建立中間人，」她說。CASH的目標是透過將粉絲推向藝術家自己的網站來清除中間人──換句話說，解除音樂人大衛・洛利所謂的再中介化。重要的是，如此一來，藝術家也就擁有自己的數據，他們可以隨心所欲地使用，而如果中間人不存在，數據就不會消失。

由於這些是開源工具，音樂家能夠任意調整（或者請CASH協助調整），而且因為是免費的，CASH甚至不需要知道你正在使用。他們最成功的客戶是嘻哈二人組「搶劫」，我與維爾對談時，他們所建立的電子郵件名單有七十萬人。「這是音樂產業人數最多的名單之一，」她說。「你可以靠這個建立事業。」值得一提的是，搶劫二人組最初是透過Topspin來建立名單。[6]這個行銷平台是以上述概念為基礎的營利事業版本，後來由Beats收購，一個月後賣給了一家私募股權集團（又過了一個月，Beats被蘋果收購）。維爾告訴我，現在這個平台基本上已經關閉了。這是營利事業的世界經常發生的事。

413

　　經常發生，但並非總是如此。Smashwords創辦人馬克・寇克告訴我，它不是第一個免費的自助出版平台，但它是第一個不以向作者銷售服務為主的平台，也不向作者出售其數據與廣告。「廣告會產生摩擦，」他說，「大家會覺得很煩。廣告妨礙大家做他們想做的事。我真的很想強迫大家透過賣書業務把生意做起來。」寇克說，他因此借鏡傳統出版最好的部分，而且只透過每售出一本書抽取百分之一的佣金來獲利。平台對潛在作者也很誠實，它告訴作者，你的書可能會賣得不多，因為競爭太激烈了。

　　擁有矽谷背景的寇克表示，開發該平台耗資數千萬美元。他解釋，自行出版的電子書是「動態的、有生命的生物」，與紙本書那種「靜態物品」不同。價格可以改變、文本可以改變，只要作者想要，可以隨時隨意改變封面、標題等。因此，寇克需要建立系統來管理他所謂的「混亂場面」，並在無數書籍與眾多賣家（蘋果、索尼、邦諾書店等）之間打造高效率的即時介面。寇克自行資助了這項開發。兩年後，平台迅速成長，也即將擁有獲利能力，但他說，「我已耗盡了畢生積蓄。我也已用盡房屋淨值信用貸款。所以我做了任何有自尊心的成年人都會做的事情。我打電話給我媽。」他的母親拒絕投資，但還是以他名下的房屋幫他申請了非自住住宅貸款。寇克告訴我，他拒絕接受創業投資，因為「創投是禿鷹」。每一次與創投人士的談話（他對此經驗豐富）「都讓我留下非常糟糕的印象」。他解釋，創投會把他推往「出售昂貴、定價過高的服務給作者」的方向。「我想要與眾不同。」

　　珍・貝克曼（Jen Bekman）的方法也不同。她創立了「20×200」，一家高品質藝術印刷品線上商店。這個名字源自她最初的主要產

品線：兩百個版本，尺寸為八吋×十吋，每個售價二十美元（還有更大、更高價的規格）。貝克曼解釋，這不是「壁飾」，不是那種你在西榆傢俱店（West Elm）買來搭配沙發的東西。這就是藝術品：具博物館品質、獨家版本的版畫，由當代藝術家創作，並附有藝術家創作自述與簽名保證書。在畫廊裡，它們的售價會高出許多倍。該公司的座右銘是「屬於大家的藝術」。貝克曼說，她的目標是讓普通人能夠收藏——那些從未想過自己有能力的人、不知道如何收藏的人、被畫廊嚇到的人、對自己的鑑賞力缺乏自信或不相信自己有權利收藏藝術品的人。

貝克曼也希望能幫助藝術家。「藝術家創作作品，以藝術家的身分過活，其開銷十分驚人，」同時，「還有好多令人驚奇的藝術作品缺乏觀眾。」她解釋，藝術界「始終都仰賴稀少性為生，（但）跟以往相比，現在所謂的稀少性完全就是神話，是捏造出來的。」努力求生的畫廊對於它們的藝術家加入20×200感到憂心，害怕她試圖搶走生意，但貝克曼告訴它們，「我不是想要搶走你的份。我是想把這塊餅做大。」現在的藝術家確實擁有前所未有的機會，能夠建立觀眾群，並直接向他們銷售，她說，「但如果能被大家看見的藝術作品，都是出自擅長行銷的藝術家，那就真的有問題了。在一個理想的世界裡，我會幫藝術家處理這些狗屁倒灶的麻煩事，這樣他們就可以花更多的時間來創作。因為，那些藝術品只有他們才能創造出來，別人無法完成。」

• • •

卡洛琳・伍拉德（Caroline Woolard）是視覺藝術家、組織者、

教育家,她希望讓藝術家能夠完全走出市場。幾年前,她心想除了付錢之外,她為何不能透過某種不是直接付錢的方式請她最喜歡的樂隊在她的工作室裡演出呢?後來,她用一件藝術品,外加花上一天時間幫樂隊的工作室粉刷,換來一場演出。這樣的交易演變成「我們的好物」(OurGoods),一個「專屬藝術家、設計師等人的線上以物易物網絡」,由伍拉德、其他三名藝術家與一名程式設計師所創立。透過配對「所有」與「需求」,比如說「你幫我製作服裝,我就幫你寫補助申請」,伍拉德說,該平台不僅僅使創作者能夠退出現金經濟,「它還讓我們尊重、重視我們的創作。它讓創意社群團結一致,進入到相互支持的關係中……它用『你得到越多,我就得到越多』的規則取代了資金零和遊戲。」[7]

二〇一〇年,「我們的好物」在紐約下東區開設了名為「貿易學院」(Trade School)的快閃空間,讓人們透過以物易物的方式獲取知識。貿易學院走出了自己的路,現在已有數十個獨立的地方合作社遍布全球各地。他們都試圖設想,如果教育不是建立在使用者付費的基礎上,會是什麼樣子。伍拉德說,這些都是「非正式網絡」的例子,「我們透過它真正學會自發地支持彼此。」

支持彼此也是親親抱抱藝術節背後的理念。這個奧勒岡州波特蘭市獨立創作者的年度盛會,其名稱的含義正是它置於文末的作用。創辦人之一麥克米蘭說,藝術節的目的是建立「充滿愛、相互支持的社群」——「這裡可以讓你討論在網路上作為獨立創意工作者所碰到的困難。這裡有一大堆獨立創作的藝術家,但我們齊聚一堂時,我們是一個生活經驗相近的社群。這個藝術節已經成為一個支持團體,每年都相聚一次,讓我們更容易度過這一

年剩下的日子。」

麥克米蘭在貝爾法斯特（Belfast）長大，後來成為一名自由網頁設計師，當時這還是個不常見的職業。過去，網頁設計師有自己專屬的活動。他告訴我，資金進來並且毀了這些活動時，他在現場見證一切：「贊助演講時段、非常激烈兇猛的行銷手法、裝滿垃圾的手提袋。我們的注意力被賣給出價最高的人。」因此，他與夥伴安迪・拜歐（Andy Baio）決定在親親抱抱藝術節進行一些不同的嘗試。企業是「贊助人」（patron），而不是贊助商（sponsor），而且限制十名。麥克米蘭說，主辦單位挑選社群喜愛的企業，邀請它們提供能讓藝術節「更受歡迎或更具包容性」的服務：托兒服務、無酒精酒吧、演講現場逐字稿。感謝是巧妙而低調的。沒有徵才活動，沒有行銷素材，沒有印得到處都是的商標，沒有贈品。「安安靜靜做一些慷慨的事情，」麥克米蘭告訴我，比「高調喧鬧地做一些無聊的事更有價值」——這一點對企業來說也是如此。

有時，組織會以書籍或電影的形式呈現，特別是作為公共對話的平台時。勞登出版的《生活和維持創意生活》、《藝術家作為文化生產者》以及即將出版的在職藝術家系列文集，與她為書籍舉辦的活動密不可分。《生活和維持創意生活》的巡迴新書發表會共有六十二站；《藝術家作為文化生產者》則有一百零二站。這些活動是小組討論而不是朗讀會，由勞登與一群當地藝術家所主持，這不僅是為了提高意識，也是為了建立社群。勞登生性善良，聲音宛如熊抱般溫暖。「藝術家幫助藝術家——這是這本書要談的事，」她在我參加的那場活動上如此開宗明義地說。「現

場有多少觀眾是藝術家？」很多人舉手。「好的，」她說，「我愛你們。」後來，她鼓勵在場的聽眾問自己需要什麼、想要什麼，然後站起來告訴其他人。「在這一趟巡迴中，藝術家這麼做的時候，」她向我說明，「觀眾裡可能會有某個人能夠回應這個問題，」──滿足其需求，或提供匱乏之物。她繼續說，聽眾因此獲得工作、展覽機會、媒體露出。「這樣的經驗相當特別，」她說，「但這並不令人訝異，因為當我們集體相互支持時，類似的事情就會發生。」

DIY 創作歌手瑞恩・佩里組織了類似於勞登的巡迴活動。她設計了「社區放映活動」來播放她的紀錄片《店主》，這部影片主要談論音樂製作人馬克・霍爾曼，並延伸至串流媒體下音樂產業與音樂人的困境。佩里將這部電影描述為「為產業昔日所寫的墓誌銘」。她告訴我，製作這部電影的原因有二。首先，「讓來自舊模式的音樂人明白那個時代真的結束了」，這樣他們才能好好哀悼。再來，「把大家從哀傷之中拉出來」，這樣他們才會開始思考下一步該怎麼辦。

· · ·

二〇一五年出版《文化崩潰：謀殺創意階級》的藝術記者史考特・提伯告訴我，他的巡迴活動也經常引發類似的情感宣洩。「那些突然之間失去生活支柱的人，」他說，失去寫作工作或畫廊，「我經常聽到他們這麼說：『你幫我解釋到底發生了什麼事。你讓我知道這不是我的錯，這是更大的過程中的一部分。』」換句話說，他們不是失敗者，而且他們並不孤單。這當然也是本書

的目的之一。

· · ·

我們身為觀眾能做點什麼嗎？我經常聽到大家提議的一項解決方案與道德勸說有關，而且總是以食品運動作為類比。人們願意為在地、有機或傳統手作食品支付更多費用，因為他們明白，這項選擇不僅對自己更好，也對世界更好；同理，人們也應該為音樂及其他形式的內容（包括新聞）付費。這個想法有很多優點。我們的時代最顯著的發展之一是邁向更負責任的消費，這一切始於提高意識。正如CASH負責人維爾所說，如果我們更深入了解音樂產業在網路上的運作模式，「我們的線上行為模式會開始做出非常不同的選擇。」[8]事實上，這也是本書的另一個目的。就如食物供應鏈的另一端是動物與農夫，藝術供應鏈的另一端是人類，而不是公司。有人告訴我，粉絲會「找到方法」支持他們喜歡的藝術家，但你根本不用「找」，因為方法就在你眼前。你他媽的為他們的作品付費就是了。

儘管如此，我仍然懷疑食品運動是否能夠帶動「藝術運動」。在食物方面，你會獲得更好的產品；在藝術方面，你會為完全相同的作品付出更多（或付出原本應該付的費用）。（事實上，現在人們通常願意至少支付一點點，例如：訂閱Spotify，以更好的服務取代不便、道德敗壞，且可能受惡意軟體感染的盜版檔案。）而且因為食物是在公共場合購買的，提供許多道德表演與炫耀性消費的機會。在地方上的小農市集購物是道德與社會地位的展演，但是沒有人知道你下載音樂時有沒有付費。

然而，我同意一個想法：儘管說服個人用戶，尤其是年輕人，不要免費拿取東西可能很困難，但我們很久以前就確立，要求人們免費工作是絕對不可接受的原則。如果你經營一個需要作家的網站、需要表演者的場地，或者需要設計師的時髦小公司，你必須付薪水給他們。如果你做不到，一開始就不應該經營生意。你可能認為自己正在讓世界變得更美好，但實際上你正在讓它變得更糟。如果你的商業模式必須靠不付薪水才能運作，那這就不是商業模式；這是犯罪陰謀。

· · ·

我在本章目前為止列出的努力與建議都令人欽佩。但是即使將它們放在一起來看，也明顯難以與整體問題的規模相提並論。這不是執行者或提議者的錯，也不代表不值得做。但正如我所說，問題始於科技巨頭——始於內容的去貨幣化，以及財富持續從創作者轉移到分銷商。所有真正的解方也必須從那裡開始下手。

實際上，針對這個問題，與我對談的每個人全都主張徹底改革《數位千禧年著作權法》，其目的本來是要讓版權法跟上數位時代的腳步。（正是《數位千禧年著作權法》讓塞德勒得以一一提交數千份刪除通知，要求刪除她的電影的非法下載連結。）一九八八年法案通過時，谷歌剛成立五週，YouTube 還不存在，馬克·祖克柏（Mark Zuckerberg）才要上高中——而距離 Napster 推出還要再等一年。該法案並非為了應對即將爆發的大規模盜版而設計的。

「刪除」必須變成「永久刪除」，這樣檔案就不能再次恢復。

政府應成立處理侵犯版權的小額索賠法庭，如此一來，除了媒體集團之外，個人藝術家也能負擔提起訴訟要求賠償的費用。「合理使用」必須維持在傳統範圍之內。這是版權法中允許有限豁免的條款（例如為了學術研究的引用，或為了諷刺的採樣），不過谷歌等公司持續努力拓展其疆界。二〇一九年，歐盟通過一項意義重大的法律，《紐約時報》如此說明，「該法律要求平台與音樂家、作者等簽署授權同意書」之後才能發布內容——實際上是為了主動刪除侵權的素材。[9]美國也應該制定類似的法規。

但是，這些措施只處理到版權問題。更大的問題是，壟斷平台在定價之爭中擁有極其不成比例的優勢。首先，定價通常祕而不宣，難以掌握。多數情況下，我們不知道平台支付了多少錢，因為它們不需要告訴我們。這就是為何書中提及的音樂串流媒體費率（Spotify上的〇·四四美分，YouTube上的〇·〇七美分）只是一種估算，亞馬遜支付無限Kindle（也就是電子書版的Spotify）的每頁費率同樣只是推測的數字。藝術家甚至缺乏談判所需的資訊，也就是這些平台收到多少錢。YouTube的年收入是多少？我們不知道，因為它是Google的一部分。無限Kindle能產生多少利潤？亞馬遜閉口不談。如果我們掌握了這些資訊，平台甚至不太可能進行協商。塞德勒告訴我，真正令她生氣的是，這些平台方「沒有人願意上到談判桌」。相反地，她說，「藝術家遭到相當縝密策畫的誹謗。我們的聲音受到壓制，就像大衛對上巨人歌利亞。」

我們有一件事還不太清楚該如何應對——也就是，我們要怎麼做才能更公平地分配「去貨幣化」的內容持續產生出來的數十

億美元，收回壟斷市場的科技產業所搜括的資金。工人能夠組織起來爭取更高的工資。但是，生產商聯合制定價格的行為——有鑑於現在的內容生產如此分散，不難想像這種事幾乎不可能發生——被稱為「勾結」，顧名思義，這是非法的。當然，政府也無法訂定固定價格。

但有一件事政府可以做——而且人們遲至最近才開始意識到政府絕對要做（理由不少，但許多與藝術無關）。政府必須破除壟斷，目前已開始往這個方向前進。[10]二〇一九年，聯邦政府針對五巨頭中的四者展開反壟斷調查，司法部負責調查谷歌與蘋果，聯邦貿易委員會（Federal Trade Commission）則負責亞馬遜與臉書。眾議院司法委員會也宣布多項調查計畫。同年，最高法院姍姍來遲，終於在針對蘋果 App Store 訴訟的裁決中表示，願意重新審視其對於反壟斷法的態度。以記者卡拉・史威莎（Kara Swisher）的話來說，這種遏制「科技頂級掠奪者」的工作絕不能出差錯。[11]我們在上一章看到壟斷市場的科技龍頭藐視法律、支配條款、壓制競爭、控制輿論、影響立法、決定價格，這些權力全都來自它們的規模、財富以及市場主導地位。他們太大、太富有、太強壯了，我們必須在為時已晚之前達成目標。

. . .

然而，即使這樣也還不夠。我們必須修復整個經濟，才能修復藝術經濟。

人們常說，藝術是生態系統。這句話有很多含義。這表示帶來長久影響力、革命性成就的出色人才不會從天而降，他們的出

現取決於許多其他人：童年的老師、生涯早期的導師、終生的競爭者與合作對象，而上述所有人都必須想辦法掙錢養活自己。這表示地方俱樂部、九十九席小劇院、獨立唱片公司、獨立媒體等機構，唯有在擁有數量足夠的藝術家為其服務的情況下才能生存──而反過來說，藝術家也仰賴機構維生。這表示即使是小型或平庸的計畫也有其價值，因為它們提供創作者經驗與薪水，他們就可以藉此在藝術界堅持下去。這表示如果其他人（例如照明技術員、文字編輯，或是管帳、協助衣帽寄放或銷售啤酒的店員）沒有各司其職的話，藝術家就無法完成他們的創作。這表示藝術家在網絡之中共存，幫助彼此找到工作、便宜租屋處以及機會──不過，前提是他們能夠留在藝術界。貝斯手吉布斯解釋，「要擁有健康的生態系，原則之一就是每個階層都處於最好的狀態。浮游生物必須保持健康，藍鯨才能生存。」

另一種將藝術理解為生態系的方式，是認知到金錢在藝術社群內流通。我一再見到這一點。你給藝術家錢的時候，他們不僅用來創作更多的藝術，他們還用它來幫助其他人創作藝術。薩姆斯告訴我，她的PayPal帳戶裡有一點錢時，她會去拿去買一張專輯。露西‧貝爾伍德與莫妮卡‧伯恩皆表示，她們在Patreon上的許多支持者都是苦苦掙扎的藝術家。這項原理同樣適用於更大的規模。安妮‧狄凡可（Ani DiFranco）成立名為「正義寶貝」（Righteous Babe）的唱片公司來發行自己的唱片，但她也持續推出許多其他藝術家的作品。羅伯特‧羅森伯格（Robert Rauschenberg）與安迪‧沃荷各自成立了支持藝術的基金會。米凱爾‧巴瑞雪尼可夫（Mikhail Baryshnikov）與馬克‧摩里斯也都建立了藝術中心。

　　但是，如果沒有錢，就沒有任何作品可以在市場上流通。吉布斯說，現在音樂產業的運作方式「是透過讓浮游生物挨餓，來讓鯨魚生存」。當然，其他藝術亦是如此。正義寶貝不再推出其他藝術家的唱片；在盜版與串流媒體時代，狄凡可自己的唱片無法獲得足夠的利潤。「我來自嘻哈甚至尚未被稱為嘻哈的世代，」吉布斯告訴我。「並不是因為沒有產業投入資金，而是過去沒有這個『產業』。是我們創造了這個產業。」但「音樂產業現在的處境」，他說，「無法發展出嘻哈音樂。因為有了平台，現在的人無法像過去那樣賺錢了。」他看到的唯一榮景是像韓國流行音樂這樣企業化的圈子，因為錢都在那裡了。

　　想要重振藝術經濟就必須恢復這些生態系。不過，它們也並非孤立存在。我剛才提到關於藝術的內容，對於藝術圈外的人來說應該看起來很熟悉——事實上，我在這整本書中所說的大部分內容應該都是如此。所有社群都是生態系，整個經濟體系也是如此。在更大的經濟生態系中，鯨魚也因為吸納了浮游生物的食物而變得越來越龐大。現在，走向壟斷的企業整合幾乎影響每個部門，成為工資減少的主因。[12] 低報酬契約工作（零工、按件計酬、臨時工作）的趨勢幾乎無處不見。[13] 隨著機構頹圮，各路專業人士正在失去他們的自主權、尊嚴與地位。各地的財富越來越多，而中產階級則逐漸消失。

　　與我交談的一些人認為，更好的公共基金是藝術界的解決方案。有些人則認為我們需要全民基本收入（universal basic income）。這些可能都是好主意，但我認為它們也都無法解決問題。美國政府在資助藝術方面絕對可以做得更好——還有很大的進步空間。

許多音樂家告訴我，他們之所以能夠生存，完全是仰賴在歐洲演出的收入——特別是公共支持的活動。大家都知道，歐洲的藝術資助比美國高，但我不確定他們是否清楚到底高出多少。截至二〇一七年，整個歐盟的平均公共藝術資助達GDP的百分之〇‧四，是美國的六十多倍。[14]若依照該比例，美國將會支出約八百六十億美元。

然而，完全或大量依賴公共資助，便如我在第十二章中所說的，只會引入另一種形式的墮落。這筆錢會由一些人決定交付給誰，由評審小組、公務人員決定——在這種情況下，人脈廣闊的創作者會獲得資助。此外，你會希望大眾有投票權——這表示讓市場具有實際的投票權。（事實上，你會希望大眾擁有大部分的投票權。）回顧評論家戴夫‧希基的說法，他相信將「敬重」與「慾望」結合起來的優點，這是專家對觀眾直覺的讚譽。市場正常運作時，是傳遞慾望信號的機制——簡單來說，它告訴我們大家想要的是什麼。我們不希望藝術與市場隔絕、與大眾品味隔絕，也不希望讓政府官員來告訴我們應該想要什麼。

但是，市場必須確實正常運作。我認為全民基本收入是治標不治本。沒錯，我們確實需要把錢放在大家的口袋裡，但最好是以有機的方式，而不只是透過法令來執行——換句話說，最好透過恢復整個生態系來重建中產階級。這表示我們必須清除讓我們走到這一步的許多措施：打破壟斷、提高最低工資、扭轉數十年的減稅政策、重建免費或低成本的高等教育，並且讓工人再次獲得組織工會的權力，而不是持續阻礙他們。這也表示必須更新為過去的經濟所制定的法律與法規，以反映實際的經濟現況——目

前最明顯該處理的，是將全職員工享有的各種保障措施，擴及數量日益成長的零工與約聘人員，包括：健康等相關福利、防止歧視與騷擾的保護、參與集體談判的權利。市場上，贏家與輸家之間的差異不應該如此黑白分明。

　　這本書與我上一本作品的結論完全一樣，我一點也不驚訝。藝術經濟的毀壞，就如同大學學歷的退化，源自於美國社會的極大原罪──極端且日益嚴重的社會不平等。身為中產階級，其定義或多或少是擁有一些可支配所得；他們擁有一些額外的錢時，藝術是他們的消費選擇之一。金錢在社群內流通，但前提是它一開始就必須存在。我們不需要政府為藝術買單，也不需要富人提供他們的慈善基金。我們要在藝術界生存下去，需要的唯有彼此。

謝辭
Acknowledgments

　　首先，我要感謝許多同意接受此項計畫採訪的受訪者，他們不僅慷慨撥冗，也極其坦承不諱。金錢是一個你不應該談論的話題，更不應該開口詢問，但我的受訪者卻願意誠實以對，揭露自己脆弱的一面。這些陌生人賦予的信任令我不勝感激。

　　非常感謝以下人士，豐富了本書所涉及的問題與談話內容：西利・潘恩斯（Tsilli Pines）、蕾貝卡・莫德拉克、金泰美、莎倫・勞登、J・P・魯爾、大衛・果林、愛咪・惠特克、艾倫娜・紐豪斯（Alana Newhouse）、莉茲・勒曼（Liz Lerman）、馬拉・哲皮達、凱特・賓加曼伯特、派特・卡斯塔多、瑞秋・曼海姆（Rachel Mannheimer）、克里斯・施萊格（Chris Schlegel）、萊克西・貝奈姆（Lexy Benaim）、維爾維・阿普爾頓（Velvy Appleton）、納撒尼爾・里奇（Nathaniel Rich）、丹妮絲・馬倫（Denise Mullen）、朱莉・戈德斯坦（Leslie Vigeant）、基琳・韓森（Killeen Hanson）、喬伊・愛德華茲（Joey Edwards）、康納・弗里德斯多夫（Conor Friedersdorf）、馬特・斯特羅瑟（Matt Strothe）、包爾斯・陶東吉（Pauls Toutonghi）、丹妮拉・莫爾納（Daniela Molnar）、莫妮卡・卡諾科娃（Monika Kanokova）、喬伊・瑟斯頓（Joe Thurston）、耶爾・馬內斯（Yael Manes）、安德烈亞・沃柴哲（Andrea Warchaizer）以及尚恩・彼得斯（Sean Peters）。

　　書中未提及姓名的採訪對象，包括：弗萊迪・普萊斯（Freddi Price）、班・布魯克（Ben Burke）、喬登・沃夫森（Jordan Wolfson）、瓊・戴克（Jon Deak）、賈蒙・喬丹（Jamon Jordan）、凱蒂・麥高文（Katie McGowan）、凱文・沃馬克（Kevin Wommack）、布雷特・華萊士（Brett Wallace）、元車（Won Cha，韓文音譯）、唐・麥克考（Don McCaw）、尼爾・布雷莫（Neil Bremer）、艾德・胡克斯（Ed Hooks）與茱莉亞・卡甘斯基（Julia Kaganskiy）；我感謝他們提供的見解與故事，讓我更深入理解問題的癥結。

　　我要感謝以下各位，熱心主動提供我潛在受訪者的聯繫方式：安德魯・尼爾、克里斯蒂・斯默伍德、瑪吉・維爾、喬爾・弗里蘭德、簡・埃斯本森、保羅・魯克、安迪・麥克米蘭、露西・貝爾伍德、理查・奈許、瑞恩・佩里、凱西・卓格與史蒂夫・阿爾比尼，以及金泰美、莎倫、萊克西、喬頓（Jordan）、馬拉、愛咪與蕾貝卡。

　　感謝以下人士提供額外的研究協助：創意未來的史蒂夫・格林伯格、尤金・艾許頓－岡薩雷斯（Eugene Ashton-Gonzales）、卡洛琳・伍拉德、艾倫・塞德勒、莉絲・索斯孔恩、西利・潘恩斯、布雷奇・維米爾（Blakey Vermeule）、泰瑞・凱索（Terry Castle）、吉娜・戈布雷、露絲・薇塔雷與西薩・費雪曼（Cesar Fishman）；美國作家協會的瑪麗・羅森伯格與保羅・莫里斯（Paul Morris）；美國藝術協會（Americans for the Arts）的班・戴維森（Ben Davidson）；音樂未來聯盟的凱文・艾力克森；美國藝術資助人協會（Grantmakers in the Arts）的卡門・格拉希拉・狄亞茲（Carmen Graciela Díaz）與史蒂夫・克萊恩（Steve Cline）；印第安納大學莉莉家族慈善學院（Lilly Family

School of Philanthropy）的戴安莎・丹尼爾斯（Diantha Daniels）與喬恩・伯格多（Jon Bergdoll）；以及，藝術家權利聯盟的泰德・卡洛（Ted Kalo）、馬修・蒙福特（Matthew Montfort）與湯瑪士・曼奇（Thomas Manzi）。

　　感謝以下人士與活動，讓我有機會以公開演講討論我的一些想法：波特蘭創意早晨（CreativeMornings）與波特蘭設計週（Design Week Portland）的西利；太平洋西北藝術學院應用工藝與設計學系以及奧勒岡州工藝藝術學院的魯爾（時任）；奧勒岡州工藝藝術學院的丹妮絲，該學院已關閉，令人哀傷；聯誼晚宴系列（Association Dinner Series）的桑莫・基林沃斯（Summer Killingsworth）；99U的尚恩・布蘭達；三百萬個故事大會（3 Million Stories Conference）的亞力山大・費內特（Alexandre Frenette）；全國藝術與設計學院學會（National Association of Schools of Art and Design）執行委員會；耶魯大學公共人文學系的卡琳・羅夫曼（Karin Roffman）；河谷州立大學（Grand Valley State University）的弗雷德・安查克（Fred Antczak）；馬里蘭藝術學院（Maryland Institute College of Art）的保羅・雅庫納斯（Paul Jaskunas）；以及聖地亞哥大學（University of San Diego）的布萊恩・克拉克（Brian Clack）與諾艾爾・諾頓（Noelle Norton）。

　　感謝以下人士與出版品，讓我有機會以書面文章詳細討論我的看法：《大西洋》雜誌的安・赫伯特（Ann Hulbert）、《美國學人》（*American Scholar*）的鮑伯・威爾森（Bob Wilson）、《紐約時報》週日評論的蘇珊・勒曼（Susan Lehman）以及《哈潑》雜誌的吉爾斯・哈維（Giles Harvey）。

　　我與編輯芭芭拉・瓊斯（Barbara Jones）合作愉快；非常感謝她、

魯比・蘿絲・李（Ruby Rose Lee）及亨利霍特出版社（Henry Holt）的其他團隊成員。我的經紀人愛麗絲・錢尼（Elyse Cheney）如往常一樣可靠、出色，一位完美的專業人士。非常感謝她、克萊兒・吉萊斯比（Claire Gillespie）以及錢尼經紀公司（Cheney Agency）的其他成員。

我要對我的妻子阿麗莎・吉兒・納斯邦（Aleeza Jill Nussbaum）表示最深切的感謝，她與我一起打造了我們生活其中的美麗生命聖殿。

註釋
Notes

CHAPTER 1 ｜ 序論

1 **"The Creative Apocalypse That Wasn't"**: Steven Johnson, "The Creative Apocalypse That Wasn't," *New York Times Magazine*, August 19, 2015.

2 **"reflect the complexity of the landscape"**: Kevin Erickson, "The Data Journalism That Wasn't," futureofmusic.org, August 21, 2015.

CHAPTER 2 ｜ 藝術與金錢

1 **"subject matter, size, pigment"**: Alison Gerber, *The Work of Art: Value in Creative Careers* (Stanford, Calif.: Stanford University Press, 2017), 14.

2 **"indie code"**: See, e.g., Matt LeMay, "Nina Nastasia," *Pitchfork*, April 1, 2008.

3 **Hyde believes that science is a gift economy**: Lewis Hyde, *The Gift: Creativity and the Artist in the Modern World*, 2nd ed. (New York: Vintage, 2007), 100–101.

4 **"It is important to create the illusion that it's not a business"**: Paper Monument, ed., *I Like Your Work* (New York: Paper Monument, 2009), 9.

5 **"By being ironic about what lies at the core of the arts"**: Hans Abbing, *Why Are Artists Poor?: The Exceptional Economy of the Arts* (Amsterdam: Amsterdam University Press, 2002), 49.

6 **"secret money"**: Hannah Hurr, "Sarah Nicole Prickett," *Mask Magazine*, November 2015.

7 **"the heir to a mammoth fortune"**: Ann Bauer, "'Sponsored' by My Husband," *Salon*, January 25, 2015.

8 **"It is often commercial to be a-commercial"**: Abbing, *Why Are Artists Poor?*, 48.

9 **"the stability of a reasonable income"**: Lucy Bellwood, [untitled talk], XOXO Festival, November 23, 2016, Portland, Oregon, https://www.youtube.com/watch?v=pLveriJBHeU, 11:30.

10 **"Too fat, too thin; too tall, too short"**: Ibid., 22:00.

11 **"People wonder when you're allowed to call yourself a writer"**: Nina MacLaughlin, "With Compliments," in Manjula Martin, ed., *Scratch: Writers, Money, and the Art of Making a Living* (New York: Simon & Schuster, 2017), 13.

12 **"the remuneration of cultural value"**: "Womanifesto," http://www.wageforwork.com/about/womanifesto#top.

13 **"Not talking about money":** Molly Crabapple, "Filthy Lucre," *Vice*, June 5, 2013.

14 **"When I teach business to artists":** Amy Whitaker, *Art Thinking: How to Carve Out Creative Space in a World of Schedules, Budgets, and Bosses* (New York: HarperCollins, 2016), 81.

15 **"a capitalist to my bones":** Emily Bazelon, "Elizabeth Warren Is Completely Serious," *New York Times Magazine*, June 17, 2019.

16 **"It has been the implication":** Hyde, *The Gift*, 356–57.

CHAPTER 3 | 最好的時代（科技烏托邦主義的論述）

1 **"It has never been easier":** Johnson, "The Creative Apocalypse That Wasn't."

2 **the humorist who broke on Twitter:** Jesse Lichtenstein, "A Whimsical Wordsmith Charts a Course Beyond Twitter," *New York Times Magazine*, June 15, 2017.

3 **the poet who blew up on Instagram:** Shannon Carlin, "Meet Rupi Kaur, Queen of the 'Insta-poets,'" *Rolling Stone*, December 21, 2017.

4 **the singer who makes six figures:** Audie Cornish, "A Cappella Singer Defends Proliferation of Music Online," npr.org, August 8, 2016.

5 **Yochai Benkler:** See Astra Taylor, *The People's Platform: Taking Back Power and Culture in the Digital Age* (New York: Metropolitan Books, 2014), 47.

6 **Clay Shirky:** See ibid.

7 **"creative paradigms for a new age":** 說法來自阿斯特拉‧泰勒，同上，頁53。

8 **"wiped off the face of the earth":** Matthew Yglesias, "Amazon Is Doing the World a Favor by Crushing Book Publishers," *Vox*, October 22, 2014.

9 **Nicholas Negroponte:** M. G. Siegler, "Nicholas Negroponte: The Physical Book Is Dead in Five Years," *TechCrunch*, August 6, 2010.

10 **"fully confident that copyright":** Jon Pareles, "David Bowie, 21st-Century Entrepreneur," *New York Times*, June 9, 2002.

11 **"Predictions are for suckers":** 0s&1s, *The Art of Commerce*, episode 3, "'Predictions Are for Suckers,'" February 25, 2015, http://www.0s-1s.com/the-art-of-commerce-iii

12 **legions of part-time amateurs:** Chris Anderson, *Free: How Today's Smartest Businesses Profit by Giving Something for Nothing* (New York: Hyperion, 2009), 235.

13 **think with greater rigor and integrity:** Lawrence Lessig, *Remix: Making Art and Commerce Thrive in the Hybrid Economy* (New York: Penguin, 2008), 62, 92–93.

14 **"Monopolies aren't what they used to be":** Anderson, *Free*, 74–75.

15 **"I can take my business elsewhere":** Lessig, *Remix*, 136.

16 **"invisible hand":** Ibid., 49.

17 **"the audience that will figure out":** Steve Albini, "Steve Albini on the Surprisingly Sturdy State of the Music Industry—in Full," *Guardian*, November 16, 2014.

18 **"Make good art":** Neil Gaiman, "Neil Gaiman: Keynote Address 2012," uarts.edu, May 17, 2012.

19 **"All the grad students who are listening":** Terry Gross, "Samantha Bee on Trump's Win: 'I Could Feel This Seismic Shift,'" npr.org, March 6, 2017.

20 **Martin says in his promo:** Steve Martin, "Steve Martin Teaches Comedy, Official Trailer, Master- Class," https://www.youtube.com/watch?v=ZwcDvw70-n0, 1:31.

21 **"Winning does not scale":** Crabapple, "Filthy Lucre."

22 **Bradley Whitford:** *WTF* #909, April 23, 2018, 41:45.

23 **"those people probably have a safety net":** Jace Clayton, *Uproot: Travels in 21st-Century Music and Digital Culture* (New York: Farrar, Straus and Giroux, 2016), 266.

24 **"continue to deceive themselves":** Abbing, *Why Are Artists Poor?*, 120.

CHAPTER 4 │ 新環境

1 **median rent is up some 42 percent:** "Median Asking Rent: U.S. Housing Units," Economagic.com, http://www.economagic.com/em-cgi/data.exe/cenHVS/table11c01; and Jessica Guerin, "Median Rent Reaches All-Time High," *HousingWire*, April 26, 2019. Comparison is Q1 2000 to Q1 2019; inflation calculated at https://data.bls.gov/cgi-bin/cpicalc.pl.

2 **an average of 30 percent:** "The Wages of Writing: 2015 Author Income Survey," September 15, 2015, https://www.authorsguild.org/industry-advocacy/the-wages-of-writing/

3 **musicians dropped by 24 percent:** Kristin Thomson, "How Many Musicians Are There?," future ofmusic.org, June 15, 2012; and "Occupational Employment and Wages, May 2018, 27–2042 Musicians and Singers," https://www.bls.gov/oes/current/oes272042.htm.

4 **"a good retail job":** quoted in Taylor, *The People's Platform*, 29.

5 **47 percent... 67 percent:** "The Wages of Writing: 2015 Author Income Survey," 9.

6 **$39 billion in global revenue:** Bill Hochberg, "The Record Business Is Partying Again, But Not Like It's 1999," *Forbes*, April 11, 2019.

7 **had fallen to $15 billion:** "Music Industry Revenue Worldwide from 2002 to 2014," statista. com, April 14, 2015.

8 **loss of film sales due to piracy:** "Impacts of Digital Video Piracy on the U.S. Economy," June 2019, https://www.theglobalipcenter.com/wp-content/uploads/2019/06/Digital-Video-Piracy.pdf, ii.

9 **Tim Kreider:** Tim Kreider, "Slaves of the Internet, Unite!," *New York Times*, October 26, 2013.

10 **Jessica Hische:** Jessica Hische, "Should I Work for Free?," http://shouldiworkforfree.com.

11 **global fashion brands:** See, e.g., Michal Addady, "12 Artists Are Accusing Zara of Stealing Their Designs," *Fortune*, July 20, 2016.

12 **"'it's Spotify'":** Clayton, *Uproot*, 75.

13 **TV generated some $22 billion:** Lynda Obst, *Sleepless in Hollywood: Tales from the New Abnormal in the Movie Business* (New York: Simon & Schuster, 2013), 235–36.

14 **"street-level":** Richard Florida, *The Rise of the Creative Class: And How It's Transforming Work, Leisure, Community and Everyday Life* (New York: Basic Books, 2002), 182.

15 **From 2003 to 2013:** "National Arts Index: An Annual Measure of the Vitality of Arts and Culture in the United States 2016," https://www.americansforthearts.org/by-program/reports-and-data/legislation-policy/naappd/national-arts-index-an-annual-measure-of-the-vitality-of-arts-and-culture-in-the-united-states-2016, 2.

16 **earned more of their money:** Michael Cooper, "It's Official: Many Orchestras Are Now Charities," *New York Times*, November 16, 2016.

17 **at least sixteen:** Ibid.; Michael Cooper, "Chicago Symphony Musicians Walk Out to Preserve Their Pension Benefits," *New York Times*, March 12, 2019; Michael Cooper, "Lockout Mutes Symphony in City Under Strain," *New York Times*, July 2, 2019.

18 **financial troubles across the sector:** Daniel Grant, "How Do Museums Pay for Themselves These Days?," *HuffPost*, November 7, 2012.

19 **flagship institutions:** Robin Pogrebin, "Ambitions for Met Museum Lead to Stumbles," *New York Times*, February 5, 2017; Larry Kaplan, "LA's Museum of Contemporary Art Comes Back from the Brink," *Nonprofit Quarterly*, January 8, 2014; Heather Gillers et al., "Chicago Museums Reeling after Building Sprees," *Chicago Tribune*, March 13, 2013.

20 **local philanthropic largesse:** Cooper, "Lockout Mutes Symphony in City Under Strain."

21 **National Endowment for the Arts:** "National Endowment for the Arts Appropriations History," https://www.arts.gov/about/appropriations-history

22 **what the military spends on bands:** Jessica T. Mathews, "America's Indefensible Defense Bud- get," *New York Review of Books*, July 18, 2019.

23 **$1.38 billion:** "Government Funding to Arts Agencies Federal, State, and Local: 1999–2019," https://www.americansforthearts.org/sites/default/files/3.%202019%20Government%20Funding%20for%20the%20Arts%20%2820%20Years%29.pdf

24 **programs have been multiplying:** Mark McGurl, *The Program Era: Postwar Fiction and the Rise of Creative Writing* (Cambridge, Mass.: Harvard University Press, 2009), 25; Amy Brady, "MFA by the Numbers, on the Eve of AWP," *Literary Hub*, February 8, 2017; Brian Boucher, "After a Decade of Growth, MFA Enrollment Is Dropping," *artnet news*, October 18, 2016.

25 **less than 30 percent:** Martin J. Finkelstein et al., "Taking the Measure of Faculty Diversity," *Advancing Higher Education*, April 2016, 2.

26 **more like 6 percent:** 說法來自可可・福斯柯的私下談話內容。

27 **"various institutional affiliations":** Roger White, *The Contemporaries: Travels in the 21st-Century Art World* (New York: Bloomsbury, 2015), 46.

28 **"Over the course of my career":** Alexander Chee, "The Wizard," in Martin, ed., *Scratch*, 63.

29 **$140 million a year:** "Patreon Creators Statistics," https://graphtreon.com/patreon-stats

30 **only 2 percent:** Brent Knepper, "No One Makes a Living on Patreon," *Outline*, December 7, 2017.

31 **ten million artists:** Tim Wenger, "SoundCloud, Will It Survive?," *Crossfadr*, October 9, 2017.

32 **the Kindle Store**: 說法來自彼得‧希迪克史密斯的私下談話內容。

33 **About fifty thousand films**: 說法來自麥卡‧凡‧霍夫的私下談話內容。

34 **now over six million**: https://en.wikipedia.org/wiki/Kindle_Store.

35 **fewer than two copies a month**: http://authorearnings.com/report/may-2016-report/ [this resource is no longer available].〔此網站已失效〕

36 **fewer than two thousand**: Ibid.

37 **less than 3 percent**: "How Many Films in an Average Film Career?," https://stephenfollows.com/many-films-average-film-career/.

38 **over 95 percent of streams**: "What Are the Total Number of Artists on Spotify?," https://www.quora.com/What-are-the-total-number-of-artists-on-Spotify

39 **roughly fifty million songs**: https://en.wikipedia.org/wiki/Spotify

40 **20 percent have never been streamed**: Justin Wm. Moyer, "Five Problems with Taylor Swift's Wall Street Journal Op-ed," *Washington Post*, July 8, 2014.

41 **"Most submissions"**: Chris Parris-Lamb and Jonathan Lee, "The Art of Agenting: An Interview with Chris Parris-Lamb," in Travis Kurowski et al., eds., *Literary Publishing in the Twenty-First Century* (Minneapolis: Milkweed Editions, 2016), 176, 182.

42 **"big sucks the traffic"**: 引用自阿斯特拉的《人民平台》，頁122。

43 **"the bigger [would] get smaller"**: Ibid., 123.

44 **In the age of Thriller... top 1 percent**: Jonathan Taplin, *Move Fast and Break Things: How Facebook, Google, and Amazon Cornered Culture and Undermined Democracy* (New York: Little, Brown, 2017), 44.

45 **Matthew Yglesias**: Yglesias, "Amazon Is Doing the World a Favor."

46 **Jaron Lanier**: Jaron Lanier, *Who Owns the Future* (New York: Simon & Schuster, 2014), 186–87.

47 **the average video**: *Harper's* Index, *Harper's Magazine*, June 2018.

48 **arts funding in K–12**: https://static1.squarespace.com/static/57630b716b8f5b87e314c6d1/t/5a5c2fc6e2c483cd41a29c7e/1515991006751/LoudenBookTour_Description.pdf, 4.

49 **Hourly wages for studio assistants**: 說法來自威廉‧波希達的私下談話內容。

50 **When staff at the New Yorker**: Noreen Malone, "The *New Yorker* Staff Has Unionized," *New York*, June 6, 2018.

CHAPTER 5 │ 自己動手做

1 **in excess of a hundred people**: White, *The Contemporaries*, 80.

2 **"the experience of arising"**: Dave Hickey, *Air Guitar: Essays on Art & Democracy* (Los Angeles: Art Issues Press, 1997), 161.

3 **"authors who have had their novels"**: Sam Sacks, "Professional Fictions," *New Republic*, December 7, 2015.

4 **Steven Kotler**: "Episode 108: Steven Kotler—Your Flow State: What Is It? How to Get There...,"

The Learning Leader, 1:01:15.

5　**59 percent from 2009 to 2015:** "The Wages of Writing: 2015 Author Income Survey," 8.

6　**"An American writer fights his way":** James Baldwin, *Nobody Knows My Name* (New York: Vintage, 1961), 7.

7　**Meredith Graves:** Meredith Graves, "The Career of Being Myself," *WATT*, June 2, 2016.

8　**"25/8 not 24/7":** Thomas Kilpper in Sharon Louden, ed., *Living and Sustaining a Creative Life: Essays by 40 Working Artists* (Bristol, UK: Intellect, 2013), 181.

9　**large-scale longitudinal survey:** Quoctrung Bui, "Who Had Richer Parents, Doctors or Artists?," npr.org, March 18, 2014.

10　**43 percent of artists lacked insurance:** Renata Marinaro, "Health Insurance Is Still a Work-in- Progress for Artists and Performers," in Center for Cultural Innovation, *Creativity Connects: Trends and Conditions Affecting U.S. Artists* (National Endowment for the Arts, 2016), 48.

11　**Amy Whitaker:** Whitaker, *Art Thinking*, 44.

Chapter 6 ｜ 空間與時間

1　**As of May 2019:** Crystal Chen, "Zumper National Rent Report: May 2019," *The Zumper Blog*, April 30, 2019.

2　**rents increasing 19 percent... fourth-most-expensive:** 數據出自 "Zumper National Rent Report: December 2015," *The Zumper Blog*。截至二〇一九年五月，奧克蘭的房價已跌至全美第六高。

3　**"[A] formal studio":** John Chiaverina, "Does the Cost of Living in New York Spell the End of Its Artistic Life?," *New York Times*, September 11, 2018.

4　**"I am entirely dependent":** David Humphrey in Louden, ed., *Living and Sustaining a Creative Life*, 56.

5　**sales of electric guitars:** Paul Resnikoff, "Electric Guitar Sales Have Plunged 23% Since 2008," *Digital Music News*, May 10, 2018.

6　**Galapagos Arts Space:** Colin Moynihan, "Born in Brooklyn, Now Making a Motown Move," *New York Times*, December 8, 2014.

7　**"nightlife mayor":** Anna Codrea-Rado, "Notes from 'Night Mayors' Abroad," *New York Times*, August 31, 2017.

8　**where musicians are getting priced out:** Ibid.

9　**"You can't be the live music capital":** Michel Martin, "South by Southwest Adds a 'Super Bowl' to Austin's Economy Each Year," npr.org, March 18, 2017.

10　**70 percent of the city's artists:** Caille Millner, "San Francisco Is Losing Its Artists," *Hyperallergic*, September 30, 2015.

11　**"It seems like New York":** Ryan Steadman, "How I Get By: The Lives of Five American Artists," *Observer*, April 13, 2016.

12 **"It's the big fish in a small pond"**: Pete Cottell, "Summer Cannibals' Jessica Boudreaux Wants to Burst the Portland Bubble," *Willamette Week*, January 10, 2017.

13 **"didn't have a career to speak of"**: Graves, "The Career of Being Myself."

14 **"Human creativity"**: Florida, *The Rise of the Creative Class*, xiii, 68.

15 **"Bohemian Index"**: Ibid., 260, 297.

16 **"If Mark sells the Congress House"**: Rain Perry, dir., *The Shopkeeper* (2016), 1:22:05.

17 **"preferred tenants"**: Nate Freeman, "Mom & Popped: In a Market Contraction, the Middle-Class Gallery Is Getting Squeezed," *artnet news*, November 29, 2016.

18 **where local activists have mounted**: Carolina A. Miranda, "The Art Gallery Exodus from Boyle Heights and Why More Anti-Gentrification Battles Loom on the Horizon," *Los Angeles Times*, August 8, 2018.

19 **murders dropped some 70 percent**: https://en.wikipedia.org/wiki/Crime_in_New_York_City#Murders_by_year.

20 **the population grew by over 9 percent**: https://en.wikipedia.org/wiki/Demographics_of_New_York_City#Population.

21 **"a cultural district"**: Lise Soskolne, "Who Owns a Vacant Lot," *Shifter* 21: Other Spaces (2012).

22 **"The identity right now is money"**: WTF #858, October 26, 2017, 77:00.

23 **"People who keep themselves busy"**: Mihaly Csikszentmihalyi, *Creativity: Flow and the Psychology of Discovery and Invention* (New York: HarperCollins, 1976), 99.

24 **"a utopia of experimental fuckaroundery"**: White, *The Contemporaries*, 50–51.

CHAPTER 7 | 藝術家的生命週期

1 **"I don't remember"**: 引述自愛咪・惠特克的《藝術思維》,頁 vii。

2 **"I often want to write"**: WTF #878, January 4, 2018, 18:35, 19:05.

3 **Lewis Hyde**: "The Artist as Entrepreneur," *Full Bleed*, May 4, 2017.

4 **Jill Soloway**: Terry Gross, "'Transparent' Creator Jill Soloway Seeks to Upend Television with 'I Love Dick,'" npr.org, May 10, 2017.

5 **"other broke artists"**: Lucy Bellwood, [untitled talk], 17:00, 17:14。

6 **"Threw the towel in"**: WTF #793, March 13, 2017, 40:22.

7 **"For those who are not writers"**: Alexander Chee, "The Wizard," in Martin, ed., *Scratch*, 61.

8 **"The phrase 'made it'"**: Jack Conte, "Pomplamoose 2014 Tour Profits," medium.com, November 24, 2014.

9 **"hype machine"**: Lucy Bellwood, [untitled talk], 23:06.

10 **"A decade ago"**: WTF #872, December 14, 2017, 2:21.

11 **"dreamed upon lifestyle"**: Neda Ulaby, "In Pricey Cities, Being a Bohemian Starving Artist Gets Old Fast," npr.org, May 15, 2014.

12 **"Most writers I know"**: J. Robert Lennon, "Write to Suffer, Publish to Starve," in Martin, ed.,

Scratch, 105.

13 **it takes about twenty years:** *WTF* #725, July 18, 2016, 23:00.

CHAPTER 8 ｜ 音樂

1 **"$39 billion in global revenue":** Hochberg, "The Record Business Is Partying Again."

2 **From 2000 to 2002... another 46 percent:** John Seabrook, *The Song Machine: Inside the Hit Factory* (New York: Norton, 2015), 119, 134.

3 **some four hundred million iPods:** Jeff Dunn, "The Rise and Fall of Apple's iPod, in One Chart," *Business Insider*, July 28, 2017.

4 **began to get traction in 2012:** Felix Richter, "Spotify Boasts 140M Active Users, 50M Premium Subs," statista.com, January 14, 2015.

5 **displaced the digital downloads:** Perry, dir., *The Shopkeeper*, 1:07:50.

6 **streaming accounted for three-quarters:** Patricia Hernandez, "Streaming Now Accounts for 75 Percent of Music Industry Revenue," *Verge*, September 20, 2018.

7 **stood at $19 billion:** "IFPI Global Music Report 2019," April 2, 2019, https://www.ifpi.org/news/IFPI-GLOBAL-MUSIC-REPORT-2019.

8 **38 percent of listeners:** Matt Binder, "YouTube Accounts for 47 Percent of Music Streaming, Study Claims," *Mashable*, October 10, 2018.

9 **In 2010, Live Nation:** Ben Sisario and Graham Bowley, "Roster of Stars Lets Live Nation Flex Ticket Muscles, Rivals Say," *New York Times*, April 2, 2018.

10 **more than 850 stations:** https://www.iheartmedia.com/iheartmedia/stations

11 **"showola":** Deborah Speer, "Radio's New 'Showola,'" *Pollstar*, September 25, 2014.

12 **a good set of estimates:** https://informationisbeautiful.net/visualizations/spotify-apple-music-tidal-music-streaming-services-royalty-rates-compared/.

13 **nearly half of all listening online:** Binder, "YouTube Accounts for 47 Percent of Music Streaming."

14 **Zoë Keating:** Zoë Keating, "The Sharps and Flats of the Music Business," *Los Angeles Times*, September 1, 2013.

15 **Rosanne Cash:** Seabrook, *The Song Machine*, 296.

16 **Rain Perry:** Perry, dir., *The Shopkeeper*, 1:14:15.

17 **"Our band's only record":** Graves, "The Career of Being Myself."

18 **"90 percent of your subscription fee":** Seabrook, *The Song Machine*, 296.

19 **Alan B. Krueger:** Alan B. Krueger, "The Economics of Rihanna's Superstardom," *New York Times*, June 2, 2019.

20 **"If the type of music I make":** Marc Ribot, "If Streaming Is the Future, You Can Kiss Jazz and Other Genres Goodbye," *New York Times*, November 7, 2014.

21 **from $1 billion in North America:** "2016 Year End Special Features," *Pollstar*, January 6, 2017.

22 **"heritage acts"**: Chris Ruen, *Freeloading: How Our Insatiable Appetite for Free Content Starves Creativity* (Melbourne: Scribe, 2012), 60.

23 **by 2017, the number was 60 percent**: Krueger, "The Economics of Rihanna's Superstardom."

24 **80 percent of the money**: "Copyright—Tift Merritt, Marc Ribot and Chris Ruen Conversation," OnCopyright 2014 conference, April 2, 2014, New York, https://www.youtube.com/watch?v=gpyTlqfa6Zk&t=193s, 15:22.

25 **"You see every artist and his dog"**: Perry, dir., *The Shopkeeper*, 1:19:25.

26 **"To earn a living"**: Suzanne Vega, "Today the Road Is a Musician's Best Friend," *New York Times*, November 6, 2014.

27 **"recording vocals late at night"**: Seabrook, *The Song Machine*, 214.

28 **"Touring is artistic death"**: Hutch Harris, "Why I Won't Tour Anymore," *WATT*, October 4, 2016.

29 **"the ultimate merch"**: "Copyright—Tift Merritt, Marc Ribot and Chris Ruen Conversation," 15:55.

30 **number of full-time songwriters**: Nate Rau, "Musical Middle Class Collapses," *Tennessean*, January 3, 2015.

31 **David Remnick**: *WTF* #830, July 20, 2017, 19:05.

32 **"people just think"**: *WTF*, #902, March 29, 2018, 59:20.

33 **"how far we'd traveled"**: Clayton, *Uproot*, 117.

34 **"playlist plugging"**: Liz Pelly, "The Secret Lives of Playlists," *WATT*, June 21, 2017.

35 **Patreon has started to play**: Jack Conte, "We Messed Up. We're Sorry, and We're Not Rolling Out the Fees Change," *Patreon Blog*, December 13, 2017.

36 **SoundCloud**: Jenna Wortham, "If SoundCloud Disappears, What Happens to Its Music Culture?," *New York Times Magazine*, August 6, 2017.

37 **"Meet the New Boss"**: David Lowery, "Meet the New Boss, Worse Than the Old Boss?," *Trichordist*, April 15, 2012.

38 **"that's most of us"**: *Real Time with Bill Maher*, season 14, episode 9, March 18, 2016.

39 **"write a blog post"**: https://mariancall.com/i-want-to-be-marians-best-fan-ever-and-do-nice-things-for-her-where-do-i-start/#more-225.

40 **"a full-time artist deep in debt"**: https://mariancall.com/category/f-a-q/.

41 **"tiny, dense snowglobes"**: Erin Lyndal Martin, "Six Haunted Ladies of Folk Noir," *Bandcamp Daily*, November 18, 2016.

42 **"You're amazing and your voice"**: "Nina Nastasia—Cry, Cry, Baby," https://www.youtube.com/watch?v=u_VNaThCRJc.

CHAPTER 9 ｜ 寫作

1　**Only about 350 literary titles:** 說法來自理查 · 奈許的私下談話內容。

2　**By the early 1990s:** Richard Nash, "What Is the Business of Literature," in Kurowski et al., eds., *Literary Publishing in the Twenty-First Century*, 253–54.

3　**the company did not become profitable:** Nick Statt, "Amazon, Once a Big Spender, Is Now a Profit Machine," *Verge*, July 28, 2016.

4　**median income 50 percent higher …responsible for 60 percent:** 說法來自彼得 · 希迪克史密斯的私下談話內容。

5　**28 percent of the book market:** 說法來自彼得 · 希迪克史密斯的私下談話內容。

6　**sales of the format exploded:** Felix Richter, "U.S. eBook Sales to Surpass Printed Book Sales in 2017," statista.com, June 6, 2013.

7　**E-book sales have since plateaued:** Michael Kozlowski, "Ebook Sales Decrease by 4.5% in the First Quarter of 2019," *Good e-Reader*, June 17, 2019.

8　**By 2017, online sales:** 說法來自彼得 · 希迪克史密斯的私下談話內容。

9　**over 40 percent… over 80 percent:** Mike Shatzkin, "A Changing Book Business: It All Seems to Be Flowing Downhill to Amazon," The Idea Logical Company blog, January 22, 2018.

10　**From 1995 to 2000… about a quarter of the lost ground:** 數據出自 Paddy Hirsch, "Why the Number of Independent Bookstores Increased During the 'Retail Apocalypse,'" npr.org, March 29, 2018。「約四分之一」是我的估算。

11　**But the brick-and-mortar book business down by 39 percent:** David Streitfeld, "Bookstore Chain Succumbs, as E-Commerce Devours Retailing," *New York Times*, December 29, 2017; and https://en.wikipedia.org/wiki/Borders_Group

12　**only 5 percent will cite an online seller:** 說法來自彼得 · 希迪克史密斯的私下談話內容。

13　**Amazon is squeezing those publishers:** Franklin Foer, *World Without Mind: The Existential Threat of Big Tech* (New York: Penguin Press, 2017), 105.

14　**from $65 billion to $19 billion:** Douglas McLennan and Jack Miles, "A Once Unimaginable Scenario: No More Newspapers," *Washington Post*, March 21, 2018.

15　**some twenty-one hundred of them:** Douglas A. McIntyre, "Over 2000 American Newspapers Have Closed in Past 15 Years," *24/7 WallSt*, July 23, 2019.

16　**more than 240,000 jobs, 57 percent of their workforce:** "Employment Trends in Newspaper Publishing and Other Media, 1990–2016," https://www.bls.gov/opub/ted/2016/employment-trends-in-newspaper-publishing-and-other-media-1990-2016.htm

17　**he was paying $150:** Foer, *World Without Mind*, 169.

18　**Vice, Vox, BuzzFeed, and others:** Derek Thompson, "The Media's Post-Advertising Future Is Also Its Past," *Atlantic*, December 31, 2018; and Benjamin Mullin and Amol Sharma, "Vox Media on Pace to Miss Revenue Target as Digital Advertising Disappoints," *Wall Street Journal*, September

23, 2018.

19 **"I thought you could just drink"**: 0s&1s, *The Art of Commerce*, episode 54: "'I Was Young and Full of a Billion Ideas but Had No Clue How to Execute Them,'" March 2, 2016, http://www.0s-1s. com/the-art-of-commerce-liv

20 **"unspool[ing] myself for cash"**: Sarah Nicole Prickett, "The Best Time I Dropped Out of College (Twice)," *Hairpin*, November 24, 2014.

21 **"go beyond the book... 'fucking figure it out'"**: Jane Friedman, "An Interview with Richard Nash: The Future of Publishing," janefriedman.com, September 22, 2015.

22 **"more social and economic actors"**: Nash, "What Is the Business of Literature," in Kurowski et al., eds., *Literary Publishing in the Twenty-First Century*, 269.

23 **A lot of his students "are realists"**: *WTF* #984, January 10, 2019, 1:29:35, 1:30:35.

24 **about eighty-five thousand new titles**: Valerie Bonk, "Howard County Authors Make the Leap into Self-Publishing," *Baltimore Sun*, April 6, 2016.

25 **over a million**: "New Record: More Than 1 Million Books Self-Published in 2017," bowker.com, October 10, 2018.

26 **22 percent by dollar amount**: http://authorearnings.com/report/january-2018-report-us-online-book-sales-q2-q4-2017/〔此網站已失效〕

27 **seven million books have been self-published**: "Self-Publishing in the United States 2008–2013: Print vs. Ebook," bowker.com; "Self-Publishing in the United States 2011–2016: Print vs. Ebook," bowker.com; and "New Record: More than 1 Million Books Self-Published in 2017," bowker.com. 數據出自以上網站。我估計從二〇一八年初到二〇二〇年中,每年至少有一百萬本。

28 **Pottermore was capturing**: http://authorearnings.com/report/january-2018-report-us-online-book-sales-q2-q4-2017/〔此網站已失效〕

29 **eighty million readers... 665 million uploads**: https://company.wattpad.com/press/.

30 **six million writers**: 說法來自班・索比克的私下談話內容。

31 **fifty languages**: 說法來自阿許萊・加德納的私下談話內容。

32 **45 percent are thirteen to eighteen; 45 percent are eighteen to thirty; 70 percent are female**: Ibid.

33 **90 percent are reading on mobile devices**: 說法來自班・索比克的私下談話內容。

34 **1.3 million books**: Dan Price, "5 Reasons a Kindle Unlimited Subscription Isn't Worth Your Money," *MakeUseOf*, January 7, 2019.

35 **rate was about 0.48 cents per page**: Chris McMullen, "The Kindle Unlimited Per-Page Rate Holds Steady in October, 2018," chrismcmullen.com, November 15, 2018.

36 **seven hundred assignments... over 527,000 words**: Nicole Dieker, "How One Freelance Writer Made $87,000 in 2016," *Write Life*, January 16, 2017.

37 **"calculating"**: Nicole Dieker, "This Week in Self-Publishing: Let's Get Serious About Sales and

Money," hello-the-future.tumblr.com, February 3, 2017.

38 **"strategic"**: Nicole Dieker, "This Week in Self-Publishing: I Love Pronoun," hello-the-future. tumblr.com, January 27, 2017.

39 **"just fling words into the sky"**: Dieker, "This Week in Self-Publishing: Let's Get Serious About Sales and Money."

40 **"a couple of lovely Amazon reviews"**: Nicole Dieker, "This Week in Self-Publishing: Publication Week," medium.com, May 26, 2017.

41 **"It's everything a debut author"**: Ibid.

42 **"just send your book"**: Nicole Dieker, "This Week in Self-Publishing: What Else Should I Be Doing Right Now?," medium.com, June 23, 2017.

43 **"nearly every free minute"**: Nicole Dieker, "This Week in Self-Publishing: It's Time to Start Working on Volume 2," medium.com, July 28, 2017.

44 **"But the truth is"**: Nicole Dieker, "On Revising My Novel While Reading Meg Howrey's 'The Wanderers,' or: Books Are Supposed to Make You Think and Feel, Right?," nicoledieker.com, September 16, 2017.

45 **Stephen Colbert**: *The Colbert Report*, June 23, 2014, http://www.cc.com/video-clips/07oysy/the-colbert-report-john-green, 3:00.

46 **"anti-resume"**: Monica Byrne, "An Artist Compiled All Her Rejections in an 'Anti-Resume.' Here's What Can Be Learned from Failure," *Washington Post*, August 8, 2014.

CHAPTER 10 | 視覺藝術

1 **Leonardo's Salvator Mundi**: Eileen Kinsella, "The Last Known Painting by Leonardo da Vinci Just Sold for $450.3 Million," *artnet news*, November 15, 2017.

2 **In the 1940s**: Diana Crane, *The Transformation of the Avant-Garde: The New York Art World, 1940–1985* (Chicago: University of Chicago Press, 1987), 2.

3 **"the entire New York art world"**: Ben Davis, *9.5 Theses on Art and Class* (Chicago: Haymarket Books, 2013), 76.

4 **two hundred artists working in the city**: Holland Cotter, "When Artists Ran the Show," *New York Times*, January 13, 2017.

5 **"If somebody had a party"**: White, *The Contemporaries*, 210.

6 **"$135,000 for a Wyeth"**: Harold Rosenberg, *Discovering the Present: Three Decades in Art, Culture, and Politics* (Chicago: University of Chicago Press, 1973), 110.

7 **today's most expensive living artists**: https://en.wikipedia.org/wiki/List_of_most_expensive_artworks_by_living_artists

8 **Through the 1970s**: Martha Rosler, "School, Debt, Bohemia: On the Disciplining of Artists," artanddebt.org, March 4, 2015.

9 **wouldn't even think about showing**: Bill Carroll in Louden, ed., *Living and Sustaining a*

Creative Life, 210.

10 **now the galleries began recruiting**: Rosler, "School, Debt, Bohemia."

11 **once meant under forty**: ibid.

12 **surpassing 1980s benchmarks**: White, *The Contemporaries*, 140.

13 **global art sales roughly doubled**: Davis, *9.5 Theses on Art and Class*, 78.

14 **increasing 55 percent**: https://wageforwork.com/files/w9U7v627VLmeWsRi.pdf, 6.

15 **sales returning to pre-crash levels**: S. Lock, "Global Art Market Value from 2007 to 2018 (in Billion U.S. Dollars)," statista.com, October 29, 2019.

16 **"A one percentage point increase"**: Davis, *9.5 Theses on Art and Class*, 79.

17 **More than half of the global art market**: Anna Louie Sussman, "Could Blockchain Put Money Back in Artists' Hands?," artsy.net, March 16, 2017.

18 **"highly speculative stocks"**: Davis, *9.5 Theses on Art and Class*, 80.

19 **So-called emerging artists**: 此句出自羅傑・懷特的《當代藝術》，頁140。

20 **Art is used... billion-dollar business**: Atossa Araxia Abrahamian, "The Lemming Market," *London Review of Books*, May 10, 2018.

21 **150 galleries in SoHo...300 in Chelsea**: Carroll in Louden, ed., *Living and Sustaining a Creative Life*, 215.

22 **had passed 1,100**: Magnus Resch, "The Global Art Gallery Report 2016," phaidon.com.

23 **60 percent of galleries**: 引自莎倫・勞登的《藝術家作為文化生產者：創意職涯的維生方式》(英國，布里斯托，知識分子出版社〔Intellect〕，2017)書中威廉・波希達的說法。

24 **eighty "international" events**: Caroline Goldstein, "Attention, Art Collectors: Here Is the Definitive Calendar of International Art Fairs for 2018," *artnet news*, January 29, 2018.

25 **two hundred galleries... seventy thousand visitors**: https://en.wikipedia.org/wiki/Art_Basel.

26 **as low as 5 percent**: Davis, *9.5 Theses on Art and Class*, 84.

27 **"the MFA was pitched"**: Ben Davis, "Is Getting an MFA Worth the Price?," *artnet news*, August 30, 2016.

28 **crunched the numbers**: Ibid.

29 **"Artists in large numbers"**: Rosler, "School, Debt, Bohemia."

30 **only 10 percent**: BFAMFAPhD, "Artists Report Back: A National Study on the Lives of Arts Graduates and Working Artists," http://bfamfaphd.com, 2014.

31 **85 percent... 15 percent**: Quoted in Nicholas D. Hartlep et al., eds., *The Neoliberal Agenda and the Student Debt Crisis in U.S. Higher Education* (Abingdon, UK: Routledge, 2017), 95.

32 **just twenty individuals**: Allison Schrager, "Art Market Snubs the Merely Rich," *New York Times*, May 17, 2019.

33 **a little more than $13,000**: Davis, "Is Getting an MFA Worth the Price?" 187

34 **"staggeringly huge percentage"**: White, *The Contemporaries*, 120.

35 **"zombie formalists":** Chris Wiley, "The Toxic Legacy of Zombie Formalism, Part 1: How an Unhinged Economy Spawned a New World of 'Debt Aesthetics,'" *artnet news*, July 26, 2018.

36 **as much as $389,000:** Christian Viveros-Faune, "At UES Show, Lucien Smith Leads the Charge of the Opportunist Brigade," *Village Voice*, June 4, 2014.

37 **Two years later:** Eileen Kinsella, "Has the Market for 'Zombie Formalists' Evaporated?," *artnet news*, October 6, 2015

38 **seven are art schools:** 請參閱美國教育部大學收費透明清單（College Affordability and Transparency List）的「哪一間大學的收費最高／低？」（which colleges have the highest and lowest tuition and net prices?），選擇學校類型為「四年制或更高，私人非營利機構」（4-year or above, private not-for-profit），最後選擇「最高收費」（highest net prices）。清單網址：https://collegecost.ed.gov/affordability。

39 **"consensual fiction":** Humphrey in Louden, ed., *Living and Sustaining a Creative Life*, 56.

40 **"Cynics say":** Ibid.

41 **"real career development":** Ibid., 156.

42 **"infantiliz[ed]":** Ibid., 213.

43 **"abridged listing":** Ibid., 166.

44 **"alternative art schools":** See, e.g., Isaac Kaplan, "MFAs Are Expensive—Here Are 8 Art School Alternatives," artsy.net, November 22, 2016.

45 **"As an artist whose professional life":** White, *The Contemporaries*, 46.

46 **"chronic neck ... constant anxiety":** Lisa Congdon, "On Self-Employment, Workaholism and Getting My Life Back," lisacongdon.com.

47 **"there's gotta be someone":** Lucy Bellwood, [untitled talk], 6:57.

48 **"the prospect of being an only child":** Ibid., 27:15.

49 **"Everything I have done":** Ibid., 8:30.

50 **"shave off some small piece":** Ibid., 25:28.

CHAPTER 11 ｜ 電影與電視

1 **the top-ranked show:** https://en.wikipedia.org/wiki/1962–63_United_States_network_television_schedule

2 **the number was 532:** John Koblin, "Peak TV Hits a New Peak, with 532 Scripted Shows," *New York Times*, January 9, 2020.

3 **had a rating of 36:** https://en.wikipedia.org/wiki/1962–63_United_States_network_television_schedule

4 **all of 10.6:** https://en.wikipedia.org/wiki/2018–19_United_States_network_television_schedule

5 **seldom cracked a million viewers:** https://en.wikipedia.org/wiki/List_of_Girls_episodes

6 **came in at 0.6:** "Sunday Cable Ratings: 'Real Housewives of Atlanta' Wins Night, 'True Detective,' 'Ax Men,' 'Shameless' & More," tvbythenumbers, January 14, 2014.

7 **more than sixty networks and streaming services:** Tad Friend, "Donald Glover Can't Save You," *New Yorker*, March 5, 2018.

8 **"a fierce arms race for content":** John Koblin, "Tech Firms Make Push Toward TV," *New York Times*, August 21, 2017.

9 **"If you're a creative person":** *WTF* #754, October 27, 2016, 98:30.

10 **10 percent... 6 percent:** Obst, *Sleepless in Hollywood*, 11.

11 **"DVD, TV, pay cable":** Ibid., 39.

12 **"used to be half":** Ibid., 40.

13 **less money now:** "Domestic Yearly Box Office," boxofficemojo.com.

14 **"If you're a studio":** *WTF* #754, October 27, 2016, 98:18.

15 **international sales:** Obst, *Sleepless in Hollywood*, 53–54.

16 **"went from nothing":** Ibid., 56–57.

17 **Marvel Cinematic Universe:** https://en.wikipedia.org/wiki/Marvel_Cinematic_Universe

18 **every one of the top 10 movies:** Obst, *Sleepless in Hollywood*, 33.

19 **essentially unchanged:** "2019 Worldwide Box Office," boxofficemojo.com.

20 **top five grossing films:** "Domestic Yearly Box Office," boxofficemojo.com.

21 **From 2006 to 2013... simply been eliminated:** 數據出自 Ruth Vitale and Tim League, "Guest Post: Here's How Piracy Hurts Indie Film," indiewire.com, July 11, 2014. 作者所掌握來自大型電影公司的出品數下降數據為百分之三十三，但他們自己的數據顯示為百分之四十四。

22 **"tentpoles and tadpoles":** Obst, *Sleepless in Hollywood*, 41.

23 **Reeling off a list:** Ibid., 9–10.

24 **John Waters, Spike Lee:** Jason Bailey, "How the Death of Mid-Budget Cinema Left a Generation of Iconic Filmmakers MIA," flavorwire.com, December 9, 2014.

25 **After resorting to Kickstarter:** https://en.wikipedia.org/wiki/Da_Sweet_Blood_of_Jesus

26 **Lee got $15 million:** https://en.wikipedia.org/wiki/Chi-Raq.

27 **nine times as much profit:** Obst, *Sleepless in Hollywood*, 235–36.

28 **"Why are you poor?":** *WTF* #847, September 18, 2017, 23:58.

29 **HBO:** Meg James, "HBO to Get Bigger Programming Budget, Says WarnerMedia Head John Stankey," *Los Angeles Times*, July 24, 2018.

30 **Amazon:** Alex Weprin, "Amazon Expected to Spend $5 Billion on Video Content This Year," mediapost.com, February 23, 2018.

31 **Netflix:** David Z. Morris, "Netflix Is Expected to Spend up to $13 Billion on Original Programming This Year," *Fortune*, July 8, 2018.

32 **"There's a lot more work":** Kyle Buchanan, "Elizabeth Banks: It's Getting Harder to Make Money in Hollywood," *New York Times*, June 24, 2019.

33 **the number of independent films... 31 percent to 24 percent:** Bailey, "How the Death

of Mid-Budget Cinema Left a Generation of Iconic Filmmakers MIA."

34 **Todd Solondz... earned as much as $750,000:** 這幾部電影的相關數據出自維基百科。
點入《歡迎光臨娃娃屋》的票房連結，其中顯示票房收入稍微超過五百萬美元。

35 **"Every independent film":** Micah Van Hove, "How 'Goat' Director Andrew Neel Enabled
Breakout Performances on a Tight Shooting Schedule," nofilmschool.com, February 2, 2016, 1:53.

36 **"Micro-budget":** Stephen Follows, "What's the Average Budget of a Low or Micro-Budget
Film?," stephenfollows.com, September 22, 2014.

37 **"increasing numbers of rich kids":** Obst, *Sleepless in Hollywood*, 41.

38 **One estimate from 2013:** Stephen Follows, "How Many Film Festivals Are There in the
World?," stephenfollows.com, August 19, 2013.

39 **"insatiable appetite for content":** Sean Fennessey, "The End of Independent Film as We
Know It," theringer.com, April 10, 2017.

40 **Netflix carried over sixty-seven hundred movies... had nearly tripled:** Travis Clark,
"New Data Shows Netflix's Number of Movies Has Gone Down by Thousands of Titles Since
2010— but Its TV Catalog Size Has Soared," *Business Insider*, February 20, 2018.

41 **"think like a fan":** James Swirsky and Lisanne Pajot, "Indie Game Case Study: Tech & Audience,"
indiegamethemovie.com, November 1, 2012.

42 **"by being very open":** Ibid.

43 **"tried to respond... two people":** Ibid.

44 **"build on the buzz":** James Swirsky and Lisanne Pajot, "Indie Game Case Study: Theatrical &
Tour," indiegamethemovie.com, November 7, 2012.

45 **"Every doc has a core audience":** James Swirsky and Lisanne Pajot, "Indie Game Case Study:
Digital," indiegamethemovie.com, November 19, 2012.

CHAPTER 12 ｜ 藝術史

1 **"Art as we have generally understood it":** Larry Shiner, *The Invention of Art: A Cultural
History* (Chicago: University of Chicago Press, 2001), 3.

2 **"Artist," "artisan":** Raymond Williams, *Keywords: A Vocabulary of Culture and Society* (New
York: Oxford University Press, 1976), 41.

3 **Artists ceased to be anonymous:** Gerber, *The Work of Art*, 15.

4 **Creativity was still regarded:** Williams, *Keywords*, 82; and Shiner, *The Invention of Art*, 31.

5 **As it had since Aristotle:** Arthur C. Danto, *After the End of Art: Contemporary Art and the Pale
of History* (Princeton, N.J.: Princeton University Press, 1997), 46.

6 **Art itself was not a unitary concept:** Williams, *Keywords*, 41.

7 **"throughout history":** Taplin, *Move Fast and Break Things*, 10.

8 **The term "fine arts":** https://www.etymonline.com/word/fine#etymonline_v_5954.

9 **As art arose to its zenith:** 此段落資訊多出自雷蒙・威廉士（Raymond Williams）《關鍵

詞：文化與社會的詞彙》（*Keywords: A Vocabulary of Culture and Society*）的詞條。

10 **Henri Bergson:** Hannah Arendt, *Crises of the Republic* (New York: Harcourt Brace, 1972), 171.

11 **Nietzsche:** Friedrich Nietzsche, "A Critical Backward Glance," quoted in Wayne C. Booth, *Modern Dogma and the Rhetoric of Assent* (Chicago: University of Chicago Press, 1974), 98.

12 **the Grub Street model spread:** Abbing, *Why Are Artists Poor?*, 266.

13 **increased from 11 to 147:** Howard Singerman, *Art Subjects: Making Artists in the American University* (Berkeley: University of California Press, 1999), 6.

14 **University of Iowa... 150:** McGurl, *The Program Era*, 5, 24.

15 **from 1949 to 1979:** Jack H. Schuster and Martin J. Finkelstein, *The American Faculty: The Restructuring of Academic Work and Careers* (Baltimore: Johns Hopkins University Press, 2006), 39.

16 **subject of psychological aggression:** See Dave Hickey, "Nurturing Your Addictions," in *Pirates and Farmers* (London: Ridinghouse, 2013), 119–28.

17 **"moyen garde":** Crane, *The Transformation of the Avant-Garde*, 15.

18 **"the artist of the scraggly beard":** Singerman, *Art Subjects*, 23.

Chapter 13 | 第四典範：藝術家作為生產者

1 **"the opening number":** Obst, *Sleepless in Hollywood*, 88.

2 **"It was already clear":** Seabrook, *The Song Machine*, 266.

3 **"just one part":** Jon Pareles, "The Era of Distraction," *New York Times*, December 30, 2018.

4 **"When people take movies seriously":** *The New Yorker Radio Hour*, May 25, 2018, 40:03.

5 **BBC America invited fans:** John Koblin, "Never Mind the Ratings," *New York Times*, August 11, 2017.

6 **"Everyone's niched out now":** *WTF* #224, November 3, 2011, 57:30.

7 **having first been enunciated:** Taylor, *The People's Platform*, 206.

8 **"boats are kind of my brand":** Lucy Bellwood, [untitled talk], 1:20.

9 **"everything is marketing":** *WTF* #826, July 6, 2017, 42:02.

10 **"tribe surfing":** 0s&1s, *The Art of Commerce*, episode 2, "'And We Oiled Each Other Up and Ran Naked in the Dust of Sparta,'" February 18, 2015, http://www.0s-1s.com/the-art-of-commerce-ii

11 **"everybody had to appeal":** *WTF* #224, November 3, 2011, 56:30.

12 **"Who the fuck's blacker":** Ibid., 56:43.

13 **"The genuine work of art":** Rosenberg, *Discovering the Present*, 18–19.

14 **"Politics is downstream of culture":** Conor Friedersdorf, "How *Breitbart* Destroyed Andrew Breitbart's Legacy," *Atlantic*, November 14, 2017.

15 **"Along this rocky road":** Rosenberg, *Discovering the Present*, 18–19.

16 **a term that was coined:** Joshua Cohen, *Attention: Dispatches from a Land of Distraction* (New York: Random House, 2018), 184–85.

17 **"Critics with dazzling track records":** Hickey, *Pirates and Farmers*, 156–57.

18 **"There are generations of artists"**: Ibid., 157.

19 **"Esteem"... "desire"**: Hickey, *Air Guitar*, 106.

20 **House of Cards**: Greg Petraetis, "How Netflix Built a House of Cards with Big Data," idginsiderpro.com, July 13, 2017.

21 **has been canceling idiosyncratic**: Joseph Adalian, "Why Did Amazon, Netflix, and Hulu Kill a Bunch of Alternative Comedies?," vulture.com, January 18, 2018.

22 **"I have probably spent"**: Hickey, *Air Guitar*, 138.

23 **"some things are better than others"**: Hickey, *Pirates and Farmers*, 155.

24 **Like that decade's utopian impulses**: 此段多數資料出自 Evgeny Morozov, "Making It," *New Yorker*, January 13, 2014。

25 **From 1991 to 2006... 0.1 percent**: https://nces.ed.gov/programs/digest/d17/tables/dt17_322.10.asp

26 **with college enrollments increasing**: Schuster and Finkelstein, *The American Faculty*, 39.

27 **"knowledge workers"**: https://en.wikipedia.org/wiki/Peter_Drucker#Key_ideas

28 **"Human creativity"**: Florida, *The Rise of the Creative Class*, xiii, 4.

29 **"consists of people"**: Ibid., 68.

30 **"people who work in science"**: Ibid., 74.

31 **"who repair and maintain"**: Ibid., 70.

32 **"the MFA is the new MBA"**: Janet Rae-Dupree, "Let Computers Compute. It's the Age of the Right Brain," *New York Times*, April 6, 2008.

33 **"the people who become leaders"**: Adam Bryant, "Share Your Ideas, Even the Crazy Ones," *New York Times*, June 25, 2017.

34 **Jonah Lehrer**: Scott Timberg, *Culture Crash: The Killing of the Creative Class* (New Haven, Conn.: Yale, University Press, 2015), 215.

35 **"Case Studies in Eureka Moments"**: *Atlantic*, July/August 2014.

36 **originated in the 1930s**: "Can 'Creative' Be a Noun?," merriam-webster.com.

37 **"is invoked time and again"**: Taylor, *The People's Platform*, 59.

38 **"invent point B"**: Whitaker, *Art Thinking*, 8.

39 **"global movement"**: http://sunnibrown.com/

40 **"entreprecariat"**: Silvio Lorusso, "What Is the Entreprecariat?," networkcultures.org, November 27, 2016.

41 **"Everyone is an entrepreneur"**: http://networkcultures.org/entreprecariat/about/.

42 **"for many... socially engaged artists"**: Jen Delos Reyes, *I'm Going to Live the Life I Sing About in My Song: How Artists Make and Live Lives of Meaning* (N.p: Open Engagement, 2016), 8.

43 **"who reaches outside of the studio"**: Louden, ed., *The Artist as Culture Producer*, 9.

44 **"the mechanic who services your car"**: Ibid., 10–11.

CHAPTER 14 | 藝術學校

1 **Each year in this country:** 數據出自最新可取得統計：https://nces.ed.gov/programs/ digest/d18/tables/dt18_318.30.asp。整體數字為創意寫作學位（以英語授課）與視覺、表演藝術學位的總和。

2 **David Mamet:** *WTF* #889, March 15, 2018, 48:15.

3 **Jason Alexander:** *WTF* #904, April 5, 2018, 43:30.

4 **"MFA style":** See, e.g., Eric Bennett, "How Iowa Flattened Literature," *Chronicle of Higher Education*, February 10, 2014.

5 **"has resulted in deadly dull":** Jessica Loudis et al., eds., *Should I Go to Grad School?: 41 Answers to an Impossible Question* (New York: Bloomsbury, 2014), 122.

6 **"long row of students":** Hickey, *Pirates and Farmers*, 122–23.

7 **"only losers went to grad school":** Loudis et al., eds., *Should I Go to Grad School?*, 121.

8 **"in major league baseball":** Gerald Howard, "The Open Refrigerator," in Kurowski et al., eds., *Literary Publishing in the Twenty-First Century*, 198–99.

9 **"post-studio curricula":** Coco Fusco, "Debating an MFA? The Lowdown on Art School Risks and Returns," *HuffPost*, December 4, 2013.

10 **"dozens of newfangled degrees":** Ibid.

11 **had four master's programs:** Boucher, "After a Decade of Growth, MFA Enrollment Is Dropping."

12 **Today, it has twenty-one:** http://www.sva.edu/graduate.

13 **the kind of graduates employers want:** 接下來兩個段落的資訊出自：Nancy Popp, "Dismantling Art School," artanddebt.org, June 4, 2015、Lee Relvas, "MFA No MFA Lee Relvas: The Creative Time Summit," mfanomfa.tumblr.com, December 17, 2015 以及 Rosler, "School, Debt, Bohemia."

14 **"Graduate art students":** Hickey, *Pirates and Farmers*, 122.

15 **application numbers have started to plummet:** Boucher, "After a Decade of Growth, MFA Enrollment Is Dropping."

16 **Art Institutes:** https://en.wikipedia.org/wiki/The_Art_Institutes

17 **35 percent of whose students:** Katia Savchuk, "Black Arts: The $800 Million Family Selling Art Degrees and False Hopes," *Forbes*, August 19, 2015.

18 **7 percent of whom:** https://en.wikipedia.org/wiki/Academy_of_Art_University.

19 **"based on something other":** White, *The Contemporaries*, 47.

20 **63 percent of undergraduate art students:** 說法來自卡特里娜・弗萊的私下談話內容。

21 **"in every part of a book's production":** 0s&1s, *The Art of Commerce*, episode 32, "'Whose Canon Is It Anyway?,'" October 8, 2015, http://www.0s-1s.com/the-art-of-commerce-xxxii

22 **"forming and managing":** https://www.bard.edu/theorchnow/program/.

23 **372 offerings at 168 institutions:** Linda Essig and Joanna Guevara, "A Landscape of Arts

Entrepreneurship in US Higher Education," Pave Program in Arts Entrepreneurship, December 2016, 9.

CHAPTER 15 │ 盜版、版權、科技九頭蛇

1 **"Megaupload hosted twelve billion unique files":** Taplin, *Move Fast and Break Things*, 177.

2 **the biggest corporate lobbyist:** Hamza Shaban, "Google for the First Time Outspent Every Other Company to Influence Washington in 2017," *Washington Post*, January 23, 2018.

3 **Chilling Effects took off:** https://en.wikipedia.org/wiki/Lumen_(website)

4 **loss of film sales due to piracy:** "Impacts of Digital Video Piracy on the U.S. Economy."

5 **Game of Thrones:** https://d31sjue3f6m1dv.cloudfront.net/wp-content/uploads/2018/01/30134404/CreativeFuture-The-Facts-1.30.18.pdf.

6 **Hannibal:** Matt Porter, "Hannibal Producer Thinks Piracy Contributed to Cancellation," ign.com, May 2, 2017.

7 **about $7 billion:** https://creativefuture.org/the-facts-illustrated/.

8 **about $10 billion:** "U.S. Recorded Music Revenues by Format 1973 to 2018, Format(s): All," https://www.riaa.com/u-s-sales-database/.

9 **about 5.5 million people:** "The Facts One-Pager," creativefuture.org (Resources—Facts & Figures).

10 **"I don't want to pay for something":** 此說法出自艾倫‧塞德勒。

11 **"Labels rip off artists":** This comes from Brian Day, "Online Piracy... It's Different," thetrichordist.com (videos).

12 **"a right of action":** 出自 Lewis Hyde, *Common as Air: Revolution, Art, and Ownership* (New York: Farrar, Straus and Giroux, 2011), 24。我在此的討論延續海德的看法。

13 **"Piracy is not a loss":** Anderson, *Free*, 71.

14 **"On the one hand":** https://en.wikipedia.org/wiki/Information_wants_to_be_free

15 **"stood on the shoulders of giants":** 他原本是這樣說的:「如果我能夠看得比別人遠,那是因為我站在巨人的肩膀上。」("If I have seen further, it is by standing on the shoulders of giants.")

16 **"copied nearly verbatim":** Hyde, *Common as Air*, 202.

17 **"a barge with gilded poop":** http://penelope.uchicago.edu/Thayer/E/Roman/Texts/Plutarch/Lives/Antony*.htm.

18 **"The barge she sat in":** *Antony and Cleopatra*, 2.2.192–98.

19 **"mature poets steal":** T. S. Eliot, "Philip Massinger," in *Selected Prose of T. S. Eliot* (London: Faber and Faber, 1975), 153.

20 **"My photos will not sell":** Ellen Seidler, "IP and Instagram–a Teaching Moment Perhaps?," voxindie.org, December 18, 2012.

21 **"Congress shall have power"**: U.S. Constitution, article I, section 8, clause 8.

22 **Daniel Defoe**: David Wallace-Wells, "The Pirate's Prophet: On Lewis Hyde," *Nation*, October 27, 2010.

23 **Pete Seeger**: Hyde, *Common as Air*, 244.

24 **"Copyright is... critically important"**: Lessig, *Remix*, xvi.

25 **"If it takes me ten years"**: Hyde, *Common as Air*, 48–49.

26 **Google, to begin with**: 本段轉述自塔普林的《大破壞》，頁 100-101。

27 **725 had been posted illegally**: John Lanchester, "You Are the Product," *London Review of Books*, August17, 2017.

28 **"disappearing"**: Taplin, *Move Fast and Break Things*, 179.

29 **$30 billion... as much as $300 billion**: Daniel Strauss, "Here's Why One Analyst Thinks YouTube Could Be Worth $300 Billion as a Standalone Company, Making It More Valuable than AT&T, Exxon Mobil, and Bank of America (GOOGL)," businessinsider.com, October 29, 2019.

30 **Google's image search**: 來自「創意未來」的西薩・費雪曼的私下談話內容。

31 **"re-intermediation"**: Timberg, *Culture Crash*, 115.

32 **"Many of the most prominent"**: Taylor, *The People's Platform*, 154.

33 **"Google has helped finance"**: Jonathan Taplin, "Google's Disturbing Influence," *New York Times*, August 31, 2017.

34 **about $50 billion in annual revenue**: Taplin, *Move Fast and Break Things*, 6–7.

CHAPTER 16 | 不要悲傷，組織起來

1 **"our fair share"**: Lise Soskolne, "Online Digital Artwork and the Status of the 'Based-In' Artist," supercommunity.e-flux.com, May 27, 2015.

2 **To be a worker**: https://wageforwork.com/files/w9U7v627VLmeWsRi.pdf, 8.

3 **"to stave off... unionization"**: Davis, *9.5 Theses on Art*, 16.

4 **Susan Orlean**: Susan Orlean and Manjula Martin, "Running the Widget Factory," in Martin, ed., *Scratch*, 56.

5 **staff have been voting to unionize**: Daniel Victor, "*New Yorker* Forms Union, Reflecting Media Trend," *New York Times*, June 7, 2018.

6 **Topspin**: Chris Cooke, "Beats Sells Most of Topspin, to Be Merged In with BandMerch/Cinder Block," completemusicupdate.com, April 4, 2014; and "Apple to Acquire Beats Music & Beats Electronics," press release, apple.com, May 28, 2014.

7 **By matching "haves" with "needs"**: Jenny Jaskey, "Interview with Caroline Woolard of Our-Goods," rhizome.org, January 20, 2010.

8 **"we would start to make very different choices"**: Maggie Vail, "Not All Art Scales, Not All Businesses Should," *WATT*, January 19, 2017.

9 **European Union**: Adam Satariano, "Law Bolsters Copyrights in Europe," *New York Times*,

March 27, 2019.

10 **Already there are moves:** Jack Nicas and Karen Weise, "Smaller Rivals Aim Slingshots at Tech Giants," *New York Times*, June 11, 2019.

11 **"the apex predators of tech":** Kara Swisher, "Taming the Apex Predators of Tech," *New York Times*, May 21, 2019.

12 **major cause of falling wages:** See Eric Posner and Glen Weyl, "The Real Villain Behind Our New Gilded Age," *New York Times*, May 1, 2018.

13 **The trend toward poorly compensated contract work:** See Yuki Noguchi, "Freelanced: The Rise of the Contract Workforce," npr.org, January 22, 2018.

14 **0.4 percent of GDP:** "Public Funding of Culture in Europe, 2004–2017," The Budapest Observatory, March 2019, 5.

參考書目
Bibliography

ART AND MONEY

Abbing, Hans. *Why Are Artists Poor?: The Exceptional Economy of the Arts*. Amsterdam: Amsterdam University Press, 2002.

Bauer, Ann. "'Sponsored' by My Husband: Why It's a Problem That Writers Never Talk about Where Their Money Comes From." *Salon*, January 25, 2015.

Crabapple, Molly. "Filthy Lucre." *Vice*, June 5, 2013.

Davis, Ben. *9.5 Theses on Art and Class*. Chicago: Haymarket Books, 2013.

Hyde, Lewis. *The Gift: Creativity and the Artist in the Modern World*. 2nd ed. New York: Vintage, 2007.

Lerner, Ben. *10:04*. New York: Farrar, Straus and Giroux, 2014.

Scott, A. O. "The Paradox of Art as Work." *New York Times*, May 9, 2014.

THE NEW CONDITIONS

"The Free and the Antifree." *n+1*, Fall 2014.

Hische, Jessica. "Should I Work for Free?" shouldiworkforfree.com. Flowchart.

Kreider, Tim. "Slaves of the Internet, Unite!" *New York Times*, October 26, 2013.

Lowery, David. "Meet the New Boss, Worse Than the Old Boss?" *Trichordist*, April 15, 2012.

The Shopkeeper. Dir. Rain Perry. 2016. Film.

Timberg, Scott. *Culture Crash: The Killing of the Creative Class*. New Haven, Conn.: Yale University Press, 2015.

ARTISTS ON MAKE A LIVING TODAY

Bellwood, Lucy. [Untitled talk]. XOXO Festival, November 23, 2016, Portland, Oregon. www.youtube.com/watch?v=pLveriJBHeU.

Louden, Sharon, ed. *Living and Sustaining a Creative Life: Essays by 40 Working Artists*. Bristol, UK: Intellect, 2013.

——, ed. *The Artist as Culture Producer: Living and Sustaining a Creative Life*. Bristol, UK: Intellect, 2017.

Martin, Manjula, ed. *Scratch: Writers, Money, and the Art of Making a Living*. New York: Simon & Schuster, 2017.

INDIVIDUAL ARTS

Abrahamian, Atossa Araxia. "The Lemming Market." *London Review of Books,* May 10, 2018.

Bailey, Jason. "How the Death of Mid-Budget Cinema Left a Generation of Iconic Film- makers MIA." *Flavorwire,* December 9, 2014.

Clayton, Jace. *Uproot: Travels in 21st-Century Music and Digital Culture.* New York: Farrar, Straus and Giroux, 2016.

Harbach, Chad, ed. *MFA vs NYC: The Two Cultures of American Fiction.* New York: Farrar, Straus and Giroux, 2014.

Kurowski, Travis, et al., eds. *Literary Publishing in the Twenty-First Century.* Minneapolis: Milkweed Editions, 2016.

Obst, Lynda. *Sleepless in Hollywood: Tales from the New Abnormal in the Movie Business.* New York: Simon & Schuster, 2013.

Seabrook, John. *The Song Machine: Inside the Hit Factory.* New York: Norton, 2015.

White, Roger. *The Contemporaries: Travels in the 21st-Century Art World.* New York: Bloomsbury, 2015.

THE HISTORY OF "ART"

Danto, Arthur. *After the End of Art: Contemporary Art and the Pale of History.* Princeton, N.J.: Princeton University Press, 1997.

Shimer, Larry. *The Invention of Art: A Cultural History.* Chicago: University of Chicago Press, 2001.

Williams, Raymond. *Keywords: A Vocabulary of Culture and Society.* New York: Oxford University Press, 1976. "Art," "Creative," "Genius," "Originality."

CREATIVITY AND "CREATIVITY"

Csikszentmihalyi, Mihaly. *Creativity: Flow and the Psychology of Discovery and Invention.* New York: HarperCollins, 1976.

Florida, Richard. *The Rise of the Creative Class: And How It's Transforming Work, Lei- sure, Community and Everyday Life.* New York: Basic Books, 2002.

ART SCHOOLS

Fusco, Coco. "Debating an MFA? The Lowdown on Art School Risks and Returns." *HuffPost,* December 4, 2013.

Loudis, Jessica, et al., eds. *Should I Go to Grad School?: 41 Answers to an Impossible Question.* New York: Bloomsbury, 2014.

McGurl, Mark. *The Program Era: Postwar Fiction and the Rise of Creative Writing.* Cambridge, Mass.: Harvard University Press, 2009.

Popp, Nancy. "Dismantling Art School." artanddebt.org, June 4, 2015.

Rosler, Martha. "School, Debt, Bohemia: On the Disciplining of Artists." artanddebt.org, March 4,

2015.

Singerman, Howard. *Art Subjects: Making Artists in the American University*. Berkeley: University of California Press, 1999.

PIRACY, COPYRIGHT, AND BIG TECH

Anderson, Chris. *Free: How Today's Smartest Businesses Profit by Giving Something for Nothing*. New York: Hyperion, 2009.

Day, Brian. "Online Piracy... It's Different." thetrichordist.com. Animated video. Foer, Franklin. *World Without Mind: The Existential Threat of Big Tech*. New York: Penguin Press, 2017.

Hyde, Lewis. *Common as Air: Revolution, Art, and Ownership*. New York: Farrar, Straus and Giroux, 2010.

Lanier, Jaron. *Who Owns the Future?* New York: Simon & Schuster, 2014.

Lessig, Lawrence. *Remix: Making Art and Commerce Thrive in the Hybrid Economy*. New York: Penguin, 2008.

Ruen, Chris. *Freeloading: How Our Insatiable Appetite for Free Content Starves Creativity*. Melbourne: Scribe, 2012.

Seidler, Ellen. voxindie.com. Site with posts and links.

Taplin, Jonathan. *Move Fast and Break Things: How Facebook, Google, and Amazon Cornered Culture and Undermined Democracy*. New York: Little, Brown, 2017.

Taylor, Astra. *The People's Platform: Taking Back Power and Culture in the Digital Age*. New York: Metropolitan Books, 2014.

Wallace-Wells, David. "The Pirate's Prophet: On Lewis Hyde." *Nation*, October 27, 2010.

ADDITIONAL SOURCES

Harris, Malcolm. *Kids These Days: Human Capital and the Making of Millennials*. New York: Little, Brown, 2017.

Hickey, Dave. *Air Guitar: Essays on Art & Democracy*. Los Angeles: Art Issues, 1997.

———. *Pirates and Farmers*. London: Ridinghouse, 2013.

Rosenberg, Harold. *The Tradition of the New*. Chicago: University of Chicago Press, 1959.

———. *Discovering the Present: Three Decades in Art, Culture, and Politics*. Chicago: University of Chicago Press, 1973.

Whitaker, Amy. *Art Thinking: How to Carve Out Creative Space in a World of Schedules, Budgets, and Bosses*. New York: HarperCollins, 2016.

藝術家之死

數位資本主義、
社群媒體與零工經濟全面崛起，
21世紀的創作者
如何開闢新局？

THE DEATH OF THE ARTIST:
How Creators Are Struggling to Survive
in the Age of Billionaires and Big Tech
by William Deresiewicz
Copyright © 2020 by William Deresiewicz
Published by arrangement with
Henry Holt and Company, New York.
through Bardon-Chinese Media Agency.
Complex Chinese translation copyright © 2022
by Rye Field Publications,
a division of Cite Publishing Ltd.
All rights reserved.

藝術家之死：數位資本主義、社群媒體
與零工經濟全面崛起，21世紀的創作者
如何開闢新局？／
威廉・德雷西維茲作；游騰緯譯.
－初版.－臺北市：麥田出版：
英屬蓋曼群島商家庭傳媒股份有限公司
城邦分公司發行，民111.05
　　面；　公分.－（不歸類；211）
譯自：The Death of the Artist:
How Creators Are Struggling to Survive
in the Age of Billionaires and Big Tech
ISBN 978-626-310-215-6（平裝）
1.CST: 藝術經濟學
901.5　　　　　　　　　111003546

封面設計　兒玉設計
初版一刷　2022年5月
初版二刷　2023年6月
定　　價　新台幣580元
I S B N　978-626-310-215-6
Printed in Taiwan
著作權所有・翻印必究
本書如有缺頁、破損、裝訂錯誤，
請寄回更換

作　　者　威廉・德雷西維茲（William Deresiewicz）
譯　　者　游騰緯
責任編輯　賴逸娟
國際版權　吳玲緯
行　　銷　何維民　吳宇軒　陳欣岑　林欣平
業　　務　李再星　陳紫晴　陳美燕　葉晉源
副總編輯　何維民
編輯總監　劉麗真
總 經 理　陳逸瑛
發 行 人　涂玉雲

出　　版

麥田出版
台北市中山區104民生東路二段141號5樓
電話：(02) 2-2500-7696　傳真：(02) 2500-1966

發　　行

英屬蓋曼群島商家庭傳媒股份有限公司城邦分公司
地址：10483台北市民生東路二段141號11樓
網址：http://www.cite.com.tw
客服專線：(02)2500-7718; 2500-7719
24小時傳真專線：(02)2500-1990; 2500-1991
服務時間：週一至週五 09:30-12:00; 13:30-17:00
劃撥帳號：19863813　戶名：書虫股份有限公司
讀者服務信箱：service@readingclub.com.tw
麥田網址：https://www.facebook.com/RyeField.Cite

香港發行所

城邦（香港）出版集團有限公司
地址：香港灣仔駱克道193號東超商業中心1樓
電話：+852-2508-6231　傳真：+852-2578-9337
電郵：hkcite@biznetvigator.com

馬新發行所

城邦（馬新）出版集團【Cite(M) Sdn. Bhd. (458372U)】
地址：41, Jalan Radin Anum, Bandar Baru Sri Petaling,
57000 Kuala Lumpur, Malaysia.
電話：+603-9057-8822　傳真：+603-9057-6622
電郵：cite@cite.com.my